Cubierta:
Madrasa y mezquita del Sultán Qaytbay, cúpula del mausoleo, siglo ix/xv, Cementerio Norte, El Cairo.

Guías temáticas *Museum With No Frontiers (MWNF)*

EL ARTE ISLAMICO EN EL MEDITERRANEO | **EGIPTO**

El arte mameluco
Esplendor y magia de los sultanes

El Itinerario-Exposición *EL ARTE MAMELUCO: Esplendor y magia de los sultanes* ha sido cofinanciada por la **Unión Europea** en el marco del Programa **Euromed Heritage** y ha recibido el apoyo de las instituciones egipcias e internacionales siguientes:

UNIÓN EUROPEA
Euromed Heritage

Ministerio de Cultura
República Árabe de Egipto

Departamento de Relaciones Culturales Internacionales
Ministerio de Cultura, República Árabe de Egipto

Departamento de Relaciones
Culturales Internacionales

Consejo Supremo de Antigüedades,
Ministerio de Cultura, República Árabe de Egipto

Consejo Supremo de Antigüedades

Primera edición
© 2001 Ministerio de Cultura de la República Árabe de Egipto & Museum With No Frontiers (textos e ilustraciones)
© 2001 Electa (Grijalbo Mondadori, S.A.), Madrid, España & Museum With No Frontiers
© 2001 Al-Dar Al-Masriah Al-Lubnaniah, El Cairo, Egipto

Segunda edición
© 2010/2019 Museum Ohne Grenzen | Museum With No Frontiers (textos e ilustraciones)
© 2010/2019 Museum Ohne Grenzen | Museum With No Frontiers (eBook)
© 2019 Museum Ohne Grenzen | Museum With No Frontiers (libro de bolsillo)

ISBN 978-3-902782-75-7 (eBook)
 978-3-902782-74-8 (libro de bolsillo)
Todos los derechos reservados.

Información: www.museumwnf.org

Museum Ohne Grenzen | Museum With No Frontiers (MWNF) hace todos los esfuerzos posibles por garantizar la exactitud de la información contenida en sus publicaciones. Sin embargo, MWNF no puede ser considerada responsable por posibles errores, omisiones o inexactitudes y declina toda responsabilidad en caso de accidente, de cualquier tipo, que pueda ocurrir durante las visitas propuestas.

Este libro se preparó entre 1998 y 2001. Toda la información práctica (como llegar, horarios, contactos, etc.) se refiere al momento de la preparación del libro y por lo tanto se recomienda comprobar los datos antes de programar una visita.

Las opiniones expresadas en esta obra no reflejan necesariamente las opiniones de la Unión Europea o de sus estados miembros.

Museum With No Frontiers
Idea y concepción general
Eva Schubert

Directora del proyecto
Enaam Selim, El Cairo

Coordinador del
Comité científico
Abdullah Abdel Hamid El-Attar, El Cairo

Comité científico
Gaballah Ali Gaballah, El Cairo
Abdullah Abdel Hamid El-Attar, El Cairo
Enaam Selim, El Cairo
Mohamed Hossam El-Din, El Cairo
Salah El-Bahnasi, El Cairo
Mohamed Abd El-Aziz, El Cairo
Atef Abdel Hamid Ghoneim, El Cairo
Medhat El-Manabbawi, El Cairo
Ali Ateya, El Cairo
Tarek Torky, El Cairo
Gamal Gad El-Rab, El Cairo

Catálogo

Introducciones
Salah El-Bahnasi, El Cairo
Mohamed Hossam El-Din, El Cairo
Mohamed Abd El-Aziz El-Sayed, El Cairo
Tarek Torky, El Cairo

Presentación de los recorridos
Comité científico

Textos técnicos
Tarek Torky, El Cairo

Supervisión técnica
Sakina Missoum, Madrid

Fotógrafo
Sherif Sonbol, El Cairo

Mapa general
José Antonio Dávila Buitrón, Madrid

Esquemas de los recorridos
Mohammed Rushdy, El Cairo
Sergio Viguera, Madrid

Planos de los monumentos
Mohammed Rushdy, El Cairo
Şakir Çakmak, Esmirna
Ertan Daş, Esmirna
Yekta Demiralp, Esmirna
Sergio Viguera, Madrid

Introducción general
El Arte Islámico en el Mediterráneo

Texto
Jamila Binous, Túnez
Mahmoud Hawari, Jerusalén-Este
Manuela Marín, Madrid
Gönül Öney, Esmirna

Planos
Şakir Çakmak, Esmirna
Ertan Daş, Esmirna
Yekta Demiralp, Esmirna

Traducción
Lourdes Domingo Diez de la Lastra, Málaga

Revisión de la edición española
Rosalía Aller Maisonnave, Madrid

Diseño y maquetación
Agustina Fernández, Electa España, Madrid
Christian Eckart, MWNF Viena
(2ª edición)

Coordinación local

Director de Producción
Tarek Torky, El Cairo

Ayudante de Producción
Amal Mohammed Tawfik, El Cairo

Coordinación internacional

Coordinación general
Eva Schubert

Coordinación comités científicos,
traducciones, revisión de textos
y producción de catálogos (1ª edición)
Sakina Missoum, Madrid

Agradecimientos

Agradecemos su colaboración a las autoridades e instituciones siguientes:

Ministerio de Cultura, República Árabe de Egipto, El Cairo
Consejo Supremo de Antigüedades, Ministerio de Cultura, El Cairo
Departamento de Relaciones Culturales Internacionales, Ministerio de Cultura, El Cairo
Zonas arqueológicas de Egipto, Consejo Supremo de Antigüedades
Centro de Documentación de los Monumentos Coptos e Islámicos, Consejo Supremo de Antigüedades, El Cairo
Museo de Arte Islámico, El Cairo
Prefectura de El Cairo
Prefectura de Alejandría
Prefectura de Kafr al-Chayj
Prefectura de al-Beheira
Autoridad para el Fomento del Turismo, El Cairo

Por otra parte, Museum With No Frontiers agradece

al Gobierno de España
Ministerio de Asuntos Exteriores y de Cooperación, Agencia Española de Cooperación Internacional para el Desarrollo (AECID)
Ministerio de Cultura

al Ministerio Federal de Asuntos Europeos e Internacionales, Austria
al Ministerio de Bienes y Actividades Culturales (Museo Nacional de Artes Orientales, Roma), Italia
al Secretariado de Estado para el Turismo, Portugal
al Museo de Antigüedades del Mediterráneo y de Oriente Próximo, Estocolmo, Suecia

así como
al Gobierno de la Región del Tirol (Austria) donde se instaló el proyecto piloto de los Itinerarios-Exposición de Museum With No Frontiers

y al doctor Christian Régnier, Attaché des Hôpitaux de París, Sociedad Internacional de Historia de la Medicina.

Referencias fotográficas

Véase la página 5, así como
Ann & Peter Jousiffe (Londres), página 20 (Alepo)
Archivos Oronoz Fotógrafos (Madrid), página 23 (Alhambra, Granada)

Referencias de planos

R. Ettinghaussen y O. Grabar (Madrid, I, 1997), página 26 (Mezquita de Damasco)
Z. Sönmez (Ankara, 1995), página 27 (Mezquitas de Divrigi y Estambul) y página 28 (Mezquita de Sivas)
Sergio Viguera (Madrid), página 28 (Tipología de alminares)
Blair, S. S., y Bloom, J. M. (Madrid, II, 1999), página 29 (Mezquita y Madrasa Sultán Hassan)
R. Ettinghaussen y O. Grabar (Madrid, I, 1997), Página 30 (Qasr al-Jayr al-Charqi)
A. Kuran (Estambul, 1986), página 31 (Jan Sultán Aksaray)

Advertencias

Transcripción del árabe

Se han utilizado los arabismos del castellano como "magreb", "alcazaba", "alminar", "zoco", etc., que han conservado el sentido de su lengua de procedencia, y se ha respetado la transcripción fonética de los nombres y palabras árabes de acuerdo con la pronunciación local. Para las demás palabras, hemos utilizado un sistema de transcripción simplificado para el cual hemos optado por no transcribir la *hamza* ni la *'ayn* iniciales, y por no diferenciar entre vocales breves y largas, que se transcriben por *a, i, u*. La *ta' marbuta* se transcribe por *a* (estado absoluto) y *at* (seguida de un genitivo). La transcripción de las veintiocho consonantes árabes se indica en el cuadro siguiente:

ء	ʼ	ح	h	ز	z	ط	t	ق	q	ه	h
ب	b	خ	kh	س	s	ظ	z	ك	k	و	u/w
ت	t	د	d	ش	sh	ع	ʻ	ل	l	ي	y/i
ث	th	ذ	dh	ص	s	غ	gh	م	m		
ج	j	ر	r	ض	d	ف	f	ن	n		

Las palabras que aparecen en cursiva en el texto, salvo las acompañadas por su traducción o explicación, se encuentran en el glosario.

La era musulmana

La era musulmana comienza a partir del éxodo del Profeta Muhammad desde La Meca a Yazrib, que tomó entonces el nombre de *Madina*, "la Ciudad" por excelencia, la del Profeta. Acompañado de su pequeña comunidad (70 personas y miembros de su familia), recién convertida al Islam, el Profeta realizó *al-hiyra* (Hégira, literalmente "emigración") y se inició una nueva era. La fecha de esta emigración está fijada el primer día del mes de *Muharram* del año 1 de la Hégira, que coincide con el 16 de julio del año 622 de la era cristiana. El año musulmán se compone de 12 meses lunares; cada mes tiene 29 ó 30 días. Treinta años constituyen un ciclo en el cual el 2.º, 5.º, 7.º, 10.º, 13.º, 16.º, 18.º, 21.º, 24.º, 26.º y 29.º años son bisiestos de 355 días; los demás son años corrientes de 354 días. El año lunar musulmán es 10 u 11 días más corto que el año solar cristiano. Cada día empieza, no justo después de la medianoche, sino inmediatamente después del ocaso, en el crepúsculo. La mayoría de los países musulmanes utiliza el calendario de la Hégira (que señala todas las fiestas religiosas) en paralelo con el calendario cristiano.

Las fechas

Las fechas aparecen primero según el calendario de la Hégira, seguidas de su equivalente en el calendario cristiano, tras una barra oblicua.
La fecha de la Hégira no figura cuando se trata de referencias procedentes de fuentes cristianas, de acontecimientos históricos europeos o que hayan tenido lugar en Europa, de dinastías cristianas y de fechas anteriores a la era musulmana o posteriores a la ocupación británica de Egipto, a partir de 1882.
La correspondencia de los años de un calendario a otro solo puede ser exacta cuando se proporcionan el día y el mes. Para facilitar la lectura, hemos evitado los años intercalados y, cuando se trata de una fecha de la Hégira comprendida entre el final y el comienzo de un siglo, se mencionan directamente los dos siglos correspondientes.
Las fechas anteriores a la era cristiana se indican con a. C.

Abreviaturas
f. = finales; m. = mediados o muerto; p. = principios; p. m. = primera mitad; r.= reinado; s. m. = segunda mitad.

Indicaciones prácticas

El Itinerario-Exposición *EL ARTE MAMELUCO: Esplendor y magia de los sultanes* incluye El Cairo y las ciudades de Alejandría, Rosetta y Fuwa, situadas en el Bajo Egipto, al norte del país. Consta de ocho recorridos, de los cuales siete se realizan en un día, y uno (Recorrido II), en dos días. Se recomienda el uso de un mapa de carreteras y planos de las ciudades que se visitan. Es conveniente seguir los recorridos en el orden propuesto, debido a que la selección de temas y monumentos ha sido realizada con un criterio secuencial.

Cada recorrido va acompañado de un esquema gráfico que permite visualizar el viaje en su conjunto y los desplazamientos a realizar. La tipología del complejo arquitectónico se indica con iconos subrayados. Las etapas (señaladas con números arábigos) de cada recorrido (números romanos) están acompañadas por indicaciones técnicas en cursiva (cómo llegar a las ciudades y a los monumentos, horarios de visita, etc.) vigentes en el momento de la redacción del catálogo. Los recorridos incluyen monumentos principales y opcionales, "ventanas" (título sobre franja amarilla) que tratan temas complementarios, y vistas panorámicas (en cursiva, sobre fondo gris), elegidas por su particular interés asociado a los lugares seleccionados.

Las épocas más apropiadas para visitar Egipto son otoño e invierno, pues el clima es templado y soleado, aunque puede llover algo en El Cairo y abundantemente en Alejandría, Rosetta y Fuwa. En verano, Alejandría (Recorrido VI) es el lugar de descanso preferido por los cairotas y está relativamente congestionada.

A los monumentos de El Cairo se puede acceder en coche, aunque se recomienda realizar los desplazamientos a pie, ya que las calles y callejuelas del centro histórico son muy estrechas y suelen estar abarrotadas de transeúntes. Las fechas históricas y de edificación de los monumentos a visitar en El Cairo proceden del *Anuario de los Monumentos Históricos de El Cairo*, realizado por el Consejo Supremo de Antigüedades, Departamento de los Monumentos Coptos e Islámicos, Ministerio de Cultura de la República Árabe de Egipto, y el Consejo del Centro Ministerial para la Información y el Asesoramiento, Programa de Cultura y Patrimonio, 1ª edición, 2000.

Actualmente, el Consejo Supremo de Antigüedades está llevando a cabo el Programa para la Recuperación y Rehabilitación de los Monumentos Islámicos de El Cairo, cuyos trabajos de restauración se están realizando por etapas. El visitante puede encontrarse con que las obras han terminado o empezado en monumentos donde se indicó lo contrario en el momento de la redacción del catálogo. Contamos con su comprensión ante las eventuales molestias que ello pueda ocasionar.

Las mezquitas, *madrasas* y *janqas* son lugares de culto donde se realizan las cinco oraciones diarias: al alba, *al-fagr*; al mediodía, *al-duhr* (invierno 12 horas, verano 13 horas); a media tarde, *al-'asr* (invierno 15 horas, verano 16 horas); al ocaso, *al-magrab*; y a la noche (*al-'acha*). Los mejores momentos para la visita son antes del rezo del mediodía y entre este (*al-duhr*) y el de media tarde (*al-'asr*). Teniendo en cuenta que la mayoría de los monumentos islámicos se encuentra en la parte antigua de la ciudad y el carácter conservador de sus habitantes, se recomienda un comportamiento discreto y respetuoso, así como la adopción de una vestimenta acorde con las costumbres locales. Es obligatorio descalzarse a la entrada de las mezquitas y *madrasa*s.

Las entradas a los monumentos deben abonarse en moneda local.

Las oficinas del Consejo Supremo de Antigüedades, incluidos los museos y centros de recepción de visitantes, sirven como puntos de información. Los museos arqueológicos están abiertos todos los días de la semana, pero sus horarios cambian en invierno y verano (invierno de 9 a 17, verano de 9 a 18). Para los acontecimientos culturales que puedan tener lugar durante su visita, rogamos se dirijan al Ministerio de Cultura (44, Mesaha Street, Dokki. Tel.: +20 2 748 56 03 y +20 2 748 58 42).

Tarek Torky
Director de Producción

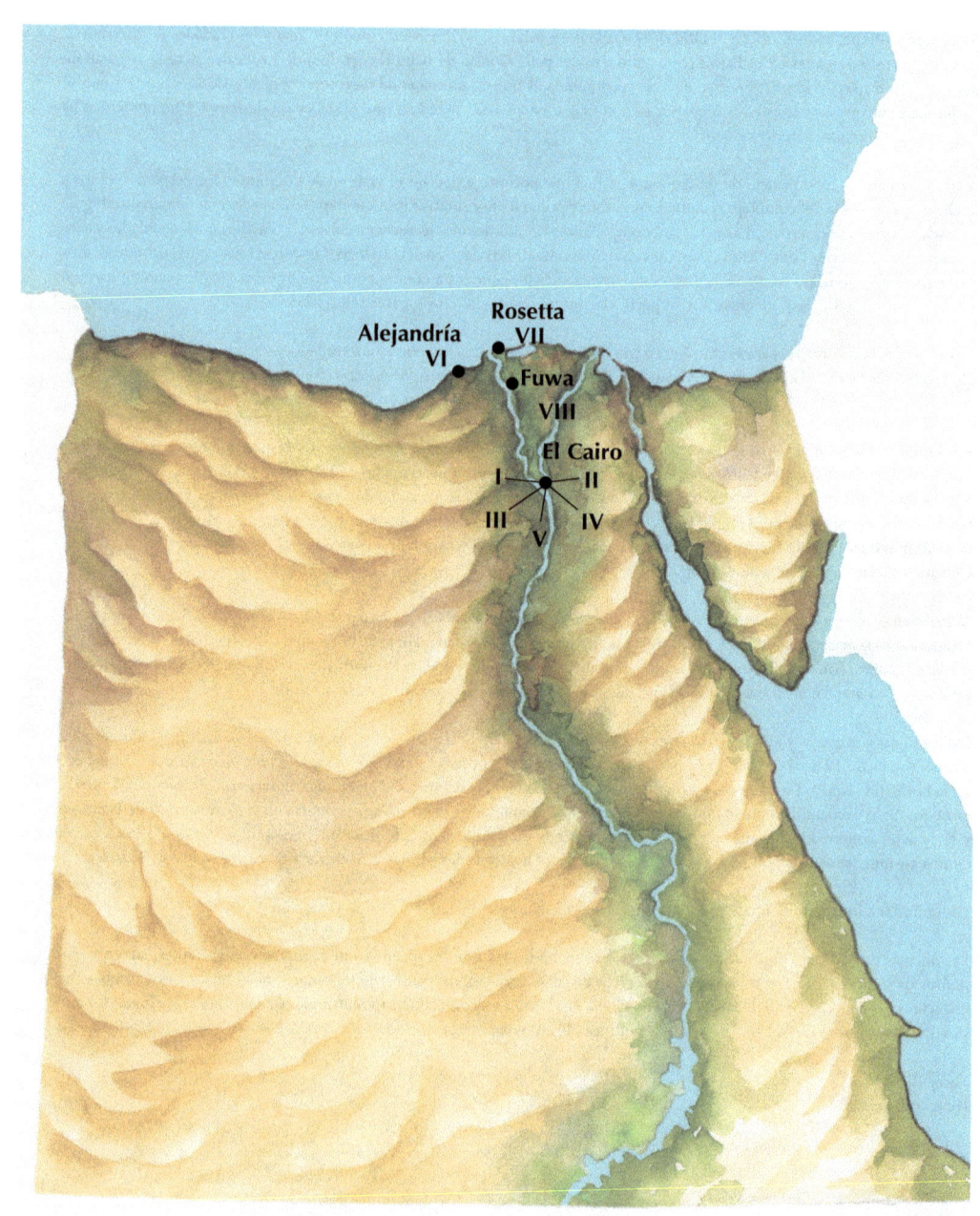

Sumario

15 **El Arte Islámico en el Mediterráneo**
Jamila Binous, Mahmoud Hawari, Manuela Marín, Gönül Öney

35 **Introducción histórica**
Salah El-Bahnasi, Mohamed Abd El-Aziz, Mohamed Hossam El-Din

49 **El arte mameluco: esplendor y magia de los sultanes**
Salah El-Bahnasi, Tarek Torky
La ciudad de El Cairo en la época mameluca
Mohamed Hossam El-Din

69 **Recorrido I**
La sede del sultanato (la Ciudadela y alrededores)
Salah El-Bahnasi, Mohamed Hossam El-Din, Gamal Gad El-Rab, Tarek Torky
Los trajes mamelucos
Deportes y juegos en la época mameluca
Salah El-Bahnasi

95 **Recorrido II** (dos días)
El cortejo del sultán
Ali Ateya, Salah El-Bahnasi, Mohamed Hossam El-Din, Tarek Torky, Medhat El-Manabbawi, Tarek Torky
Las celebraciones del *Ramadán* y de la observación de la Luna Nueva
Salah El-Bahnasi

127 **Recorrido III**
Ciencia y erudición
Salah El-Bahnasi, Medhat El-Manabbawi, Mohamed Abd El-Aziz, Mohamed Hossam El-Din, Tarek Torky
Organización del *waqf* en la época mameluca
Mohamed Abd El-Aziz

149 **Recorrido IV**
La celebración de la crecida del Nilo
Ali Ateya, Salah El-Bahnasi, Mohamed Hossam El-Din, Gamal Gad El-Rab, Tarek Torky

171 **Recorrido V**
Los zocos
Salah El-Bahnasi, Mohamed Hossam El-Din, Medhat El-Manabbawi
La artesanía y los oficios
Salah El-Bahnasi, Tarek Torky

187 **Recorrido VI**
Alejandría: la puerta de Occidente
Mohamed Abdel Aziz
El centro comercial de las especias entre Oriente y Occidente
Tarek Torky

199 **Recorrido VII**
Rosetta: el centro comercial del Delta
Mohamed Abdel Aziz

207 **Recorrido VIII**
Fuwa: la provincia del arroz a orillas del Nilo
Mohamed Abdel Aziz
La manufactura del kilim en Fuwa
Salah El-Bahnasi

216 **Glosario**

221 **Sultanes**

225 **Personajes históricos**

229 **Orientación bibliográfica**

231 **Autores**

LAS DINASTÍAS ISLÁMICAS EN EL MEDITERRÁNEO

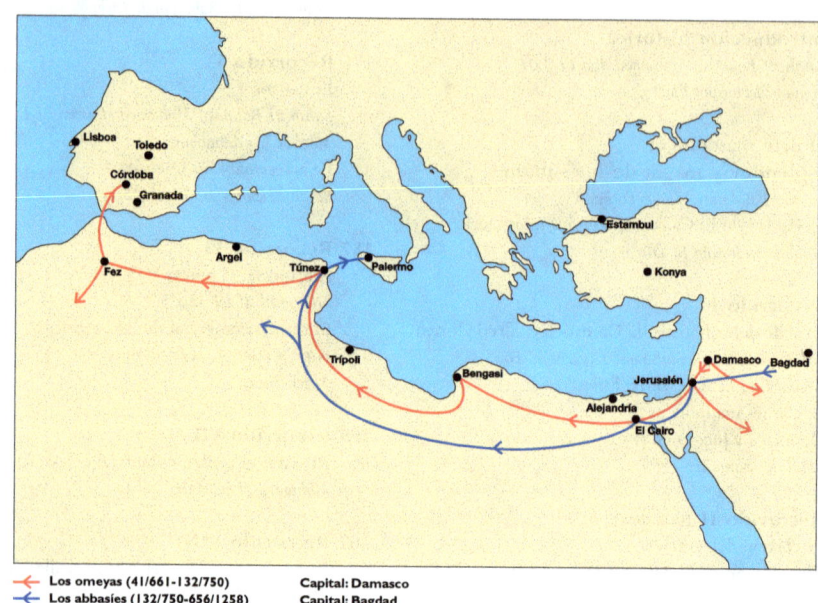

← Los omeyas (41/661-132/750) Capital: Damasco
← Los abbasíes (132/750-656/1258) Capital: Bagdad

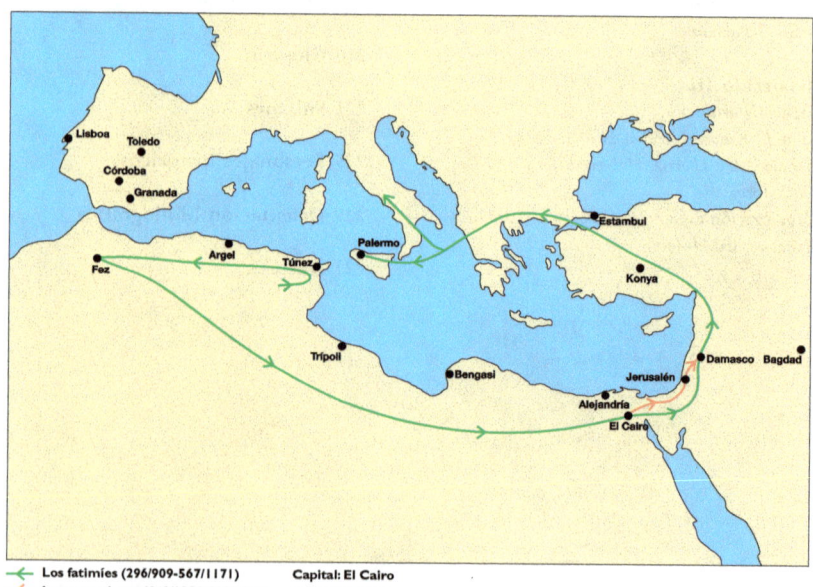

← Los fatimíes (296/909-567/1171) Capital: El Cairo
← Los mamelucos (648/1250-923/1517) Capital: El Cairo

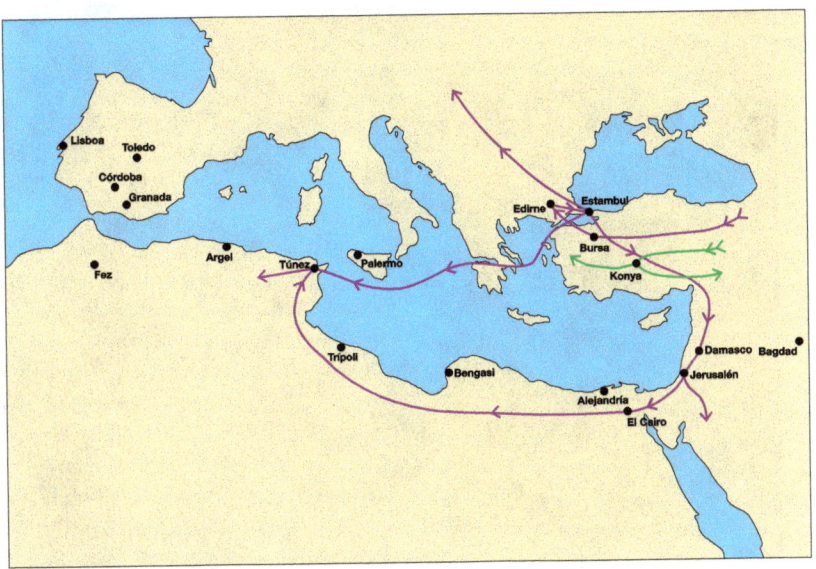

← Los selyuquíes (571/1075-718/1318) Capital: Konya
← Los otomanos (699/1299-1340/1922) Capital: Estambul

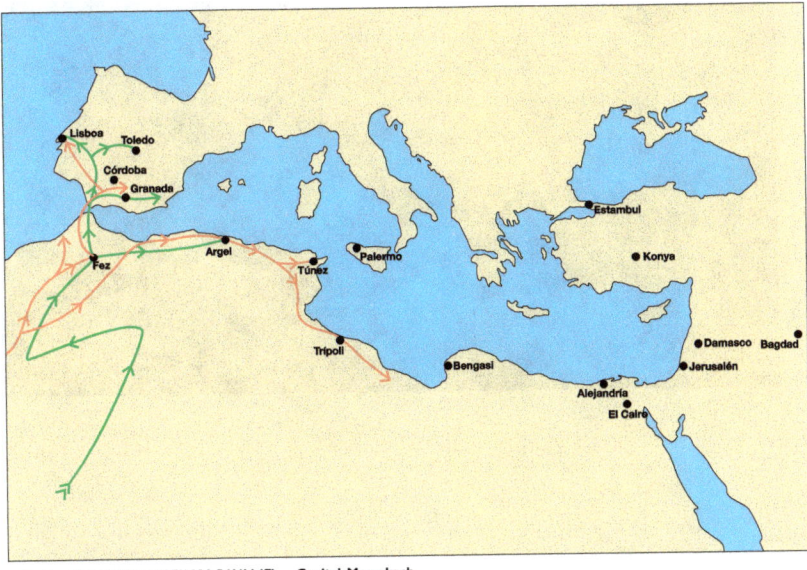

← Los almorávides (427/1036-541/1147) Capital: Marrakech
← Los almohades (515/1121-667/1269) Capital: Marrakech

13

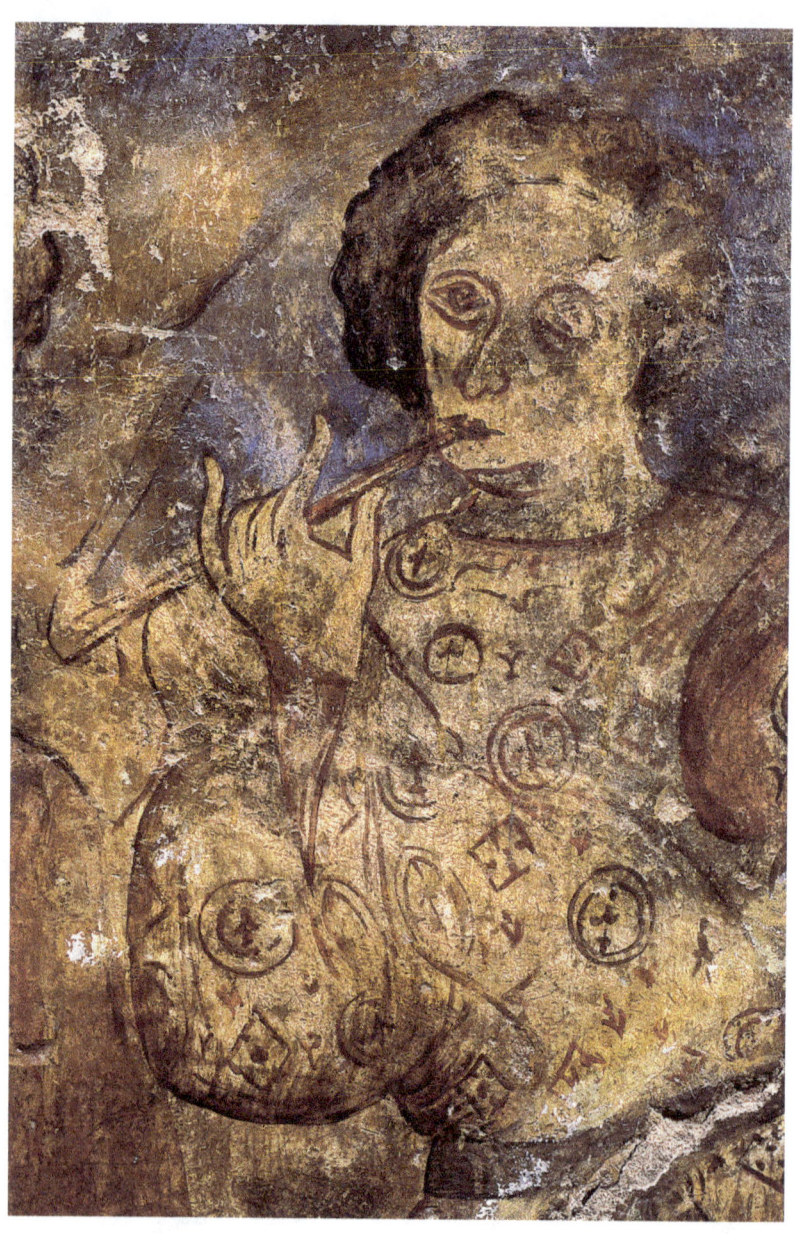

Qusayr 'Amra,
pintura mural
en la Sala de Audiencia,
Badiya de Jordania.

EL ARTE ISLÁMICO EN EL MEDITERRÁNEO

Jamila Binous
Mahmoud Hawari
Manuela Marín
Gönül Öney

El legado islámico en el Mediterráneo

Desde la primera mitad del siglo I/VII, la historia de la Cuenca Mediterránea ha estado unida en casi igual proporción a la de dos culturas: el Islam y el Occidente cristiano. Esta extensa historia de conflicto y contacto ha generado una mitología ampliamente difundida por el imaginario colectivo, una mitología basada en la imagen de la otra cultura como el enemigo implacable, extraño y diferente y, como tal, incomprensible. Por supuesto, las batallas han salpicado los siglos transcurridos desde que los musulmanes se esparcieron desde la Península Arábiga y se apoderaron del Creciente Fértil, Egipto, y posteriormente del norte de África, Sicilia y la Península Ibérica, penetrando por la Europa occidental hasta el mismo sur de Francia. A principios del siglo II/VIII, el Mediterráneo estaba bajo control islámico.

Este impulso de expansión, de una intensidad raramente igualada en la historia, se llevaba a cabo en nombre de una religión que se consideraba heredera simultánea de sus dos predecesoras: el judaísmo y el cristianismo. Pero sería una inapropiada simplificación explicar la expansión islámica únicamente en términos religiosos. Existe una imagen muy extendida en Occidente que presenta el Islam como una religión de dogmas simples adaptados a las necesidades de la gente corriente y difundida por vulgares guerreros que habrían surgido del desierto blandiendo el Corán en las puntas de sus espadas. Esta burda imagen ignora la complejidad intelectual de un mensaje religioso que, desde el momento de su aparición, transformó el mundo. Se identifica esta imagen con una amenaza militar y se justifica así una respuesta en los mismos términos. Finalmente, reduce toda una cultura a uno solo de sus elementos —la religión— y, al hacerlo, la priva de su potencial de evolución y cambio.

Los países mediterráneos que se fueron incorporando progresivamente al mundo musulmán comenzaron sus respectivos trayectos desde puntos de partida muy diferentes. Por tanto, las formas de vida islámica que comenzaron a desarrollarse en cada uno de ellos fueron lógicamente muy diversas, aunque dentro de la unidad resultante de su común adhesión al nuevo dogma religioso. Es precisamente la capacidad de asimilar elementos de culturas previas (helenística, romana, etc.) uno de los rasgos distintivos que caracterizan a las sociedades islámicas. Si se restringe la observación al área geográfica del Mediterráneo, que era culturalmente muy heterogénea en el momento de la emergencia del Islam, se descubre rápidamente que este momento inicial no supuso ni mucho menos una ruptura con la historia previa. Se constata así la imposibilidad de imaginar un mundo islámico inmutable y monolítico, embarcado en el ciego seguimiento de un mensaje religioso inalterable.

Si algo se puede distinguir como *leitmotiv* presente en toda el área del Mediterráneo es la diversidad de expresión combinada con la armonía de sentimiento, un sentimiento más cultural que religioso. En la Península Ibérica —por empezar por el perímetro occidental del Mediterráneo— la presencia del Islam, impuesta inicialmente mediante la conquista militar, produjo una sociedad claramente diferenciada de la cristiana, pero en permanente contacto con ella. La importancia de la expresión cultural de esta sociedad islámica fue percibida como tal incluso después de que cesara de existir, y dio lugar a lo que tal vez sea uno de los componentes más originales de la cultura hispánica: el arte mudéjar. Portugal ha mantenido, a lo largo del periodo islámico, fuertes tradiciones mozárabes cuyas huellas siguen claramente visibles hoy en día. En Marruecos y Túnez, el legado andalusí quedó asimilado en las formas locales y sigue siendo evidente en nuestros días. El Mediterráneo occidental produjo formas originales de expresión que reflejan su evolución histórica conflictiva y plural.

Encajado entre Oriente y Occidente, el Mar Mediterráneo está dotado de enclaves terrestres como Sicilia, que corresponden a emplazamientos históricos estratégicos con siglos de antigüedad. Conquistada por los árabes que se habían establecido en Túnez, Sicilia siguió perpetuando la memoria histórica y cultural del Islam mucho después de que los musulmanes cesaran de tener presencia política en la isla. Las formas estéticas normandas conservadas en los edificios demuestran claramente que la historia de estas regiones no puede explicarse sin entender la diversidad de experiencias sociales, económicas y culturales que florecieron en su suelo.

En agudo contraste, pues, con la imagen inamovible a la que aludíamos al principio, la historia del Islam mediterráneo se caracteriza por una sorprendente diversidad. Está formada por una mezcla de gentes y caracteres étnicos, de desiertos y tierras fértiles. Aunque la religión mayoritaria fue la del Islam desde el principio de la Edad Media, también es cierto que las minorías religiosas mantuvieron cierta presencia. El idioma del Corán, el árabe clásico, ha coexistido en términos de igualdad con otros idiomas y dialectos del propio árabe. Dentro de un escenario de innegable unidad (religión musulmana, idioma y cultura árabes), cada sociedad ha evolucionado y respondido a los desafíos de la historia de una forma propia.

Aparición y desarrollo del arte islámico

En estos países, dotados de civilizaciones diversas y antiguas, fue surgiendo a finales del siglo II/VIII un nuevo arte impregnado de las imágenes de la fe

islámica, que acabó imponiéndose en menos de cien años. Este arte dio origen a todo tipo de creaciones e innovaciones basadas en la unificación de las fórmulas y los procesos tanto decorativos como arquitectónicos de las diversas regiones, inspirándose simultáneamente en las tradiciones artísticas sasánidas, grecorromanas, bizantinas, visigóticas y beréberes.

El primer objetivo del arte islámico fue servir tanto a las necesidades de la religión como a los diversos aspectos de la vida socioeconómica. Y así aparecieron nuevos edificios destinados a usos religiosos, tales como las mezquitas y los santuarios. Por este motivo, la arquitectura desempeñó un papel central en el arte islámico, ya que gran parte de las otras artes están ligadas a ella. No obstante, al margen de la arquitectura, apareció un abanico de artes menores que encontraron su expresión artística a través de una amplia variedad de materiales, tales como la madera, la cerámica, los metales o el vidrio, entre otros muchos. En el caso de la alfarería, se recurrió a una amplia variedad de técnicas, entre las cuales sobresalen las piezas policromadas y lustradas. Se fabricaron también vidrios de gran belleza, alcanzándose un alto nivel en la realización de piezas adornadas con oro y esmaltes de colores brillantes. En la artesanía del metal, la técnica más sofisticada fue el trabajo en bronce con incrustaciones de plata o cobre. Se confeccionaron también tejidos y alfombras de alta calidad, con diseños basados en figuras geométricas, humanas y animales. Los manuscritos iluminados con ilustraciones en miniatura, por otra parte, representan un avance espectacular en las artes del libro. Toda esta diversidad en las manifestaciones menores refleja el esplendor alcanzado por el arte islámico.

Sin embargo, el arte figurativo quedó excluido del ámbito litúrgico del Islam, lo cual significa que permanece marginado con respecto al núcleo central de la civilización islámica y que solo es tolerado en su periferia. Los relieves son poco frecuentes en la decoración de los monumentos, mientras que las esculturas son casi planas. Esta ausencia se ve compensada por la gran riqueza ornamental de los revestimientos de yeso tallado, paneles de madera esculpida y mosaicos de cerámica vitrificada, así como frisos de *muqarnas* (mocárabe). Los elementos decorativos sacados de la naturaleza —hojas, flores, ramas— están estilizados al máximo y son tan complicados que casi no evocan sus fuentes de inspiración. La imbricación y la combinación de motivos geométricos, como rombos y polígonos, configuran redes entrelazadas que recubren por completo las superficies, dando lugar a formas llamadas "arabescos". Una innovación dentro del repertorio decorativo fue la introducción de elementos epigráficos en la ornamentación de los monumentos, el mobiliario y todo tipo de objetos. Los artesanos musulmanes recurrieron a la belleza de la caligrafía árabe, la lengua del Libro Sagrado, el Corán, no solo para la transcripción de los versos coránicos, sino simplemente como elemento decorativo para la orna-

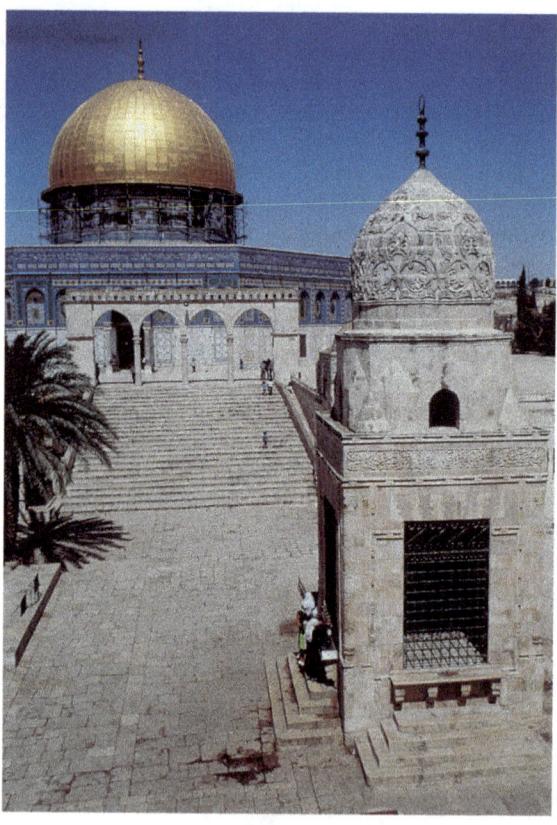

Cúpula de la Roca, Jerusalén.

mentación de los estucos y los marcos de los paneles.

El arte estaba también al servicio de los soberanos. Para ellos los arquitectos construían palacios, mezquitas, escuelas, casas de baños, *caravansarays* y mausoleos que llevan a menudo el nombre de los monarcas. El arte islámico es, sobre todo, un arte dinástico. Con cada soberano aparecían nuevas tendencias que contribuían a la renovación parcial o total de las formas artísticas, según las condiciones históricas, la prosperidad de los diferentes reinos y las tradiciones de cada pueblo. A pesar de su relativa unidad, el arte islámico permitió así una diversidad propicia a la aparición de diferentes estilos, identificados con las sucesivas dinastías.

La dinastía omeya (41/661-132/750), que trasladó la capital del califato a Damasco, representa un logro singular en la historia del Islam. Absorbió e incorporó el legado helenístico y bizantino, y refundió la tradición clásica del Mediterráneo en un molde diferente e innovador. El arte islámico se formó, por tanto, en Siria, y la arquitectura, inconfundiblemente islámica debido a la personalidad de los fundadores, no perdió su relación con el arte cristiano y bizantino. Los más importantes monumentos omeyas son la Cúpula de la Roca de Jerusalén, el ejemplo más antiguo de santuario islámico monumental; la Mezquita Mayor de Damasco, que sirvió de modelo para las mezquitas posteriores; y los palacios del desierto de Siria, Jordania y Palestina.

Cuando el califato abbasí (132/750-656/1258) sustituyó a los omeyas, el centro político del Islam se trasladó desde el Mediterráneo hasta Bagdad, en Mesopotamia. Este factor influyó en el desarrollo de la civilización islámica, hasta el punto de que todo el abanico de manifestaciones culturales y artísticas quedó marcado por este cambio. El arte y la arquitectura abbasíes se inspira-

ban en tres grandes tradiciones: la sasánida, la asiática central y la selyuquí. La influencia del Asia central estaba presente ya en la arquitectura sasánida, pero en Samarra esta influencia se reflejó en la forma de trabajar el estuco con ornamentaciones de arabescos que rápidamente se difundiría por todo el mundo islámico. La influencia de los monumentos abbasíes se puede observar en los edificios construidos durante este período en otras regiones del imperio, pero especialmente en Egipto e Ifriqiya. La mezquita de Ibn Tulun (262/876-265/879), en El Cairo, es una obra maestra notable por su planta y por su unidad de concepción. Se inspiró en el modelo de la Mezquita Mayor abbasí de Samarra, sobre todo en su alminar en espiral. En Kairuán, la capital de Ifriqiya, los vasallos de los califas abbasíes, los aglabíes (184/800-296/909), ampliaron la Mezquita Mayor de Kairuán, una de las más venerables mezquitas *aljamas* del Magreb y cuyo *mihrab* está revestido con azulejos de Mesopotamia.

El reinado de los fatimíes (296/909-567/1171) representa un período notable en la historia de los países islámicos del Mediterráneo: el norte de África, Sicilia, Egipto y Siria. De sus construcciones arquitectónicas permanecen algunos ejemplos como testimonio de su gloria pasada: en el Magreb central, la Qal'a de los Bani Hammad y la mezquita de Mahdia; en Sicilia la Cuba (*Qubba*) y la Zisa

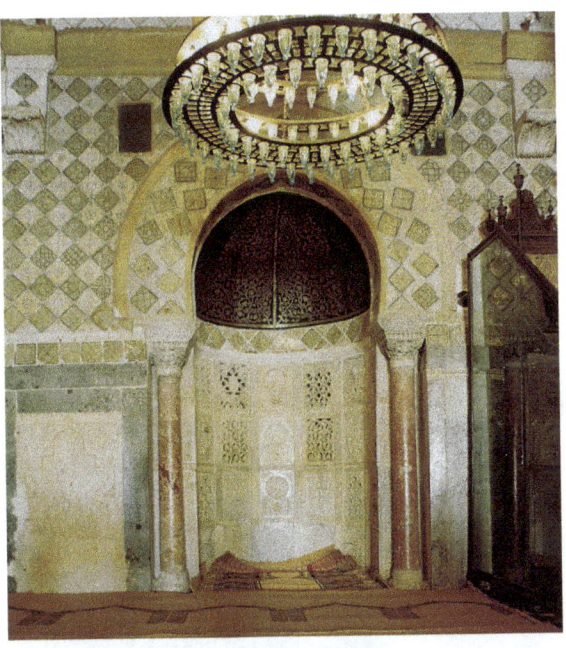

Mezquita de Kairuán, mihrab, Túnez.

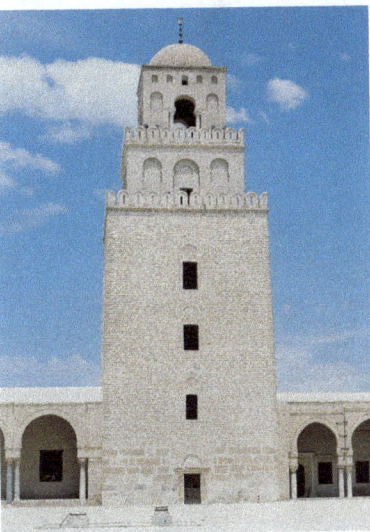

Mezquita de Kairuán, alminar, Túnez.

Ciudadela de Alepo, vista de la entrada, Siria.

Complejo Qaluwun, El Cairo, Egipto.

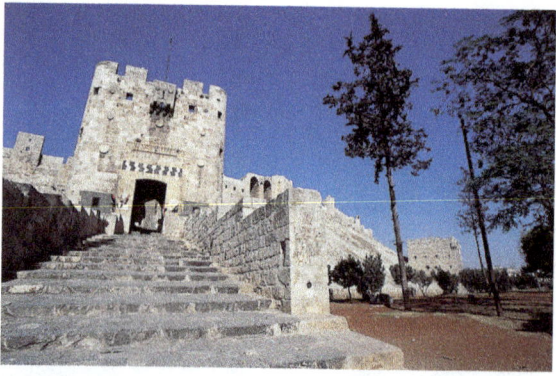

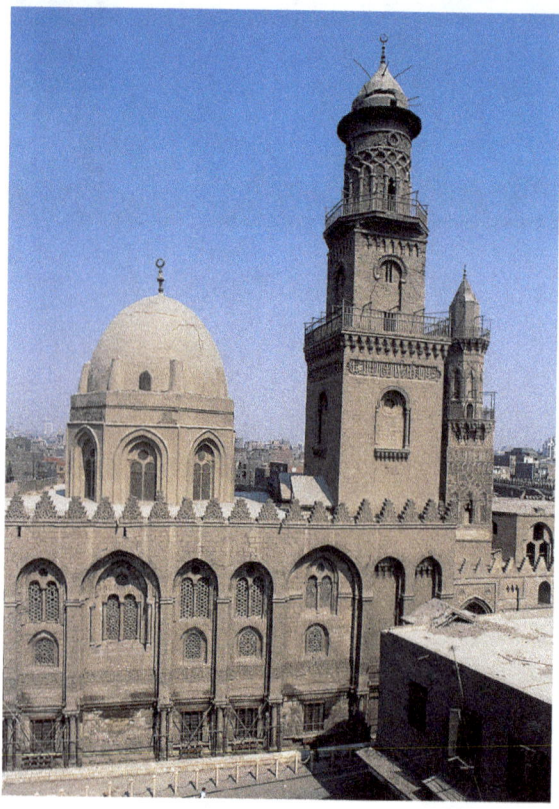

(*al-'Aziza*), en Palermo, construidos por artesanos fatimíes bajo el reinado del rey normando Guillermo II; en El Cairo, la mezquita de al-Azhar es el ejemplo más prominente de la arquitectura fatimí egipcia.

Los ayyubíes (567/1171-648/1250), quienes derrocaron a la dinastía fatimí de El Cairo, fueron importantes mecenas de la arquitectura. Establecieron instituciones religiosas (*madrasas, janqas*) para la propagación del Islam sunní, así como mausoleos, establecimientos de beneficencia social e imponentes fortificaciones derivadas del conflicto militar con los cruzados. La ciudadela siria de Alepo es un ejemplo notable de su arquitectura militar.

Los mamelucos (648/1250-923/1517), sucesores de los ayyubíes que resistieron con éxito a los cruzados y a los mongoles, consiguieron la unidad de Siria y Egipto, y construyeron un imperio fuerte. La riqueza y el lujo que reinaban en la corte del sultán mameluco de El Cairo fueron la causa principal de que los artistas y arquitectos llegaran a desarrollar un estilo arquitectónico de extraordinaria elegancia. Para el mundo islámico, el período mameluco señala un momento de renovación y renacimiento. El entusiasmo de los mamelucos por la fundación de instituciones religiosas y por la reconstrucción de las existentes los sitúa entre los más grandes impulsores del arte y la arquitectura en la historia del Islam. Constituye un ejemplo típico de este período la

Mezquita de Hassan (757/1356), una mezquita funeraria de planta cruciforme en la que los cuatro brazos de la cruz están formados por cuatro *iwans* que circundan un patio central.

Anatolia fue el lugar de nacimiento de dos grandes dinastías islámicas: los selyuquíes (571/1075-718/1318), quienes introdujeron el Islam en la región, y los otomanos (699/1299-1340/1922), quienes pusieron fin al imperio bizantino con la toma de Constantinopla, consolidando su hegemonía en toda la región.

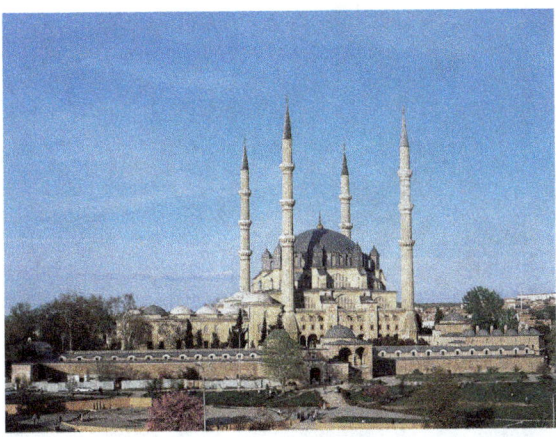

Mezquita Selimiye, vista general, Edirne, Turquía.

El arte y la arquitectura selyuquíes dieron lugar a un floreciente estilo propio a partir de la fusión de las influencias provenientes de Asia central, Irán, Mesopotamia y Siria con elementos derivados del patrimonio de la Anatolia cristiana y la antigüedad. Konya, la nueva capital de la Anatolia central, al igual que otras ciudades, fue enriquecida con numerosos edificios construidos en este nuevo estilo selyuquí. Son numerosas las mezquitas, *madrasas*, *turbes* y *caravansarays* que han llegado hasta nuestros días, lujosamente decorados por estucos y azulejos con diversas representaciones figurativas.

A medida que los emiratos selyuquíes se desintegraban y Bizancio entraba en declive, los otomanos fueron ampliando rápidamente su territorio y trasladaron la capital de Iznik a Bursa y luego otra vez a Edirne. La conquista de Constantinopla en 858/1453 por el sultán Mehmet II imprimió el necesario impulso para la transición desde un estado emergente a un gran imperio, una superpotencia cuyas fronteras llegaban hasta Viena, incluyendo los Balcanes al oeste e Irán al este, así como el norte de África desde Egipto hasta Argelia. El Mediterráneo se convirtió, pues, en un mar otomano. La carrera por superar el esplendor de las iglesias bizantinas heredadas, cuyo máximo ejemplo es Santa Sofía, cul-

Cerámica del palacio Kubadabad, museo Karatay, Konya, Turquía.

Mezquita Mayor de Córdoba, mihrab, España.

Madinat al-Zahra', Dar al-Yund, España.

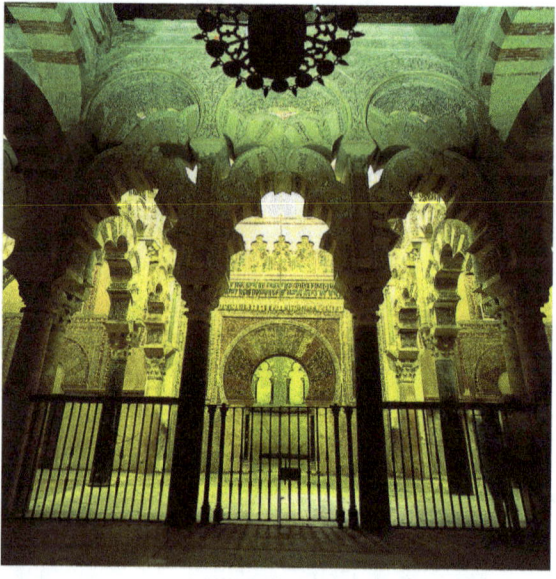

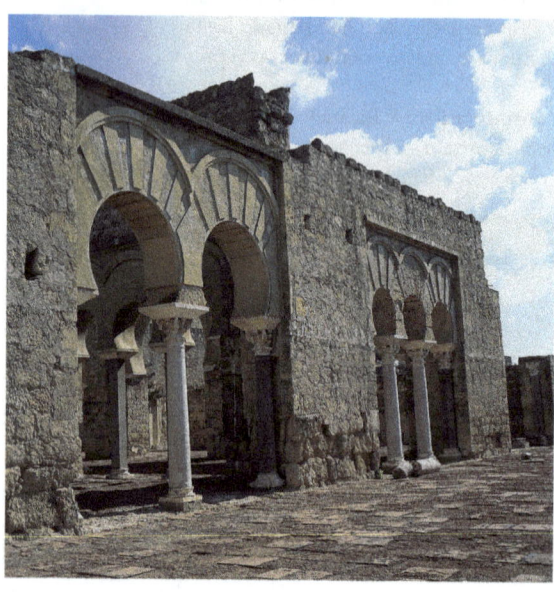

minó en la construcción de las grandes mezquitas de Estambul. La más significativa de ellas es la mezquita Süleymaniye, concebida en el siglo X/XVI por el famoso arquitecto otomano Sinán, que constituye el ejemplo más significativo de armonía arquitectónica en edificios con cúpula. La mayoría de las grandes mezquitas otomanas formaba parte de extensos conjuntos de edificios llamados *külliye*, compuestos por varias *madrasas*, una escuela coránica, una biblioteca, un hospital (*darüssifa*), un hostal (*tabjan*), una cocina pública, un *caravansaray* y varios mausoleos. Desde principios del siglo XII/XVIII, durante el llamado Período del Tulipán, el estilo arquitectónico y decorativo otomano reflejó la influencia del Barroco y el Rococó franceses, anunciando así la etapa de occidentalización de las artes y la arquitectura islámicas.

Situado en el sector occidental del mundo islámico, al-Andalus se convirtió en la cuna de una forma de expresión artística y cultural de gran esplendor. Abderramán I estableció un califato omeya independiente (138/750-422/1031) cuya capital era Córdoba. La Mezquita Mayor de esta ciudad habría de convertirse en predecesora de las tendencias artísticas más innovadoras, con elementos como los arcos superpuestos bicolores y los paneles con ornamentación vegetal, que pasarían a formar parte del repertorio de formas artísticas andalusíes.

En el siglo V/XI, el Califato de Córdoba se fragmentó en una serie de principados

incapaces de hacer frente al progresivo avance de la Reconquista, iniciada por los estados cristianos del noroeste de la Península Ibérica. Estos reyezuelos, o Reyes de Taifa, recurrieron a los almorávides en 479/1086 y a los almohades en 540/1145, para repeler el avance cristiano y restablecer parcialmente la unidad de al-Andalus.

A través de su intervención en la Península Ibérica, los almorávides (427/1036-541/1147) entraron en contacto con una nueva civilización y quedaron inmediatamente cautivados por el refinamiento del arte andalusí, como lo refleja su capital Marrakech, donde construyeron una gran mezquita y varios palacios. La influencia de la arquitectura de Córdoba y otras capitales como Sevilla se hizo sentir en todos los monumentos almorávides desde Tlemcen o Argel hasta Fez.

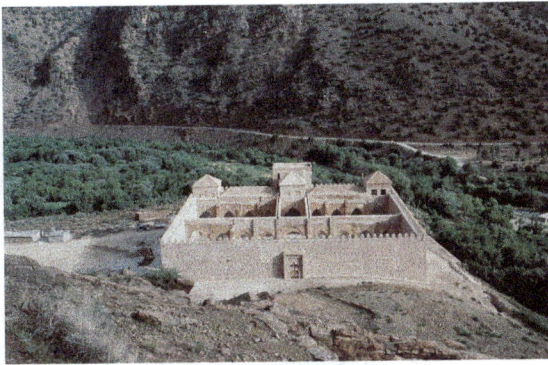

Mezquita de Tinmel, vista aérea, Marruecos.

Bajo el dominio de los almohades (515/1121-667/1269), quienes extendieron su hegemonía hasta Túnez, el arte islámico occidental alcanzó su momento de máximo apogeo. Durante este período, se renovó la creatividad artística que se había originado bajo los soberanos almorávides y se crearon varias obras maestras del arte islámico. Entre los ejemplos más notables se encuentran la Mezquita Mayor de Sevilla, con su alminar, la Giralda; la Kutubiya de Marrakech; la mezquita de Hassan de Rabat; y la Mezquita de Tinmel, en lo alto de las Montañas del Atlas marroquí.

Torre de las Damas y jardines, la Alhambra, Granada, España.

Tras la disolución del imperio almohade, la dinastía nazarí (629/1232-897/1492) se instaló en Granada y alcanzó su esplendor en el siglo VIII/XIV. La civilización de Granada había de convertirse en un modelo cultural durante los siglos venideros en España (el arte mudéjar) y sobre todo en Marruecos, donde esta tradición artística disfrutó de gran popularidad y se ha conservado hasta nuestros días en la arquitectura, la decoración, la música y la cocina. El famoso palacio y fuerte de *al-Hamra'*

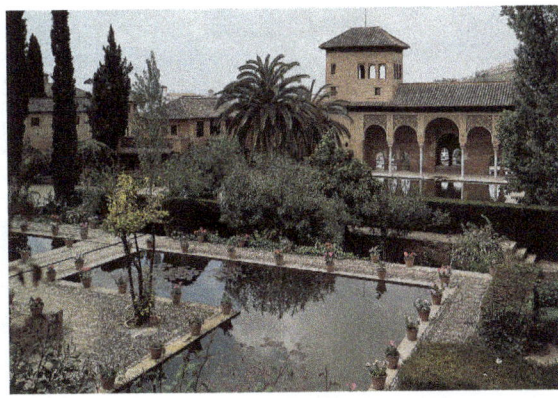

Mértola, vista general, Portugal.

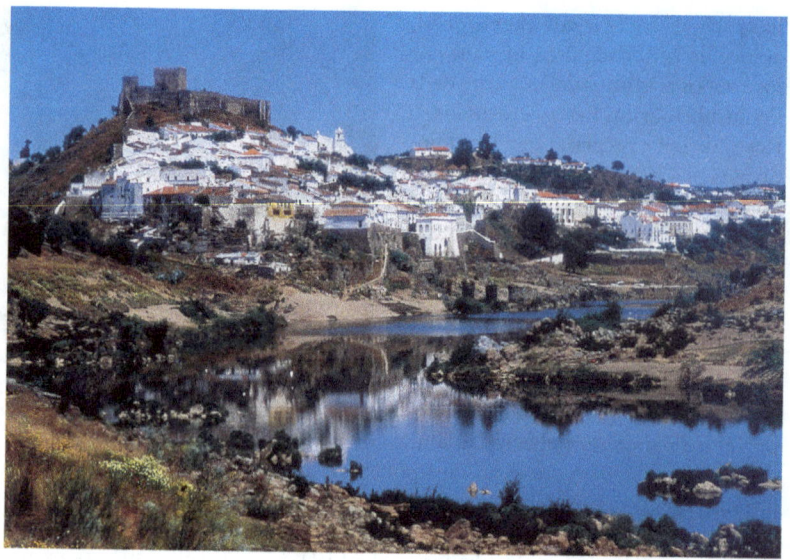

(la Alhambra) de Granada señala el momento cumbre del arte andalusí y posee todos los elementos de su repertorio artístico.

En Marruecos, los meriníes (641/1243-876/1471) sustituyeron en la misma época a los almohades, mientras que en Argelia reinaban los Abd al-Wadid (633/1235-922/1516) y en Túnez los hafsíes (625/1228-941/1534). Los meriníes perpetuaron el arte andalusí, enriqueciéndolo con nuevos elementos. Embellecieron la capital Fez con numerosas mezquitas, palacios y *madrasa*s, considerados todos estos edificios, con sus mosaicos de cerámica y sus paneles de *zelish* decorando los muros, como los ejemplos más perfectos del arte islámico. Las últimas dinastías marroquíes, la de los saadíes (933/1527-1070/1659) y la de los alauíes (1070/1659-hasta hoy), prosiguieron la tradición artística de los andalusíes exiliados de su tierra nativa en 897/1492. Para construir y decorar sus monumentos, estas dinastías siguie-

Friso epigráfico con caracteres cursivos sobre azulejos, madrasa Buinaniya, Mequinez, Marruecos.

Qal'a de los Bani Hammad, alminar, Argelia.

Tumba de los Saadíes, Marrakech, Marruecos.

ron recurriendo a las mismas fórmulas y a los mismos temas decorativos que las dinastías precedentes, y añadieron toques innovadores propios de su genio creativo. A principios del siglo XI/XVII, los emigrantes andalusíes (los moriscos) que establecieron sus residencias en las ciudades del norte de Marruecos, introdujeron allí numerosos elementos del arte andalusí. Actualmente, Marruecos es uno de los pocos países que ha mantenido vivas las tradiciones andalusíes en la arquitectura y el mobiliario, modernizadas por la incorporación de técnicas y estilos arquitectónicos del siglo XX.

LA ARQUITECTURA ISLÁMICA

En términos generales, la arquitectura islámica puede clasificarse en dos categorías: religiosa, como es el caso de las mezquitas y los mausoleos, y secular, como en los palacios, los *caravansarays* o las fortificaciones.

Arquitectura religiosa

Mezquitas

Por razones evidentes, la mezquita ocupa el lugar central en la arquitectura islámica. Representa el símbolo de la fe a la que sirve. Este papel simbólico fue comprendido por los musulmanes en una etapa muy temprana, y desempeñó un papel importante en la creación de adecuados signos visibles para el edificio: el alminar, la cúpula, el *mihrab* o el *mimbar*.
La primera mezquita del Islam fue el patio de la casa del profeta en Medina, desprovista de cualquier refinamiento arquitectónico. Las primeras mezquitas construidas por los musulmanes a medida que se expandía su imperio eran de gran sencillez. A partir de aquellos primeros edificios se desarrolló la mezquita congregacional o mezquita del viernes (*yami'*), cuyos elementos esenciales han permanecido inalterados durante casi 1400 años. Su planta general consiste en un gran patio rodeado de galerías con arcos, cuyo número de arcadas es más elevado en el lado orientado hacia la Meca (*qibla*) que en los otros lados. La Mezquita Mayor omeya de Damasco, cuya planta se inspira en la mezquita del Profeta, se convirtió en el prototipo de muchas mezquitas construidas en diversas partes del mundo islámico.

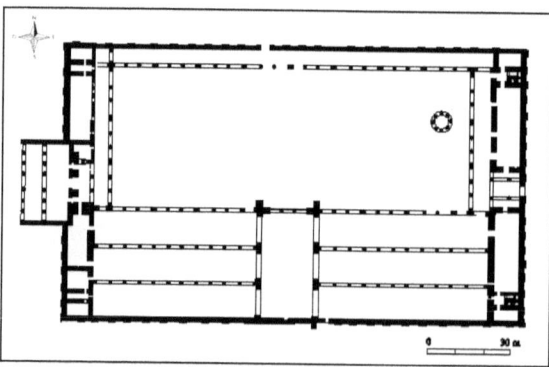

Mezquita omeya de Damasco, Siria.

Otros dos tipos de mezquitas se desarrollaron en Anatolia y posteriormente en los dominios otomanos: la mezquita basilical y la mezquita con cúpula. La primera tipología consiste en una simple basílica o sala de columnas inspirada en las tradiciones romana tardía y bizantina siria, introducidas con ciertas modificaciones durante el siglo V/XI. En la segunda tipología, que se desarrolló durante el período otomano, el espacio interior

se organiza bajo una cúpula única. Los arquitectos otomanos crearon en las grandes mezquitas imperiales un nuevo estilo de construcción con cúpulas, fusionando la tradición de la mezquita islámica con la edificación con cúpula en Anatolia. La cúpula principal descansa sobre una estructura de planta hexagonal, mientras que las crujías laterales están cubiertas por cúpulas más pequeñas. Este énfasis en la creación de un espacio interior dominado por una única cúpula se convirtió en el punto de partida de un estilo que habría de

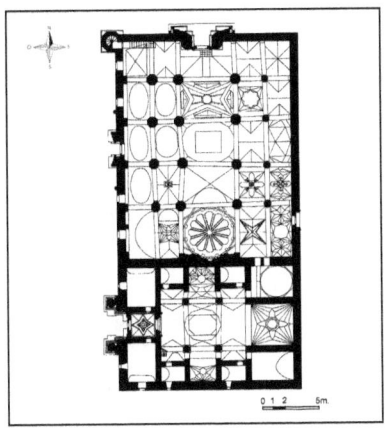

Mezquita Mayor de Divriği, Turquía.

difundirse en el siglo X/XVI. Durante este período, las mezquitas se convirtieron en conjuntos sociales multifuncionales formados por una *zawiya*, una *madrasa*, una cocina pública, unas termas, un *caravansaray* y un mausoleo dedicado al fundador. El monumento más importante de esta tipología es la mezquita Süleymaniye de Estambul, construida en 965/1557 por el gran arquitecto Sinán.

El alminar desde lo alto del cual el *muecín* llama a los musulmanes a la oración, es el signo más prominente de la mezquita. En Siria, el alminar tradicional consiste en una torre de planta cuadrada construida en piedra. Los alminares del Egipto mameluco se dividen en tres partes: una torre de planta cuadrada en la parte inferior, una sección intermedia de planta octogonal y una parte superior cilíndrica rematada por una pequeña cúpula. Su cuerpo central está ricamente decorado y la zona de transición entre las diversas secciones está recubierta con una franja decorativa de mocárabe. Los alminares norteafricanos y españoles, que comparten la torre cuadrada con los sirios, están decorados con paneles de motivos ornamentales dispuestos en torno a ventanas geminadas. Durante el período otomano las torres cuadradas fueron sustitui-

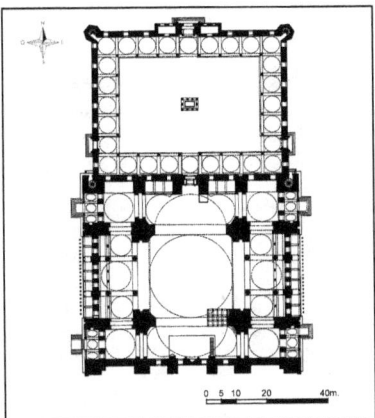

Mezquita Süleymaniye, Estambul, Turquía.

Tipología de alminares.

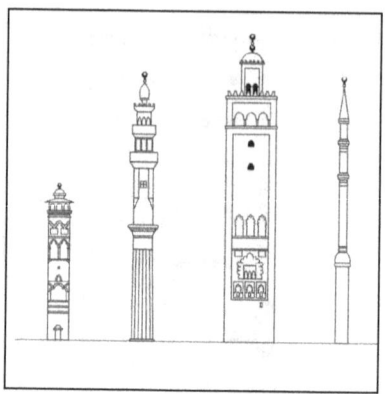

das por alminares octogonales y cilíndricos. Suelen ser alminares puntiagudos de gran altura y, aunque las mezquitas sólo suelen tener un único alminar, en las ciudades más importantes pueden tener dos, cuatro o incluso seis.

Madrasas

Parece probable que fueran los selyuquíes quienes construyeran las primeras *madrasas* en Persia a principios del siglo V/XI, cuando se trataba de pequeñas edificaciones con una sala central con cúpula y dos *iwans* laterales. Posteriormente se desarrolló una tipología con un patio abierto y un *iwan* central rodeados de galerías. En Anatolia, durante el siglo VI/XII, la *madrasa* se transformó en un edificio multifuncional que servía como escuela médica, hospital psiquiátrico, hospicio con comedores públicos (*imaret*) y mausoleo.

La difusión del Islam ortodoxo sunní alcanzó un nuevo momento cumbre en Siria y Egipto bajo el reinado de los zenyíes y los ayyubíes (siglos VI/XII - p. VII/XIII). Esto condujo a la aparición de la *madrasa* fundada por un dirigente cívico o político en aras del desarrollo de la jurisprudencia islámica. La fundación venía seguida de la concesión de una dotación financiera en perpetuidad (*waqf*), generalmente las rentas de unas tierras o propiedades en la forma de un pomar, unas tiendas en algún mercado (*suq*) o unas termas (*hammam*). La *madrasa* respondía tradicionalmente a una planta cruciforme con un patio central rodeado de cuatro *iwans*. Esta edificación no tardó en convertirse en la forma arquitectónica dominante, a partir de la cual las mezquitas adoptaron la planta de cuatro *iwans*. Posteriormente, fue

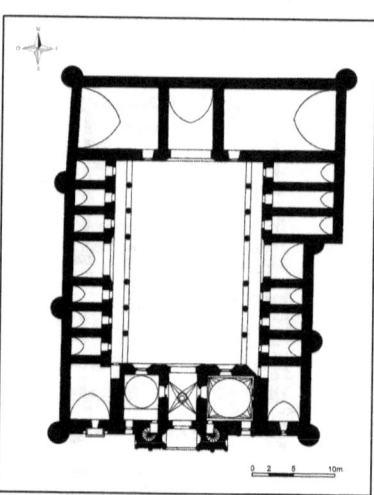

Madrasa de Sivas Gök, Turquía.

perdiendo su exclusiva función religiosa y política como instrumento de propaganda y comenzó a asumir funciones cívicas más amplias, como mezquita congregacional y como mausoleo en honor del benefactor. La construcción de *madrasa*s en Egipto y especialmente en El Cairo adquirió un nuevo impulso con la llegada de los mamelucos. La típica *madrasa* cairota de esta época consistía en un gigantesco edificio con cuatro *iwan*s, un espléndido portal de mocárabe (*muqarna*s) y unas espléndidas fachadas. Con la toma del poder por parte de los otomanos en el siglo X/XVI, las dobles fundaciones conjuntas —las típicas mezquitas-*madrasas*— se difundieron en forma de extensos conjuntos que gozaban del patronazgo imperial. El *iwan* fue desapareciendo gradualmente, sustituido por la sala con cúpula dominante. El aumento sustancial en el número de celdas con cúpulas para estudiantes constituye uno de los elementos que caracterizan las *madrasas* otomanas.

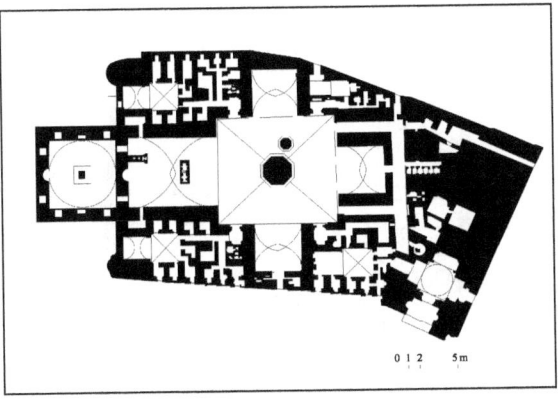

Mezquita y madrasa Sultán Hassan, El Cairo, Egipto.

Una de las varias tipologías de edificios que puede relacionarse con la *madrasa* en virtud tanto de su función como de su forma es la *janqa*. Este término, más que a un tipo concreto de edificio, se refiere a una institución que aloja a los miembros de una orden mística musulmana. Los historiadores han utilizado también los siguientes términos como sinónimos de *janqa*: en el Magreb, *zawiya*; en el mundo otomano, *tekke*; y en general, *ribat*. El sufismo dominó de forma permanente el uso de la *janqa*, que se originó en el este de Persia durante el siglo IV/X. En su forma más simple, la *janqa* era una casa donde un grupo de discípulos se reunía en torno a un maestro (*chayj*) y estaba equipada con instalaciones para la celebración de reuniones, la oración y la vida comunitaria. La fundación de *janqas* floreció bajo el dominio de los selyuquíes en los siglos V/XI y VI/XII, y se benefició de la estrecha asociación entre el sufismo y el *madhab chafi'i* (doctrina), favorecida por la elite dominante.

Mausoleos

La terminología utilizada por las fuentes islámicas para referirse a la tipología del mausoleo es muy variada. El término descriptivo corriente de *turba* hace referencia a la función del edificio como lugar de enterramiento. Otro término, el de *qubba*, hace hincapié en lo más identificable, la cúpula, y a menudo se

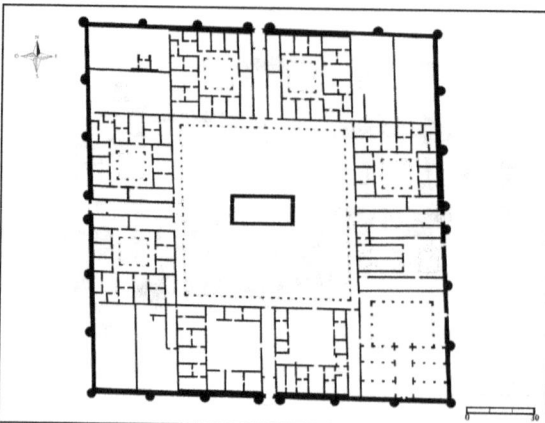

Qasr al-Jayr al-Charqi, Siria.

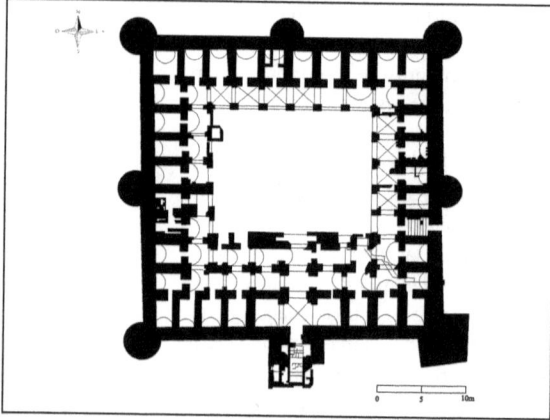

Ribat de Susa, Túnez.

aplica a una estructura donde se conmemora a los profetas bíblicos, a los compañeros del Profeta Muhammad o a personajes notables, ya sean religiosos o militares. La función del mausoleo no se limita exclusivamente a la de lugar de enterramiento y conmemoración, sino que desempeña también un papel importante para la práctica "popular" de la religión. Son venerados como tumbas de los santos locales y se han convertido en lugares de peregrinación. A menudo, estas edificaciones suelen estar ornamentadas con citas coránicas y dotadas de un *mihrab* que los convierte en lugares de oración. En algunos casos, el mausoleo forma parte de alguna edificación contigua. Las formas de los mausoleos islámicos medievales son muy variadas, pero la forma tradicional tiene la planta cuadrada y está rematada por una cúpula.

Arquitectura secular

Palacios

El período omeya se caracteriza por los palacios y las casas de baños situados en remotos parajes desérticos. Su planta básica proviene de los modelos militares romanos. Aunque la decoración de estas edificaciones es ecléctica, constituyen los mejores ejemplos del incipiente estilo decorativo islámico. Entre los medios utilizados para llevar a cabo esta notable diversidad de motivos decorativos se encuentran los mosaicos, las pinturas murales y las esculturas de piedra o estuco. Los palacios abbasíes de Irak, tales como los de Samarra y Ujaydir, responden al mismo esquema en planta que sus predecesores omeyas, pero sobresalen por su mayor tamaño, el uso de un gran *iwan*, una cúpula y un patio, así como por el recurso generalizado a las decoraciones de estuco. Los palacios del período islámico tardío desarrollaron un estilo característico diferente, más decorativo

y menos monumental. El ejemplo más notable de palacio real o principesco es La Alhambra. La amplia superficie del palacio se fragmenta en una serie de unidades independientes: jardines, pabellones y patios. Sin embargo, el rasgo más sobresaliente de La Alhambra es la decoración, que brinda una atmósfera extraordinaria al interior del edificio.

Caravansarays

El *caravansaray* suele hacer referencia a una gran estructura que ofrece alojamiento a viajeros y comerciantes.

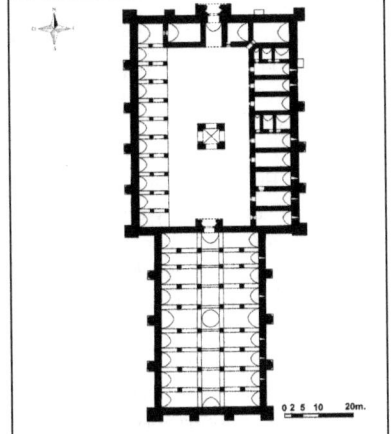

Jan Sultan Aksaray, Turquía.

Generalmente es de planta cuadrada o rectangular, y ofrece una única entrada monumental saliente y torres en los muros exteriores. En torno a un gran espacio central rodeado por galerías se organizan habitaciones para los viajeros, almacenes de mercancía y establos.

Esta tipología de edificio responde a una amplia variedad de funciones, como lo demuestran sus múltiples denominaciones: *jan, han, funduq* o *ribat*. Estos términos señalan diferencias lingüísticas regionales más que distinciones funcionales o tipológicas. Las fuentes arquitectónicas de los diversos tipos de *caravansarays* son difíciles de identificar. Algunas derivan tal vez del *castrum* o campamento militar romano, con el que se relacionan los palacios omeyas del desierto. Otras tipologías, como las frecuentes en Mesopotamia o Persia, se asocian más bien a la arquitectura doméstica.

Organización urbana

Desde aproximadamente el siglo III/X, cualquier ciudad de cierta importancia se dotó de torres y muros fortificados, elaboradas puertas urbanas y una prominente ciudadela (*qal'a* o alcazaba) como asentamiento del poder. Estas últimas son construcciones realizadas con materiales característicos de la región circundante: piedra en Siria, Palestina y Egipto, o ladrillo, piedra y tapial en la Península Ibérica y el norte de África. Un ejemplo singular de arquitectura militar es el *ribat*. Desde el punto de vista técnico, consistía en un palacio fortificado destinado a los guerreros islámicos que se consagraban, ya fuera

provisional o permanentemente, a la defensa de las fronteras. El *ribat* de Susa, en Túnez, recuerda los primeros palacios islámicos, pero difiere de ellos en su distribución interior con grandes salas, así como por su mezquita y alminar.
La división en barrios de la mayoría de las ciudades islámicas se basa en la afinidad étnica y religiosa, y constituye por otra parte un sistema de organización urbana que facilita la administración cívica. En cada barrio hay siempre una mezquita. En el interior o en sus proximidades hay, además, una casa de baños, una fuente, un horno y una agrupación de tiendas. Su estructura está formada por una red de calles y callejones, y un conjunto de viviendas. Según la región y el período, las casas adoptan diferentes rasgos que responden a las distintas tradiciones históricas y culturales, el clima o los materiales de construcción disponibles.
El mercado (*suq*), que actúa como centro neurálgico de los negocios locales, es de hecho el elemento característico más relevante de las ciudades islámicas. La distancia del mercado a la mezquita determina su organización espacial por gremios especializados. Por ejemplo, las profesiones consideradas limpias y honorables (libreros, perfumeros y sastres) se sitúan en el entorno inmediato de la mezquita, mientras que los oficios asociados al ruido y el mal olor (herreros, curtidores, tintoreros) se sitúan progresivamente más lejos de ella. Esta distribución topográfica responde a imperativos basados estrictamente en criterios técnicos.

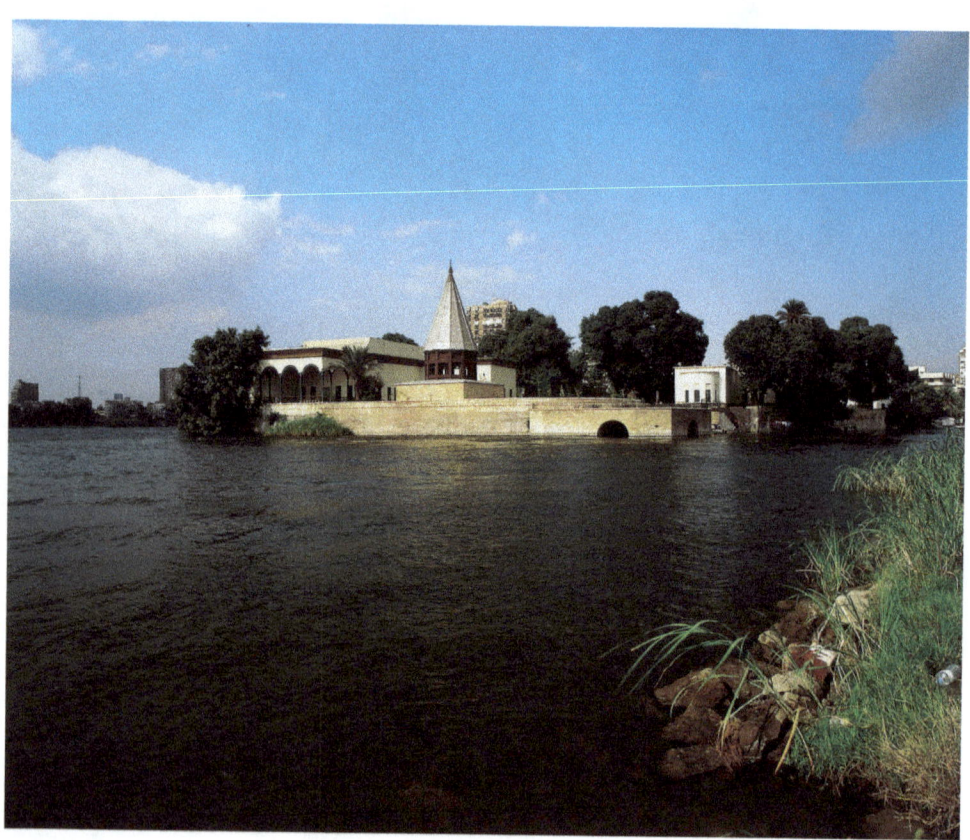

Nilómetro, vista
general desde el sur,
isla de Rawda,
El Cairo.

INTRODUCCIÓN HISTÓRICA

Salah El-Bahnasi, Mohamed Hossam El-Din, Mohamed Abd El-Aziz

Según palabras de Herodoto en la Antigüedad, "Egipto es un don del Nilo", pues la agricultura y el regadío del país dependen del principal río de África. Procedente del Lago Victoria, toma el nombre de Nilo Blanco *(al-Bahr al-Abyad)* al salir de la depresión pantanosa del Sudán meridional, en dirección norte, para desembocar en el mar Mediterráneo formando un delta que comienza en El Cairo. A lo largo de su historia, Egipto ha mantenido contactos permanentes con los países mediterráneos, por su estrecha relación con la zona habitada de sus tierras y la más representativa: el delta del Nilo.

Desde su unificación bajo la monarquía faraónica de Menes en 3200 a. C., el Estado y la civilización egipcios, considerados entre los más antiguos del mundo, han logrado conservar su unidad nacional e histórica en todas las épocas. A partir de esa fecha, se sucederán los distintos períodos faraónicos: el Imperio Antiguo, época de construcción de las pirámides de Giza; el Imperio Medio, famoso por el impulso dado a la agricultura, la construcción de presas y los grandes proyectos de ingeniería; y el Imperio Nuevo, que nos ha dejado impresionantes monumentos en Luxor y Abu Simbel.

Con la conquista de Egipto por Alejandro el Magno, fundador de Alejandría en 332 a. C., se inicia una nueva etapa histórica. Su sucesor Tolomeo I, hijo de Lagos, instaura el Estado tolomeo —en cuyo seno se fusionan las civilizaciones egipcia y griega—, embellece Alejandría y abre la famosa Biblioteca y el Museo, la principal universidad griega. Tolomeo II, uno de sus reyes más famosos, manda construir el Faro de Alejandría, ciudad que fue el centro artístico y literario de Oriente, y uno de los focos más importantes de la civilización helenística en tiempos de los Tolomeos.

Tras ser conquistado por los romanos en el año 30 a. C., Egipto se convierte en una provincia dependiente de Roma. En el siglo II, el cristianismo se expande por el país, y la persecución de sus seguidores dará origen a la institución del monacato. En el siglo IV, el emperador romano Constantino I el Grande proclama un edicto que reconoce la libertad de culto del cristianismo, y así se inicia la época bizantina.

Considerado la cuna de las revelaciones divinas, en sus tierras vivió el patriarca Abraham y se establecieron José, Idris y Job; allí Moisés recibió de su Señor la primera revelación divina en el Monte Sinaí, y el Mesías, hijo de María, pasó parte de su infancia —la familia emigró perseguida por el rey Herodes, y en su huida se refugió en la cueva que se encuentra en la iglesia de Abu Sarsha, en el Viejo Cairo—; y el profeta Muhammad se casó con María la copta, originaria del Alto Egipto.

Egipto formó parte del Imperio de Oriente hasta su conquista por Amr Ibn al-'As en el año 20/640. Desde entonces, el país pasa a formar parte del Estado islámico y permanecerá como una provincia dependiente de las sucesivas sedes del califato (Medina, Damasco y Bagdad), salvo en determinados momentos en los que consigue su independencia, como en las épocas tuluní (254/868-323/934) e ijchidí (323/934-358/969). Posteriormente, en la época de la dinastía fatimí (358/969-565/1169), se convierte en sede del califato y se afirma definitivamente como un Estado independiente que extenderá su autoridad hasta Siria, al-Hiyaz y Yemen.

En la época ayyubí (565/1169-648/1250) el sultán al-Malik al-Salih inicia la adquisición de jóvenes esclavos turcos para su formación como cuerpo de elite

de la guardia personal de los sultanes. Estos fueron los militares esclavos (*mamalik*, sing. *mamluk*, "propiedad") que pusieron el punto final a la dinastía de los sultanes ayyubíes.

Durante el reinado de los sultanes mamelucos (648/1250-922/1517), Egipto se convirtió en una gran potencia cuyas fronteras llegaron hasta los límites del Estado otomano, e incluso invadió y sometió a vasallaje la isla de Chipre. El hundimiento de su economía facilitó su conquista por los otomanos (922/1517-1213/1798), y la breve ocupación napoleónica (1798-1801) introdujo la cultura occidental, que estimuló el renacimiento político y espiritual de Egipto. De nuevo bajo dominación otomana (1216/1801-1299/1882), fue gobernado con cierta independencia por Muhammad Alí (1220/1805-1265/1849), fundador del Egipto moderno.

<div style="text-align:right">M. A. A.</div>

El Egipto islámico

"Quien no haya visto El Cairo no ha visto la magnitud del Islam, pues ella es la capital del mundo, el jardín del orbe, la asamblea de las naciones, el comienzo de la tierra, el origen del hombre, el iwan del Islam y el trono del reino."

De esta manera se expresaba el historiador árabe Ibn Jaldun (732/1332-808/1406) para explicar que Egipto representaba el eje fundamental sobre el que, en distintas épocas, giraron los acontecimientos históricos más destacados.

Los árabes, como las naciones que les precedieron, eran conscientes de la importancia política y económica de Egipto como centro de comercio internacional. Este hecho impulsó al general Amr Ibn al-'As a solicitar el permiso del califa Umar Ibn al-Jattab para conquistar el país. En el año 18/639, Amr avanza con su ejército, procedente de Palestina, en dirección a Egipto, y conquista al-'Arich, al-Farama' (cerca de Port Said) y Bilbays. Más tarde, somete la fortaleza de Babilonia, al sur de El Cairo actual, a un asedio que se prolongó siete meses, y al término de los cuales el patriarca melkita y gobernador de Egipto, Cyrus, solicitó negociar con los musulmanes, que entraron victoriosos en la fortificación.

Conquistada la ciudad de Alejandría, capital del país hasta entonces, Amr Ibn al-'As funda en el año 21/641 la ciudad de Fustat, primera capital islámica de África, que permanecerá como tal hasta la fundación de al-'Askar por los abbasíes. La nueva capital de Egipto, Fustat, fue construida sobre el emplazamiento de la fortaleza romana de Babilonia, cuya situación geográfica, en una posición clave entre el Alto y el Bajo Egipto y sobre la ruta hacia el mar Rojo, era más idónea que la de la célebre Alejandría.

Conviene señalar que el ejército de Amr no solo no encontró oposición por parte de los habitantes de Egipto, que ya habían sufrido la tiranía de bizantinos y persas, sino que contó con el apoyo que el patriarca Benjamin I (622-661) había solicitado de sus compatriotas para las tropas musulmanas. Como señala el historiador Thomas Arnold, la conquista islámica de Egipto aportó a sus habitantes la libertad religiosa de la que no disfrutaban desde hacía más de un siglo. Al principio, las conversiones al Islam se produjeron de manera muy limitada. Después se disminuyeron los impuestos de los nuevos convertidos, y los egipcios se animaron a abandonar su religión y tradiciones; pronto un gran número de ellos abrazó el Islam.

Introducción histórica

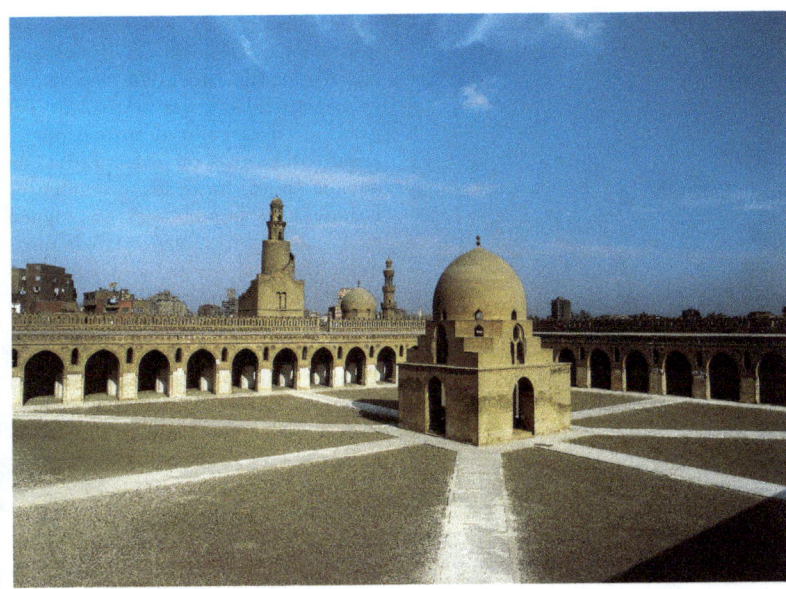

Mezquita de Ibn Tulun, patio, El Cairo.

El país se alinea bajo el estandarte del Estado islámico y permanece como una provincia dependiente del califato, cuya sede se estableció primero en Medina, luego en Damasco, en la época omeya, y después en Bagdad, en la época abbasí, hasta que Ahmad Ibn Tulun proclama la independencia de Egipto e instaura el Estado tuluní. Su reino (254/868-270/884) fue, en conjunto, un periodo de paz y prosperidad. Reclutó un nuevo ejército (principalmente formado por griegos y esclavos negros) para afianzar su poder y, en el año 256/870, al norte de la vieja Fustat, funda una nueva ciudad, al-Qata'i'. Provista de una mezquita *aljama*, conocida hasta nuestros días por el nombre de mezquita Ibn Tulun, y del palacio de gobierno, la instaura como capital de su reino. Al establecer su autoridad, Ibn Tulun retiró a los califas abbasíes la res- ponsabilidad de la defensa, hecho que consolidó la legitimidad y el prestigio de su régimen. Aunque admitió la dependencia constitucional que legitimaba su poder en las fronteras de Egipto —delimitadas por los montes del Taurus y el Éufrates, incluyendo Alepo, Antioquía y toda la parte septentrional de Siria—, mantuvo la independencia política y financiera. Más tarde, en el año 323/934, Muhammad Ibn Tugg al-Ijchid proclama su independencia e instaura el Estado ijchidí, pero sus ambiciones políticas se limitaron a gobernar Palestina y Damasco, manteniéndose en buenos términos con los señores del norte de Siria.

En el año 358/969, después de varias campañas fracasadas, Egipto se convierte finalmente en sede del califato fatimí, tras la invasión y conquista del país por Gawhar al-Siqilli (el Siciliano), general del

Introducción histórica

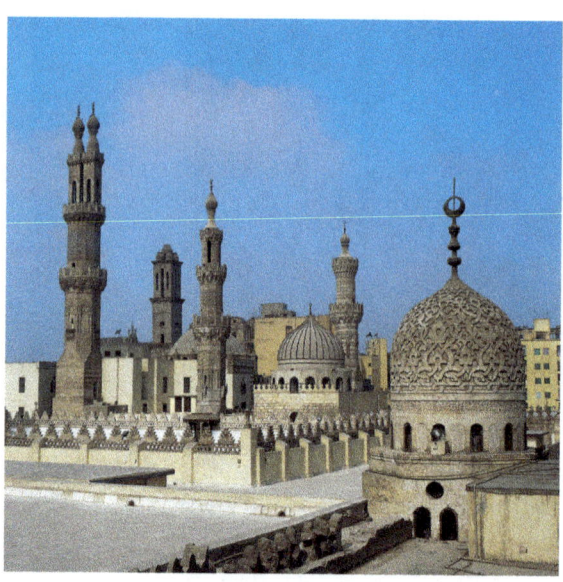

Mezquita al-Azhar, vista general de los alminares y cúpulas, El Cairo.

califa al-Mu'izz li-Din Allah. Inmediatamente después de conseguir la victoria y por encargo del califa, Gawhar al-Siqilli funda la capital de los fatimíes: *al-Qahira* (El Cairo), "la Victoriosa". Al darle este nombre, al-Mu'izz quiso que por su esplendor apareciese ante las capitales del Egipto islámico que la precedieron (Fustat, al-'Askar y al-Qata'i') como la única vencedora.

La ciudad de El Cairo, de nueva fundación, se construye en un cuadrado de unos 1200 m de lado, atravesado por un eje principal norte-sur. Rápidamente y por vez primera toma aspecto de ciudad fortificada; al oeste, una muralla de adobe linda con *al-jalig* (el canal) que sirve de foso, y el recinto cuenta con ocho puertas, dos en cada uno de sus flancos. Tiene dos mezquitas (al norte la de al-Hakim y al sur la de al-Azhar), viviendas, las residencias de los príncipes y de la clase dirigente, y todas las instituciones religiosas y civiles necesarias. Algunos de estos edificios perduran en la actualidad y dan testimonio del grado de desarrollo alcanzado por la arquitectura y las artes decorativas en aquella época. Entre los monumentos fatimíes más importantes que siguen existiendo en El Cairo están la mezquita *aljama* al-Azhar, la mezquita de al-Hakim bi-Amr Allah, los mausoleos de al-Sab'a Banat, el santuario de al-Yuyuchi, la mezquita al-Aqmar, el santuario de al-Sayyida Ruqayya y la mezquita de Salih Tala'i' Ibn Ruzayq. Asimismo, repartidas por los museos del mundo se encuentran numerosas obras de arte de esta época, adquiridas con gran interés por los peregrinos europeos que se dirigían a Jerusalén y llevadas a sus países. Aún hoy en día se pueden ver en Palermo (Sicilia) —que dependía del poder fatimí—, los frescos del techo de la Capilla Palatina de Roger II que, semejantes a los del baño fatimí de la zona de Abu al-Su'ud (Fustat) —expuestos en el Museo de Arte Islámico de El Cairo—, demuestran la amplitud de su influencia artística en la isla.

La pretensión de soberanía universal del califa se enfrentó pronto con la realidad de la situación política internacional. El poder fatimí se reveló demasiado débil para provocar la caída del califato abbasí de Bagdad y tampoco pudo mantener el control del norte de África y Sicilia. En cuanto el Estado dio muestras de debilidad, se desataron las ambiciones de sus enemigos: los gobernadores de Tiro y Trípoli proclamaron su independencia, los selyuquíes acabaron con la autoridad fatimí en Siria, y el gobernador del Magreb proclamó el abandono de su adhesión a los fatimíes para abrazar la obediencia

Introducción histórica

abbasí. Ante esta situación, las fuerzas cristianas no permanecieron impasibles. El rey normando Roger II invade la isla de Sicilia, donde pone fin a la soberanía fatimí en el año 484/1091. También el imperio bizantino encontró la ocasión propicia para pactar con los cruzados. Este acuerdo da comienzo a la primera cruzada sobre Egipto y Siria en 490/1097, y permite a los cruzados conquistar la mayoría de las ciudades de Palestina, los puertos y las ciudades del sur de Siria, e incluso llegar a la ciudad de Tanis, al sur del lago Manzala (Egipto). A partir de entonces, Egipto y Siria se convierten en el campo de batalla de las fuerzas islámicas, y se inicia la desaparición del Estado fatimí, que termina con el establecimiento de los reinos cristianos en sustitución de los emiratos islámicos en Siria.

En medio de este desconcierto, se instaura en Egipto el Estado ayyubí de la mano del general Salah al-Din al-Ayyubi (Saladino), que enarboló el estandarte de la lucha contra los cruzados —a quienes venció en numerosas batallas—, y alcanzó una incontestable victoria en la batalla de Hattin (Palestina), en el año 583/1187. Después de este episodio, donde sucumbió el mayor ejército cruzado conocido hasta entonces, Saladino entró en Jerusalén, que llevaba noventa años en manos de los cruzados. No obstante, sus acciones no eran de carácter agresivo sino defensivo; Arnaldo el Cruzado había violado los tratados que había suscrito, atacaba sin cesar las caravanas comerciales de los musulmanes y constituía una amenaza para los dos Lugares Santos: La Meca y Medina. Las batallas entre musulmanes y cruzados se sucedieron con un intercambio constante de territorios y plazas, hasta que al-Malik al-Salih Nashm al-Din Ayyub completó la trayectoria de los ayyubíes y logró recuperar nuevamente Jerusalén en la batalla de Gaza, calificada por los historiadores como "Segunda Hattin" debido a la magnitud de la victoria obtenida por los musulmanes. Igualmente, al-Malik al-Salih hizo frente a la séptima cruzada, pero tanto él como el emir Fajr al-Din, general del ejército ayyubí, murieron antes del final de la batalla. Baybars al-Bunduqdari asume entonces la dirección del ejército e inflige una estrepitosa derrota a los cruzados en al-Mansura (Egipto), en la batalla que fue descrita como "el cementerio de los cruzados". Turan Chah, hijo de al-Malik al-Salih, apenas llegado procedente de Siria se coronó con la victoria. Todo el ejército cruzado cayó muerto o prisionero en Faraskur, y

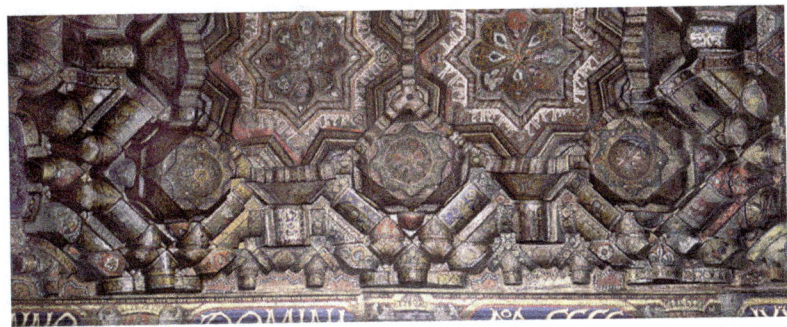

Capilla Palatina de Roger II, frescos del techo, detalle, Palermo.

su jefe, el rey Luis IX de Francia (San Luis), fue hecho prisionero, conducido y encarcelado en la casa de Ibn Luqman, en al-Mansura. La determinación de Turan Chah de proseguir la lucha contra los cruzados fue truncada por su asesinato en 648/1250, año que marcó el final del Estado ayyubí. Aunque no fueron más de ochenta años, el gobierno de la época ayyubí queda reflejado en brillantes páginas de la historia del Egipto islámico.

Es durante este período cuando cuajan las condiciones para el establecimiento del Estado mameluco: la división y la debilidad de la dinastía ayyubí tras la muerte de Salah al-Din y el aumento de la presión ejercida por los cruzados sobre sus posesiones en Siria hicieron que los gobernantes ayyubíes recurriesen a la formación de un poderoso ejército para hacer frente a los ataques a los que se vieron sometidos. Para constituir este ejército compraron un considerable número de esclavos, que adquirieron una inesperada influencia en el curso de los acontecimientos hasta llegar a ser la causa directa del derrocamiento de al-Malik al-'Adil, último gobernante ayyubí. Instalados en la isla de Rawda, al sur de El Cairo, estos esclavos se apropiaron del gobierno de Egipto y lograron las más impresionantes victorias ante los mongoles y cruzados.

<div style="text-align: right">S. B. y M. H. D.</div>

Los mamelucos: de esclavos a sultanes

Los mamelucos (*mamalik*) eran, como su nombre indica, esclavos comprados o regalados y cautivos de guerra que aparecieron en la sociedad islámica en épocas tempranas. Al principio formaban la guardia de los califas abbasíes y, a través de las conquistas islámicas y el comercio, se hicieron cada vez más numerosos. Entre ellos había blancos (turcos, sicilianos y griegos) y negros originarios de África Oriental instalados en el sur de Iraq o establecidos en Egipto, como los ijchidíes.

Especialmente tras el período de anarquía política que sucedió a la muerte del sultán al-Nasir Salah al-Din al-Ayyubi, los gobernantes ayyubíes, que rivalizaban entre sí en Egipto y Siria, daban instrucción militar a los mamelucos para que los apoyasen en sus luchas. De esta manera, no solo se incrementó su número, sino también su influencia en la vida política de aquel tiempo y en los círculos de poder de Egipto y Siria.

El sultán al-Malik al-Salih Nashm al-Din Ayyub (637/1240-647/1249) es considerado el artífice del aumento de poder de los mamelucos. Según se menciona en las fuentes, adquirió un número de esclavos superior al de sus antecesores y los instaló en su cuartel, que se encontraba entonces en la isla de Rawda, sobre el Nilo. La mayoría de estos mamelucos, conocidos por el sobrenombre de *bahries*, eran turcos del sur de Rusia y adquirieron tal influencia que tomaron las riendas del poder tras los sucesos acaecidos a la muerte del sultán ayyubí.

A lo largo de todo el reinado de los sultanes mamelucos (648/1250-922/1517), los sucesivos gobernantes se apoyaron en la fuerza militar de sus esclavos y esto motivó el considerable incremento de su número. Los mamelucos eran comprados por el gobierno a través de un alto funcionario, el mercader de mamelucos (*taguir al-mamalik*).

Dada la importancia militar y política que se les asignaba, el sultán enviaba a los nuevos esclavos que adquiría a un reconoci-

miento médico y, una vez asegurada su buena salud física, eran repartidos por los cuarteles de la Ciudadela de El Cairo (Recorrido I) de acuerdo con sus respectivos orígenes. Primero recibían educación en la escuela de los mamelucos de la Ciudadela por los alfaquíes, encargados de enseñarles los principios de la religión islámica y los rudimentos de la lengua árabe. Luego su formación se perfeccionaba en el cuerpo de pajes, como jinetes, trinchantes, coperos (*saqi*), sirvientes de polo, maceros, etc., y, al final y según los casos, se les ponía al servicio de los emires o del sultán. Los mamelucos de esta segunda línea dinástica son conocidos como *burgu*íes (784/1382-922/1517), por haber sido formados en las torres (sing. *burg*) de la Ciudadela, y eran principalmente circasianos del Cáucaso.

Al llegar a la edad adulta y terminar su instrucción, el mameluco pasaba a engrosar las filas de los caballeros, y recibía un feudo de tierras de cultivo con ocasión de la gran celebración del cortejo del sultán (Recorrido II), al término de la cual era nombrado caballero y prestaba juramento de lealtad a su señor. Solo los mamelucos que alcanzaban este grado tenían derecho a gobernar en Egipto y Siria, ya que asumían la responsabilidad de la defensa del territorio contra las amenazas externas y la protección del trono del sultán ante las intrigas internas. Por la misma razón se reservaron los más altos puestos de la administración y del ejército, este último integrado por la guardia del sultán; las tropas reclutadas y pagadas en efectivo o con los productos de las tierras dadas en feudo; y la guardia de los grandes emires y de los sultanes anteriores.

S. B. y M. H. D.

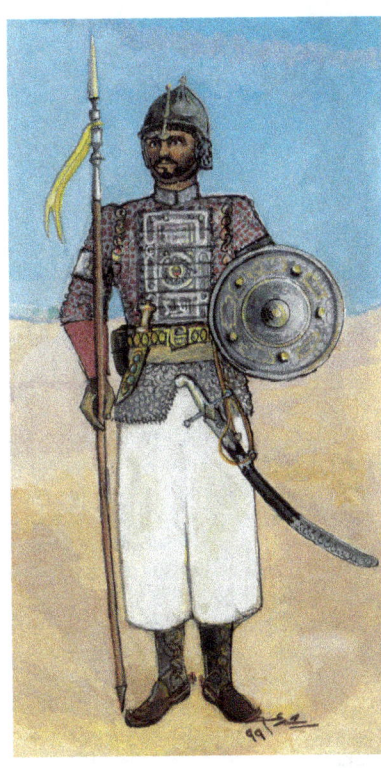

Militar mameluco (dibujo de Mohammed Rushdy), El Cairo.

Los mamelucos *bahries*
(648/1250-783/1381)

El Estado de los mamelucos *bahri*es se instaura cuando éstos nombran a Chayar al-Durr sucesora de su esposo al-Malik al-Salih Nashm al-Din Ayyub y sultana de los territorios. La gran indignación que ello provoca en el califa abbasí la empuja a contraer matrimonio con el emir mameluco al-Mu'izz 'Izz al-Din Aybak y abdicar en su favor en *rabi' II* de 648/julio de 1250, tras haber ostentado el poder durante ochenta días. Así es como los mamelucos accedieron al trono.

Introducción histórica

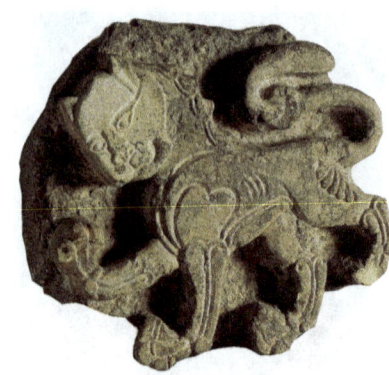

León esculpido sobre mármol, emblema del sultán Baybars al-Bunduqdari, Museo de Arte Islámico (núm. ref. 3796), El Cairo.

Posteriormente, Aybak quiso casarse con la hija del gobernador de Mosul para fortalecer su posición en el gobierno, pero perdió el favor de Chayar al-Durr, quien urdió una conspiración para asesinarlo salvajemente en el baño real. Más tarde, ella correría la misma suerte.

Los sultanes *bahri*es fueron elegidos por los mamelucos entre los descendientes del sultán. Así es que, después de Baybars al-Bunduqdari, dos de sus hijos reinaron y, luego, al-Mansur Qalawun y una serie de hijos, nietos y bisnietos de este último. Cuando un sultán moría, uno de sus hijos quedaba al frente de los asuntos de Estado hasta que la situación se estabilizaba y, entonces, el más fuerte de los emires asumía el sultanato. Así ocurrió con el hijo del sultán Aybak y después con los hijos del sultán Baybars.

Los hijos de los sultanes, al ser musulmanes nacidos en libertad, eran excluidos del cuerpo del ejército de los mamelucos y, en consecuencia, no podían heredar el rango político de sus padres. La renuncia al principio establecido de que el trono no fuese hereditario se hizo efectiva sólo después de acceder al poder los hijos del sultán Qalawun, que gobernaron hasta el fin del Estado de los mamelucos *bahri*es en el año 783/1381.

Sayf al-Din Qutuz aprovechó como excusa para deponer al hijo de Aybak el peligro que los cruzados y mongoles entrañaban para el territorio, y asumió él mismo el poder. De este modo nació y se estableció el Estado mameluco, cuyos sultanes debieron hacer frente a la gran responsabilidad de liberar a la nación árabe de los cruzados, especialmente después de la invasión de Iraq en 656/1258 por los mongoles, que se apoderaron de Bagdad y asesinaron al califa abbasí, lo que tendría graves consecuencias para el mundo islámico.

Egipto se dispuso a rechazar la amenaza mongola; su ejército, comandado por Sayf al-Din Qutuz, le infligió una aplastante derrota en Ayn Yalut, cerca de Nazaret (Palestina), en el año 658/1260. Esta sería la primera derrota sufrida por los mongoles desde los días de Gengis Jan. El mundo islámico y Europa quedan a salvo del peligro de ser invadidos gracias a esta victoria de Qutuz sobre los mongoles. La soberanía del sultanato se extiende a toda Siria, a excepción del principado de al-Kark, y su prestigio aumenta considerablemente tanto en el interior como en el exterior. Sin embargo, la recompensa de Qutuz por su victoria es adversa. Se fragua una conspiración en su contra y es asesinado a su regreso de Ayn Yalut por su amigo Baybars al-Bunduqdari, que se apresura a entrar en la Ciudadela de El Cairo y apropiarse del trono del sultán.

Con la entrada de Baybars en la Ciudadela, el 15 de *du al-qa'da* de 658/22 de octubre de 1260, se inicia una nueva página en la historia de Egipto. Por su acción de gobierno, las reformas realizadas y las guerras emprendidas, este sultán es

considerado el verdadero instaurador del Estado mameluco. Durante los 17 años de su gestión, Baybars rechaza el peligro exterior de los mongoles y cruzados. En el interior acaba con las insurrecciones, baja los impuestos y ordena que se renueve la flota; se preocupa de la construcción de caminos y la reparación de puentes; de la consolidación de las fortalezas en las que concentra a los mamelucos; de la fortificación de la costa norte, y también de dragar y limpiar las desembocaduras del Nilo en Damietta y Rosetta. Asimismo, el sultán Baybars, el futuro al-Malik al-Dahir, establece tratados y relaciones amistosas con los gobernantes de los países vecinos: el emperador bizantino, el rey de Sicilia Federico II y el sucesor de Barakat Jan, nieto de Gengis Jan. Entre los monumentos de su época que aún permanecen en El Cairo se encuentra la mezquita que lleva su nombre, en el barrio de al-Dahir.

Al-Mansur Qalawun, que accede al trono en 678/1279, es considerado el segundo instaurador del Estado Mameluco *bahri*, pues el gobierno se mantuvo en manos de su descendencia durante casi un siglo. El período de gobierno de esta dinastía representa una importante etapa de la historia y la civilización egipcias en general, y del Estado mameluco en particular, ya que sus sultanes contuvieron los ataques de los cruzados y mongoles, lo que tuvo importantes consecuencias en distintos ámbitos de la vida social y económica del Estado. El sultán al-Achraf Jalil (r. 689/1290-693/1294) completa la obra comenzada por su padre, al-Mansur Qalawun, y arrebata Acre de manos de los cruzados en 690/1291, hecho que pone fin a la presencia de la cristiandad en Siria. Al-Nasir Muhammad, último hijo de Qalawun, consigue también una

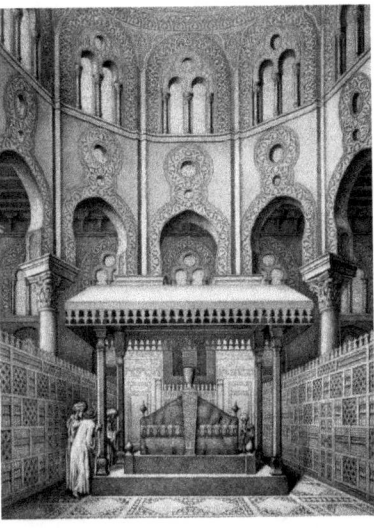

Mausoleo del Sultán al-Mansur Qalawun, interior, El Cairo (Prisse d'Avennes, 1999, cortesía de la Universidad Americana de El Cairo).

importante victoria sobre los mongoles en Siria, en la batalla de Chakhab, al sur de Damasco.

Estas victorias tuvieron consecuencias positivas sobre la situación interna y externa de Egipto, donde se desarrolla una gran actividad constructora y se estimulan las artes. Los edificios de la familia Qalawun siguen representando la cima artística y el apogeo de esta civilización. Entre estos, los más relevantes son la *qubba*, la *madrasa* y el hospital del sultán Qalawun (Recorrido III); la *madrasa* de al-Nasir Muhammad Ibn Qalawun, y los edificios que se encuentran en la Ciudadela de El Cairo, como el palacio al-Ablaq y la mezquita (Recorrido I). Al-Nasir Muhammad restaura el Faro de Alejandría, que había sido destruido por un terremoto en el año 702/1302, y una de sus grandes proezas es la nueva excavación del canal de Alejandría en 710/1310, cuando las aguas ya habían dejado de fluir por él, empresa que facilitó la comunicación

Introducción histórica

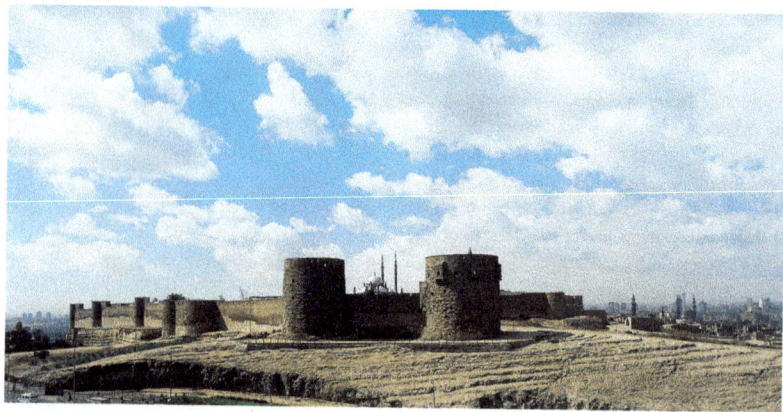

La Ciudadela, vista general, El Cairo.

con el interior del país. El resultado fue la transformación de la ciudad de Fuwa (Recorrido VIII) en un importante centro comercial.

No solo los sultanes mamelucos se dedican a la actividad constructora; también participan en ella emires como Salar al-Gawli, al-Tunbuga al-Maridani, Qusun al-Saqi, Bachtak, Chayju al-'Umari y Sargatmich. El pueblo egipcio cosecha los frutos de este florecimiento comercial y político, frutos patentes en las manifestaciones de riqueza, lujo y opulencia que se generalizaron en la sociedad egipcia.

Los hechos más importantes y que mayor influencia tuvieron en la historia de los sultanes mamelucos *bahri*es son la reinstauración del califato en Egipto por Baybars, la resistencia ante la amenaza mongola que había devastado Asia y el consiguiente restablecimiento de las rutas comerciales, que recuperaron su antiguo esplendor, reflejado en la construcción de numerosos establecimientos comerciales.

S. B. y M. H. D.

Los mamelucos *burguies* o circasianos (784/1382-923/1517)

El segundo Estado mameluco supuso una prolongación del primero en cuanto a las particularidades culturales, las tendencias económicas y la organización administrativa. En 784/1382, al-Dahir Sayf al-Din Barquq arrebata el poder al último descendiente de la familia Qalawun e instaura el Estado de los mamelucos *burgui*es o circasianos. Al-Mansur Qalawun fue quien fundó este cuerpo de guardia cuyos cuarteles eran las torres (*burg*) de la Ciudadela de El Cairo. En este segundo período, la sucesión de los sultanes en el trono estaba basada en una relación de tutela, ya que la mayoría de los sucesores de Barquq fueron sus mamelucos, mamelucos de sus mamelucos y así sucesivamente. En realidad, Barquq, el primer *burgui*, supo imponer a su hijo como sucesor, y un segundo hijo subió también al trono aunque estuvo un año escaso. Después de ello, los mamelucos ya no toleraron la sucesión por herencia y establecieron firmemente el principio de que el trono no era hereditario; ningún hijo de sultán proclamado

heredero del trono pudo mantenerse como soberano más de algunos meses (con excepción de al-Nasir Muhammad, hijo de Qaytbay, que estuvo casi dos años).

Al igual que su antecesor, el Estado de los mamelucos *burgui*es tiene que hacer frente al peligro mongol representado por el Estado timurí. El sultán Barquq recibe una amenaza de los timuríes y responde asesinando a los emisarios e iniciando los preparativos para salir al encuentro de su ejército. Por otro lado, reduce los impuestos para obtener el apoyo del pueblo, hecho reflejado en la inscripción que se encuentra a la izquierda de la entrada de la mezquita de al-Qina'i, en la ciudad de Fuwa, donde se estipula la abolición de algunas tasas.

La época del sultán Barsbay, que asume el poder en 825/1422, es un período de estabilidad durante el cual la soberanía egipcia se extiende a una amplia zona del mar Mediterráneo. Barsbay conquista Chipre en 830/1426 y conduce a su rey Jano prisionero a El Cairo. Su soberanía se expande al puerto de Yedda y los puertos del mar Rojo. El sultán Barsbay inicia una política de monopolio del comercio tanto interior como exterior y, para ponerla en práctica, excava nuevamente el canal de Alejandría, ya que de este modo facilitaba la navegación fluvial y la comunicación entre las distintas ciudades, y contribuía al alcance de su objetivo. Aunque esta política de monopolio perjudicaba los intereses del pueblo egipcio, proporcionó al sultán recursos especiales con los que pagar a sus mamelucos, evitar insurrecciones y prepararlos para la defensa del país.

El sultán Yaqmaq, al llegar al trono en 842/1438, continúa con la política de hostigamiento a los piratas iniciada por Barsbay, para asegurar el comercio en el mar Mediterráneo. No obstante, no consigue conquistar la isla de Rodas, en la que tenía su base la Orden de los Hermanos Hospitalarios o de San Juan de Jerusalén, pero logra concertar una tregua y estipular un tratado con ellos.

En cuanto al sultán Inal (857/1453-865/1461), consigue un gran logro político al establecer una tregua con el sultán otomano Muhammad al-Fatih, al que envía una embajada para felicitarle por la conquista de Constantinopla en el año 857/1453. Sin embargo, durante el reinado de su sucesor, Juchqadam al-Ahmadi —que era griego de origen, a diferencia de los demás sultanes de ascendencia circasiana—, las relaciones entre otomanos y mamelucos se deterioran en extremo.

Al asumir el poder Qaytbay en 872/1468, revalida la autoridad del sultanato alterada por turbulencias políticas, estabiliza la economía, y Egipto vive una época de supremacía. Gracias a las victorias obtenidas por el sultán es un Estado temido, y los reyes del mundo aspiran a estipular acuerdos con él. Además, la estabilidad generalizada del país queda claramente reflejada en el renacimiento artístico sin precedentes representado por el conjunto de edificaciones que el sultán y sus emires nos dejaron. Entre las más importantes se encuentran las fortificaciones de las costas egipcias, como las Ciudadelas

Madrasa y mezquita del Sultán Qaytbay, cúpula del mausoleo, detalle del emblema del Sultán esculpido en el tambor, El Cairo.

Introducción histórica

Madrasa del Sultán al-Guri, detalle de la decoración en la puerta principal con el emblema del Sultán, El Cairo.

de Alejandría (Recorrido VI) y Rosetta (Recorrido VII) y diversos establecimientos comerciales, entre los cuales se encuentra su *wikala*, cerca de Bab al-Nasr en El Cairo (Recorrido II), y la situada a espaldas de la mezquita al-Azhar. Además erigió mezquitas en El Cairo, como la del Cementerio de los Mamelucos, y fundó establecimientos benéficos, como el *sabil* y el *kuttab* de la calle al-Saliba, también en El Cairo (Recorrido IV), además de sus obras en Siria. Las construcciones de su reinado, que duró 28 años, son más notables por su elegancia y estilo armonioso que por sus dimensiones.

Aunque Egipto vive una época de desórdenes a la muerte de Qaytbay, las aguas vuelven a su cauce en 906/1501 al asumir el poder el sultán Qansuh al-Guri, que continúa la línea de actuación de su antecesor, se ocupa de la fortificación de las costas, restaura la Ciudadela de Qaytbay en Alejandría y las murallas de la ciudad de Rosetta. Igualmente se ocupa de la construcción de edificios. Entre los más importantes se encuentran la mezquita, la *madrasa*, el *sabil*, la *janqa*, la casa y la *wikala* de al-Guri (Recorrido V) en la ciudad de El Cairo, en el barrio que lleva su nombre.

Sin embargo, la situación política y económica se ve fuertemente afectada, en primer lugar, por el descubrimiento de la ruta del cabo de Buena Esperanza y por las ambiciones de los portugueses en Oriente, después de haber llegado a la India; y en segundo lugar, porque los intereses comerciales de los otomanos también se dirigían hacia el este. En 922/1516, los mamelucos son derrotados en la batalla de Marsh Dabiq, y la situación se deteriora por completo al morir el sultán al-Guri a causa de la traición de Jayr Bek, gobernador de Alepo. Tumanbay intenta completar la trayectoria de al-Guri, pero también es traicionado y apresado por los otomanos que lo ahorcan en Bab Zuwayla, una de las puertas de El Cairo. Su muerte señala el fin del Estado mameluco en Egipto y Siria.

S. B. y M. H. D.

La supremacía del Estado Mameluco

El Estado Mameluco de Egipto y Siria fue una de las grandes potencias islámicas en la época medieval. Sus sultanes consiguieron hacer frente a los peligros externos que amenazaban a los países del mundo islámico, en particular los cruzados

Introducción histórica

—a quienes persiguieron y vencieron— y los mongoles. La primera tarea de los sultanes mamelucos fue la consolidación del imperio. Los adversarios más temibles, los mongoles, fueron vencidos en 658/1260 en Ayn Yalut (Palestina); y los cruzados fueron aniquilados por los sultanes Baybars, Qalawun y Jalil. Su dominación fue finalmente consolidada y legitimada por los ayyubíes —que habían mantenido pequeños territorios soberanos— debido a que Baybars acogió en El Cairo al heredero del califa abbasí de Bagdad asesinado por los mongoles y restableció el califato en 659/1261, además de hacerse designar como partícipe del gobierno (*qasim al-dawla*) por el califa y, finalmente, hacerse atribuir solemnemente el poder del califa. De este modo el Estado mameluco se erigió en una de las mayores fuerzas islámicas de la Edad Media, lo que tendría importantes consecuencias en sus relaciones tanto con los Estados islámicos como con los cristianos.

Todos estos factores, además del traslado de la sede del califato abbasí a Egipto tras la caída de Bagdad en 656/1258, influyeron en la estabilización de las relaciones exteriores egipcias con los Estados islámicos. Una vez que se produjo ese traslado, los gobernantes de los países musulmanes debían obtener en Egipto la delegación de autoridad necesaria para que sus gobiernos fuesen considerados legítimos. Hasta el final de la dominación mameluca, cada califa rendía vasallaje al sultán y le cedía todos los derechos en la celebración de su advenimiento. Perdía así toda potestad y, sin poder, sin fortuna y sin influencia alguna, la figura del califa se convirtió en la sombra de un soberano. De vez en cuando, soberanos hindúes pedían al califa actas de investidura, como el sultán Muhammad Ibn Tagliq, emir del reino de Indostán, que solicitó dicha delegación al califa abbasí en El Cairo, cuando gobernaba al-Nasir Muhammad, hijo de Qalawun.

En cuanto a las relaciones con los Estados cristianos, la subordinación de la iglesia etíope a la iglesia de Alejandría, fundada por San Marcos, imponía que el nombramiento de su arzobispo recayese sobre un egipcio, lo que implicaba que Etiopía necesitara establecer buenas relaciones con este Estado. Por otra parte, Egipto era lugar de paso para los peregrinos cristianos que, procedentes de Etiopía o España, se dirigían a Jerusalén. Por ello, también a los reyes de estos países les interesaba tener buenas relaciones con los mamelucos, a quienes enviaban regalos y embajadas para garantizar la seguridad de la ruta de los peregrinos hasta Jerusalén. Desde España, el rey Jaime II el Justo de Aragón (r. 1291-1327) envió uno de estos presentes a al-Nasir Muhammad Ibn Qalawun y le solicitó que facilitara la travesía de los peregrinos y asegurara su llegada a la Ciudad Santa.

Los factores políticos jugaron un papel importante en cuanto a la expansión de las relaciones exteriores de Egipto. Al-Dahir Baybars, que asume el poder en 658/1260, se alía con el Estado selyuquí contra el peligro que suponía el Estado iljaní en Persia y que, a su vez, intentó establecer una alianza con los mongoles y cruzados contra el Estado mameluco. Este propósito alteraría la firma de un tratado entre Baybars y el jefe mongol Barakat Jan.

Más tarde, en 678/1279, el Estado mameluco afianzaría su posición gracias a los nuevos tratados estipulados por el sultán al-Mansur Qalawun (678/1279-689/1290) con el Estado bizantino, Francia,

Castilla, Sicilia, la República de Génova y la República de Venecia.

Posteriormente, en 693/1293, su hijo al-Nasir Muhammad se alía, por una parte, con el Estado bizantino para hacer frente a la amenaza otomana y, por otra, con las fuerzas europeas para asegurar su neutralidad en la lucha que mantenía con los cruzados. Para ello firma un tratado con el rey Manfredo, hijo de Federico II, emperador del Sacro Imperio Romano Germánico, Sicilia y Nápoles. También mantuvo buenas relaciones con Alfonso X, rey de Castilla. No hay mejor prueba de la diversidad de las relaciones exteriores de Egipto durante el gobierno de los sultanes mamelucos que la ingente cantidad de misivas recibidas y enviadas por la cancillería de El Cairo, que hacía las veces de ministerio de asuntos exteriores en aquella época.

Gracias a su privilegiada situación en el corazón de las rutas comerciales, en particular de las que se dirigían hacia Europa desde China e India, en Asia oriental, el Estado mameluco dominaba los centros comerciales marítimos y terrestres de todo el mundo. Su dominio fue tal que el mar Rojo se convirtió en un mar islámico al que solo accedían las naves bajo pabellón musulmán. Igualmente, los sultanes mamelucos aseguraron el comercio en el mar Mediterráneo contra los ataques piratas.

Al trasladarse el califato abbasí a Egipto en la época de Baybars, en el año 659/1261, se traslada también el centro cultural del Islam de Bagdad a El Cairo. La capital del Estado mameluco, tras la destrucción de la prosperidad abbasí en Iraq a manos de los mongoles, se convierte en el lugar desde el que se patrocina y protege la civilización araboislámica. A esta ciudad se dirigieron los artesanos, políticos y sabios árabes y musulmanes de todas las regiones del mundo en busca de la seguridad y estabilidad que esta proporcionaba. Por ello, las actividades culturales, científicas y artísticas vivieron momentos de gran dinamismo, al igual que en ciudades dependientes de El Cairo, como Damasco y Jerusalén.

S. B. y M. H. D.

EL ARTE MAMELUCO: ESPLENDOR Y MAGIA DE LOS SULTANES

Salah El-Bahnasi, Tarek Torky

Mezquita del Sultán al-Nasir Muhammad, alminar, detalle del revestimiento con baldosas de cerámica, El Cairo.

El arte islámico en Egipto alcanza su apogeo en la época mameluca. Del mismo modo que lograron sus más importantes victorias sobre los violentos ataques de cruzados y mongoles, los sultanes mamelucos desarrollaron las artes, aprovechando para ello el enorme legado cultural con que Egipto contaba. Con su destreza, los artesanos y artistas fueron capaces de asimilar las singularidades de su patrimonio y de trabajar con maestría los abundantes materiales de los que disponían. Consiguieron trabar con habilidad los elementos artísticos procedentes de las distintas culturas en las que se inspiraban, especialmente del arte de los pueblos originarios de los mamelucos y, durante este período, levantaron edificios de perfecta construcción con elementos armoniosos y crearon obras de arte de fina factura con una decoración sin precedentes.

Utilizaron muchos elementos del arte selyuquí, como la *madrasa*, cuyo modelo de planta con cuatro *iwans* en torno a un patio tuvo una gran difusión desde el primer edificio al que se dio este nombre, construido en el año 438/1046 en Nishapur, ciudad de Irán. Los accesos que se pueden ver en las fachadas principales de las *madrasas* del sultán Hasan (Recorrido I) y de Umm al-Sultán Chaʻban (Recorrido II) reflejan la influencia del tipo de entradas elevadas de los selyuquíes de Anatolia, cuyo arco insertado en un marco rectangular se asemeja a un *iwan* de poca profundidad.

Entre los demás elementos empleados se cuentan el *iwan* con *sabil* —como el que se encuentra en el hospital (*bimaristan* o *maristan*) del sultán al-Mansur Qalawun (Recorrido III)—; las cúpulas de tambor alto y los arcos apuntados con tres o cuatro centros —que se pueden apreciar en la *madrasa* del emir Sargatmich (Recorrido IV)—; y la cúpula que cubre las tres naves que preceden al *mihrab*, en la mezquita del sultán al-Nasir Muhammad (I.1.e). En cuanto a los revestimientos con baldosas y mosaicos de cerámica, se pueden ver respectivamente en el alminar de la mezquita de al-Nasir Muhammad y en el *mihrab* de la mezquita de Ibn Tulun (Recorrido IV), cuya reforma se atribuye al sultán Husam al-Din Layin.

También se combinaron las artes que llegaron a Egipto como consecuencia de la emigración de artesanos desde Irán, Iraq y Siria, por la invasión mongola. La

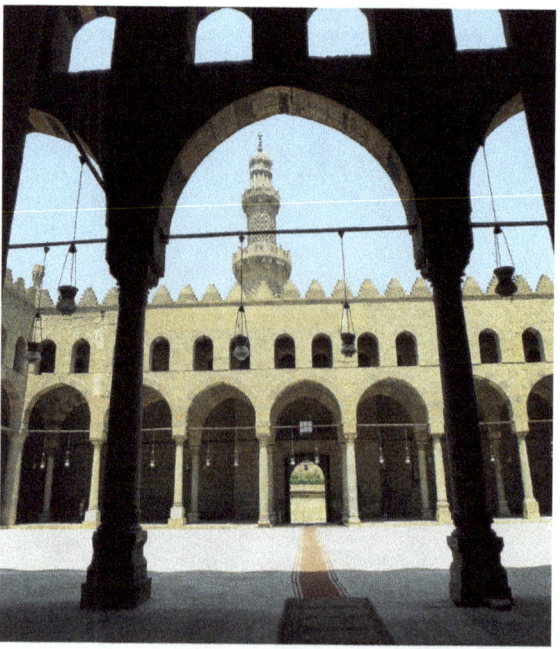

Mezquita del Sultán al-Nasir Muhammad, vanos en la parte superior de los arcos que dan al patio, El Cairo.

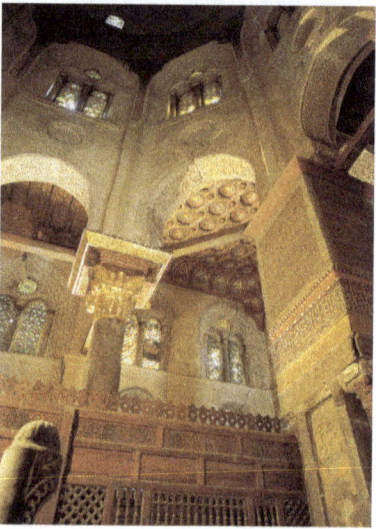

Complejo del Sultán al-Mansur Qalawun, mausoleo, alternancia de columnas y pilares en la composición de los soportes de la cúpula, El Cairo.

utilización de vanos en la parte superior de los arcos que dan al patio de la mezquita de al-Nasir Muhammad Ibn Qalawun (Recorrido I) se ha realizado a semejanza de la mezquita omeya de Damasco. La alternancia de columnas y pilares en la composición de los soportes de la cúpula del mausoleo del sultán al-Mansur Qalawun (Recorrido III) tiene su paralelo en monumentos típicos de la tradición siria, y el hospital del mismo conjunto (III.1.c) fue construido según el modelo del de al-Nuri, en Damasco. En cuanto a los mosaicos que se encontraron en las ruinas del palacio al-Ablaq (Recorrido I), son similares a los que había en la fachada del palacio del mismo nombre erigido por Baybars en Marsha (Damasco).

La sensibilidad artística de la época mameluca asimiló las artes de los pueblos con los que mantenía relaciones políticas o comerciales, y se inspiró en algunos de sus elementos. La incorporación al vocabulario local de diseños y motivos orientales se refleja en las inscripciones de estilo cúfico cuadrado en el revestimiento de mármol de las paredes de la *qubba* del sultán al-Mansur Qalawun (Recorrido III), que se asemejan a los sellos chinos de tipo cuadrado. El ave mitológica, el dragón, las nubes y las rosas de peonía, que se observan en la *dikkat al-muballig* (tribuna del repetidor) de la *janqa* del emir Chayju (Recorrido IV), son algunos de los elementos decorativos de origen chino que encontramos en muchas obras de arte de la época mameluca. Otra de las influencias chinas reside en el *kadahi* (cartón piedra) que se utilizaba para la fabricación de utensilios que antes se hacían de metal, como plumeros, tinteros, etc.

También se registra la aparición de algunos elementos de origen magrebí en los

edificios de la época mameluca, como la tipología del alminar de planta cuadrada que encontramos en el conjunto arquitectónico de Qalawun, y en el mausoleo y *janqa* de Salar y Singar al-Gawli (Recorrido IV); en el alminar de la mezquita Ibn Tulun (Recorrido IV) —reformado por Husam al-Din Layin— se observan ventanas de doble vano con arcos de herradura, estos últimos utilizados también en el alminar del complejo de Qalawun.

Por otra parte, al estrecharse las relaciones mameluco-mongolas durante el rei-

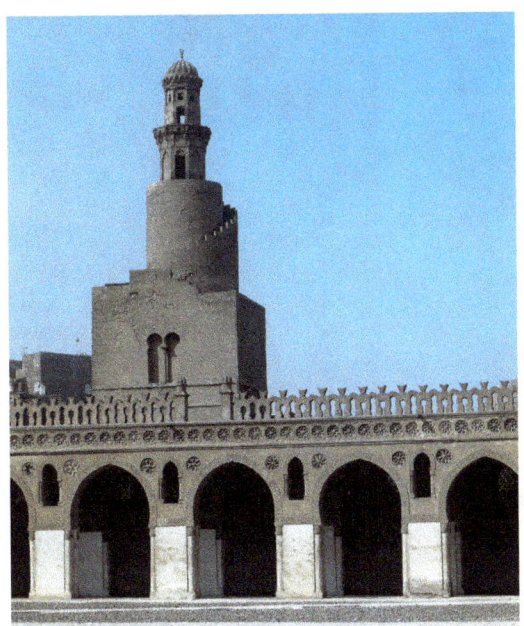

Mezquita de Ibn Tulun, alminar, ventana de doble vano con arcos de herradura, El Cairo.

nado de al-Nasir Muhammad, las técnicas y los motivos persas se hicieron más accesibles y se reflejan en la forma acanalada de los remates de los dos alminares de la mezquita de al-Nasir Muhammad (Recorrido I), que tienen influencias de los iljaníes, mongoles de Persia. Algunas fuentes históricas, como al-Maqrizi, mencionan que el arquitecto al-Tabrizi (originario de la ciudad de Tabriz, al noroeste de Irán) llegó a Egipto con una embajada mameluca que regresaba de visitar el *jan* Abu Sa'id en 735/1335, fecha en la que se realizó la segunda reforma de la mezquita de al-Nasir Muhammad.

El artista del período mameluco crea un hermoso y diverso patrimonio, que refleja las distintas circunstancias vividas por el pueblo egipcio de la época. Si las *madrasas* diseminadas por toda la ciudad de El

Complejo del Sultán al-Mansur Qalawun, mausoleo, inscripción de estilo cúfico cuadrado en el revestimiento de mármol de las paredes, El Cairo.

Zoco al-Haririyin y complejo del sultán al-Guri, El Cairo (D. Roberts, 1996, cortesía de la Universidad Americana de El Cairo).

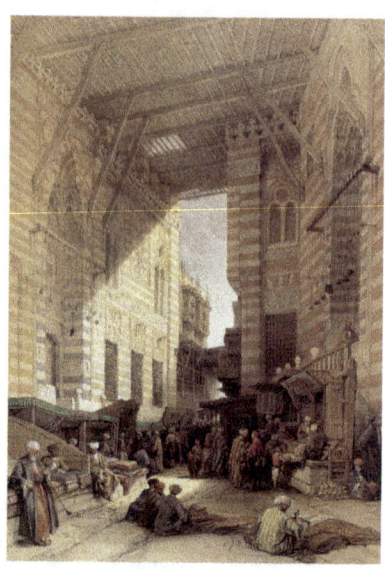

Cairo ponen de manifiesto hasta qué extremo llegó el interés de los mamelucos por la educación, las fortalezas que se esparcen a lo largo de las costas egipcias dan cuenta de la importancia que tenía el control de las mismas para hacer frente a las constantes amenazas procedentes del exterior. Los profundos sentimientos religiosos del pueblo, y el deseo de sultanes y emires por acercarse a Dios, a través de fundaciones piadosas, aparecen reflejados en la construcción de diversos edificios como las mezquitas, cuyos alminares se asoman altivos a la ciudad; las *janqas,* cuyo número aumenta a medida que se extiende la práctica del sufismo en la época mameluca; los *sabil*s, que se generalizan en las calles para dar de beber a los sedientos en el caluroso verano egipcio; los *kuttab*s, situados encima de estos *sabil*s, para la educación de los huérfanos, y también los abrevaderos para los animales.

Esta diversidad de edificios religiosos, educativos y benéficos ofrece una muestra de la compasión, el deseo de hacer obras pías y la solidaridad que reinaban entre los habitantes de la ciudad. Los *hammam*s, que no faltaban en ninguna calle, indican el nivel de desarrollo de la civilización y el gusto por la limpieza que distinguía a los habitantes de Egipto. Los zocos, las *wikala*s y la gran actividad que se desplegaba a su alrededor muestran la vitalidad económica de la época. Estos establecimientos se creaban como *habices* para sufragar los gastos de los edificios religiosos, y *al-muhtasib* (almotacén) controlaba el buen funcionamiento de los intercambios comerciales.

Los palacios y las casas evocan, con sus elementos arquitectónicos y decorativos, las diferentes manifestaciones de la vida social en la época mameluca. Asimismo, los utensilios de uso cotidiano encontrados en ellos constituyen el orgullo de muchos museos del mundo, donde se hallan objetos de gran valor que son una prueba irrefutable del gran desarrollo que alcanzó el arte, la pericia lograda por los artistas y la gran evolución de la sensibilidad artística en este período.

Hasta el final del reinado de los mamelucos, Egipto conservó su destacada posición en el ámbito de las artes. Después de vencer a los sultanes egipcios en el año 923/1517, el sultán otomano Salim I trasladó a Estambul, por tierra y mar, los tesoros artísticos del país, de la misma manera que se llevó a muchos de los mejores artesanos, hecho que determinó la desaparición de unos cincuenta oficios en Egipto, según relata el historiador Ibn Iyas.

S. B.

La creatividad de la arquitectura mameluca

Son numerosos los aspectos creativos en los distintos ámbitos de la arquitectura islámica en la época mameluca. Si bien los mamelucos conservaron ciertas características de los modelos tradicionales en algunas construcciones, como la planta hipóstila de las mezquitas que se mantiene claramente en la *aljama* de al-Dahir Baybars, la de al-Nasir Muhammad en la Ciudadela de El Cairo o la de al-Tunbuga al-Maridani, entre otras, el deseo de innovación caracterizó a este período. La época mameluca asistió, pues, a los logros arquitectónicos más representativos, donde el vocabulario arquitectónico se modificó de distintas maneras.

Los edificios destinados a diversas funciones (religiosas, educativas y benéficas) se aúnan en grandes e impresionantes conjuntos —a menudo con la tumba del mecenas—, concebidos para glorificar la memoria del fundador. En el barrio al-Nahhasin, el complejo del sultán al-Mansur Qalawun, que combina una *madrasa* y un mausoleo con un hospital, es considerado el más antiguo y más grande del nuevo estilo arquitectónico mameluco que nos haya llegado en un estado parecido al original. A lo largo de la época mameluca, estos conjuntos se ubicaban preferentemente en las calles principales, en parcelas cada vez más pequeñas e irregulares, debido a la saturación del tejido urbano. Conforme el espacio iba escaseando, los edificios se fueron haciendo cada vez más altos en relación con la superficie ocupada. La tipología de las plantas se diversifica, se crea una sorprendente variedad de plantas ingeniosas —uno de los rasgos más característicos de la arquitectura mameluca—, y aumentan las edificaciones dedicadas a servicios públicos, como los *sabils*, *kuttabs*, hospitales, *hammams* y otros.

La incorporación de los *sabils* a las *madrasas* tiene su más antigua expresión en el que anexó al-Nasir Muhammad, en el año 726/1326, a la fachada este de la *madrasa* construida por su padre al-Mansur Qalawun.

La fusión entre los distintos tipos de plantas de mezquitas y de *madrasas* da como resultado la división del *iwan* de la *qibla* en naves mediante arquerías. La *madrasa* de al-Mansur Qalawun, en al-Nahhasin, es el primer ejemplo de esta combinación.

La refinada organización de las *madrasas* con *iwans* se refleja en su estructura, compuesta de un patio central descubierto y flanqueado por cuatro *iwans* formando una cruz, el mayor de los cuales corresponde al de la *qibla*. El ejemplo más antiguo es el de la *madrasa* del sultán Baybars,

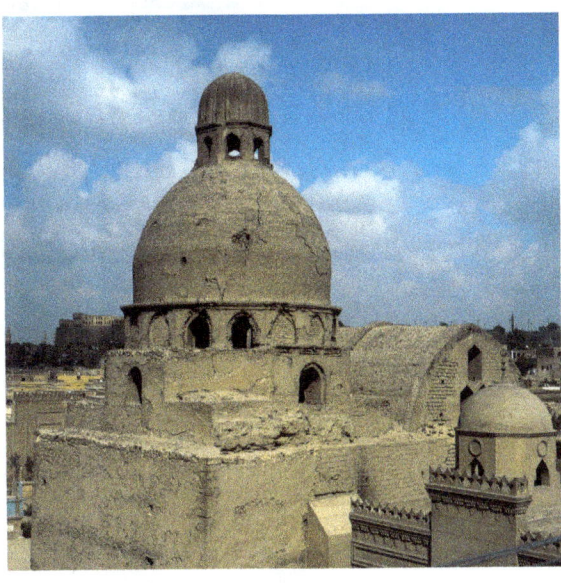

Qubba de al-Manufi, *gawsaq*, El Cairo.

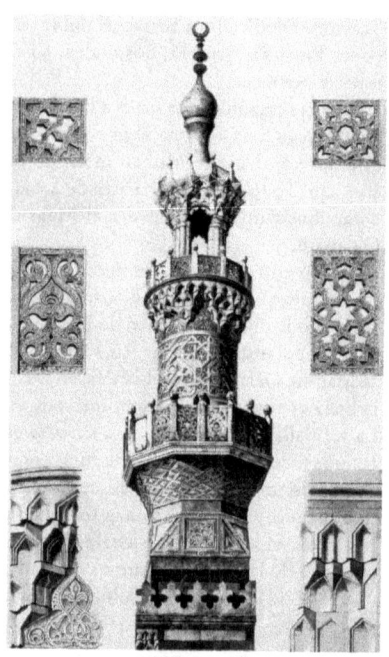
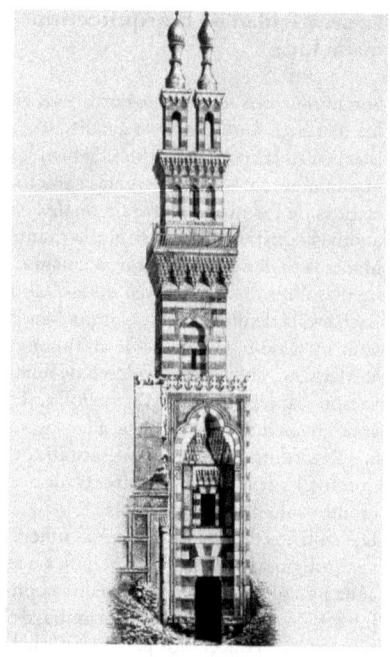

Mezquita del Sultán Qaytbay, alminar, conjunto y detalles, El Cairo (Prisse d'Avennes, 1999, cortesía de la Universidad Americana de El Cairo).

Mezquita de Qanibay, Emir Ajur, remate gemelo del alminar, El Cairo (Prisse d'Avennes, 1999, cortesía de la Universidad Americana de El Cairo).

situada en la calle al-Mu'izz, que data de 662/1263, mientras que el más representativo corresponde a la *madrasa* del sultán Hasan.

Sobre la *qubba* de al-Manufi, que se remonta a finales del siglo VII/XIII y situada en el Pequeño Cementerio de El Cairo, encontramos el primer modelo de *gawsaq* (quiosco), mientras que este elemento sobre columnas se ve por primera vez en el alminar de al-Tunbuga al-Maridani de 739/1340.

Aparece un nuevo tipo de alminar caracterizado por la diversidad de sus plantas, que pasan de la cuadrada a la octogonal y a la circular, y por la delicada y perfecta decoración de su fuste. Estos alminares se distinguen no solo por sus alturas extremas sino porque representan el apogeo de sus propios valores arquitectónicos y artísticos. En el siglo VIII/XIV se desarrolló el remate del alminar egipcio hasta adoptar la forma de bulbo que lo diferencia de los demás alminares del mundo islámico y, al final de la época mameluca, aparece el alminar con doble remate (o gemelos). Esta última tipología se puede apreciar en el de la mezquita de al-Guri, en el que construyó este mismo sultán en la mezquita *aljama* de al-Azhar y en el de Qanibay Emir Ajur, ubicado en la plaza Salah al-Din (plaza de la Ciudadela).

Las cúpulas se vuelven más anchas que sus predecesoras y ya no cubren un solo tramo delante del *mihrab*, a la manera de las cúpulas de la época fatimí —entre las cuales figura la del *mihrab* de la mezquita de al-Hakim bi-Amr Allah, el modelo más

representativo de las que se conservan—, sino que se hacen más grandes para cubrir tres tramos enfrente del *mihrab*. Encontramos ejemplos de esta ejecución en la mezquita de Baybars al-Bunduqdari, en la de al-Nasir Muhammad en la Ciudadela y en la de al-Tunbuga al-Maridani, en la calle al-Tabbana.

Particular atención se presta a la decoración de las fachadas, realizada en piedra y yeso, que abarca desde los motivos geométricos y florales hasta las bandas de inscripciones y otros registros diferentes en arcos y muros, como *al-ablaq* o *al-muchahhar* (mampostería bicroma, en blanco y negro, y blanco y rojo respectivamente).

Aparece en este período el primer modelo de entrada con mocárabes de la arquitectura islámica en Egipto, en el acceso a la *madrasa* del sultán Baybars, en el barrio al-Gamaliyya. Surgen también las pechinas con mocárabes que rellenan las zonas de transición hacia las cúpulas y cuya aplicación más antigua se encuentra en los arcos de la *qubba* de Tankizbuga (siglo VIII/XIV), en el Pequeño Cementerio. Durante la época de los mamelucos circasianos, el dominio del trabajo de los mocárabes evoluciona y alcanza un alto nivel que lo convierte en un arte de maestría mayor, al multiplicarse el número de hileras hasta oscilar entre ocho y trece.

Por otra parte, la utilización de los materiales disponibles en el entorno responde a la necesidad de paliar las condiciones climáticas. Así, se emplea la piedra para la construcción de los muros exteriores, las plantas bajas, las cúpulas y las bóvedas, mientras que el ladrillo cocido se utiliza para la construcción de los excusados en las distintas edificaciones, las cisternas de agua en los *sabil*s y la sala caliente de los *hammam*s; para el revestimiento de paredes, suelos, *sabil*s y columnas se emplea el mármol; y se utiliza la madera para techos, *machrabiyya*s, claraboyas, puertas, ventanas, *mimbar*s y las *dikkat al-muballig* (tribunas de los repetidores), elementos característicos de la época mameluca.

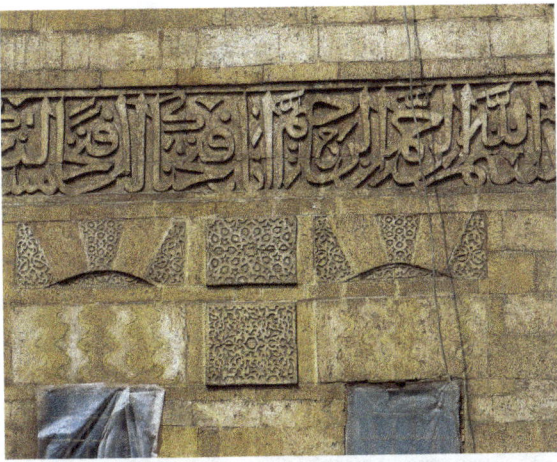

Madrasa del Sultán al-Guri, fachada principal con mampostería bicroma, detalle de la decoración y fragmento de la banda con inscripción, El Cairo.

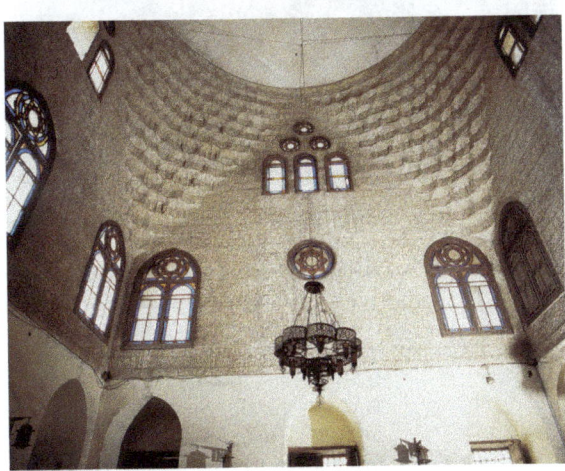

Madrasa del Sultán al-Guri, cúpula del mausoleo con estalactitas, El Cairo.

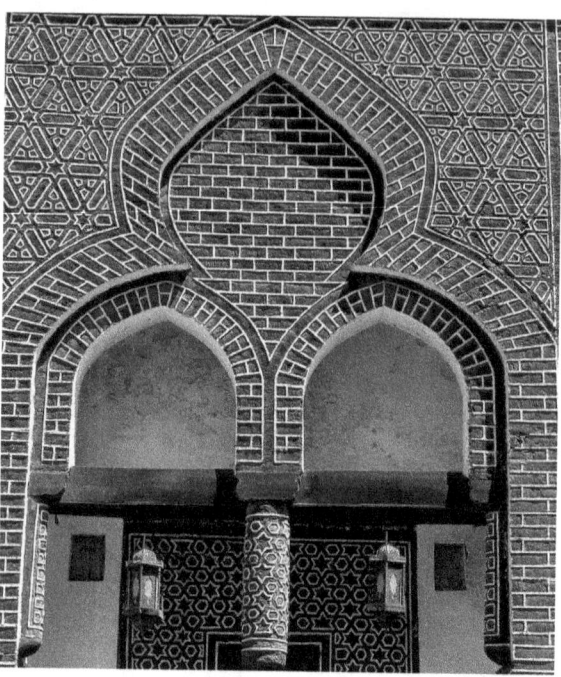

Mezquita de Abu al-Makarim, detalle de la entrada en mampostería bicroma, Fuwa.

Aparte de El Cairo, sede principal del mecenazgo mameluco, se desarrollaron estilos regionales en otras ciudades a las que se asignaron menos emires mamelucos. Por ejemplo, en la mayoría de las ciudades del delta —las más importantes de las cuales son Rosetta (Recorrido VII) y Fuwa (Recorrido VIII)— se utiliza un estilo de decoración arquitectónica local llamada *al-mangur*, que se caracteriza por el empleo alternativo de ladrillo de color rojo y negro —el ladrillo rojo medio cocido se cuece una segunda vez para que adquiera el color negro—, y en las juntas se utiliza una argamasa blanca que sobresale, de manera que la construcción adopta, a su vez, una forma decorativa característica. Tanto en documentos de la época como en ciertas inscripciones de las construcciones aparecen los nombres de los arquitectos que realizaron estos grandes monumentos. Entre ellos se cita a Ibn al-Suyufi, el más importante arquitecto del sultanato de al-Nasir Muhammad Ibn Qalawun. Entre sus obras más emblemáticas se encuentran la *madrasa* al-Aqbugawiyya, incorporada a la mezquita al-Azhar por el emir Aqbuga Abd al-Wahid en 740/1339, y la mezquita de al-Tunbuga al-Maridani. Entre los arquitectos del segundo período mameluco, la familia Tuluní ocupa un lugar destacado; tuvo el mérito de erigir la *madrasa* del sultán Barquq —primero de los sultanes circasianos—, al igual que los edificios de Qaytbay en el transcurso de su sultanato. A finales del período mameluco también brillaría la estrella del arquitecto Inal, quien supervisó la construcción de la mezquita del sultán al-Guri.

Por lo general, tres eran las limitaciones principales a las que debieron enfrentarse los arquitectos mamelucos: la ubicación de los edificios en las calles principales y su integración en parcelas irregulares, la orientación hacia La Meca de todo espacio destinado a la oración, y el deseo de los mecenas de que sus edificios fueran visibles desde un máximo de puntos de la ciudad. Todos los arquitectos de aquella época se distinguieron por diseñar sus obras de acuerdo con estos criterios, como podemos observar en las mezquitas de al-Tunbuga al-Maridani y de Quymas al-Ishaqi.

S. B.

Los logros de la época mameluca en el ámbito de las artes menores

En la época mameluca, las artes se renovaron, y el papel del artista no se limitó a

la inspiración y elaboración de motivos decorativos procedentes de las diversas etnias de origen de los mamelucos o de la ampliación del ámbito de las relaciones políticas y comerciales con los Estados del mundo islámico y europeo. Los artistas se preocuparon por desarrollar las artes decorativas y reproducir obras artísticas que gozaban de la aceptación de los ciudadanos. Por tanto, imitaron tipos de cerámica china como la porcelana y el celadón, y modelos iraníes como la cerámica de Sultanabad.

Entre las principales artes que tuvieron una clara evolución en aquella época, destaca el desarrollo del oficio de la madera tallada y torneada, utilizada en la fabricación de *machrabiyya*s, hasta convertirse en un rasgo artístico distintivo de los edificios civiles de la época mameluca, sobre todo en palacios, casas y *wikala*s. Los artistas mamelucos mostraron una gran habilidad en el ensamblaje de finas piezas de madera para componer distintos elementos decorativos geométricos, florales, formas arquitectónicas o inscripciones.

La utilización de azulejos para el revestimiento parcial de los edificios era un procedimiento desconocido en Egipto anteriormente. Este modo de decoración se empleó por primera vez en la arquitectura islámica egipcia para revestir partes de los edificios en el *sabil* de al-Nasir Muhammad, anexo a la *madrasa* de su padre al-Mansur Qalawun. También se utilizó en alminares, como en el remate del de la mezquita de al-Nasir Muhammad en la Ciudadela, y en el revestimiento de los tambores de las cúpulas, como en la *qubba* de Tuchtumur y en la mezquita de al-Guri.

Uno de los productos más característicos del mecenazgo de los últimos mamelucos es la alfombra de nudos; varias docenas se han preservado hasta nuestros días y son habitualmente llamadas "mamelucas" por su estructura, técnica y diseño característicos. Un conjunto de ellas es único en el mundo islámico por presentar la trama, la urdimbre y el pelo de seda o, en algunas ocasiones, la trama y la urdimbre de lino, y el pelo de seda.

Las técnicas de manufactura de vidrio alcanzaron su pleno desarrollo en objetos destinados al consumo doméstico y a la exportación. Se podía fabricar casi cualquier forma, incluyendo copas, botellas, frascos, jarrones, cuencos con pie y jofainas,

Celosías de madera, conjunto y detalles, El Cairo (Prisse d'Avennes, 1999, cortesía de la Universidad Americana de El Cairo).

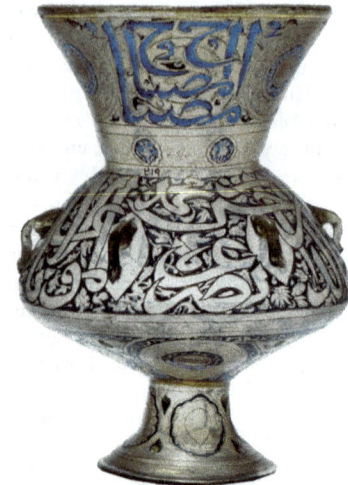

Lámpara de vidrio con el nombre del sultán Hasan Ibn al-Nasir Muhammad,
Museo de Arte Islámico (núm. ref. 319),
El Cairo.

pero los vidrieros mamelucos son famosos sobre todo por las lámparas. Una muestra única de lámparas de vidrio esmaltado con decoración geométrica, floral y caligráfica, sin par en épocas anteriores ni posteriores, está expuesta en el Museo de Arte Islámico de El Cairo. La decoración de las lámparas del reinado de Hasan, hijo de al-Nasir Muhammad Ibn Qalawun (s. m. siglo VII/XIV), muestra todo el repertorio de motivos desarrollado por los artistas mamelucos. Entre las colecciones más importantes de este género se encuentra la compuesta por 19 lámparas que llevan inscrito su nombre y otra del sultán al-Achraf Cha'ban, ambas conservadas en el Museo de Arte Islámico de El Cairo.

El arte del damasquinado, en especial la incrustación de oro y plata sobre piezas de metal, alcanzó un alto grado de precisión y perfección, y presenta una decoración muy variada. El ejemplo más emblemático se encuentra en el *kursi al-'acha'* (mesa para cenar) del sultán al-Nasir Muhammad, fabricado en cobre con incrustaciones de oro y plata, que se conserva en el Museo de Arte Islámico de El Cairo. La producción del damasquinado en la corte de al-Nasir Muhammad fue especialmente prolífica. Las piezas conservadas que pueden asignarse al patrocinio del sultán o de sus emires se caracterizan por un acabado de asombrosa perfección, un aumento de la preferencia por la epigrafía a la decoración figurativa, y la incorporación de emblemas al lenguaje ornamental. Aparte de los objetos para el ceremonial cortesano, se realizaron espléndidas puertas, rejas de ventanas, arañas y cajas para manuscritos coránicos. En cuanto a las artes decorativas, evolucionaron tanto en el ámbito arquitectónico —por su uso en los exteriores—, como

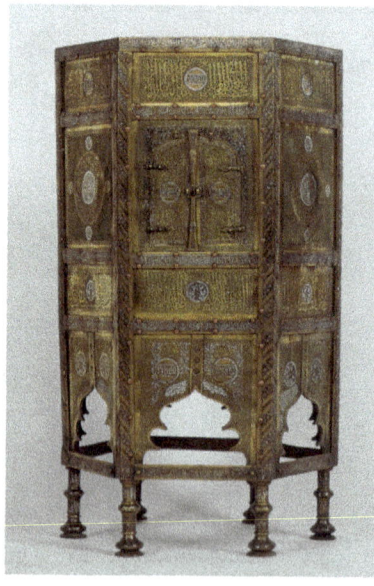

Kursi al-'acha' del sultán al-Nasir Muhammad,
Museo de Arte Islámico (núm. ref. 139),
El Cairo.

El arte mameluco: esplendor y magia de los sultanes

Cúpulas con diferentes tipos de decoración, El Cairo (Prisse d'Avennes 1999, cortesía de la Universidad Americana de El Cairo).

en el de las artes menores. La decoración, que en las épocas fatimí y ayyubí se realizaba casi exclusivamente en yeso y enlucido, se hace ahora sobre piedra. Los ejemplos más significativos de cúpulas cubiertas de adornos florales y geométricos se encuentran en la *madrasa* al-Gawhariyya de la mezquita al-Azhar, en la *qubba* del sultán Qansuh Abi Sa'id y en la *madrasa* del emir Qurqumas.

Por otra parte, la diversificación de los estilos caligráficos abarca la escritura *zuluz*, empleada en el ornamento de los edificios y de las artes menores, y el estilo cúfico cuadrado, utilizado desde el principio de la época mameluca, como se observa en las inscripciones de la moldura del zócalo de mármol de la tumba de Zayn al-Din Yusuf, en el barrio al-Qadiriyya de El Cairo. Posteriormente, Muhammad Ibn Sunqur creó una técnica basada en la reproducción hasta el infinito de caracteres cúficos en brillantes módulos que se muestra en el *kursi al-'acha'* (mesa para cenar) de al-Nasir Muhammad y que, más tarde, se aplicó a las obras de arte de la época mameluca.

Nos ha llegado un solo ejemplo de la combinación del vidrio en la decoración en yeso, que puede verse en la parte superior del *mihrab* de la *qubba* de Ahmad Ibn Sulayman al-Rifa'i, fechado en 691/1291. Las obras de arte de la época, especialmente las piezas de cerámica, han consagrado a gran número de artistas tales como Gaybi Ibn al-Tawrizi, Guzayl, Abu al-'Izz y Charaf al-Atwani. Un hecho insólito es que el primero de los nombres de

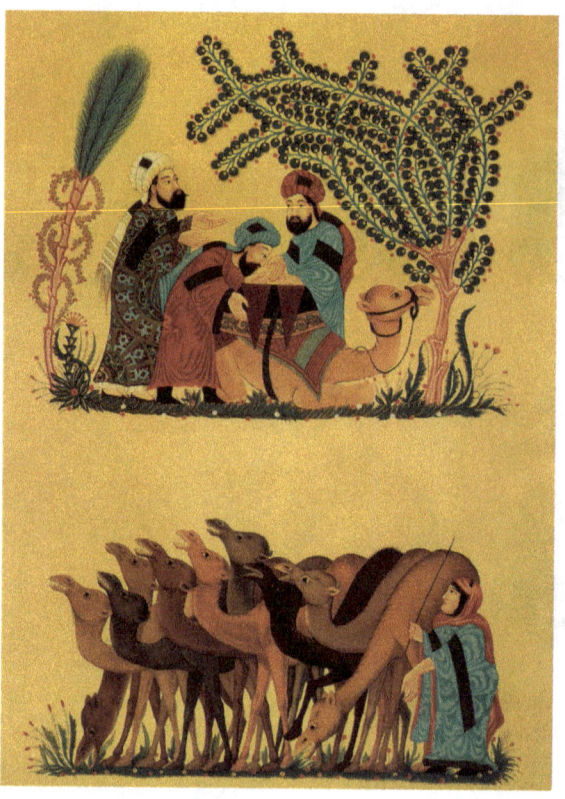

Escenas de las Maqamat (Asambleas) de al-Hariri (Prisse d'Avennes, 1999, cortesía de la Universidad Americana de El Cairo).

esta época que llega hasta nosotros es el de una mujer ceramista. En las excavaciones arqueológicas realizadas en Fustat, se descubrió una vasija en cuyo fondo está escrito "obra de Jadiya". Este caso refleja la participación femenina en la realización de distintos trabajos, entre ellos la fabricación de cerámica.

En cuanto a la ilustración de manuscritos, Egipto conservó el estilo de la escuela árabe tradicional de la ejecución por un solo artista hasta el siglo X/XVI, mientras que en Irán e Iraq desapareció a consecuencia de la invasión mongola en el siglo VII/XIII, y la producción se dividió entre escriba e ilustrador. La mayor parte de los manuscritos mamelucos fue producida entre finales del siglo VI/XIII y la primera mitad del VII/XIV. Las obras literarias y los tratados científicos, como las *Maqamat* (Asambleas) de al-Hariri, las fábulas de animales *Kalila wa-Dimna*, *al-Hiyal al-mikanikiyya* (los Automata) de al-Yazari, *al-Tanyim* (Astronomía) y *al-Furusiyya wa-funun al-mubaraza* (Artes de la equitación y la caballería), gozaban de una singular popularidad en épocas anteriores, y se siguieron haciendo copias con ilustraciones según modelos tradicionales de composición y ejecución. Una traduc-ción del persa al turco en dos tomos de *al-Chahnama* fue realizada para Qansuh al-Guri y, con 62 pinturas, es el único manuscrito ilustrado que se sabe haya sido encargado por un sultán mameluco.

El arte mameluco también influyó en el arte desarrollado por otras culturas. El damasquinado de metales pasó de Egipto a las ciudades italianas, en particular a Venecia en el siglo IX/XV, a través de los comerciantes que peregrinaban a Jerusalén y de los combatientes cruzados. Tenemos ejemplo de ello en una fuente de cobre incrustada con plata y fabricada en la ciudad de Venecia, que lleva el blasón de la familia Occhidicane, gobernadores de Legnago (1256) y de Campagna (1404), pequeños pueblos cerca de Verona (Italia). En Francia, durante la segunda mitad del siglo VII/XIII, se fabricaban pequeñas piezas decorativas de cobre con incrustaciones de esmalte. La ciudad de Limoges se especializó en la fabricación de estas piezas, que se conocen con el nombre de "gemelos", porque se fabricaban por pares; su decoración es claramente islámica.

Se tienen noticias del uso de una jofaina de época mameluca con fines religiosos

en Francia, en el siglo XIII/XVII. Se trata de la llamada Pila Bautismal de San Luis, que se conserva en el Museo del Louvre en París. Esta jofaina no lleva ninguna fecha ni identificación de un mecenas concreto. Sin embargo, la brillantez de la concepción, la calidad de la ejecución y la concreción del detalle hacen imposible pensar que se hiciera para el mercado público. Estas jofainas se utilizaban para el lavatorio de manos ceremonial y por lo general se hacían a juego con jarras.

La influencia del arte mameluco en las artes europeas se observa también en el empleo de la caligrafía *zuluz* en la decoración de obras como la estatua de David, acabada por Verrocchio en 1476. Situada en el Museo de Bargello (Florencia), la caligrafía *zuluz* situada en los bordes de la prenda de vestir es una imitación de letras árabes. Asimismo, el cuadro *Adoración de los Magos* de Gentile da Fabriano, situado en el Museo de los Oficios de Florencia, fue acabado en 1423 y refleja la influencia artística relacionada con los acuerdos comerciales establecidos entre Florencia y Egipto en 1421-1422, a través de la inscripción pseudo-cúfica que se puede ver en él.

El arte mameluco del tejido de alfombras tuvo una gran influencia en la producción otomana, tanto en el método de fabricación como en su decoración. Encontramos ejemplos de alfombras de estilo mameluco en la nueva mezquita de al-Walida, en Estambul, erigida en la época del sultán otomano Murad III (r. 981/1574-1106/1595). El estilo de las alfombras de la época mameluca se halla también en obras de arte europeas, en particular en los cuadros de Carpaccio.

Algunos estudiosos encuentran influencia de los alminares mamelucos en el diseño de los campanarios de finales del Renacimiento que, a su vez, fue adoptado por el arquitecto inglés Christopher Wren para el diseño de la estructura de sus torres. Igualmente, se atribuye a la influencia de la arquitectura mameluca de El Cairo el uso de formas rayadas (*al-ablaq*), es decir, la sucesión de hileras de piedra oscura alternadas con otras de piedra clara, que observamos en muchas ciudades italianas. Estos relevantes aspectos del impresionante legado arquitectónico y artístico de la época mameluca ponen de manifiesto la destreza y creatividad de sus artistas. Si bien es cierto que todos los pueblos tienen un arte propio con el que se identifican, no lo es menos que la capacidad de los arquitectos y artistas egipcios de asimilar las artes de otros pueblos, de influir en ellas, reelaborarlas e introducir innovaciones, producto de su reflexión y creatividad, es la mejor prueba del genio de los creadores del período mameluco, que siguieron un método similar al de los

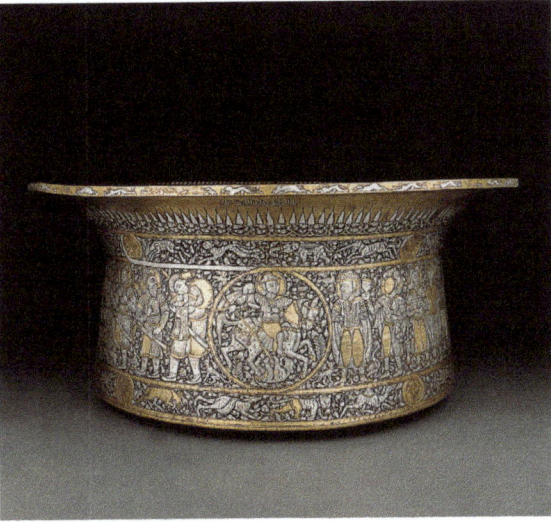

Jofaina, "Pila Bautismal de San Luis", Museo del Louvre (núm. ref. 93CE2182), París.

artistas dedicados a las bellas artes en las antiguas civilizaciones, es decir, el aprovechamiento de las aportaciones de otras culturas.

S. B.

Presentación de la exposición

De los ocho recorridos seleccionados para ofrecer al visitante una panorámica de las culturas y artes que florecieron en Egipto durante el periodo mameluco (648/1250-923/1517), los cinco primeros se centran en la ciudad de El Cairo, sede principal del mecenazgo de sultanes y emires.

Con el Recorrido I iniciamos la visita en el Museo de Arte Islámico, puerta de acceso al arte mameluco, entre cuyas obras maestras se ha escogido una muestra significativa para ilustrar la producción y destreza de los artistas egipcios en sus diferentes especialidades (madera, cerámica, damasquinado, vidrio, alfombras), a lo largo de esta época. Luego nos adentraremos en la Ciudadela, sede del gobierno y residencia del sultán de Egipto y Siria, para descubrir las torres de las fortificaciones militares donde los mamelucos *burgui*es o circasianos fueron instruidos. Entre otros edificios religiosos y civiles nos acercaremos a los restos del palacio de al-Nasir Muhammad Ibn Qalawun, que debe a la alternancia de líneas blancas y negras el nombre de Qasr al-Ablaq. En la zona exterior de la Ciudadela, visitaremos palacios de emires e importantes complejos religiosos, como mezquitas y *madrasas*.

El Recorrido II, de dos días, discurre por el trayecto que seguía el cortejo del sultán, una de las procesiones más importantes de la época mameluca. La trascendencia de este evento fue la razón principal por la cual sultanes, emires y altos cargos del Estado hicieron levantar sus edificios a lo largo de las calles que constituían este paseo de lujo. Empezaremos por el Cementerio Norte (o de los Mamelucos), donde Farag Ibn Barquq inició la tradición de erigir magníficos conjuntos funerarios. Siguiendo los pasos del séquito a través de las calles residenciales y comerciales, visitaremos los suntuosos monumentos que nos revelarán las sutiles particularidades arquitectónicas y decorativas de las épocas *bahri* y *burgui*.

El Recorrido III permite apreciar el florecimiento de la actividad cultural en la ciudad de El Cairo, que tuvo una gran influencia en la proliferación de instituciones educativas. A través de la visita a los edificios más destacados, como *madrasas*, mezquitas, *janqas* y hospitales, se hace especial hincapié en las diferentes ciencias estudiadas, así como en los mecanismos utilizados para financiar y mantener estos establecimientos mediante el sistema del *waqf*.

El Recorrido IV tiene como hilo conductor el Nilo, fuente vital de Egipto desde tiempos inmemoriales, que nos hará constatar la gran importancia concedida al nilómetro para la medición del nivel del agua, que permitía prever las buenas cosechas o el peligro de inundaciones. Siguiendo el mismo camino que tomaba el sultán durante la celebración de la crecida del Nilo, es decir, cuando el río alcanzaba el nivel apropiado para garantizar el abastecimiento al uso doméstico y al riego agrícola, contemplaremos distintas obras hidráulicas como el nilómetro, el acueducto y los *sabil*s, además de los edificios que construyeron los grandes emires a lo largo de este cauce.

El Recorrido V se dedica, con carácter monográfico, a la prosperidad comercial lograda merced a los éxitos de los sultanes frente a los ataques mongoles y las invasiones francas. La garantía de un mercado estable permitió la revitalización de los zocos, y los sultanes se dedicaron a la construcción de establecimientos comerciales. Visitaremos un variado conjunto de estos edificios, como las *wikalas* y los zocos, para conocer el ambiente y las características de los mercados en aquella época, muchos de los cuales se han mantenido hasta nuestros días.

El Recorrido VI nos conduce hasta Alejandría, la puerta de Occidente, cuyo puerto se convirtió en el más importante de Egipto y en el mayor centro comercial del mundo islámico en la época mameluca. Para proteger las riquezas y los productos que llegaban de Oriente, los sultanes levantaron ciudadelas y fortificaciones militares, de las cuales visitaremos la Ciudadela de Qaytbay, construida sobre los cimientos del antiguo faro, y las antiguas murallas de la ciudad.

El Recorrido VII nos traslada hasta la desembocadura del Nilo en el mar Mediterráneo, a la ciudad de Rosetta, cuya situación estratégica llevó al sultán Baybars a construir su puerto como puesto de observación para vigilar y controlar el mar. Desde allí zarparon las naves que invadieron la isla de Chipre y la sometieron al poder mameluco. En este centro comercial del delta de la época mameluca observaremos las fortificaciones militares construidas a orillas del Nilo y del mar, y podremos reconocer el particular estilo arquitectónico local de los edificios de la ciudad.

Con el Recorrido VIII llegamos a la ciudad de Fuwa, donde podremos disfrutar de una espléndida vista panorámica sobre el Nilo. Situada en el brazo del río que desemboca en Rosetta, en la provincia del arroz, fue uno de los principales centros comerciales de la época mameluca y uno de los puertos fluviales más importantes. Entre el gran número de edificios seculares y religiosos esparcidos por sus calles, visitaremos los más representativos del arte mameluco y conoceremos la manufactura de alfombras y kilims que aún hoy dan fama a la ciudad.

T. T.

LA CIUDAD DE EL CAIRO EN LA ÉPOCA MAMELUCA

Mohamed Hossam El-Din

Plano de la Ciudadela (dibujo de Mohammed Rushdy), El Cairo.

La ciudad de El Cairo en la época mameluca resulta de la fusión de las anteriores capitales del Egipto islámico: la ciudad de Fustat, construida en 21/641 por Amr Ibn al-As, conquistador de Egipto; la ciudad de al-'Askar, levantada al noreste de Fustat por los abbasíes en 133/750; la ciudad de al-Qata'i', fundada en 256/870, también en dirección noreste, cuando Ahmad Ibn Tulun se establece en Egipto y crea un Estado independiente del califato abbasí; y por último, la ciudad de El Cairo, construida hacia la misma dirección en 358/969, por el general fatimí Gawhar al-Siqilli (el Siciliano).

El trazado general de estas ciudades incluía una mezquita *aljama*, la sede del gobierno o palacio del califa y, a su alrededor, los terrenos donde se edificaban las viviendas para los funcionarios del Estado y los grupos de soldados. Las tres primeras capitales ya se habían levantado a continuación la una de la otra cuando Gawhar al-Siqilli inicia la construcción de El Cairo al noreste de estas ciudades.

Durante el reinado de los fatimíes, la ciudad se expandió en todas las direcciones. Fue este un hecho natural, probablemente debido al aumento del ejército y los hombres del Estado fatimí después del establecimiento del califa al-Mu'izz li-Din Allah, en 362/973, en compañía de su extensa familia y un considerable número de soldados. Los habitantes originarios del país vivían en las ciudades anteriores, mientras la ciudad fatimí de El Cairo estaba habitada por el califa, su gobierno y su ejército.

En cuanto pone fin al califato fatimí, en 569/1173, Salah al-Din al-Ayyubi comienza a planear el establecimiento de un nuevo centro para su Estado, que incluye la mezquita *aljama*, el palacio del gobierno y sus cancillerías, y las viviendas del ejército. Entonces, inicia la construcción de una gran muralla que abarcaría las ciudades de El Cairo, al-Qata'i', al-'Askar y Fustat, para su control y protección, y edifica la Ciudadela casi en el centro del lado este de la muralla, sobre una pequeña colina al pie del monte al-Muqattam. De este modo, El Cairo se constituye como una única entidad, y se inicia un largo periodo en el que alcanzará una dimensión imperial. Es la primera vez que se lleva a cabo el proyecto de reunir el conjunto de las ciudades en un mismo recinto, convertido en una verdadera fortificación. Pero esta obra no llegó a concluirse durante el periodo de Salah al-Din; únicamente fue prolongado el lienzo norte de la época fatimí hasta el Nilo. La muralla que debía unir Fustat con *al-Qahira* no llegó a acabarse, y la que debía lindar con el Nilo nunca fue construida.

El traslado del califato abbasí de Bagdad a El Cairo, en tiempos del sultán Baybars, tuvo una gran influencia en el desarrollo y la expansión de la ciudad, que se convirtió en sede del califato abbasí y capital del Estado mameluco de Egipto y Siria. El consecuente traslado del centro cultural del Islam a El Cairo conllevó la revitalización de la vida cultural, científica y religiosa, y se multiplicaron las instituciones educativas como *madrasas* y *janqas*, que se llenaron de sabios y estudiosos procedentes de Oriente y Occidente. Asimismo, la atmósfera de seguridad y estabilidad que proporcionó el Estado mameluco al comercio procedente de Oriente, y el importante incremento demográfico de El Cairo, debido a la inmigración y a la gran afluencia de visitantes, impulsaron el florecimiento de los mercados de la ciudad y el interés por la construcción de distintos establecimientos comerciales, de manera que los zocos, ahítos de todo tipo de mercancías, bullían con un movimiento permanente. Las actividades económicas alcanzaron una gran importancia, y se construyeron numerosas *wikalas*, *caravansarays* y *jans*. Gran parte de esta actividad se concentraba en el eje principal norte-sur de la ciudad, donde los mercados, agrupados en corporaciones, daban su nombre al tramo de la calle. Otros mercados se reunieron en las afueras del recinto, al sur y al oeste, alrededor de dos ejes transversales.

Los gobernantes mamelucos comenzaron la urbanización en el interior de la ciudad de El Cairo, pero su acción se extendió también al exterior. En la zona norte estaba el campo Qaraquch, utilizado para deportes militares, donde el sultán Baybars jugaba a la diana (*al-qabaq*, "el blanco"), uno de los juegos de tiro y equitación. Allí erigió una mezquita *aljama* y ordenó edificar en el resto del terreno, para instituir *waqf*s y sufragar así los gastos de su mezquita. Esta plaza de juegos, llamada plaza Negra o plaza de la Diana, fue entonces trasladada a la zona este —conocida por el Desierto o Cementerio de los Mamelucos—, que se extiende desde el área de al-Darrasa hasta la plaza al-Sayyida Aicha actual, y fue utilizada como tal hasta la época de al-Nasir Muhammad Ibn Qalawun. Luego, sultanes y emires empezaron a construir *madrasas* y *janqas* a las que se añadieron sus tumbas.

En la segunda mitad del siglo IX/XV y, posteriormente, en la época de los mamelucos circasianos, la actividad constructora se extiende al este del campo Qaraquch en la zona de al-Raydaniyya (actual al-'Abbasiya). En la época del sultán Qaytbay (872/1468-901/1496), el emir Yachbak min Mahdi edifica dos *qubba*s: una en la zona de al-Matariyya, frente al palacio de al-Qubba, en el año 882/1477, y otra conocida como la *qubba* al-Fidawiyya, en el barrio de al-'Abbasiyya, en el año 886/1481. Asimismo, al-Muhammadi al-Damardach se construyó una *qubba* en la misma zona, antes del año 901/1496. Alrededor de

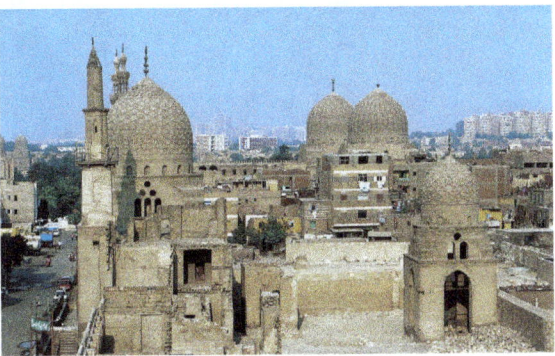

Vista general del Desierto de los Mamelucos: Janqas de los Sultanes al-Achraf Barsbay y Farag Ibn Barquq, El Cairo.

LA CIUDAD DE EL CAIRO EN LA ÉPOCA MAMELUCA

esas *qubbas*, se levantaron tantos edificios que cuando el sultán Qaytbay y sus sucesores salían a pasear y solazarse, llegaban hasta el monumento funerario de Yachbak en al-Matariyya, en el extremo norte, o sea que El Cairo mameluco abarcaba la zona de los actuales jardines de al-Qubba. En la parte occidental de la ciudad, que se extiende entre el oeste del canal y la orilla del Nilo, y desde el Viejo Cairo, al sur, hasta Chubra, al norte, se forma, como resultado de los terrenos de aluvión del Nilo, la zona que abarca desde la actual plaza de Ramsés hasta el barrio de Bulaq; la isla *al-Fil* se une a la tierra firme y se desarrolla la zona de la actual Chubra. Como consecuencia de ello, el puerto norte de El Cairo se traslada de la zona de la plaza de Ramsés a la de Bulaq en el siglo VIII/XIV y, desde la época de al-Nasir Muhammad, en ella se alzan numerosos edificios, principalmente comerciales, adonde se desplazan las actividades relacionadas con los asuntos del sultanato. Asimismo, a comienzos del siglo IX/XV, en la época del sultán Barsbay, se construyen el puerto fluvial y las atarazanas en la misma zona.

Al este de la zona de Bulaq, en Bab al-Luq y Abidin, se inicia la actividad constructiva con la llegada de los mongoles que abrazaron el Islam, a partir de la época del sultán Baybars, quien les aloja en esta zona.

Al-Nasir Muhammad Ibn Qalawun construyó, a su vez, la plaza al-Sultani, y en sus aledaños excavó la alberca al-Nasiriyya —actualmente, en este lugar se encuentra el barrio del mismo nombre—, en cuyos alrededores los emires levantaron numerosos establecimientos que todavía se conservan. Más tarde, en la segunda mitad del siglo IX/XV, en el período de los mamelucos circasianos, se reinicia la construcción en esta zona, y el emir Azbak min Tataj, en la época del sultán Qaytbay, edifica en los alrededores de la alberca de al-Azbakiya (cuyo nombre era alberca de Batn al-Baqara). En este lugar, hacia el año 410/1019, el califa al-Dahir

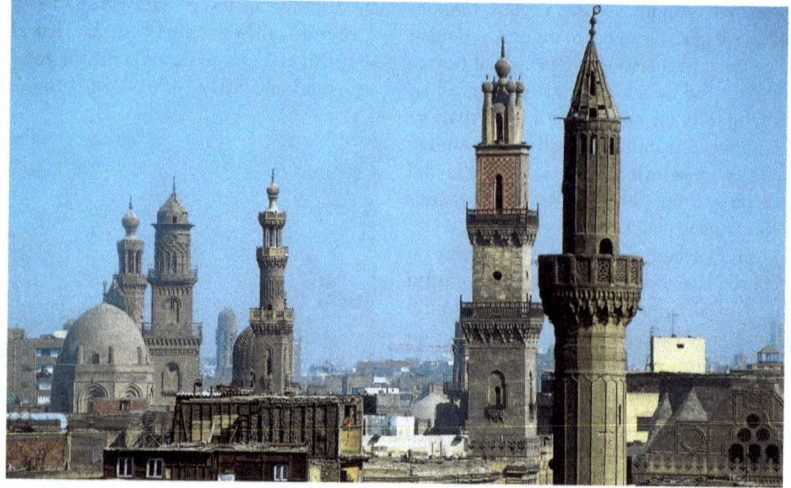

Vista general desde arriba de la calle al-Mu'izz: Complejo del Sultán al-Guri, Madrasa del Sultán Barsbay, Complejo del Sultán al-Mansur Qalawun y Madrasa del Sultán al-Nasir Muhammad, El Cairo.

li-'I'zaz Din Allah ordenó construir los jardínes al-Muqas, hacia los cuales se encauzaron las aguas del Nilo desde el canal al-Dikr.

A partir del período comprendido entre los años 880/1475 y 882/1477, la zona se conoce por el nombre de Azbakiyya, en referencia al emir Azbak, quien, con la construcción de su propio palacio y otros edificios a su alrededor, se convierte en su principal impulsor. No solo volvió a excavar la alberca sino que pavimentó su perímetro y trasladó su fuen-te de alimentación desde el canal de al-Nasiri.

Por último hay que destacar el palacio de Qasr al-Ayni, construido por al-Chahabi Ahmad Ibn al-Ayni al oeste de Bab al-Luq, que daría nombre a la zona hasta nuestros días.

La ciudad de El Cairo se distinguía por sus numerosos edificios, cuyos múltiples usos cubrían toda la gama de actividades de la época. Todavía se conserva la mayoría de ellos entre mezquitas, *madrasas*, *janqas*, *zawiyas* y *wikalas*, puesto que era tanto una capital comercial que atraía a los mercaderes y negociantes de Oriente y Occidente, como el destino de estudiantes y hombres de ciencia. Rodeada de lugares de recreo públicos y albercas industriales, era una ciudad rebosante de actividad y, al mismo tiempo, adecuada para el sosiego y el descanso del espíritu.

Por todo ello, El Cairo se convirtió en un modelo para todas las ciudades islámicas, cuya opulencia fascinó al mundo. La sociedad cairota, por su magnificencia y progreso, atrajo admiradores desde los puntos más distantes. El Cairo y su fastuosidad fueron descritas en diferentes siglos no solo por sus hijos, sino por muchos eruditos del Islam que se dirigieron a ella desde Oriente y Occidente, como Abd al-Latif al-Bagdadi, Yaqut al-Hamawi, Ibn Yubayr al-Andalusi y el viajero más famoso, Ibn Battuta.

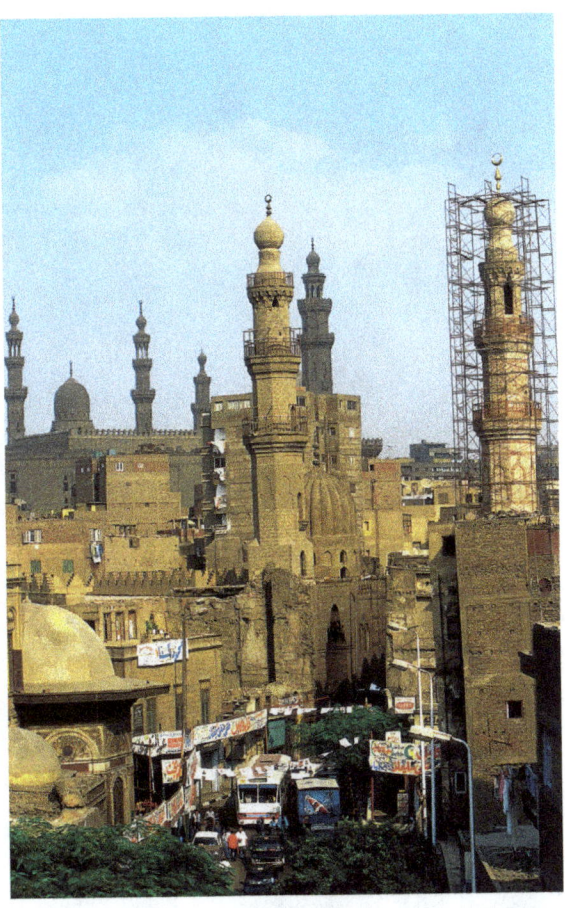

Calle al-Saliba, Janqa y Qubba de Chayju, alminares de la mezquita del Sultán Hasan, El Cairo.

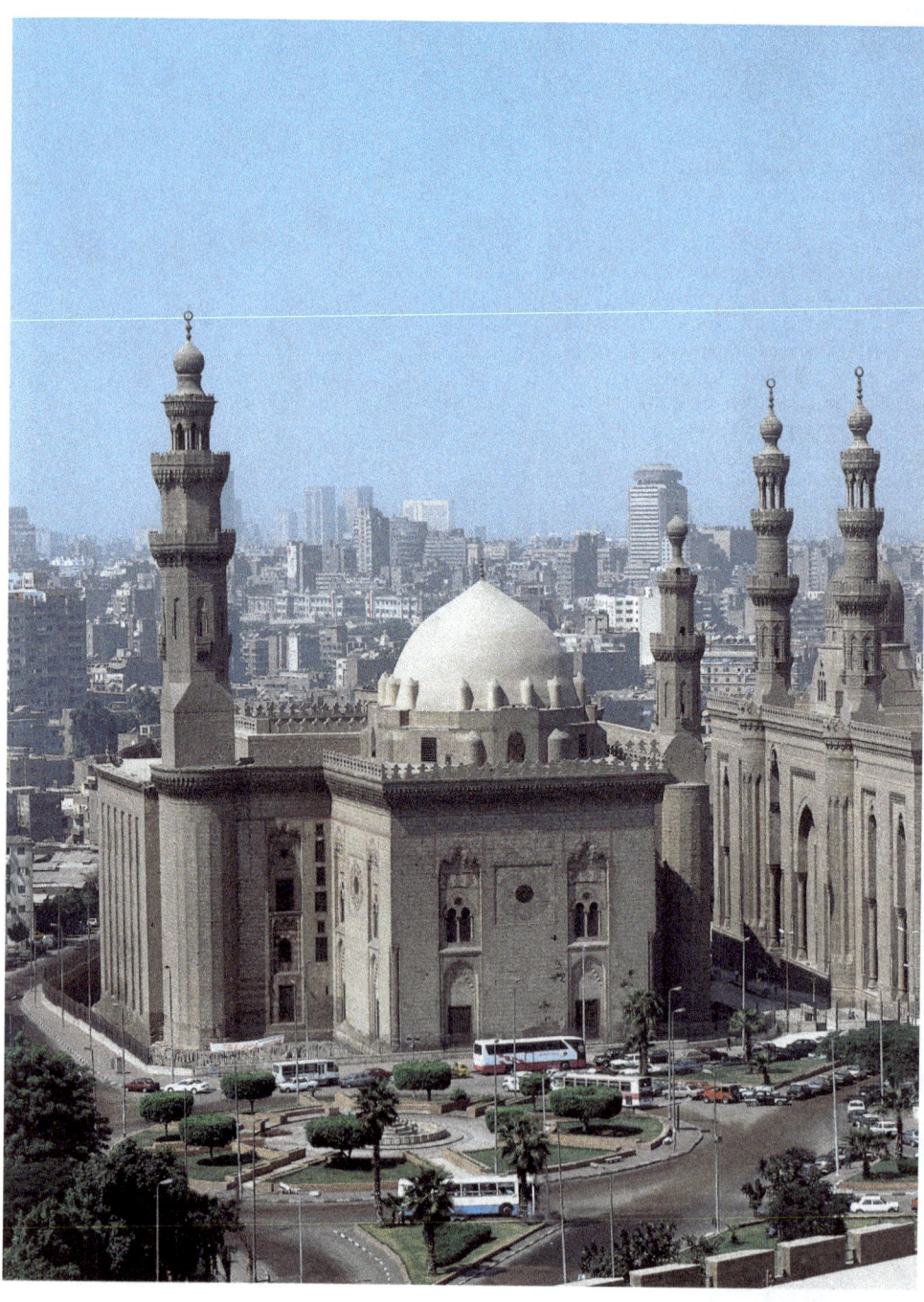

RECORRIDO I

La sede del sultanato (la Ciudadela y alrededores)

Salah El-Bahnasi, Mohamed Hossam El-Din,
Gamal Gad El-Rab, Tarek Torky

I.1 EL CAIRO
 I.1.a Museo de Arte Islámico
 I.1.b Torres de la Ciudadela: al-Ramla y al-Haddad
 I.1.c Torre del Sultán Baybars al-Bunduqdari
 I.1.d Ruinas del palacio al-Ablaq
 I.1.e Mezquita del Sultán al-Nasir Muhammad
 I.1.f Madrasa de Qanibay Emir Ajur
 I.1.g Mezquita y madrasa del Sultán Hasan
 I.1.h Madrasa de Gawhar al-Lala
 I.1.i Entrada del palacio de Manyak al-Silahdar
 I.1.j Entrada del palacio de Yachbak min Mahdi

Los trajes mamelucos
Deportes y juegos en la época mameluca

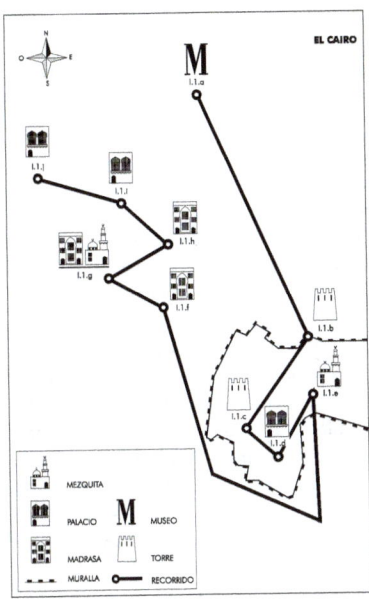

Mezquita y madrasa del Sultán Hasan, vista general, El Cairo.

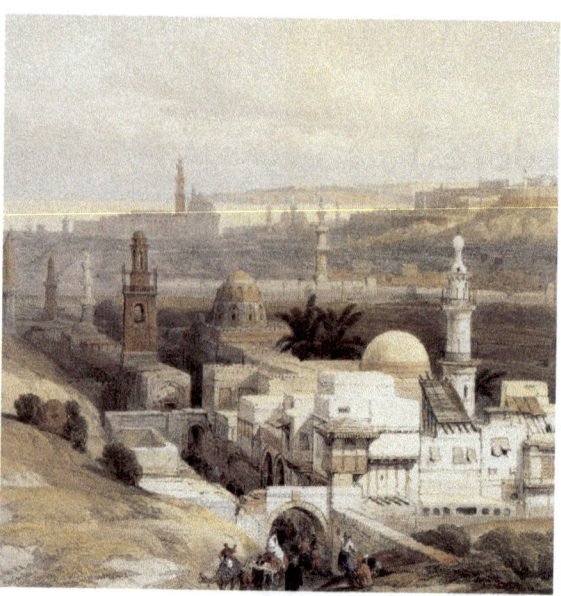

La Ciudadela, vista general desde el Cementerio Norte, El Cairo (D. Roberts, 1996, cortesía de la Universidad Americana de El Cairo).

Muralla norte de la Ciudadela (sector militar)

Salah al-Din confió la edificación de la Ciudadela a su ministro Baha' al-Din Qaraquch al-Asadi, quien inició la construcción por el lienzo norte, con un aspecto irregular como elemento defensivo. En el lienzo oeste se sitúa la puerta principal, *al-Bab al-Mudarrag* (la Puerta de la Escalinata), coronada por una placa fundacional fechada en el año 579/1183 y posteriormente restaurada, en 709/1309, por el sultán al-Nasir Muhammad Ibn Qalawun. En la muralla se intercalan numerosas torres semicirculares, entre ellas al-Ramla y al-Haddad, situadas en el ángulo oriental. En esta parte, que se reservó al ejército, se construyeron estancias para el alojamiento de los mamelucos, de las cuales nada queda en la actualidad.

En el año 901/1496, el caballero alemán Arnold von Haref llegó a El Cairo de camino a Jerusalén y obtuvo el permiso del sultán de Egipto, al-Nasir Muhammad Ibn Qaytbay, para viajar a Palestina y Siria. El sultán se interesó por su persona y le invitó a conversar en la Ciudadela. Por ello, en el libro que Von Haref escribió sobre su viaje podemos hallar observaciones acerca de los palacios, las casas y la escuela de los mamelucos, donde estudiaban 500 jóvenes que se entrenaban en el arte de la equitación, y aprendían a leer y escribir.

Junto a Bab al-Mudarrag se encuentran tres placas de mármol que evocan sucesivas restauraciones llevadas a cabo por distintos sultanes. La primera se refiere a la restauración de la puerta realizada por el sultán Yaqmaq (842/1438), mientras las otras dos mencionan la consolidación de las murallas de la Ciudadela por los sultanes Qaytbay (872/1468) y al-'Adil Tumanbay (922/1516).

Cuando Salah al-Din al-Ayyubi construyó su Ciudadela, quiso que fuese una fortaleza defensiva y, probablemente, también la sede del sultanato, alejada de los habitantes de El Cairo, de cuya lealtad desconfiaba al inicio de su gobierno. Para su edificación siguió el modelo de fortaleza de los cruzados, modelo predominante en la región oriental del mar Mediterráneo. Introdujo, pues, innovaciones arquitectónicas, resultado de su estancia en Alepo y de sus campañas contra los cruzados en Siria y Palestina, como las puertas en forma de codo, que dificultan el acceso y permiten una mejor defensa, y matacanes para observar y hostilizar al enemigo. La elección del emplazamiento de la Ciudadela fue acertada del punto de vista defensivo, pues domina la ciudad de El Cairo al norte y la de Fustat por el sur, mientras que el desierto o las colinas rocosas lindan con sus límites por el norte y el este.

Muralla sur de la Ciudadela (sector residencial)

Está demostrado que lo primero que se hizo en esta zona fue un pozo excavado por Qaraquch, mientras construía el lienzo norte de la muralla. Este pozo, que aseguraba el aprovisionamiento en agua de la guarnición y al cual se descendía por unas escaleras de caracol, se divide en dos partes; por una noria con vasijas de barro se subía el agua hasta un depósito situado a media altura, desde el cual se sacaba a la superficie por otras ruedas. Posteriormente, el sultán al-Kamil Ibn al-'Adil al-Ayyubi edificó los palacios reales, en los que estableció la sede del poder y adonde se trasladó con su familia y su gobierno. Desde entonces, la Ciudadela se mantuvo como sede del gobierno y residencia de los gobernantes de Egipto hasta 1291/1874, época del jedive Isma'il.

Con la llegada de los sultanes mamelucos se reconstruyen los palacios reales levantados por al-Kamil, y se convierten en tres residencias regias: los palacios al-Guwaniyya, cerca del palacio al-Ablaq (I.1.d). Asimismo, el sultán al-Nasir Muhammad construyó el gran *iwan* en el que se reunía el consejo del sultán. El lienzo sur de la muralla se rodeó con otra cuyos restos aún podemos observar en la torre llamada al-Siba' (I.1.c), que se remonta a la época del sultán Baybars al-Bunduqdari.

Estas murallas separaban la zona residencial de los establos del sultán. Entre los más importantes constructores de la Ciudadela se encuentran el sultán Baybars y la familia Qalawun, que establecieron allí la sede del sultanato mameluco de forma efectiva. A diferencia de lo que ocurrió en la primera época de la Ciudadela, cuando los gobernantes ayyubíes pusieron todo su empeño en el aislamiento, estos dos sultanes se preocuparon por abrir la Ciudadela a la ciudad.

En la zona de los establos está la mezquita conocida con el nombre de Ahmad Katjuda al-'Azab, que se remonta a la época de los mamelucos *burgui*es; fue construida en el año 801/1399, durante el reinado de Farag Ibn Barquq.

Monumentos mamelucos en el exterior de la Ciudadela

En la época de los sultanes mamelucos, la fachada que da a la plaza de la Ciudadela (al-Rumayla) se embelleció con un conjunto de palacios deslumbrantes, que reflejaban la grandeza y opulencia del sultanato. La plaza de la Ciudadela está considerada como una de las más antiguas de El Cairo. Desde principios del siglo VI/XII, cuando gobernaban los ayyubíes, se transformó en el centro de gravedad de

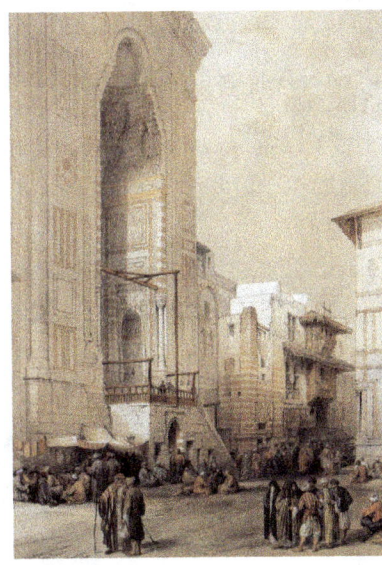

Mezquita y madrasa del Sultán Hasan, entrada, El Cairo (D. Roberts, 1996, cortesía de la Universidad Americana de El Cairo).

RECORRIDO I *La sede del sultanato (la Ciudadela y alrededores)*
El Cairo

la capital. El sultán al-Nasir Muhammad Ibn Qalawun la urbanizó, y plantó palmeras y árboles; a su alrededor construyó un muro de piedra, de manera que la plaza se transformó en un vasto espacio que se extendía bajo las murallas de la Ciudadela, desde la puerta de los establos hasta la del cementerio (actual Sayyida Aicha).

En la época mameluca, la actividad constructiva continuó en el exterior de la Ciudadela y los alrededores de la plaza del mismo nombre, donde se edificaron las casas de los emires durante el reinado del sultán Baybars y sus sucesores. Entre las construcciones destacadas se encuentran los palacios de Yachbak min Mahdi (I.1.j), Manyak al-Silahdar (I.1.i) y Alin Aq al-Husami. Igualmente, a esta zona se trasladaron el zoco de los caballos (*al-juyul*) y el de las armas (*al-silah*), situado cerca de la mezquita del sultán Hasan y que se considera un excelente modelo de zoco especializado.

Alrededor de la Ciudadela se erigieron numerosos edificios religiosos, entre ellos las *madrasas* de Qanibay Emir Ajur (I.1.f), del sultán Hasan (I.1.g) y de Gawhar al-Lala (I.1.h).

M. H. D. y T. T.

I.I EL CAIRO

I.1.a Museo de Arte Islámico

Está situado en la zona de Bab al-Jalq, frente a la Dirección de Seguridad de El Cairo.
Horario: de 9 a 16; los viernes cierra de 11:30 a 12:30, en invierno, y de 13 a 14, en verano. Acceso con entrada.

En 1880 se constituyó la Comisión para la Conservación de los Monumentos Árabes, que se ocupó de hacer el inventario completo de las obras de arte procedentes de las casas y los palacios islámicos, y de las mezquitas. De estas piezas, 110 se trasladaron a un edificio levantado en el patio de la mezquita fatimí de al-Hakim bi-Amr Allah, junto a la muralla norte de la ciudad de El Cairo, que se llamó Museo Arqueológico Árabe. La colección siguió aumentando con obras aportadas por la Comisión, y el primer catálogo de este conjunto se publicó en 1895. Debido a la estrechez del lugar, en 1903 se construyó un amplio museo en la plaza de Bab al-Jalq, junto a la Biblioteca Nacional Egipcia, al que se trasladaron las adquisiciones del Museo Arqueológico Árabe. El edificio, diseñado según el estilo islámico para que armonizase con las obras expuestas, mantuvo el mismo nombre. En 1953, debido a que los fondos reunidos en el museo no pertenecían solo al legado artístico de los países árabes, sino que incluían diversas colecciones de arte procedentes de países islámicos no árabes como Irán, la India, Turquía, etc., se decidió cambiar su nombre por el de Museo de Arte Islámico.

Aquí se encuentra la mayor colección arqueológica islámica del mundo —unas 100.000 obras— presentada en 25 salas distribuidas en dos pisos, en orden cronológico —desde la época omeya hasta el final del período otomano—, y clasificada según los materiales empleados en su fabricación y los países de origen. Entre las adquisiciones, el conjunto de obras de arte del período mameluco ocupa un lugar destacado, y está integrado por una colección de vasijas de cerámica —hechas a imitación de la porcelana y el celadón chinos, y de la cerámica iraní de Sultana-

RECORRIDO I *La sede del sultanato (la Ciudadela y alrededores)*
El Cairo

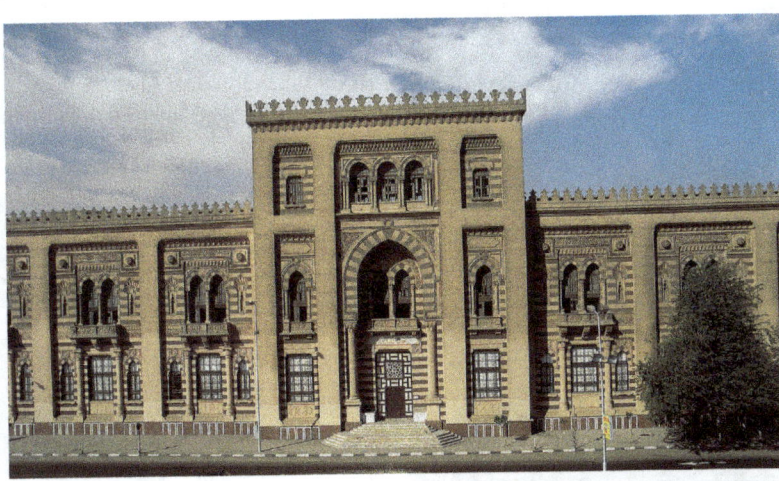

Museo de Arte Islámico, fachada principal, El Cairo.

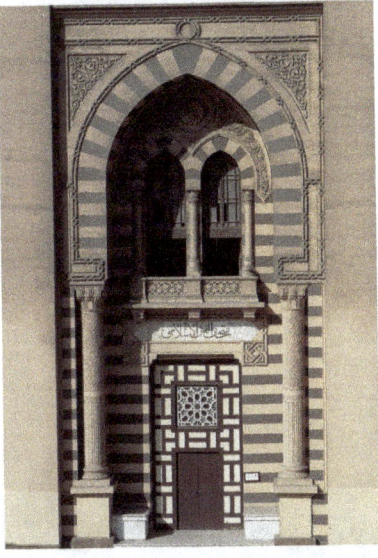

Museo de Arte Islámico, entrada, El Cairo.

bad—, y una colección de obras de terracota esmaltada, caracterizada por tener inscripciones y divisas o blasones de los sultanes y emires mamelucos.

Asimismo, la colección de piezas de madera del museo muestra las distintas técnicas empleadas en la decoración de este material, como la talla, el torneado y la taracea. Entre las obras más importantes se encuentran un biombo de madera trabajada con la técnica del torneado, que procede de la *madrasa* del sultán Hasan, y el cofre del Corán, decorado con marfil y ébano, procedente de la *madrasa* de Umm al-Sultán Chaʻban.

Entre las obras maestras mamelucas que se conservan en el museo, una colección de piezas de metal permite constatar el nivel de perfección alcanzado en aquella época y la destreza de los artesanos para realizar todo tipo de decoraciones en oro y plata en las vasijas de cobre. El candelabro de Zayn al-Din Katbuga, el *kursi al-ʻacha* (mesa para cenar) del sultán al-Nasir Muhammad y el candelabro de Qaytbay son, probablemente, los ejemplos más representativos del arte en metal del período mameluco.

La técnica de la decoración en vidrio esmaltado alcanzó su nivel más alto de precisión y perfección en aquella época.

RECORRIDO I *La sede del sultanato (la Ciudadela y alrededores)*
El Cairo

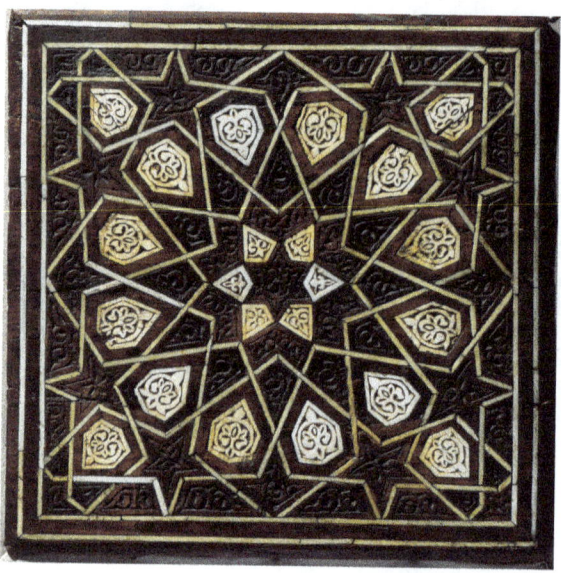

Tabla de madera, Museo de Arte Islámico (núm. reg. 11719), El Cairo.

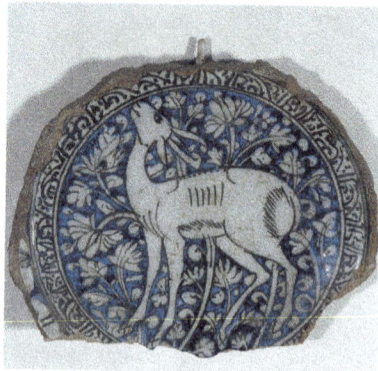

Cuenco de cerámica, Museo de Arte Islámico (núm. reg. 5707), El Cairo.

Ello se puede observar claramente en la colección de lámparas de cristal, compuesta por 60 piezas —de las 300 lámparas repartidas entre los distintos museos del mundo— entre las cuales destacan las del sultán al-Nasir Muhammad Ibn Qalawun, procedentes de la *madrasa* al-Nahhasin, las 19 lámparas que llevan el nombre y los títulos del sultán Hasan, hijo de al-Nasir Muhammad Ibn Qalawun, y las del sultán al-Achraf Chaʻban.

La colección de tejidos del período mameluco pone de relieve las características de este arte. En una pieza de seda donde aparecen el nombre del sultán al-Nasir Muhammad y el dibujo de una manada de leopardos, se puede observar la finura del tejido y la belleza de su decoración. La extrema pericia que los artesanos demostraron en la manufactura de alfombras impulsó a los europeos a adquirirlas con gran entusiasmo. Prueba de la difusión de las alfombras mamelucas en Europa es la influencia que se observa en las obras de artistas del Renacimiento, en particular en Italia y principalmente en los cuadros de Carpaccio.

Entre las valiosas obras de arte encontramos ejemplos de manuscritos que nos permiten comprender la técnica de producción bibliográfica de la época, que abarca desde la caligrafía, la iluminación y el dorado hasta la encuadernación. Estos manuscritos, y especialmente el conocido como *Alʻab al-Furusiyya*, demuestran que la escuela de iluminación egipcia conservó las características de la escuela árabe, ya desaparecida en Irán e Iraq a causa de la invasión mongola.

Entre las más importantes adquisiciones del Museo de Arte Islámico de El Cairo se encuentra la colección numismática mameluca, compuesta por dinares de oro, dirhams de plata y monedas de cobre, ricas en inscripciones.

Tabla de madera decorada
(Sala mameluca, núm. reg. 11719, siglo VIII/XIV)

La decoración de esta tabla de madera está realizada con pequeñas piezas ensam-

RECORRIDO I *La sede del sultanato (la Ciudadela y alrededores)*
El Cairo

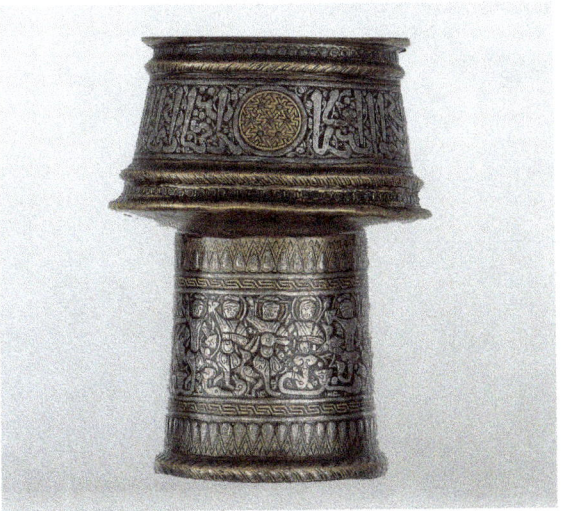

Pie de candelabro de cobre, Museo de Arte Islámico (núm. reg. 4463), El Cairo.

bladas que adoptan formas geométricas. En el centro aparece una figura estrellada, taraceada con marfil y ébano.

Cuenco de cerámica
(Sala mameluca, núm. reg. 5707, siglo VIII/XIV)

Este gran cuenco de cerámica está decorado, bajo el esmalte vidriado, con una gacela que alza la cabeza como si estuviese comiendo las hojas de los árboles. El dibujo está perfilado en color blanco sobre fondo azul, decorado a su vez con ramas llenas de hojas y flores de loto de estilo chino. Los dibujos aparecen rodeados por una orla circular similar a las inscripciones en caligrafía de estilo *nasji*, con delicadas letras de extrema esbeltez.

Pie de candelabro de cobre
(Sala mameluca, núm. reg. 4463, siglo VII/XIII)

Este pie de candelabro de cobre damasquinado en plata (14 cm de altura y 8 cm de diámetro en su parte superior) tiene una base cilíndrica que se estrecha en forma de cono y está rematado por una arandela de bordes sobresalientes. En la base hay una banda ancha con figuras de bailarinas que, a la vez, son los cuerpos de las letras de una inscripción *nasji*, donde se puede leer "la gloria y la vida eterna son el triunfo sobre los enemigos". La arandela lleva una orla con caligrafía también *nasji* sobre un fondo de pequeñas hojas esparcidas y separadas unas de otras, con el siguiente texto: "Pintó la *tachtajana* (guardavajilla) del eminente paraje el hermoso seguidor Zayn al-'Abidin Katbuga, el victorioso, el glorioso".

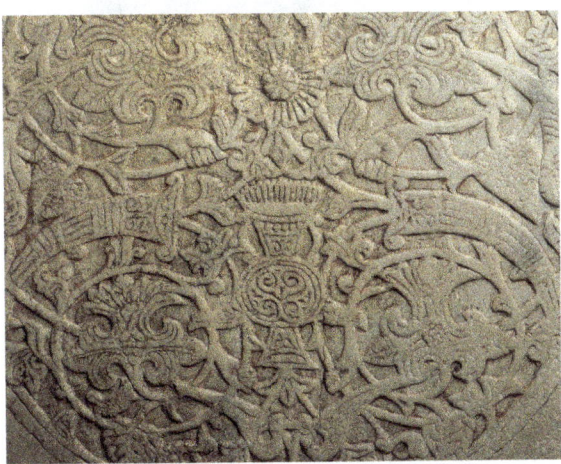

Placa de mármol decorada
(Sala mameluca, núm. reg. 278, siglo VIII/XIV)

En el centro de esta placa de mármol decorada se halla un gran medallón ovalado. La decoración, en bajorrelieve, presenta un fondo adornado con flores,

Placa de mármol, Museo de Arte Islámico (núm. reg. 278), El Cairo.

RECORRIDO I *La sede del sultanato (la Ciudadela y alrededores)*
El Cairo

*Lámpara de cristal,
Museo de Arte Islámico
(núm. reg. 33),
El Cairo.*

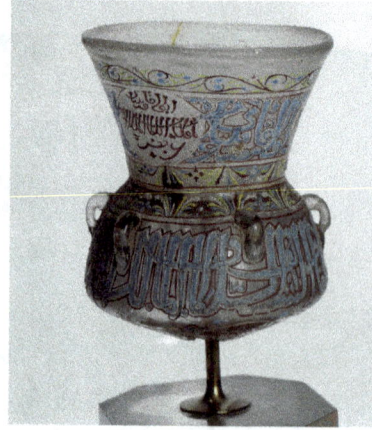

*Lámpara de cristal,
Museo de Arte Islámico
(núm. reg. 270),
El Cairo.*

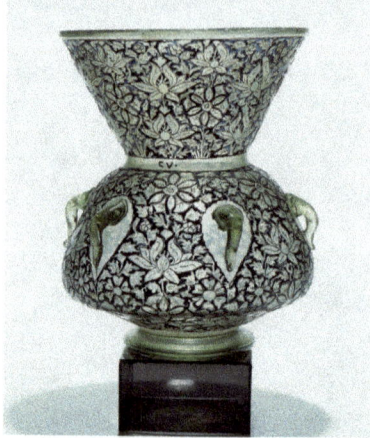

*Fragmento de alfombra,
Museo de Arte Islámico
(núm. reg. 1651),
El Cairo.*

inscripciones en las que aparece el nombre del sultán Qaytbay. Su base no se conserva, pero en el cuello tiene una banda con decoración floral cuyos motivos renacentistas demuestran que es de manufactura europea, probablemente fabricada en Venecia, Italia.

Lámpara de cristal (Sala del vidrio, núm. reg. 270, siglo VIII/XIV)

Esta lámpara de cristal esmaltado en rojo y azul, y algo de dorado, tiene una altura de 33 cm y el diámetro de su cuello es de 25 cm. Está adornada con dibujos simétricos de flores de loto y peonías, frecuentes en el estilo chino, sobre un fondo de flores más pequeñas con seis pétalos y pequeñas hojas vegetales. Los dibujos están perfilados con esmalte rojo sobre un fondo de esmalte azul. La lámpara, con asas aplicadas, procede de la mezquita del sultán Hasan (I.1.g).

Fragmento de alfombra
(Sala de las alfombras, núm. reg. 1651)

Este fragmento de alfombra de estilo mameluco tiene decoración geométrica y

ramas, pájaros y manos que se cogen a las ramas. La placa procede de la *madrasa* que el emir Sargatmich construyó en El Cairo, en el año 757/1356 (IV.1.h).

Lámpara de cristal (Sala del vidrio, núm. reg. 33, siglo IX/XV)

Esta lámpara de cristal, decorada con esmalte rojo y azul, está adornada con

RECORRIDO I *La sede del sultanato (la Ciudadela y alrededores)*
El Cairo

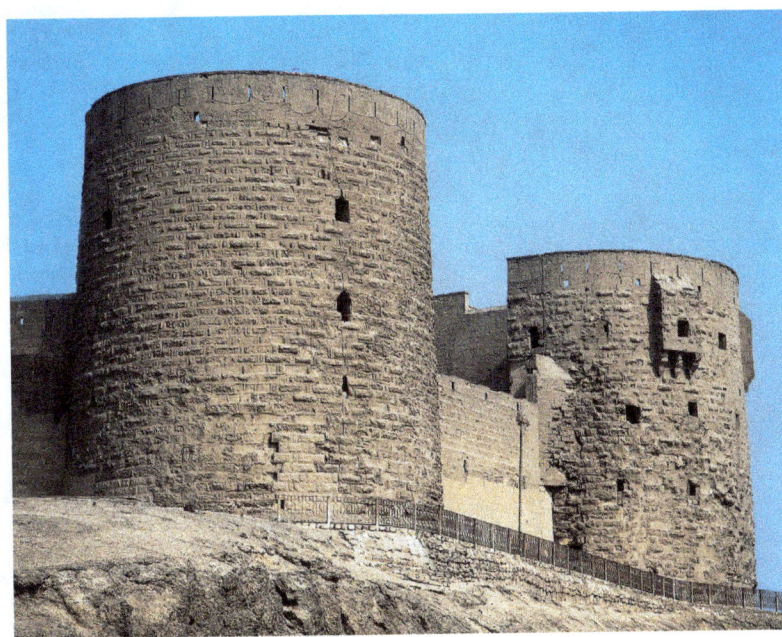

Torres de al-Ramla y al-Haddad, vista general, El Cairo.

mide 20,9 m de largo por 1,94 m de ancho. En el centro aparece un gran medallón octogonal con estrellas también octogonales de color rojo, violeta, azul cielo y blanco.

T. T.

I.1.b. Las torres de la Ciudadela: al-Ramla y al-Haddad

Se puede llegar a la Ciudadela desde la avenida Salah Salim, en dirección al monte al-Muqattam, y se accede por la actual puerta principal, frente a la cual hay un aparcamiento para autobuses turísticos y coches. Las torres al-Ramla y al-Haddad se encuentran en el sector militar de la Ciudadela, en su límite oriental.

Junto a la muralla y las torres hay un teatro descubierto (Mahka al-Qal'a), inaugurado en 1994, donde se celebran exhibiciones y exposiciones artísticas, conciertos y festivales de verano. Cerca de este anfiteatro hay aseos, así como en el interior de la Ciudadela, que dispone también de una cafetería.

Horario: desde las 8 hasta la puesta del sol. Acceso con entrada.

Desde que fueron construidas, las torres (sing. *burg*) de la Ciudadela se usaron como acuartelamientos para los soldados, pero se asocian de manera muy especial a los mamelucos circasianos a partir del reinado del sultán al-Mansur Qalawun, quien los instaló en ellas desde que llegaron a Egipto; de ahí su sobrenombre de mamelucos *burguíes*.

Entre las torres situadas en el lienzo norte de la muralla de la Ciudadela, se encuentran al-Ramla y al-Haddad, en el extremo oriental. Estas torres circulares, de una

RECORRIDO I *La sede del sultanato (la Ciudadela y alrededores)*
El Cairo

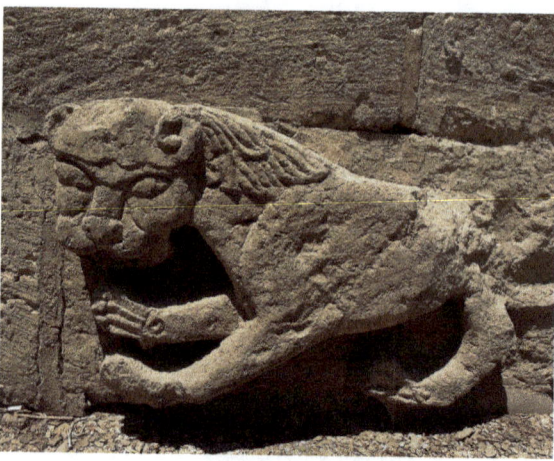

Torre del Sultán Baybars al-Bunduqdari (Burg al-Siba'), emblema del sultán Baybars en la fachada, El Cairo.

altura total de 21 m, constan de tres plantas, con la de la terraza. En sus muros, construidos con piedras almohadilladas, aparecen troneras intercaladas, más anchas por la parte interior que por la exterior. Estas aberturas se ensancharon durante el gobierno del sultán al-'Adil, hermano de Salah al-Din, y a ellas se accede desde una plataforma cubierta por una bóveda.
Por una escalera interior se llega al último piso descubierto, en cuyo parapeto se intercalan aberturas a través de las cuales se llevaban a cabo las tareas de vigilancia y control.
La torre al-Haddad se diferencia tanto de la torre al-Ramla como de las demás por su planta intermedia en forma de octógono, con una organización similar a la de una *durqa'a*, y por sus cuatro matacanes sostenidos por ménsulas.

G. G. R.

Desde lo alto de las torres el visitante puede contemplar la vista panorámica del monte al-Muqattam, que incluye la mezquita de al-Guyuchi, la avenida Salah Salim y las ruinas de las torres de la Ciudadela y de la muralla que la rodea.

I.1.c Torre del Sultán Baybars al-Bunduqdari

Esta torre se encuentra en el sector residencial de la Ciudadela, en la esquina que une la muralla norte a la oeste, donde se ha construido en 1983 el Museo de la Policía, que dispone de una cafetería.

El sultán Baybars al-Bunduqdari erigió la torre conocida como Burg al-Siba' (Torre de los Leones) en el interior de la Ciudadela, en la intersección de los muros norte y oeste del lienzo sur de la muralla; por ello, los historiadores aluden a ella en sus escritos como "la Torre de la Esquina". Debe su nombre a la decoración de la zona superior de su fachada —descubierta cuando se construyó el Museo de la Policía— con dibujos de leones, emblema del sultán Baybars que encontramos en todos sus edificios. En las fachadas del palacio al-Ablaq, que levantó en Marsha, Damasco, se pintaron 100 leones en la del este y 12 en la norte. También en los puentes que construyó en El Cairo (en el actual barrio de al-Sayyida Zaynab) hay leones, de donde procede el nombre de los "Puentes al-Siba'", actualmente desaparecidos.

S. B.

Desde este lugar se puede contemplar una vista panorámica del Viejo Cairo y El Cairo moderno. Al asomarse a la plaza de la Ciudadela, se tiene una visión general de los monumentos más importantes; entre ellos, las mezquitas del sultán Hasan y al-Rifa'i, las madrasas de Qanibay Emir Ajur y Gawhar al-Lala, la mezquita al-Mahmudiyya, la de

RECORRIDO I *La sede del sultanato (la Ciudadela y alrededores)*
El Cairo

Ibn Tulun y cientos de alminares esparcidos, que ofrecen una vista espléndida e inolvidable.

I.1.d Ruinas del palacio al-Ablaq

Las ruinas del palacio al-Ablaq están situadas en las proximidades de la torre del Sultán Baybars al-Bunduqdari, por debajo del nivel actual del suelo.

En el año 713/1313 el sultán al-Nasir Muhammad Ibn Qalawun construyó su palacio, llamado al-Ablaq, en el lado oeste de la zona sur de la Ciudadela de Salah al-Din. Es probable que se extendiese desde el muro exterior de la Ciudadela hasta el recibidor del palacio al-Gawhara, ya que se encontraron en esta zona vestigios del mismo. El palacio estaba reservado a las recepciones diarias del sultán y, en particular, a la administración de los asuntos del país; también se celebraban en él las festividades especiales. En cuanto a su nombre, hace referencia a la técnica de construcción conocida como sistema *ablaq*, que consiste en la alternancia de hileras de piedras negras y blancas, color que con el tiempo se ha convertido en amarillo.
A partir de los descubrimientos arqueológicos se ha podido conocer la organización de su planta, compuesta de dos *iwans* y una *durqaʿa*, según la disposición de los palacios de la época, como el de Alin Aq al-Husami y el de Bachtak (Recorrido II). Esto permite afirmar que el palacio constaba, pues, de dos *iwans*, y entre ellos se hallaba una *durqaʿa*, cubierta en su centro por una cúpula. Desde el *iwan* septentrional, mayor que el meridional, el sultán podía asomarse a los establos imperiales, al zoco de los caballos (*al-Juyul*) en la plaza de la Ciudadela y a la ciudad de El Cairo, y ver desde el Nilo hasta El Giza. A través del *iwan* meridional se accede al resto de las dependencias del palacio y al conjunto de edificios construidos por al-Nasir Muhammad en la Ciudadela, como el gran *iwan* y los palacios al-Guwaniyya. A pesar de que la apariencia de riqueza y suntuosidad del palacio ha desaparecido a causa del abandono —ya que fue transformado en la fábrica de la *kiswa* de la Kaʿba en la época otomana, y que Muhammad Alí Pacha (1220/1805-1265/1849) construyó su mezquita sobre la parte del palacio que ocupaba la

Ruinas del palacio al-Ablaq en la Ciudadela, El Cairo (dibujo de Mohammed Rushdy).

79

RECORRIDO I *La sede del sultanato (la Ciudadela y alrededores)*
El Cairo

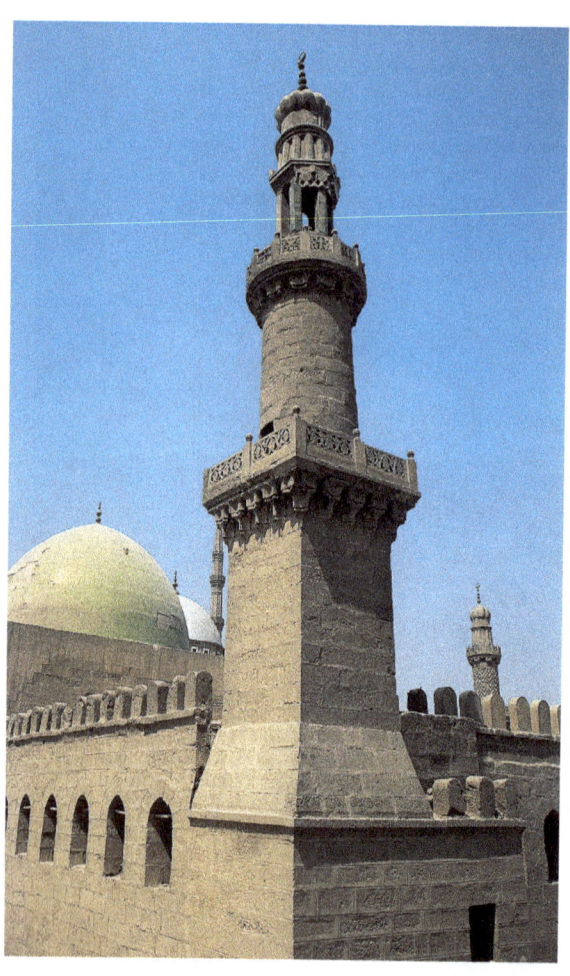

Mezquita del Sultán al-Nasir Muhammad, cúpula y alminar, El Cairo.

van fragmentos del revestimiento de mármol, y en la parte superior de la misma, un trozo de mosaico de mármol dorado indica que un panel completo cubría toda la pared. Este mosaico contiene elementos florales y geométricos muy similares a los paneles existentes en la mezquita omeya de Damasco.

S. B.

I.1.e Mezquita del Sultán al-Nasir Muhammad

Esta mezquita se encuentra en el recinto de la Ciudadela, frente a Bab al-Qulla, y se llega a ella tras dejar la zona del Museo de la Policía.

El tercer reinado de al-Nasir Muhammad (709/1310-740/1340) estuvo marcado por el gran desarrollo de El Cairo y la edificación monumental en la ciudad. El sultán emprendió un vasto programa constructivo en la Ciudadela, y las enormes cúpulas de su palacio (al-Ablaq) y mezquita (8 y 15 m de diámetro, respectivamente) dominaron el horizonte de El Cairo hasta el siglo XIII/XIX, época en la que Muhammad Alí erigió su mezquita en el emplazamiento.

En el año 718/1318, el sultán al-Nasir Muhammad Ibn Qalawun edificó esta mezquita en la parte meridional de la Ciudadela. Posteriormente, en el año 735/1335, fue ampliada para dar cabida a cerca de 5.000 fieles, y se mantuvo como mezquita *aljama* para los habitantes de la Ciudadela y alrededores hasta el final del gobierno mameluco y, posteriormente, en la época otomana.

La mezquita aparece como suspendida, pues se ve parte de los arcos del piso inferior. De forma rectangular (63 m x

sala de las columnas—, podemos conocer algunas características de la decoración a través de las *Jitat* del historiador al-Maqrizi, donde menciona que los suelos y las paredes estaban revestidos de mármol, y los techos de oro y lapislázuli. En la parte inferior de una de las paredes de la *durqa'a* todavía se conser-

57 m), se organiza alrededor de un patio central rodeado por cuatro pórticos de dos pisos, el mayor de los cuales es el de la *qibla*. Este último consta de cuatro naves paralelas al muro de la *qibla*, con arcos de herradura sostenidos por columnas de mármol y de granito, procedentes de edificios de épocas anteriores (ptolomea, romana y copta). Frente al *mihrab* de esta sala de oración, en las dos primeras naves, se han quitado dos columnas para obtener un espacio cuadrado de un total de 9 tramos cubierto por una cúpula, originariamente de madera pero restaurada varias veces y recientemente reconstruida. El resto de la techumbre de la sala de la *qibla* es de madera, y su artesonado está formado por pequeños octógonos.

En el muro de la *qibla*, el *mihrab* está flanqueado por dos nichos estrechos que se elevan desde el nivel del suelo hasta su misma altura; el conjunto de este panel está revestido de mármol y nácar.

Los otros tres pórticos del patio constan cada uno de dos naves y la mezquita tiene dos entradas y dos alminares.

Los dos alminares de piedra, que se alzan uno en la esquina sureste, sobre la zona residencial de la Ciudadela, y otro sobre el pórtico noroeste del acceso principal, hacia el sector militar, son la característica más inusual de la mezquita. El primero tiene una base rectangular y un segundo cuerpo cilíndrico coronado por un *gawsaq*. El segundo alminar consta de dos fustes cilíndricos, el primero decorado con zigzags horizontales tallados en relieve profundo y el segundo ornamentado con zigzags verticales, mientras el tercer cuerpo está profundamente acanalado. Los dos alminares están rematados por cúpulas bulbiformes acanaladas y ornamentados encima del último cuerpo con

azulejos vidriados en verde, al igual que la cúpula, y una banda con inscripción en blanco sobre fondo azul.

Esta desacostumbrada decoración formó parte de la campaña de restauración de la mezquita llevada a cabo en el año 736/1335 y durante la cual se elevaron los muros, se reconstruyó el tejado, y se revistieron con ladrillo y azulejos vidriados los cuerpos superiores de los alminares. Las técnicas del ladrillo y el azulejo vidriado, así como la forma de las cúpulas bulbiformes, son claramente ajenas a la tradición cairota.

La prosperidad de El Cairo durante el reinado de al-Nasir Muhammad animó a los artesanos a emigrar a la ciudad, y las técnicas y los motivos persas se hicieron más accesibles al estrecharse las relaciones mameluco-mongolas en la década de 720/1320. Así lo atestigua al-Maqrizi, que nos informa de la presencia de un

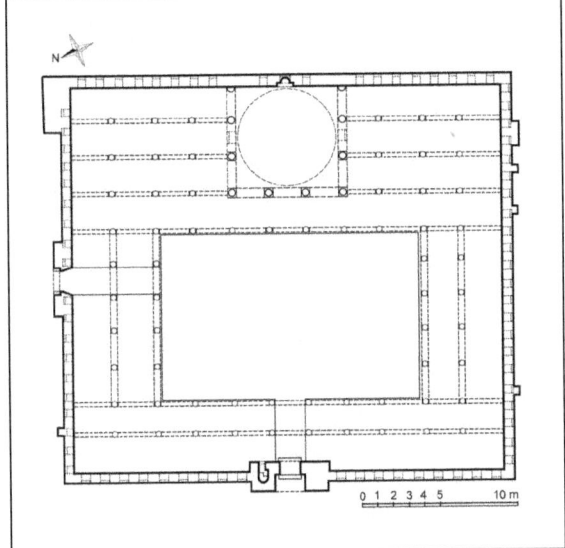

Mezquita del Sultán al-Nasir Muhammad, plano, El Cairo.

RECORRIDO I *La sede del sultanato (la Ciudadela y alrededores)*
El Cairo

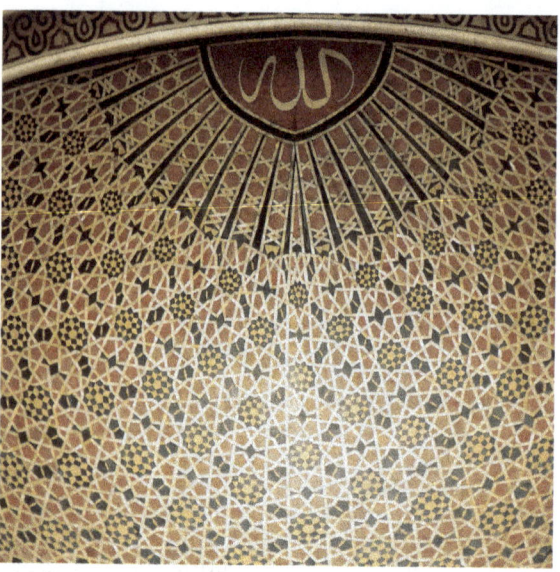

Mezquita del Sultán al-Nasir Muhammad, cúpula del mihrab, El Cairo.

alarife de Tabriz (ciudad del noroeste de Irán) en la rehabilitación de esta mezquita, donde realizó los alminares según el modelo de la mezquita de Alí Sha en Tabriz.
La entrada principal, situada en la fachada noroeste, consiste en un portal que presenta un arco trilobulado. La segunda entrada está situada en la fachada noreste, frente a Bab al-Qulla, que une los lienzos norte y sur de la muralla de la Ciudadela. Al igual que la entrada principal, esta otra tiene un portal rematado por un arco trilobulado. Se cree que una tercera puerta situada en el muro suroeste, a la altura de la segunda nave de la *qibla*, era el acceso privado del sultán desde la zona reservada al harem (*al-harim*), pero actualmente esta puerta está condenada.
En la parte superior de las arquerías que dan al patio, se observan vanos con arcos similares a los de la mezquita omeya de Damasco, y el patio, coronado por almenas, presenta en las esquinas remates en forma de pebeteros.
Aunque esta mezquita despertó un gran interés en la época mameluca, especialmente en el sultán Qaytbay, que restauró el *mimbar* de mármol de colores, dejó de utilizarse en la época otomana; la cúpula y el *mimbar* se arruinaron. Durante la ocupación británica, fue empleada como almacén del ejército y como prisión. En 1947, la Comisión para la Conservación de los Monumentos Árabes se encargó de restaurarla; se reconstruyó la cúpula y se añadió un *mimbar* de madera que lleva el nombre del rey Faruq I.

S. B.

I.1.f Madrasa de Qanibay Emir Ajur

La madrasa de Qanibay Emir Ajur se encuentra en la plaza de Salah al-Din frente a Bab al-Silsila (actual Bab al-'Azab), que conduce a los establos del sultán.
Horarios: todo el día, salvo durante los rezos del medio día (a las 12 en invierno y a las 13 en verano) y de la tarde (a las 15 en invierno y a las 16 en verano). Actualmente en obras de restauración, no se puede acceder a su interior.

El emir Qanibay, emir *ajur* (encargado de los establos del sultán), ordenó erigir esta *madrasa* en tiempos del sultán al-Guri. Estos datos aparecen en la entrada y en una de las paredes del mausoleo. El emir levantó su *madrasa* cerca del zoco de los caballos (*al-juyul;* sing. *al-jayl*) y de los establos situados en la parte baja de la Ciudadela.
El constructor resolvió de manera ingeniosa el problema del escalonamiento del solar, al proyectar los componentes del edificio en varios niveles; en el inferior

se encuentran un *sabil* y un *kuttab*; y la mezquita y la *madrasa*, a las cuales se accede por unas escaleras, se construyeron sobre las cámaras de los almacenes. La *madrasa* se halla en la fachada suroeste y la entrada presenta un arco trilobulado. La puerta de entrada tiene un dintel sobre el que se superpone un arco, ambos compuestos por dovelas ensambladas en forma de hojas vegetales triples; entre la dovela y el arco hay un espacio hueco. El alminar se encuentra a la izquierda de la entrada y está formado por un fuste de sección cuadrada de dos pisos, cada uno de los cuales termina en un balcón, sostenido por ménsulas de mocárabes en piedra. Sobre el segundo piso se eleva otro, compuesto por dos cuerpos alargados de base rectangular, cada uno acabado con una cornisa de mocárabes y coronado por una cúpula en forma de bulbo; el alminar tiene, pues, dos remates o "cabezas", y adopta la tipología del alminar gemelo. Es el más antiguo de los alminares de este tipo de El Cairo, seguido por el de al-Guri, en la mezquita al-Azhar.

La *madrasa* está compuesta por una *durqa'a* descubierta, rodeada por dos *iwans* y dos *sadlas* (*iwans* pequeños). El mayor de los *iwans* corresponde al de la *qibla*, y comprende un *mihrab* de piedra y un pequeño *mimbar* de madera. El *iwan* de la *qibla* está cubierto por una cúpula baída, mientras que el situado enfrente está cubierto por una bóveda de arista, y las dos *sadlas* por una de medio cañón apuntado.

Al mausoleo se accede por una puerta situada en la esquina sureste de la *durqa'a*, y la sepultura, de superficie cuadrada, está cubierta por una cúpula que se apoya en pechinas de mocárabes, mientras los lados del tambor octogonal presentan lámparas encajadas.

Por la riqueza de sus innovadores elementos arquitectónicos y decorativos, esta *madrasa* está considerada como uno de los ejemplos más impresionantes del arte mameluco. Estos elementos se aprecian tanto en la apariencia externa de su fachada, en su cúpula con decoración floral y en su alminar de doble remate, como en la diversidad de las cubiertas de sus dos *iwans* y sus dos *sadlas*, y en la interesante decoración de las paredes interiores.

En 1939, la Comisión para la Conservación de los Monumentos Árabes restauró el *sabil* y el *kuttab* según el estilo arquitectónico original, y también el alminar.

S. B.

I.1.g Mezquita y madrasa del Sultán Hasan

La mezquita y la madrasa del sultán Hasan dan a la plaza de la Ciudadela y se encuentran

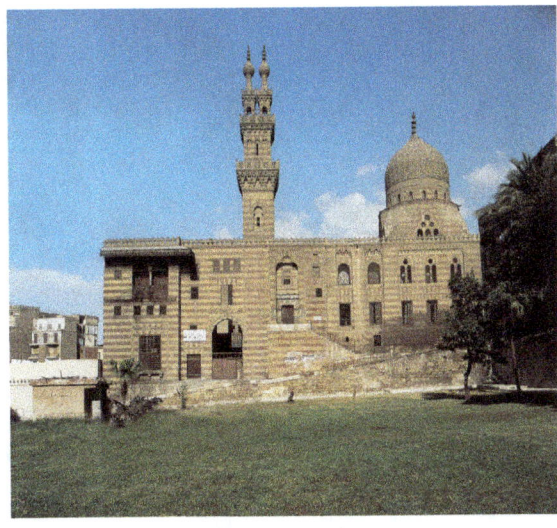

Madrasa de Qanibay Emir Ajur, fachada principal, El Cairo.

RECORRIDO I *La sede del sultanato (la Ciudadela y alrededores)*
El Cairo

frente a la madrasa *de Qanibay al-Sayfi. Frente a ellas, la mezquita de al-Rifaʻi, construida a principios del siglo XX, donde están enterrados el jedive Ismaʻil y el rey Fu'ad, y recientemente fue sepultado el Sha de Irán. La plaza peatonal, delimitada por las dos mezquitas y pavimentada con piedra blanca, tiene un jardín y una cafetería para quienes deseen descansar y disfrutar del ambiente del lugar.*
Horarios: todo el día, salvo durante los rezos del medio día (a las 12 en invierno y a las 13 en verano) y de la tarde (a las 15 en invierno y a las 16 en verano).

En el año 757/1356 el sultán Hasan Ibn al-Nasir Muhammad Ibn Qalawun ordenó demoler los palacios de los emires Yalbuga al-Yahyawi y Tunbuga al-Maridani que se encontraban en el emplazamiento del zoco de los caballos (*al-juyul*), en la plaza de la Ciudadela, para edificar en su lugar su complejo arquitectónico. Una de las características de este conjunto es su amplia fachada, coronada por una cornisa de mocárabes y articulada por nichos verticales poco profundos y regularmente espaciados, que se extiende de oeste a este en una suave pendiente. Esta ubicación resuelve con perspicacia la cuestión de la máxima visibilidad urbana con la orientación hacia La Meca y se encuentra en la misma dirección que el recorrido seguido por el cortejo del sultán en aquella época. Permite a quien se dirige a ella desde el zoco de las armas (*al-silah*), en dirección a la Ciudadela, contemplar la fachada y todos sus detalles, pero no a quien se aproxima a ella en dirección contraria.

El conjunto de Hasan, formado por la combinación de una mezquita con una *madrasa* —como era usual entre los sultanes mamelucos a lo largo de todo su gobierno—, representa la culminación de numerosos elementos arquitectónicos de la época *bahri* anterior, pero sus dimensiones y situación lo hacen excepcional, por todo lo cual ha merecido la consideración de obra maestra de la arquitectura mameluca de El Cairo. El altivo portal de 36,70 m, coronado por una majestuosa semicúpula de mocárabes, es el más suntuoso de los accesos mamelucos. Da paso a un vestíbulo cruciforme con cúpula, que conduce a la zona de servicios, por un lado, y al centro del edificio a través de un pasillo en doble recodo, por otro. La planta de este monumental conjunto (unos 8.000 m² de superficie) se compone de dos bloques articulados en dos direcciones. El bloque de servicios, con la entrada, está orientado en un ángulo oblicuo al edificio que alberga la mezquita, la *madrasa* y el mausoleo.

El conjunto contiene los cuartos de los profesores y los estudiantes, las estancias de los funcionarios de la *madrasa*, dependencias como los lugares reservados a los

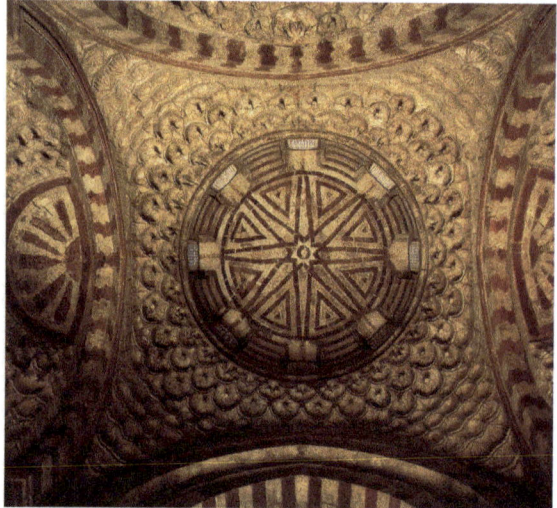

Mezquita y madrasa del Sultán Hasan, decoración del techo de la derka de la entrada, El Cairo.

médicos, la biblioteca, baños, cocinas, etc., el *sabil* y, sobre él, el *kuttab*, situados ambos junto al zoco de las armas (*al-silah*). Todas las personas que se encontraban en este zoco murieron cuando se derrumbó el alminar que se hallaba a la derecha de la puerta principal. Se supone que se debieron de construir cuatro alminares; dos de ellos, a ambos lados del portal de acceso, no se llevaron a cabo, y los otros dos, restaurados en el siglo XX, se encuentran a ambos lados de la *qubba*, en la fachada sureste.

La mezquita consta de un patio enlosado de mármol en cuyo centro hay una fuente octogonal, para las abluciones rituales, cubierta por una cúpula de madera sostenida por ocho columnas de mármol. El patio está rodeado por cuatro *iwans*, el mayor de los cuales corresponde a la *qibla* y en medio de cuyo muro sureste se encuentra el *mihrab* de mármol de tres colores, realzado con inscripciones doradas. Junto a este último, el *mimbar* de mármol no tiene decoración, pero su puerta de madera está revestida de cobre y damasquinado en oro y plata. Delante del *mihrab*, en la parte posterior de este *iwan*, se halla la espléndida *dikkat al-muballig* de mármol, desde donde el encargado de repetir las oraciones del día podía ser escuchado por todos los fieles presentes.

Las puertas que flanquean el *mihrab* conducen a la *qubba* del sepulcro. Esta localización del mausoleo detrás del *iwan* de la *qibla* permitió hacer que tres de sus lados sobresalieran del edificio principal, para potenciar al máximo su visibilidad desde la Ciudadela, sede del poder mameluco. El *iwan* de la *qibla* está cubierto por una enorme bóveda, cuyo arco se considera el mayor de los levantados sobre un *iwan* en Egipto. En las paredes del *iwan*, a la altura del arranque de la bóveda, se conserva una banda de estuco en la que aparecen aleyas del Corán, talladas en caligrafía de estilo cúfico sobre un fondo de hojas vegetales. Los otros tres *iwans*, cuyas plantas rectangulares son de una superficie menor que la del *iwan* de la *qibla*, están cubiertos por una bóveda. En cuanto a las puertas que flanquean los lados de los *iwans* sur y norte, conducen a cada una de las cuatro *madrasa*s (*chafi'iyya*, *malikiyya*, *hanafiyya* y *hanbaliyya*) destinadas a la enseñanza de las cuatro escuelas ortodoxas de Derecho. La mayor de ellas es la *madrasa hanafiyya*, en la que aparece el nombre del aparejador que supervisó su construcción, Muhammad Ibn Bilik al-Muhsini. Cada una de las *madrasa*s está formada por un patio descubierto, rodeado por cuatro *iwans*, y en cuyo centro hay una fuente para las abluciones rituales. Anejas a cada *madrasa* están las celdas de los estudiantes, distribuidas en seis pisos.

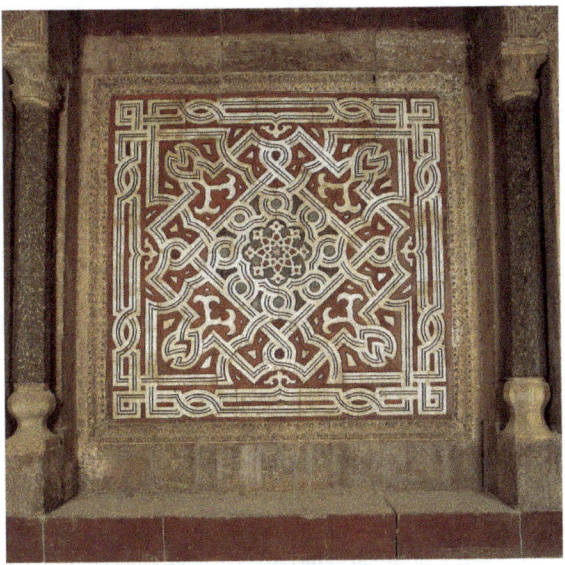

Mezquita y madrasa del Sultán Hasan, detalle decorativo en la pared de la derka, El Cairo.

RECORRIDO I *La sede del sultanato (la Ciudadela y alrededores)*
El Cairo

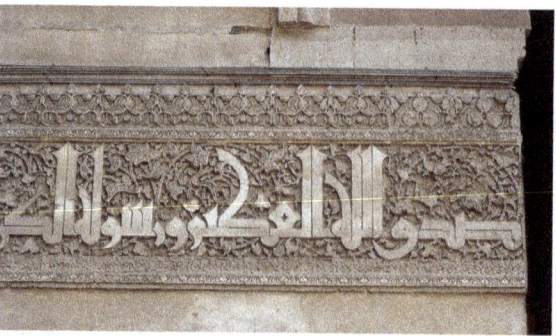

Mezquita y madrasa del Sultán Hasan, iwan de la qibla, caligrafía cúfica sobre fondo de follaje, El Cairo.

zona noroeste del edificio— para acarrear el agua y distribuirla por las distintas dependencias de la *madrasa* y las habitaciones de los estudiantes, situadas en los distintos pisos. En la fachada suroeste, se pueden observar las ménsulas que sostenían las tuberías para la conducción del agua a todas las zonas del edificio.

S. B.

El mausoleo, que da a la plaza de Salah al-Din (plaza de la Ciudadela), consiste en un recinto cuadrado en cuyo centro se encuentra una cancela de madera que encierra un cenotafio elevado de mármol, previsto como sepultura del sultán Hasan. Sin embargo, el que fue enterrado ahí fue su hijo al-Chihab Ahmad; el cuerpo del sultán asesinado nunca se recuperó.
En la actualidad, la gran cúpula de piedra que cubre el mausoleo es una restauración del siglo XVII, debido a que la cúpula original de madera fue destruida por el fuego. Se han conservado las pechinas de madera tallada con mocárabes, lujosamente pintadas y doradas, que sostenían la cúpula original de madera. Este mausoleo, que dispone de un *mihrab* y donde se encuentra un atril para el Corán que se considera el más antiguo de los conocidos en Egipto, es el mausoleo con cúpula más grande de El Cairo, con sus 21 m de lado y 30 m de altura. Además de sus elementos innovadores, como la ubicación de la *qubba* detrás del *iwan* de la *qibla*, el vestíbulo con cúpula o el proyecto de enmarcar el portal con alminares, el edificio se distingue por su sistema de distribución de agua. El sultán Hasan empleó la acequia que ya existía en el lugar —en la

I.1.h Madrasa de Gawhar al-Lala

A la madrasa *de Gawhar al-Lala se llega desde la plaza de la Ciudadela (plaza de Salah al-Din), a través de una calle empinada y escalonada que se encuentra detrás de la mezquita de al-Rifa'i. Esta* madrasa *está situada junto a la de Qanibay Emir Ajur.*
Horarios: todo el día, salvo durante los rezos del medio día (a las 12 en invierno y a las 13 en verano) y de la tarde (a las 15 en invierno y a las 16 en verano). Actualmente en obras de restauración, no se puede acceder a su interior.

La *madrasa* fue erigida por el emir Gawhar al-Lala (*al-lala* es el cargo de preceptor de los hijos del sultán), funcionario del palacio del sultán Barsbay. Era un esclavo emancipado que durante un corto período siguió al servicio del hijo de Barsbay; murió en prisión de manera repentina, a causa de una crisis epiléptica. La *madrasa* se proyectó según el tipo de *madrasa*s cruciformes que tuvieron gran difusión en la época de los mamelucos circasianos, en el siglo IX/XV. Anejos a la *madrasa* hay un *sabil*, un *kuttab* y una *qubba* en la que está enterrado su fundador, así como habitaciones para los estudiantes y los funcionarios, y almacenes. La fachada suroeste da a la calle Darb al-Labbana y en su centro se encuentra la entrada

principal. El *sabil*, cuya fachada es de madera, está situado en la zona sur y es del tipo de *sabil*s con una columna de esquina, modelo surgido en el siglo VIII/XIV. Sobre el *sabil* se encuentra el *kuttab*, y por encima de la fachada se alza el alminar del estilo llamado *al-qulla* o "pomo", con un balcón único. En el extremo oeste se encuentra la *qubba* del sepulcro. La puerta de madera de la entrada se distingue por su decoración en cobre, frecuente en aquella época. La puerta, flanqueada por dos bancos de piedra, conduce a la *derka* (zaguán rectangular) que desemboca en la *durqaʿa* a través de un pasillo en recodo donde hay una *muzammala* y una puerta secreta que conduce a la casa de Gawhar al-Lala. En la *durqaʿa* de la *madrasa*, revestida de un maravilloso mármol de color y cubierta por una claraboya de madera decorada, se localizan dos *iwan*s, el mayor de los cuales es el de la *qibla*, y dos *sadla*s.

G. G. R.

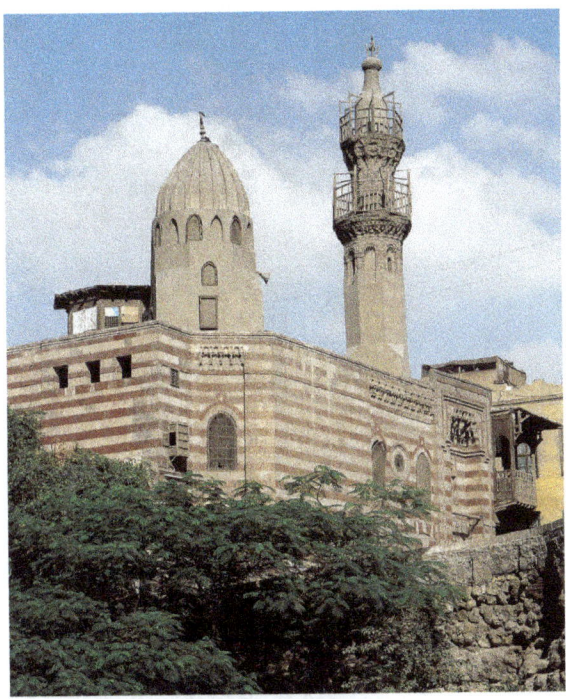

Madrasa de Gawhar al-Lala, vista general, El Cairo.

I.1.i Entrada del palacio de Manyak al-Silahdar

El palacio de Manyak al-Silahdar se encuentra al principio de la calle Suq al-Silah, cerca del zoco de los armeros (al-silah) *situado junto a la mezquita del Sultán Hasan.*
Cerrado; solo se puede visitar el exterior.

Este palacio debe su nombre al emir Manyak al-Yusufi al-Silahdar, que ostentaba el cargo de *amir al-silah* o emir de las armas en la época del sultán Hasan, y todos los emires que ostentaron este cargo residieron en él, entre ellos el emir Tagri Bardi, padre del historiador Abu al-Mahasin, que nació allí. El palacio fue destruido al abrirse la calle de Muhammad Alí en el siglo XIX, y solo

Madrasa de Gawhar al-Lala, suelo de mármol en el patio, El Cairo (dibujo de Mohammed Rushdy).

se ha conservado la entrada principal en forma de arco de medio punto, con un alfiz de piedra en relieve que se estrecha

RECORRIDO I *La sede del sultanato (la Ciudadela y alrededores)*
El Cairo

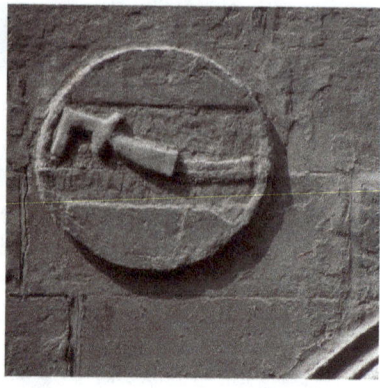

Entrada del palacio de Manyak al-Silahdar, blasón del fundador, El Cairo.

en la parte central y adopta la forma de la letra *mim* del alifato árabe. En las albanegas aparece el blasón del fundador: un círculo dividido en tres partes, con una espada en el centro. La entrada conduce a una *derka* antes cubierta por una cúpula baída, que se apoyaba en pechinas simples.

G. G. R.

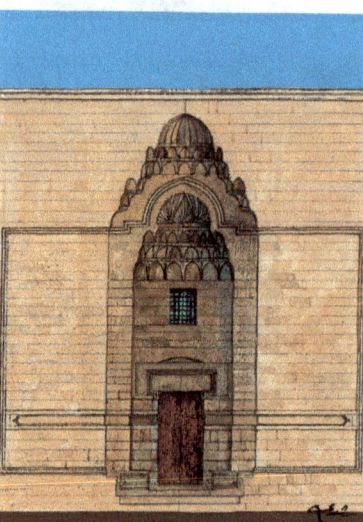

Entrada del palacio de Yachbak min Mahdi, El Cairo (dibujo de Mohammed Rushdy).

I.1.j Entrada del Palacio de Yachbak min Mahdi

El palacio de Yachbak min Mahdi se encuentra en la parte oeste de la Ciudadela, cerca de la madrasa del sultán Hasan, en la plaza de Salah al-Din.
Cerrado; solo se puede visitar el exterior.

El palacio de Yachbak min Mahdi, aunque tan solo se mantienen la entrada principal, una parte de la gran sala y algunos vestigios desperdigados, es el mejor conservado de las residencias de emires del siglo VII/XIV. Fue erigido para el emir Sayf al-Din Qusun, *saqi* (copero) y yerno del sultán al-Nasir Muhammad Ibn Qalawun; no obstante, fue utilizado por quienes ostentaron el cargo de *atabek* o comandante en jefe de los ejércitos. Cuando el emir Yachbak min Mahdi, el primer mameluco que ejerció simultáneamente los cargos de primer secretario, regente del reino y comandante en jefe, habitó el palacio en la época de Qaytbay, se ocupó de restaurarlo, hacia el año 880/1475.
La mayoría de los vestigios que se conservan se remontan a esta época. Las ruinas de este palacio están en el mismo emplazamiento que las de los palacios de los emires, próximas a la sede del gobierno en la Ciudadela, puesto que esta residencia era la sede del *atabek* de los ejércitos y, en aquella época, la proximidad de los palacios de los emires a la Ciudadela variaba en función de la importancia de sus cargos.
El magnífico portal, superado únicamente por el de la mezquita de Hasan, se abre en la fachada noroeste; la puerta principal está coronada por un arco trilobulado, decorado con mármol de colores y motivos ornamentales tallados en piedra. En este acceso, una inscripción, con los nom-

RECORRIDO I *La sede del sultanato (la Ciudadela y alrededores)*
El Cairo

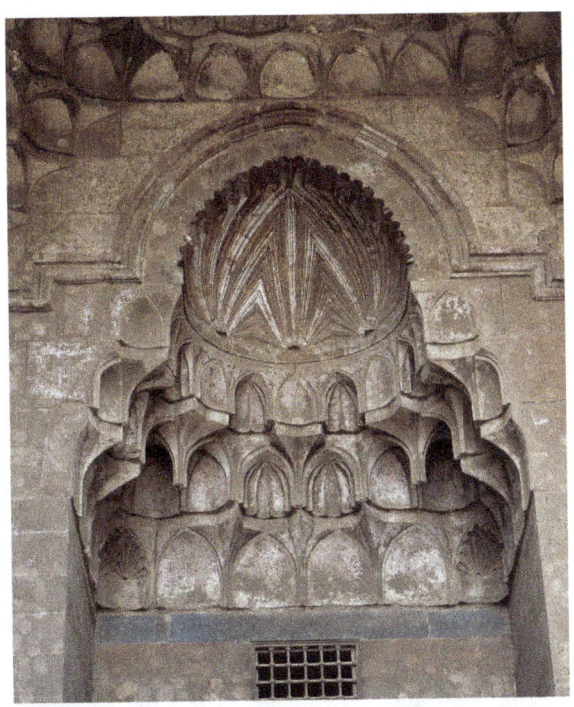

Entrada del palacio de Yachbak min Mahdi, detalle, El Cairo.

bres del sultán al-Nasir Muhammad Ibn Qalawun y el emir Yachbak min Mahdi, nos proporciona información sobre las distintas etapas de construcción y rehabilitación del palacio. Este profundo portal, coronado con un extraordinario goterón de mocárabes que sostiene una cúpula gallonada, lleva la firma de dos artistas que participaron en su construcción; Muhammad Ibn Ahmad y Ahmad Zaglich al-Chami, el Sirio.

Las macizas salas abovedadas de la planta baja servían de establos y almacenes, y sostenían la suntuosa sala de recepciones que se encuentra arriba y diferentes estancias. Esta se adaptaba a la típica forma de un gran patio cubierto (*durqa'a*) de unos 12 m de lado, con amplios *iwan*s en el eje longitudinal y *sadla*s en el eje transversal. A pesar de su estado ruinoso, la importancia de esta residencia puede deducirse de la calidad y el tamaño de los arcos de herradura apuntados, labrados en mampostería *ablaq*, que señalan sus líneas principales. Hay que imaginar los espléndidos pavimentos de mármol, los techos de madera tallada, pintada y dorada, la fuente central, las vidrieras y las celosías de madera torneada que antaño adornaron el interior.

G. G. R.

Entrada del palacio de Yachbak min Mahdi, inscripción nasjí, El Cairo.

89

LOS TRAJES MAMELUCOS

Salah El-Bahnasi

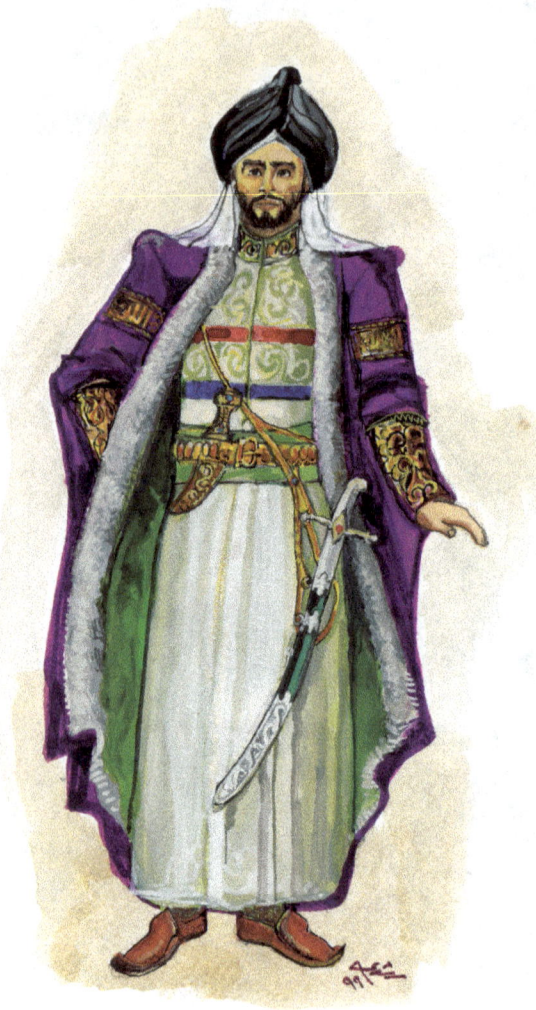

Sultán mameluco (dibujo de Mohammed Rushdy).

una de las industrias más importantes, la del tejido y, en particular, a los tejidos estampados con moldes de madera y a las telas de seda, que dieron notoriedad a la ciudad de Alejandría. Según el historiador al-Qalqachandi, los tejidos alejandrinos no tenían par en el mundo, y por ello el sultán al-Achraf Chaʿban decidió visitar los telares de Alejandría, que le impresionaron vivamente.

Entre los factores que favorecieron la variedad de los trajes mamelucos está el hecho de que cada clase social se identificara por una vestimenta específica. Por otra parte, las relaciones comerciales y diplomáticas entre los mamelucos y Europa, la India, Irán y China propiciaron la importación de diseños a Egipto y la aparición de detalles decorativos en los tejidos mamelucos inspirados en las artes de estos países.

Los trajes utilizados por la clase social de los mamelucos, caracterizada por su espíritu guerrero, estaban asociados con los pertrechos militares, en particular con las armaduras, las espadas, los cascos, los escudos y las hachas, que se exhibían únicamente en las festividades.

La vestimenta oficial del sultán estaba compuesta por un turbante y una aljuba negros, y un cinturón dorado del que colgaba una espada. El uso del color negro era una muestra de lealtad al califa abbasí, ya que el estandarte del Estado abbasí era de este color. En algunas ocasiones, el sultán se cubría con una pelliza bajo la cual vestía un lienzo de lana o seda adornado con hilos de oro; en otras, usaba terciopelo, y en verano, llevaba una vestimenta blanca.

En cuanto a los emires, empleaban el fez para cubrirse la cabeza en lugar del turbante que, como el manto o el chal, distinguía a los hombres de religión. En

Los trajes mamelucos se caracterizaron por su rica diversidad de diseños y adornos, acordes con el uso que se hacía de ellos en las distintas ocasiones. En aquella época, la vestimenta estaba asociada a

invierno se cubrían con mantos de paño (*al-yuj*) llamados *yuja*.

Los viernes, el orador (*jatib*) vestía un traje negro, llevaba un pendón de este color y una espada, emblemas de su rango, y evitaba los vestidos de seda, cuyo uso infringía los mandatos religiosos. Los turbantes de los hombres de religión musulmana eran blancos, mientras el color azul correspondía a los clérigos cristianos, y el amarillo, a los judíos. Estos colores también distinguían los vestidos de cristianos y judíos en general.

Eran características de los trajes de los cadíes y sabios las mangas largas y anchas. La mayoría de los hombres llevaban un turbante y una túnica de algodón, escotada y de mangas largas. En algunas ocasiones, los turbantes se empleaban como bolsas para las monedas, por lo que a veces los bandidos se dedicaban a arrebatarlos de las cabezas.

En cuanto a la vestimenta femenina, consistía en una camisa larga y unos zaragüelles sobre los que se llevaba un vestido. Las mujeres se envolvían en un amplio manto blanco llamado *izar*, usaban un pañuelo en la cabeza y, salvo las bailarinas y cantantes, llevaban el *hiyab*, que les cubría el rostro.

Los trajes de la época mameluca se distinguían, en general, por su riqueza; se vestían pieles importadas, adornadas con oro y plata. Hasta nosotros han llegado noticias según las cuales la esposa del sultán Baybars se confeccionó un vestido para la fiesta de la circuncisión de su hijo (al-'Aziz Yusuf) que costó 30.000 dinares. Para cada tipo de traje había un zoco específico con sus propios artesanos. Entre los zocos más importantes se encontraba el de *al-charabchiyyin*, dedicado a la venta de tocados reservados al sultán, los emires, los visires y los jueces.

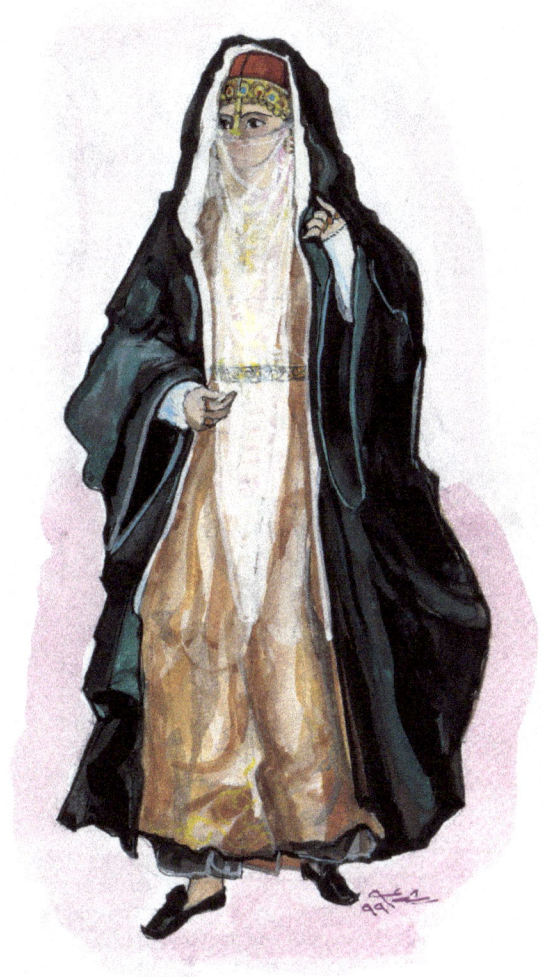

Mujer mameluca (*dibujo de Mohammed Rushdy*).

DEPORTES Y JUEGOS EN LA ÉPOCA MAMELUCA

Salah El-Bahnasi

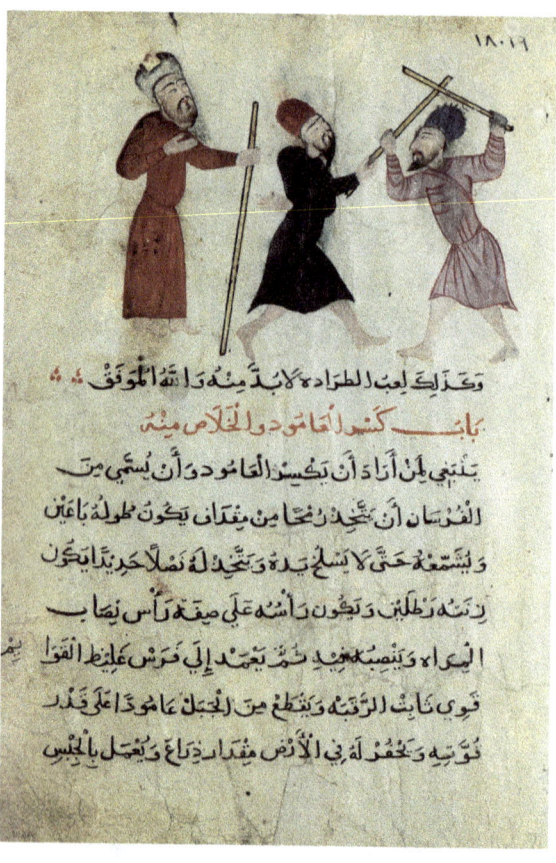

Manuscrito sobre juegos de equitación y esgrima, escena de esgrima, siglo IX/XV, Museo de Arte Islámico (núm. reg. 180199), El Cairo.

De acuerdo con el principio de "la ley del más fuerte", vigente en la época, los mamelucos se aplicaban en adquirir las virtudes de valentía y fortaleza mediante deportes que fomentaban este espíritu.

La práctica de la equitación era ineludible entre ellos, ya fuesen soldados, emires o el propio sultán. Por esta razón, los gobernantes mamelucos, y en particular al-Nasir Muhammad Ibn Qalawun, gastaron ingentes sumas de dinero en la compra de excelentes caballos. Se creó una administración especial que se ocupaba de los establos del sultán, conocida como *al-rikkab jana* o dependencia de los jinetes. El sultán al-Achraf Qaytbay se ocupó de que, además de los mamelucos, también aprendiesen a montar otros sectores sociales. De los diversos acontecimientos que clausuraban los juegos de equitación en la época de al-Achraf Qaytbay, el principal era el día de la procesión del convoy que llevaba en homenaje la *kiswa* a La Meca, porque montar a caballo es uno de los principios que el Islam invita a practicar. No hay mejor prueba de la importancia de los caballos en la época mameluca que el emplazamiento del zoco dedicado a su venta, cerca de la Ciudadela, sede del gobierno. También son testimonio de ello los más de 7.000 caballos que el sultán Barquq dejó a su muerte.

En el manuscrito de *al-Baytara* (veterinaria; profesión y arte de herrar), que se conserva en la Biblioteca Egipcia, aparece el dibujo de dos jinetes en carrera. En el Museo de Arte Islámico hay otro manuscrito sobre juegos de equitación y esgrima que se remonta a la época mameluca. Los manuscritos dedicados a la equitación nos han proporcionado escenas de esgrima entre dos contendientes, acompañados por una tercera persona que tiene un palo y parece ejercer de árbitro. Entre los deportes que atraían a los mamelucos se encontraba el *qabaq*, que consistía en lanzar una flecha a un recipiente de oro o plata en cuyo interior había una paloma; quien diese en el blanco y decapitase a la paloma ganaba la competición y recibía como trofeo el recipiente de oro. Para la práctica de este deporte existía un campo especial a las afueras de Bab al-Nasr. En una de las iluminaciones de un manuscrito mameluco que data del año 875/1471, conservado

en la Biblioteca Nacional de París, dos jinetes apuntan con sus flechas a una diana, representada por un recipiente situado en un lugar elevado.

La caza era otro de los deportes preferidos de los mamelucos, y la consideraban una manifestación de poder y prestigio. Para cazar se empleaban aves y perros adiestrados, y se disparaba con escopeta. Las aves y los animales de presa que se cazaban eran considerados los más preciados presentes entre los gobernantes de aquella época, y era costumbre salir de cacería en primavera. Esta actividad no era considerada simplemente un deporte sino también una distracción, y los sultanes se hacían acompañar por cantantes, músicos y bufones durante sus partidas de caza. Sin embargo, en ciertas ocasiones estas partidas tuvieron un terrible final, ya que fuera de las ciudades los enemigos del sultán encontraban la ocasión propicia para acabar con él, como sucedió con los malhadados Qutuz y al-Achraf Jalil.

Los sultanes mamelucos también sentían pasión por el juego de la pelota y del *yawkan*, que se juega a caballo, con una pelota y un palo largo cuyo extremo está curvado. Se decía que el sultán Baybars jugaba tres partidos todos los sábados de la temporada festiva que seguía a la crecida anual del Nilo. El interés que este juego despertaba en los mamelucos hizo que se designaran funcionarios especialmente para esta actividad, como el conocido por el sobrenombre de *yawkandar*, encargado de tener dispuestos los instrumentos de juego del sultán. En las obras de arte mamelucas aparecen escenas inspiradas en él, por ejemplo en un recipiente de cobre damasquinado en oro y plata de finales del siglo VII/XIII, que se conserva en el Museo Panaki de Atenas, y en un frasco de cristal esmaltado que está en el Museo Islámico de Berlín.

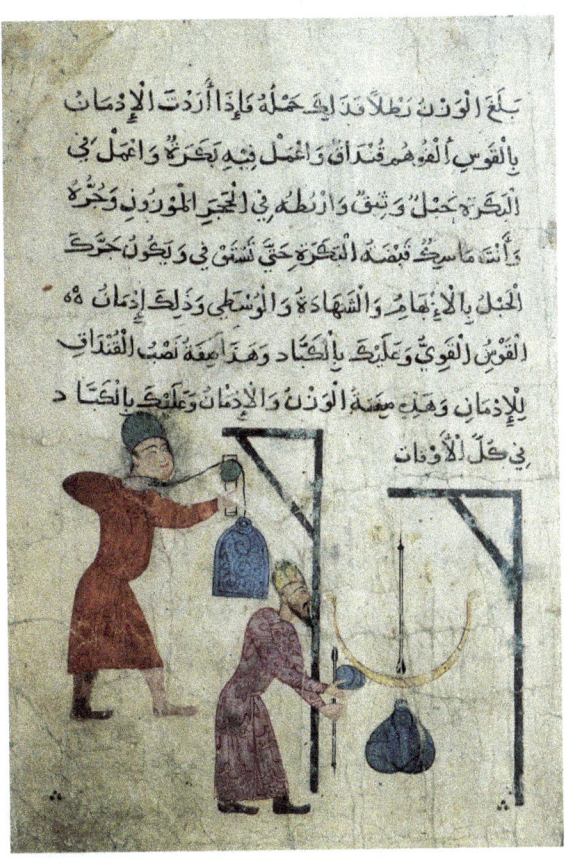

La natación también se encontraba entre los deportes practicados en la época. El grado de excelencia lo lograba quien fuese capaz de cruzar el Nilo de orilla a orilla. Uno de los sultanes más famosos por su dominio de este deporte fue al-Mu'ayyad Chayj.

La lucha contaba con numerosos aficionados, pero estaba reservada a los emires, y los sultanes no participaban en ella, pues exigía posturas poco apropiadas para su condición.

Manuscrito sobre juegos de equitación y esgrima, escena de levantamiento de pesos, siglo IX/XV, Museo de Arte Islámico (núm. reg. 18235), El Cairo.

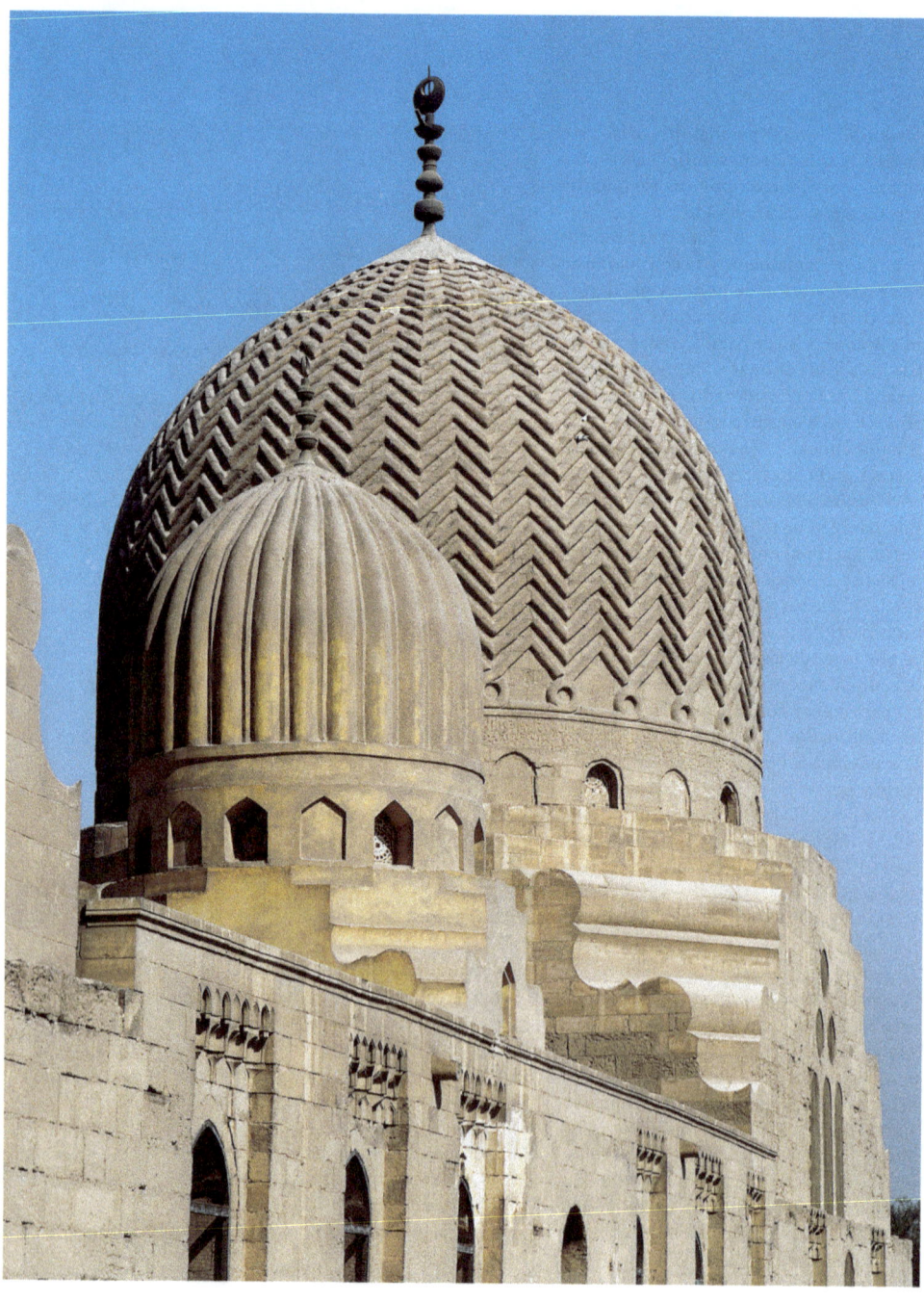

RECORRIDO II

El cortejo del sultán

Ali Ateya, Salah El-Bahnasi, Mohamed Hossam El-Din,
Medhat El-Menabbawi, Tarek Torky

II.1 EL CAIRO

Primer día

- II.1.a Madrasa y mezquita del Sultán Qaytbay
- II.1.b Janqa del Sultán al-Achraf Barsbay
- II.1.c Janqa del Sultán Farag Ibn Barquq
- II.1.d Complejos de Qurqumas Emir Kabir y del Sultán Inal
- II.1.e Wikala del Sultán Qaytbay
- II.1.f Palacio de Bachtak
- II.1.g Sala de Muhib al-Din
- II.1.h Salón de recepciones de Mamay al-Sayfi

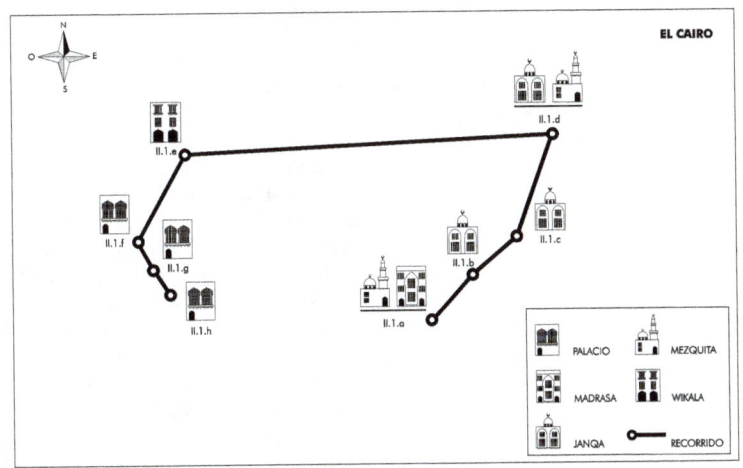

Janga del Sultán Farag Ibn Barquq, detalle de las cúpulas, El Cairo.

Janga del Sultán Farag Ibn Barquq, alminar, El Cairo.

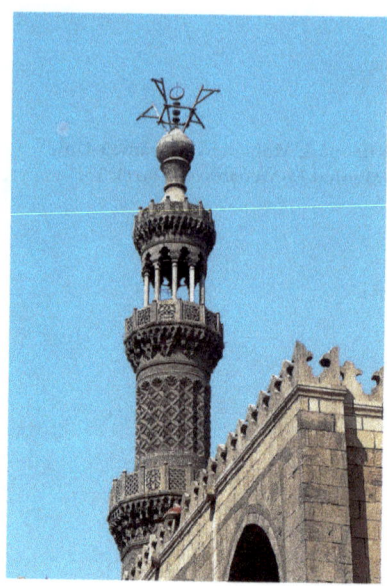

Desde la época fatimí, y posteriormente durante el gobierno de los ayyubíes y mamelucos, los califas y sultanes festejaban los grandes acontecimientos —fiestas religiosas, investiduras de altos cargos, campañas victoriosas, etc— con un desfile. Para la población, eran las contadas ocasiones anuales de asistir al despliegue y la exhibición de las riquezas del sultán y su corte. Estos eventos eran muy variados, y entre los más espectaculares y ricos en símbolos y vestimenta se encontraba el cortejo que se celebraba con motivo de la investidura de un nuevo sultán.

El protocolo de toma de posesión del sultán se desarrollaba en el palacio con gran fausto y se clausuraba con un gran cortejo que atravesaba la ciudad. Formaba parte de este ceremonial que el soberano saliese rodeado de sus emires y mamelucos. El jefe de la guardia del sultán encabezaba la marcha, seguido de sus hombres a caballo. Los mamelucos vestían para la ocasión una túnica de seda amarilla bordada de oro, y cintas doradas los enlazaban al soberano. Este montaba un caballo de pura sangre, engalanado con un tejido negro bordado de oro, y un emir de alto rango sostenía sobre su cabeza, tocada con un turbante negro —color de los abbasíes—, el quitasol real amarillo, bordado con hilos de oro y rematado por un ave de plata dorada. El sultán vestía una túnica de manga larga, de seda negra o verde, bordada con hilos de oro, y en la cintura portaba una espada dorada. Avanzaba rodeado de alabarderos y seguido de jinetes, que tiraban monedas a la multitud, y de portaestandartes encabezados por un alto dignatario que llevaba la bandera real. La ciudad se adornaba e iluminaba, y los emires colocaban a lo largo del recorrido banderolas de seda, que el pueblo arrebataba cuando el sultán ya había pasado.

Este descendía por la parte posterior de la Ciudadela, rodeando la muralla exterior en dirección oeste y luego norte, y se adentraba en el Desierto de los Mamelucos, a las afueras de El Cairo, hasta la actual Puerta de Qaytbay, cerca de la *madrasa* y mezquita del mismo nombre, punto de partida de este recorrido. El cortejo seguía su camino hasta la *qubba* del sultán Abu Sa'id Qansuh, antes de girar hacia el oeste para entrar en la ciudad por Bab al-Nasr, "Puerta de la Victoria", contigua a la mezquita fatimí de al-Hakim bi-Amr Allah.

Los estudios han demostrado que Bab al-Nasr era la única puerta que utilizaban los sultanes para entrar en la ciudad de El Cairo. Sin embargo, el sultán al-Guri invirtió esta regla al salir por ella cuando se dispuso a combatir a los otomanos en Siria, en el año 922/1516, batalla donde pereció.

Después de Bab al-Nasr, el cortejo del sultán seguía la calle del mismo nombre

hasta llegar a la *madrasa* del emir Gamal al-Din al-Ustadar. Seguidamente, cogía a la derecha la calle al-Tumbukchiyya, hasta el *sabil* del emir Abd al-Rahman Katjuda, y giraba a la izquierda por la calle al-Qasba o *al-A'dam* (calle mayor, actual Mu'izz li-Din Allah) hasta llegar a Bab Zuwayla. Desde allí tomaba a la izquierda la calle Darb al-Ahmar —que en el cruce con la calle del zoco de las armas (*Suq al-Silah*) cambia su nombre por el de Bab al-Wazir— y seguía recto hasta coger a la izquierda la calle al-Mahgar, para entrar de nuevo en la Ciudadela.

Este itinerario, llamado "camino del sultán" (*al-tariq al-sultani*), era el mismo que seguía el soberano cuando regresaba de la zona norte de El Cairo a la Ciudadela.

Un cortejo similar se organizaba cuando los cadíes y emires de mayor rango accedían a sus cargos. También seguían esta ruta los que se llevaban a cabo para la observación de la Luna Nueva, con carácter especial la que indicaba el inicio del mes sagrado de *ramadán*. Sin embargo, este cortejo se detenía junto al complejo del sultán Qalawun, donde los hombres de religión subían a lo alto del alminar para la observación de la luna llena.

También la procesión del *Mahmal* —el séquito del palanquín decorado que llevaba la *kiswa* de la *Ka'ba* antes de enviarla a La Meca con los peregrinos— recorría este camino, aunque en Bab Zuwayla seguía recto por las calles al-Jayamiyya y al-Suruguiyya, hasta llegar a la plaza de la Ciudadela. Allí esperaba el sultán sobre un sitial preparado para la ocasión; el camello portador de la *kiswa* de la *Ka'ba* avanzaba y se arrodillaba delante de él para que pudiera examinar la calidad de la tela y los detalles de su decoración, y dar su aprobación.

La importancia de este itinerario fue la razón por la cual la mayoría de los sultanes y altos dignatarios del Estado eligieron para sus construcciones monumentales lugares situados a lo largo del mismo. En el Cementerio de los Mamelucos —entre la avenida de Salah Salim y la autovía, frente a la zona de al-Azhar— veremos muchos de estos edificios, empezando por la *madrasa* y mezquita del sultán Qaytbay, a continuación las *janqa*s del sultán al-Achraf Barsbay y la del sultán Farag Ibn Barquq, y por último los complejos de Qurqumas Emir Kabir y del sultán Inal. Cerca de Bab al-Nasr se encuentra la *wikala* del sul-

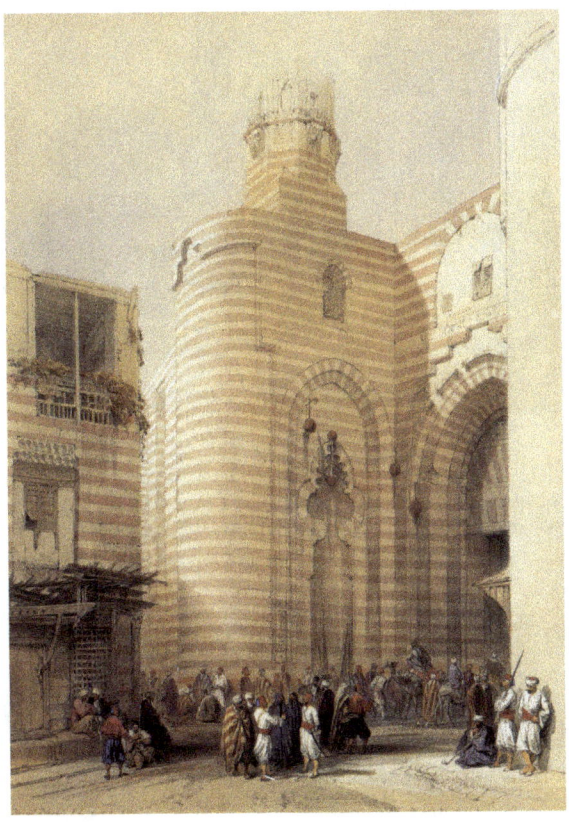

Bab Zuwayla y alminar de la mezquita del Sultán al-Mu'ayyad Chayj, vista exterior, El Cairo (D. Roberts, 1996, cortesía de la Universidad Americana de El Cairo).

RECORRIDO II *El cortejo del sultán*
El Cairo

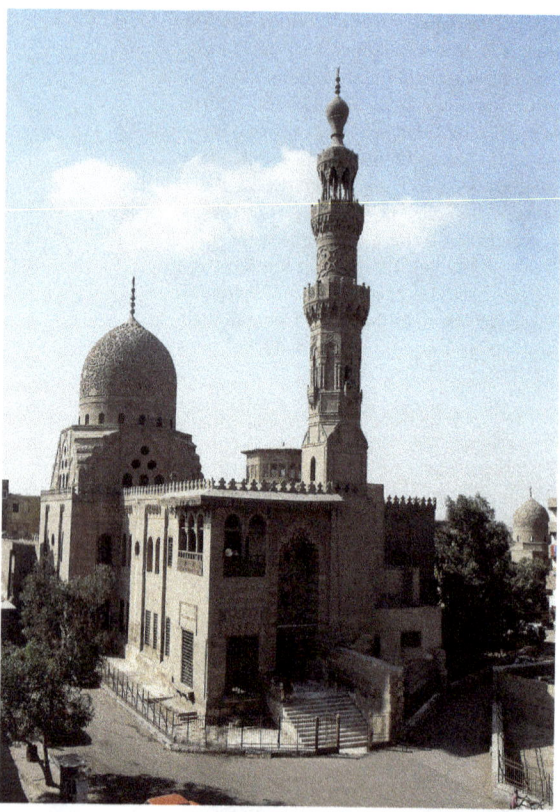

Madrasa y mezquita del Sultán Qaytbay, vista general, El Cairo.

II.1 **EL CAIRO**

II.1.a **Madrasa y mezquita del Sultán Qaytbay**

La madrasa *de Qaytbay y sus anejos se encuentran en el Cementerio de los Mamelucos (o Cementerio Norte). Desde la avenida Salah Salim, coger a la derecha la calle Farag Ibn Barquq hasta la* janqa *del mismo nombre, y luego a la derecha hacia el sur, pasando por la* janqa *de Barsbay, hasta desembocar frente al monumento. Cabe mencionar que este conjunto arquitectónico aparece dibujado en los billetes de una libra egipcia.*

Horario: todo el día, salvo durante los rezos del mediodía (a las 12 en invierno y a las 13 en verano) y de la tarde (a las 15 en invierno y a las 16 en verano).

Este complejo fue mandado construir por el sultán al-Malik al-Achraf Abi al-Nasr Qaytbay, nacido en el año 826/1423, que desempeñó diversos cargos en el Estado de los mamelucos circasianos, antes de asumir el poder en 872/1468. Qaytbay es el sultán de origen circasiano que durante más tiempo ostentó el mando, al permanecer casi 29 años en el trono, hasta su muerte en 901/1496. Su reinado fue excepcional, no sólo por su duración sino también por su eficacia en el gobierno del país y sus victorias militares. Estabilizó la economía y favoreció un renacimiento artístico sin precedentes, introduciéndose en la Historia como uno de los sultanes más interesados en la construcción. Fue el promotor de más de 60 proyectos —muchos de los cuales abarcaban varios edificios— en todos los barrios de El Cairo, en La Meca, Medina, Damasco y Jerusalén. Las edificaciones de su reinado —mezquitas, casas y *wikalas*, como la

tán Qaytbay; a continuación el Palacio Bachtak, la sala de Muhib al-Din y el salón de recepciones (*maq'ad*) de Mamay al-Sayfi, que corresponden al primer día de este recorrido. El segundo día, la visita comenzará junto a Bab Zuwayla, donde veremos la mezquita de al-Mu'ayyad Chayj; a continuación visitaremos la *madrasa* de Qushmas al-Ishaqi, la mezquita de al-Tunbuga al-Maridani y la *madrasa* de Umm al-Sultán Cha'ban.

M. H. D. y T. T.

RECORRIDO II *El cortejo del sultán*
El Cairo

Madrasa y mezquita del Sultán Qaytbay, puerta, decoración en metal, El Cairo.

Madrasa y mezquita del Sultán Qaytbay, iwan de la qibla, El Cairo.

a oeste, disponía un bloque de pisos (*rab'*) para viajeros y mercaderes, y cumplía con la función de centro mercantil.

Junto a este conjunto se encuentran las tumbas de la familia de Qaytbay, la *madrasa* de sus hijos, un pilón para abrevar a los animales y un salón de recepciones (*maq'ad*), edificios todos de un impresionante estilo arquitectónico.

La fachada principal integra el acceso monumental, la fachada del *sabil* y el alminar. En la fachada sureste, rematada

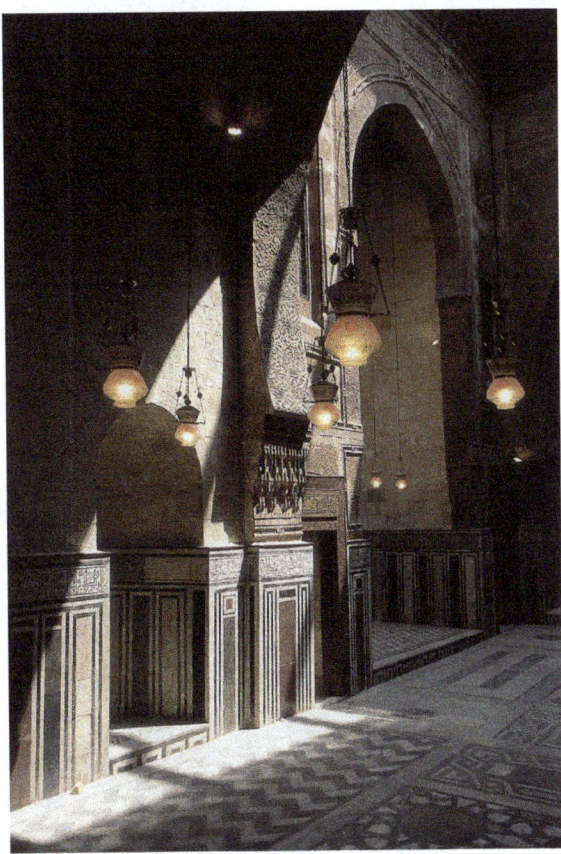

wikalas de Bab al-Nasr, entre otras— son notables por su elegancia y su estilo armonioso, más que por sus dimensiones. Decoradas con los productos de las renovadas industrias artesanales, en especial el damasquinado y los manuscritos, representan el paradigma de la arquitectura mameluca.

Este conjunto arquitectónico, destinado a desempeñar distintas funciones, está considerado la joya de la arquitectura mameluca, pues en él las artes decorativas alcanzaron su apogeo.

El gran recinto se compone de varias construcciones. La *madrasa*, especializada en las cuatro doctrinas religiosas y situada en la parte principal, cumple al mismo tiempo la función de mezquita *aljama*, ya que dispone de un *mimbar* y un alminar. También cuenta con habitaciones para los estudiantes, un *sabil* para dar de beber a los transeúntes, sobre el cual hay un *kuttab* para la educación de los niños, y una *qubba* sepulcral.

Situado en el desierto en su época, en el cruce de las rutas comerciales con Siria, de sur a norte, y con el mar Rojo, de este

RECORRIDO II *El cortejo del sultán*
El Cairo

Madrasa y mezquita del Sultán Qaytbay, techo de la durqa'a, El Cairo.

Mimbar de madera, detalle decorativo con incrustaciones de marfil y nácar, El Cairo.

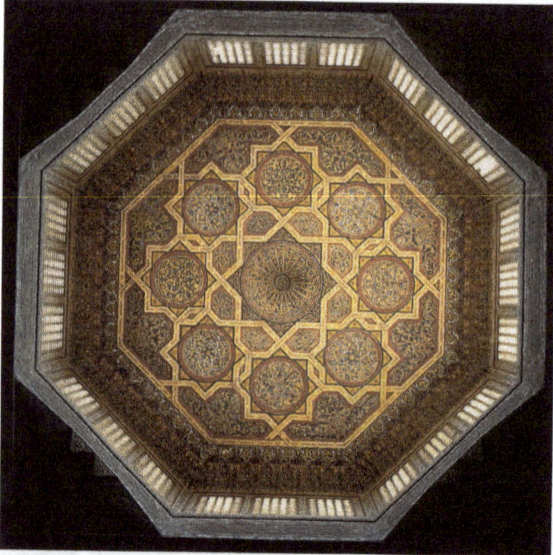

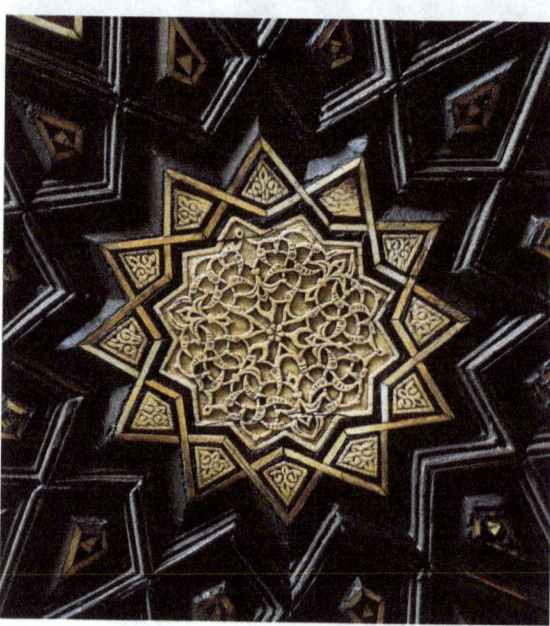

por una hilera de almenas decorativas en forma de hojas triples, se puede distinguir la fachada del *iwan* de la *qibla*, dividida de manera simétrica en dos rehundimientos verticales.

Un tramo de escalones asciende hasta el alto acceso, típico de la época mameluca, coronado por un arco trilobulado y flanqueado por dos bancos de piedra (*mastaba*). La puerta conduce a una *derka* con un banco enfrente revestido de mármol de distintos colores. A la izquierda, una puerta da paso a la estancia del *sabil* en la planta baja, con la galería abierta del *kuttab* encima y, a la derecha, otra puerta lleva a unas escaleras que conducen al alminar, el *kuttab* y las habitaciones de los sufíes y estudiantes. La *derka* da a un pasillo en recodo —en el que hay una *muzammala*, habitáculo donde se coloca un botijo—, por el cual se accede al patio de la *madrasa* y a la tumba. La *madrasa* se organiza en torno a un patio pequeño, llamado *durqa'a,* cuadrado y cubierto por un techo de madera en cuyo centro hay una claraboya. Tiene dos *sadla*s en dos lados y dos *iwan*s en los otros dos; el más grande en la *qibla* hace las veces de sala de oración, con su *mihrab* coronado por cuatro ventanas de yeso, con incrustaciones de vidrio policromado.

Las paredes de esta sala estaban totalmente cubiertas de mármol, desaparecido con el tiempo, y el techo es de madera pintada con colores y dorada. La parte superior de este *iwan* de la *qibla* está circundada por una banda con inscripción, en la que aparecen los títulos del sultán y la fecha de construcción de la *madrasa*: el año 877/1472. El *mimbar* de madera tiene incrustaciones de marfil y nácar que componen polígonos estrellados de una gran precisión. En este mismo lugar hay un sillón de madera con incrustaciones,

donde los viernes se sentaba el lector del Corán. A la derecha del *iwan* de la *qibla* se encuentra la tumba, y el cenotafio del sultán se sitúa detrás de una celosía de madera; el suelo, las paredes y el *mihrab* están cubiertos de espléndido mármol de colores. Este mausoleo es de planta cuadrada (9,25 m de lado x 31 m de alto) y sus muros tienen más de 2 m de espesor, para soportar el peso y absorber los empujes de la enorme cúpula. Dentro, la zona de transición de la cúpula está compuesta de pechinas con 9 hileras de finos mocárabes poco profundos, realizados en piedra, entre estrechas ventanas triples coronadas por tres óculos. Un estrecho tambor con 16 ventanas sostiene la cúpula, totalmente lisa. El exterior de la cúpula, sin embargo, comprende dos redes de diferente decoración; una de entrelazo geométrico y otra de arabescos, ambas perfectamente ajustadas a la superficie en disminución de la cúpula desde el mismo centro y sucediéndose en una hermosa armonía. El contraste entre ambas redes está marcado por el diferente tratamiento de la superficie. La trama geométrica que forma polígonos estrellados se ha dejado lisa, mientras que la zona decorada con hojas vegetales está estriada con cortes biselados. Esta complejidad de diseño, este refinamiento de ejecución y esta elegancia se consideran la más perfecta expresión del arte decorativo en piedra de la época mameluca y la señalan como la obra maestra de las cúpulas de mampostería tallada. Por otra parte, se han aprovechado los espacios triangulares de los lados de las ventanas para tallar roeles con el emblema epigráfico distintivo del sultán Qaytbay.

El esbelto y elegante alminar se encuentra a la derecha de la entrada principal y,

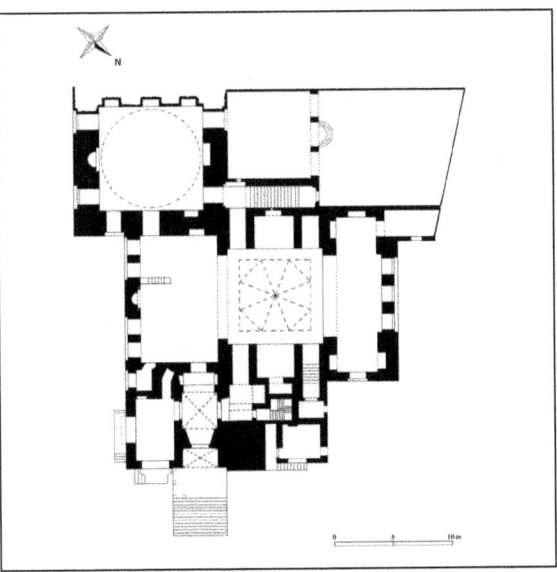

Madrasa y mezquita del Sultán Qaytbay, plano, El Cairo.

debido a la armonía de su construcción y decoración, es uno de los ejemplos más perfectos de alminar mameluco. Se eleva más de 40 m desde una base cuadrada en una sucesión de pisos —octogonal, circular y abierto (*gawsaq*)—, separados por balcones sobre cornisas de mocárabes. El fuste cilíndrico tiene una decoración en piedra que se asemeja a la de la cúpula, y la parte superior, abierta con arcos sostenidos por columnas (*gawsaq*), está coronada por un florón bulbiforme.

A. A.

En la pequeña plaza situada frente a la entrada principal de la madrasa *hay un taller popular en el que se fabrica el vidrio tradicional o local. Actualmente se siguen empleando las técnicas del soplado de vidrio transmitidas desde antiguo, cuyos orígenes se remontan a los faraones (Imperio Medio). En*

RECORRIDO II *El cortejo del sultán*
El Cairo

las tumbas de la antigua necrópolis de Bani Hasan, en El-Minya, se puede ver una pintura mural donde se representa la fabricación de vidrio con la técnica del soplado.

II.1.b Janqa del Sultán al-Achraf Barsbay

Esta *janqa se encuentra en el Cementerio de los Mamelucos, a medio camino de vuelta entre la* madrasa *y mezquita de Qaytbay, y la* janqa *de Farag Ibn Barquq, en dirección norte.*
Horario: todo el día, salvo durante los rezos del mediodía (a las 12 en invierno y a las 13 en verano) y de la tarde (a las 15 en invierno y a las 16 en verano).

Se trata de un conjunto arquitectónico de usos múltiples, erigido por el sultán al-Achraf Barsbay (780/1378-841/1438). Fue uno de los mamelucos del sultán Barquq y desempeñó distintos cargos; primero el de *saqi* (copero), y posteriormente, en tiempos de al-Mu'ayyad Chayj, el de emir, hasta que finalmente asumió el poder en el año 825/1421. Su época se distinguió por la estabilidad y la seguridad. Este conjunto está formado por una *janqa* reservada a los sufíes, que tenían en ella sus habitaciones, una pequeña mezquita, el mausoleo particular del sultán y dos sepulcros para sus parientes. También contaba con dos *sabil*s y una cocina para la preparación de los alimentos. El edificio se ha visto afectado por sucesivos hundimientos y derrumbamientos; su alminar se desplomó y, en la época otomana, se construyó otro en su lugar. Solo se conserva la mezquita.
En la fachada aparece una inscripción que indica la constitución de un *habiz* especial para el conjunto, en el que se especifican las funciones de cada una de sus dependencias, y las disposiciones relacionadas con sus gastos y el origen de su financiación. La construcción de este edificio se terminó, según la inscripción, en el año 835/1431.
El conjunto está caracterizado por una amplia fachada que da a la calle principal, en la que se reúnen las fachadas de la *janqa*, el *sabil*, la *qubba* y la *madrasa*. Se accede a la mezquita desde la puerta oeste, una entrada de tipo monumental con un arco trilobulado de estilo mameluco. El acceso conduce a una *derka*, cubierta por un techo de madera policroma. A su izquierda, un pasillo conduce a la *madrasa* o mezquita, compuesta de una *durqa'a* rectangular flanqueada por dos *iwans*. Resultado de la fusión entre la planta de mezquita hipóstila y la de *madrasa* cruciforme, cada uno de los dos *iwans* está

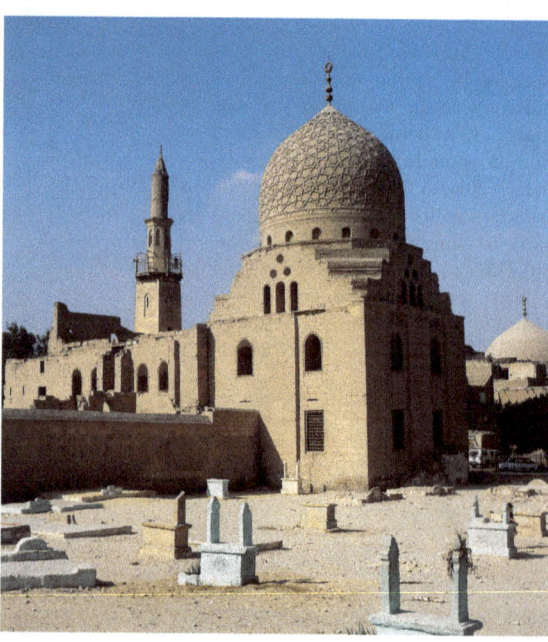

Janqa del Sultán al-Achraf Barsbay, vista general, El Cairo.

RECORRIDO II *El cortejo del sultán*
El Cairo

dividido en naves paralelas al muro de la *qibla* mediante columnas de mármol que soportan los arcos que, a su vez, sostienen el techo, decorado con hermosos colores. El *mihrab* del *iwan* de la *qibla* no tiene decoración, mientras que el *mimbar*, donado a la mezquita en el año 857/1453, es, por la elegancia de su decoración estrellada y sus incrustaciones de marfil, uno de los más hermosos de la época mameluca que se conservan en El Cairo.

La *qubba* es una estancia cuadrada con paredes revestidas de mármol policromo, en cuyo centro se encuentra el sepulcro del mismo material donde está enterrado el sultán Barsbay. El *mihrab* está profusamente decorado con mosaicos de mármol y nácar, y la parte exterior de la cúpula está adornada con motivos geométricos que forman polígonos estrellados. El alminar consta de tres pisos; el primero, el único que se conserva de la época de construcción del edificio, es cuadrado y sobre él se elevaban un piso octogonal y otro circular; el remate apuntado data de la época otomana.

A. A.

II.1.c Janqa del Sultán Farag Ibn Barquq

Esta janqa *se encuentra en el Cementerio de los Mamelucos, cerca de la* janqa *de Barsbay, en dirección norte.*
Horario: todo el día, salvo durante los rezos del mediodía (a las 12 en invierno y a las 13 en verano) y de la tarde (a las 15 en invierno y a las 16 en verano).

Fue erigida por al-Nasir Nasir al-Din Farag, hijo del sultán al-Dahir Barquq y segundo de los sultanes del Estado de los

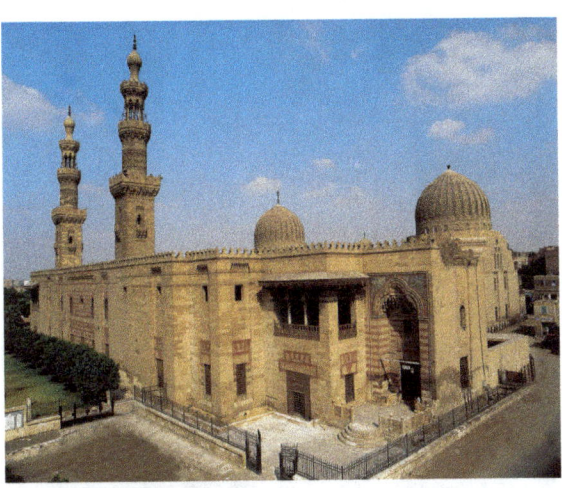

Janqa del Sultán Farag Ibn Barquq, vista general, El Cairo.

mamelucos circasianos. Nació en el año 791/1388 y asumió el poder en Egipto tras la muerte de su padre, en 801/1399, con sólo 10 años de edad. Depuesto en 808/1405, volvió a asumir el poder un año más tarde. En el año 810/1412 murió a manos del emir Chayj, quien le sucedió y se convirtió en el sultán al-Mu'ayyad Chayj.

El objetivo del sultán Farag Ibn Barquq al construir este edificio en el emplazamiento que había sido utilizado como hipódromo en una época anterior era integrar esta zona en el tejido urbano de la ciudad. Se desvió la procesión que iniciaba la peregrinación a La Meca para que la atravesara, y el sultán encomendó la edificación de zocos, alojamientos para los viajeros, *hammams*, hornos y tahonas, pero murió antes de ver concluido su proyecto de transformar esta área exenta de construcciones en una zona residencial. Situada en el desierto y en un terreno abierto al este de las murallas de la época fatimí, la construcción de esta *janqa* se pudo realizar sin restricciones urbanas. El

103

RECORRIDO II *El cortejo del sultán*
El Cairo

Janqa del Sultán Farag Ibn Barquq, nave en la sala de oración, El Cairo.

Janqa del Sultán Farag Ibn Barquq, celosía de madera del sepulcro del sultán, El Cairo.

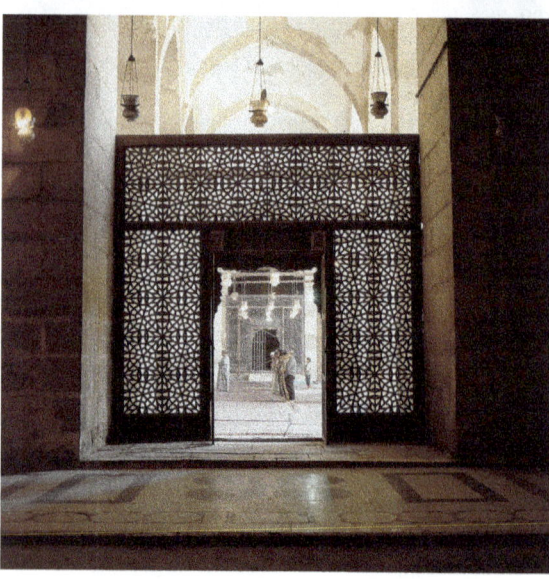

edificio tenía usos múltiples. En primer lugar, el de sepulcro de su padre, el sultán Barquq, que había estipulado en su testamento ser enterrado en el Cementerio Norte. Cuenta con dos *qubba*s, una para los varones y otra para las mujeres. En la fachada noroeste, dos alminares indican que el edificio cumplía las funciones de mezquita; la existencia de un *mimbar* y una *dikkat al-muballig* (tribuna del repetidor) indica que se trataba de una mezquita *aljama*, en la que se celebraba el rezo de los viernes.

El edificio cumplía también la función de *janqa*, ya que disponía de aposentos y habitaciones anejos que servían de residencia a los sufíes, y aulas donde se impartían cursos a los estudiantes. Otra de las funciones de este edificio era dar de beber a quienes transitaban por el desierto, por lo cual se edificaron en su fachada dos *sabil*s coronados por dos *kuttab*s para la enseñanza de los huérfanos.

Este conjunto arquitectónico tiene sus cuatro fachadas desprovistas de decoración. La fachada noroeste, la principal, se divide en rehundimientos verticales coronados en su parte superior por una hilera de mocárabes. En cada uno de ellos, dos ventanas se superponen; las inferiores, más grandes, están enmarcadas por mampostería bicroma. En esta fachada, rematada con una hilera de almenas decorativas en forma de hoja triple, se encuentran los dos alminares, dispuestos de manera simétrica en su centro, y los dos *sabil*s, cada uno en un extremo. A esta fachada le sigue en importancia la sureste, también dividida por medio de rehundimientos similares, y en cada una de sus esquinas se alzan las cúpulas de las *qubba*s.

El edificio tiene dos accesos gemelos, uno en cada esquina de la fachada noroeste (la oeste es la que se utiliza actualmente); son

del tipo de entradas monumentales, rematadas por un arco trilobulado cuyo espesor está relleno de mocárabes. Las entradas se hallan flanqueadas por dos bancos de piedra, y la puerta conduce a una *derka* cubierta por una bóveda de crucería. Unos pasillos con una *muzammala* y varias puertas —una lleva al *sabil*— conducen hasta el espacioso patio descubierto, rodeado de cuatro pórticos. El mayor corresponde al de la *qibla* y está compuesto por tres naves separadas por arquerías paralelas al muro del *mihrab*. Perpendicularmente a estas naves, se cruzan arcos que forman en el techo zonas cuadradas cubiertas por pequeñas cúpulas baídas, salvo la que precede al *mihrab*, más alta, que descansa sobre un tambor. En el muro de la *qibla* aparecen ventanas rectangulares con un enrejado de bronce y, en la parte superior, un quitasol de yeso con incrustaciones de vidrio policromo.

En esta sala hay un *mimbar* de piedra, donado en el año 888/1483 por el sultán Qaytbay, que se distingue por su fina decoración; la talla está hecha a base de polígonos estrellados similares a los trabajos que se realizaban en madera, y una *dikkat al-muballig* (tribuna del repetidor)

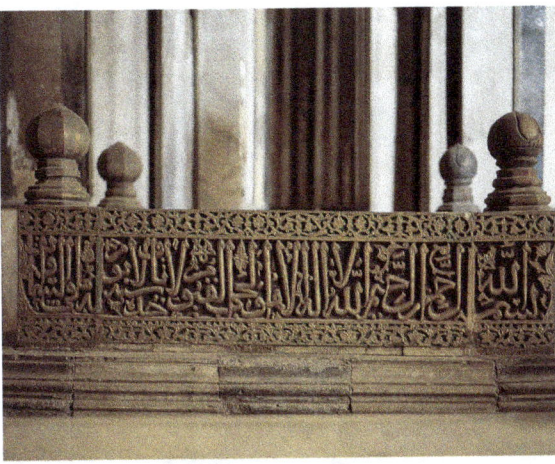

de madera, que también forma parte de las reformas llevadas a cabo por Qaytbay. En los laterales de esta sala hipóstila hay dos puertas que conducen a sendas *qubbas* sepulcrales. Los vanos de las puertas están ocultos tras celosías de madera, cuya decoración de dibujos geométricos con incrustaciones se asemeja a las *machrabiyyas* del conjunto arquitectónico de Barquq, en la calle al-Muʿizz. Cada uno de los mausoleos está formado por una estancia cuadrada dotada de un

Janqa del Sultán Farag Ibn Barquq, sepulcro del sultán, El Cairo.

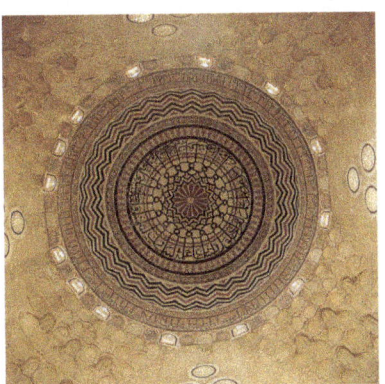

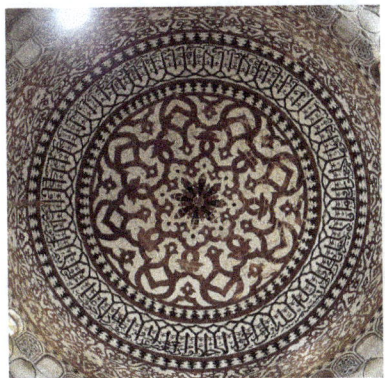

Janqa del Sultán Farag Ibn Barquq, cúpula de las mujeres, detalle decorativo, El Cairo.

Janqa del Sultán Farag Ibn Barquq, cúpula de los varones, detalle decorativo, El Cairo.

RECORRIDO II *El cortejo del sultán*
El Cairo

mihrab y cubierta con una cúpula de gran altura, pintada en su interior con motivos florales de color rojo y negro que imitan el mármol, material que habría sido demasiado pesado y costoso. Las pechinas están formadas por nueve hileras de impresionantes mocárabes de piedra, y la parte exterior de las cúpulas presenta una decoración con bandas horizontales de zigzag que disminuyen de tamaño ajustándose a las piedras menguantes hacia la parte superior. Los enormes empujes de estas cúpulas gemelas son absorbidos por macizas zonas de transición de mampostería, aligeradas visualmente por una ingeniosa disposición de molduras cóncavas y convexas. Con algo más de 14 m de diámetro, estas dos cúpulas representan la evolución de los trabajos en piedra que, en este caso, reemplazaron las nervaduras verticales de ejemplos anteriores y llegaron a ser el tipo de decoración más popular en las cúpulas cairotas. Ambas se cuentan entre las primeras cúpulas de piedra de estas dimensiones construidas en El Cairo, y son una prueba del grado de desarrollo que alcanzó la arquitectura mameluca.

En la *qubba* norte está enterrado el sultán Barquq junto a su hijo Abd al-Aziz, mientras que la sepultura sur contiene los cuerpos de las hijas del sultán y de su niñera; su hijo Farag Ibn Barquq fue asesinado en Siria y su cadáver permaneció allí.

Las habitaciones de los sufíes se encuentran en la parte posterior de la sala noreste. Son un conjunto de aposentos rectangulares distribuidos en tres pisos. Los dos alminares, idénticos, arrancan de la parte superior de la fachada noroeste con un fuste cuadrado que se transforma en cilíndrico, con una decoración trenzada, y acaban en un *gawsaq*; cada transición está coronada por un balcón sobre una cornisa de mocárabes. Los dos alminares terminan en sendos remates bulbiformes, característicos de los alminares mamelucos.

A. A.

II.1.d Complejos de Qurqumas Emir Kabir y del Sultán Inal

Estos dos grandes conjuntos arquitectónicos se encuentran en el Cementerio de los Mamelucos, próximos el uno del otro y cercados por la misma verja. Desde el monumento anterior, dirigirse hacia la avenida Salah Salim y coger a la derecha la calle Ahmad Ibn Inal.
Horario: todo el día, salvo durante los rezos del mediodía (a las 12 en invierno y a las 13 en verano) y de la tarde (a las 15 en invierno y a las 16 en verano). Actualmente en obras de restauración, no se puede acceder a su interior.

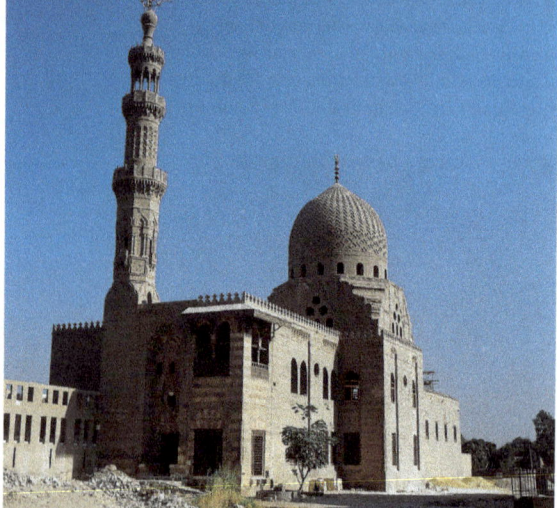

Complejo de Qurqumas Emir Kabir, vista general, El Cairo.

RECORRIDO II *El cortejo del sultán*
El Cairo

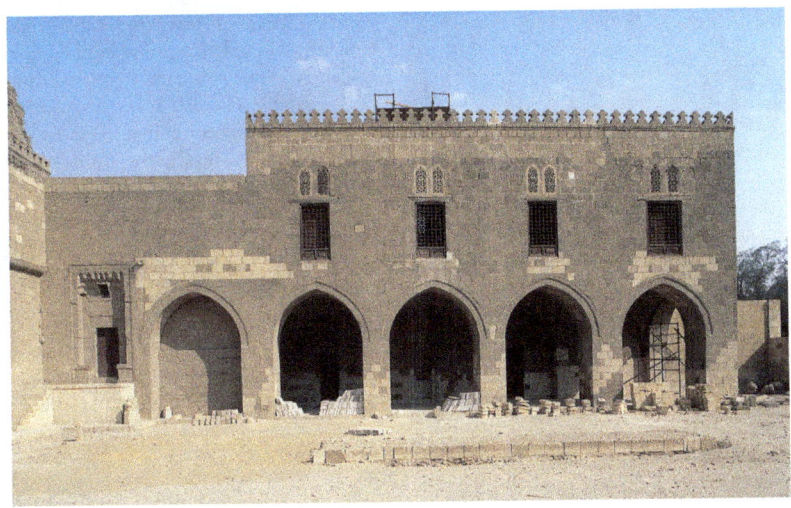

Complejos de Qurqumas Emir Kabir y del Sultán Inal, vista del palacio residencial, El Cairo.

Complejo de Qurqumas Emir Kabir

Qurqumas fue uno de los mamelucos circasianos del sultán Qaytbay y desempeñó diversos cargos militares. Durante el reinado del sultán al-Guri (r. 906/1501-922/1516), que lo situó entre sus allegados, su estrella brilló con esplendor. Fue nombrado emir y posteriormente comandante en jefe de los ejércitos.

Qurqumas edificó este conjunto en varias etapas. Primero se construyó la *qubba* del cementerio en el año 911/1506, luego el palacio residencial y, a continuación, el recinto funerario situado en la parte trasera. Más tarde se edificaron la *madrasa* y la mezquita, y posteriormente el *sabil*, el *kuttab* y una estancia cuadrada para la celebración de banquetes que precede a la *qubba*; en la última etapa, se levantaron los dos pisos para los sufíes. Las obras finalizaron en el mes de *rayab* del año 913/noviembre de 1507.

Este conjunto de usos múltiples se caracteriza por la armonía de sus elementos arquitectónicos. La entrada, coronada por un arco trilobulado, está flanqueada a la izquierda por el *sabil* al cual se superpone el *kuttab*, y a la derecha por el estilizado alminar, con su magnífica decoración tallada en piedra. Compuesto de cuatro cuerpos —cuadrado, hexagonal, cilíndrico y *gawsaq*— se eleva desde el nivel del suelo, proporcionando así una sensación de estabilidad al conjunto del alminar. La cúpula, tallada en piedra, presenta en la parte inferior tres hileras de rombos que se convierten en una decoración de tipo zigzag en la zona superior.

Por su ajustado equilibrio, la armonía de su decoración y la multiplicidad de sus usos, este complejo es uno de los más impresionantes, entre los construidos por los mamelucos circasianos. Puede observarse su gran similitud de organización y proporciones con el del sultán Qaytbay: el acceso está flanqueado a su izquierda por el *sabil* con el *kuttab* encima y a su derecha por el alminar, que arranca desde el nivel del suelo; y la cúpula del mausoleo

RECORRIDO II *El cortejo del sultán*
El Cairo

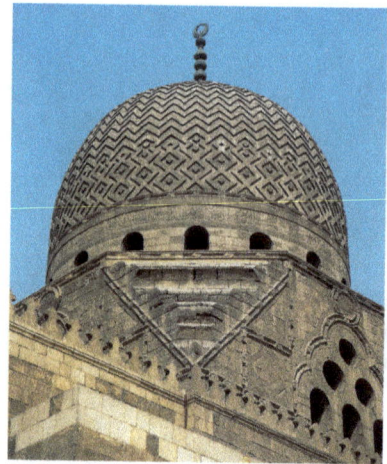

Complejo de Qurqumas Emir Kabir, cúpula del mausoleo, El Cairo.

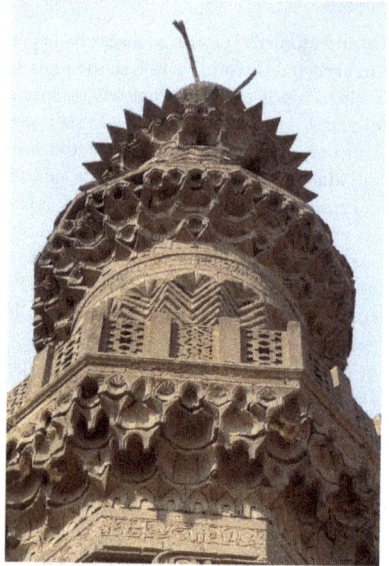

Complejo del Sultán Inal, detalle del alminar, El Cairo.

que, en un segundo plano, se asoma sobre el edificio.
Cuando se construyó, este conjunto incluía almacenes, cocinas, viviendas, pozos, norias, establos y patios para las abluciones rituales. Solo se ha conservado el edificio actual, en el que se encuentran la mezquita, la *madrasa*, el *sabil*, el *kuttab*, las residencias particulares y el mausoleo. El elemento más sobresaliente de los que permanecen es el formado por las habitaciones situadas detrás del edificio, que se conocen como "el palacio". Este es el único ejemplo que se preserva de este importante elemento de los conjuntos arquitectónicos polifuncionales construidos en el desierto. En la planta baja se encuentran los almacenes y establos, y en el nivel superior hay un espacio abierto, la sala de recepción, un dormitorio y un excusado.

Complejo del Sultán Inal

Erigió este conjunto arquitectónico el sultán Inal, que asumió el poder en el año 857/1453, con 73 años. Este complejo está formado por varios edificios de diversos usos: la *madrasa* —de planta cruciforme con cuatro *iwans*, muy similar a las *madrasa*s de Qurqumas y Qaytbay—, la *janqa* en la que residían los sufíes, una *qubba* sepulcral que fue construida por el emir al-Gamali Yusuf, un recinto para enterrar a los sufíes, un *sabil* para dar de beber a los transeúntes, un abrevadero para los animales, un palacio y un salón de recepciones (*maq'ad*). Su construcción comenzó en 855/1451 y duró cinco años. La fachada principal de este conjunto arquitectónico, realizada según la técnica *muchahhar* (mampostería bicroma), da a la calle con orientación sureste. Se compone de las fachadas de la *qubba*, de la *madrasa* y de la entrada, en la que aparece el texto fundacional.
Desde el *iwan* de la *qibla* se accede a la *qubba* sepulcral, donde las pechinas de la

cúpula presentan mocárabes. La decoración exterior de la cúpula está realizada con zigzags similares a los de las cúpulas de la *janqa* de Farag Ibn Barquq. El alminar, situado al sur del edificio, se inicia con una base cuadrada, seguida de un fuste octogonal en cuya parte superior aparece un remate bulbiforme, como los demás alminares circasianos.
El edificio se ha derrumbado en numerosas ocasiones, y solo se conserva la parte descrita anteriormente.

A. A.

II.1.e **Wikala del Sultán Qaytbay**

Este establecimiento comercial se encuentra a la derecha del acceso por Bab al-Nasr. Desde los complejos de Qurqumas e Inal, dirigirse hacia la avenida Salah Salem y coger la calle Galal hasta Bab al-Nasr.
Horario: desde las 8 hasta la puesta del sol. Por encontrarse actualmente en obras de restauración, no se puede acceder a su interior, pero en la entrada se encuentra un panel con la planta, que proporciona una visión general del conjunto del monumento.

Durante su peregrinación a La Meca en 884/1479, el sultán Qaytbay se conmovió por la penuria de los indigentes y, a su regreso, decidió construir esta *wikala*, en el año 885/1480, con la intención de invertir parte de su renta en la compra de *dachicha* (grano triturado) y distribuirlo entre los pobres de los Santos Lugares. Por ello este establecimiento se conoció como la *wikala* de la *Dachicha*, y es el modelo de *wikala* que se utilizaba como almacén, puesto de mercancías y residencia de los comerciantes.
Sobre el arco de la puerta, una inscripción en caligrafía *zuluz* reza: "En el nombre de Dios el Compasivo, el Misericordioso, mandó construir este bendito lugar nuestro Señor, Defensor y Rey nuestro, Su más alta Majestad al-Malik al-Achraf Abi al-Nasr Qaytbay, que Dios glorifique su victoria, y lo constituyó *waqf* para la subvención de los gastos de los vecinos del Profeta en Medina, para comprar trigo y hacer de ello *dachicha* para los necesitados de la ciudad y los que lleguen a ella, en honor a Dios".
De esta *wikala* se conservan parte de los depósitos de la planta baja y algunas estancias del primer piso, contiguas a la parte posterior de la mezquita de al-Hakim bi-Amr Allah.
La fachada de la *wikala* que da a la calle Bab al-Nasr es alargada y está dividida en tres alturas por líneas horizontales. En su centro se ubica la entrada principal, flanqueada a ambos lados por cinco tiendas,

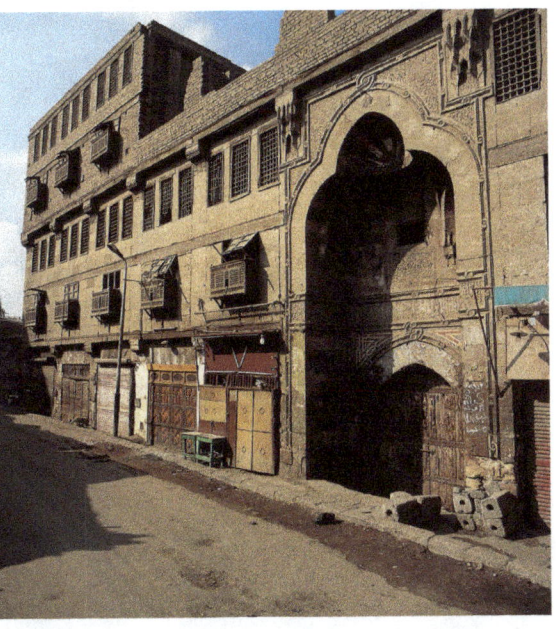

Wikala del Sultán Qaytbay, fachada, El Cairo.

RECORRIDO II *El cortejo del sultán*
El Cairo

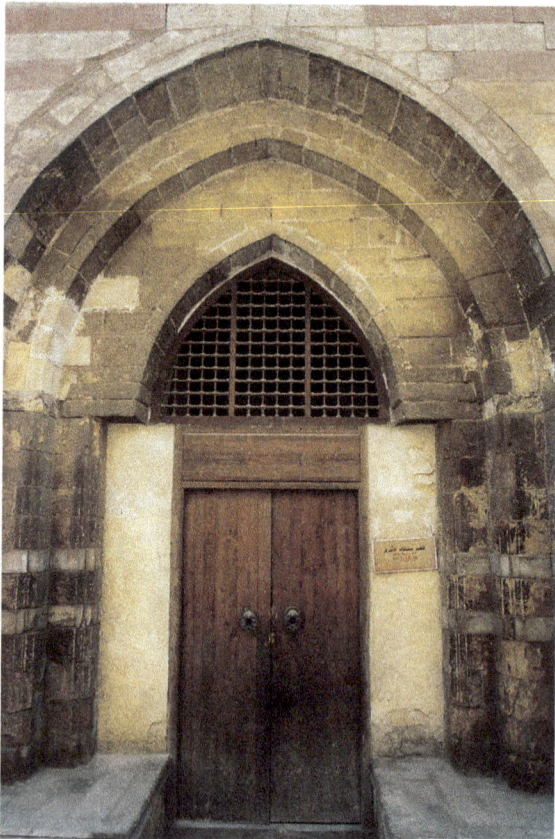

Palacio de Bachtak, acceso actual, El Cairo.

de la entrada, un texto en caligrafía *zuluz* reza: "Maldito hijo de maldito quien defraude en esta *wikala*, la *wikala* del Profeta, o pese de menos".

La entrada conduce a un pasillo cubierto por dos tipos de bóveda: la primera es una bóveda de arista, decorada con nervaduras; la segunda, es una bóveda de cañón.

El documento de la constitución de la *wikala* en *habiz* menciona que se componía de un patio desde el cual se accedía a los almacenes por unas escaleras, y desde las puertas laterales se llegaba a las estancias del piso superior, que disponía de unidades residenciales donde se alojaban los comerciantes. Actualmente se abren al patio 30 almacenes, compuestos por cámaras abovedadas donde se depositaban y exponían las mercancías.

M. H. D.

II.1.f Palacio de Bachtak

El palacio de Bachtak se encuentra en la calle al-Mu'izz li-Din Allah, frente a la madrasa de Barquq y a la madrasa al-Kamiliyya. Se llega siguiendo la calle Bab al-Nasr hasta la janqa Sa'id al-Su'da', donde se gira a la derecha. Seguir recto hasta el cruce con la calle al-Mu'izz li-Din Allah. Cogerla girando a la izquierda y seguir hasta el siguiente cruce con la calle Qurmuz, donde se encuentra el acceso actual del edificio.

La primera fase de rehabilitación del palacio concluyó en 1984, gracias a un acuerdo entre el Organismo de los Monumentos Egipcios y el Instituto Alemán de Monumentos Orientales de El Cairo, y ha permitido descubrir muchos rasgos de este edificio.

Horario: desde las 8 hasta la puesta del sol.

El palacio fue construido por el emir Bachtak al-Nasiri, yerno del sultán

cada una coronada, en la altura intermedia, por una *machrabiyya* rematada a su vez, en la altura superior, por tres aberturas con un enrejado de hierro. El arco trilobulado de la entrada principal acaba al mismo nivel que estas ventanas, y sus albanegas están decoradas con motivos florales en relieve, en cuyo centro hay un medallón circular con el emblema del sultán Qaytbay.

De los cinco accesos que tenía la *wikala*, solo se conservan tres. A uno de los lados

RECORRIDO II *El cortejo del sultán*
El Cairo

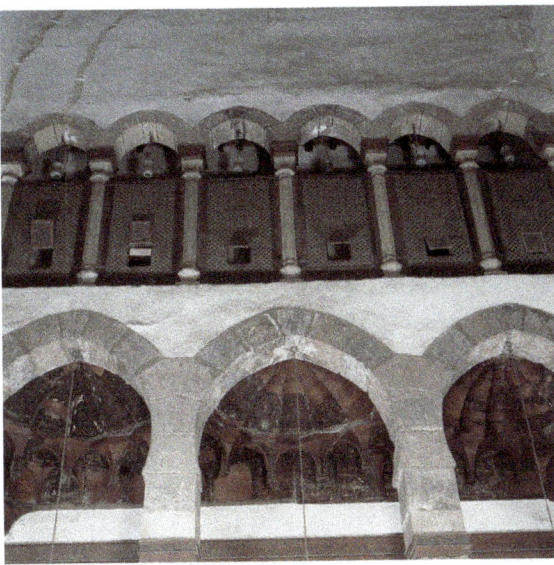

Palacio de Bachtak, agani en la fachada de la durqa'a, El Cairo.

al-Nasir Muhammad, sobre parte del solar ocupado por el gran palacio oriental fatimí. Tuvo varios propietarios, antes de ser abandonado y estar a punto de quedar totalmente en ruinas. A pesar de ello, los restos que se conservan revelan su esplendor y belleza. En las *Jitat* de al-Maqrizi hay una descripción del palacio, que se elevaba a una altura de cinco pisos. El constructor aprovechó la ubicación del solar sobre calles principales, donde bullía la actividad comercial, para incluir tiendas en la planta baja del edificio.

La fachada oeste del palacio da a la calle al-Mu'izz li-Din Allah, la norte a la calle Qurmuz, y la entrada original del palacio, actualmente condenada, se encuentra en la calle Bayt al-Qadi. La entrada actual, formada por la sucesión de tres arcos apuntados inscritos en el espesor del muro y flanqueada por dos *mastabas* de piedra, conduce a una *derka* con una puerta en cada lateral; la de la izquierda da acceso a un pasadizo abovedado que lleva al establo, y desde la de la derecha se accede a la planta superior por unas escaleras.

Desde la terraza de la segunda planta, se accede a la sala principal, que se organiza en torno a una *durqa'a* con cuatro *iwans*. Los techos están compuestos por un magnífico artesonado de madera ricamente decorado, que se prolonga con tres hileras de mocárabes en cada esquina. En el centro de la *durqa'a*, una fuente de mármol policromo humedecía el ambiente con una llovizna durante las reuniones del emir con sus visitantes.

En cuanto al tercer piso, dispone de muchas habitaciones utilizadas como vivienda, que constituían *al-haramlek* del palacio (residencia de las mujeres). Encima del *iwan* principal, se pueden observar seis arcos apuntados apoyados en siete columnas de mármol de sección octogonal, entre las cuales se han colocado celosías de madera torneada, donde se abren pequeñas ventanas. Se trata del llamado *agani*, donde las mujeres se sentaban tras las *machrabiyya*s para asistir, sin ser vistas,

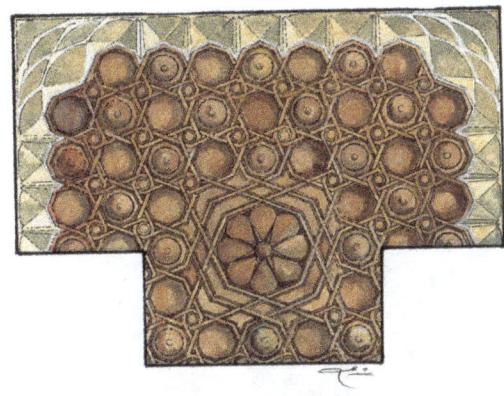

Palacio de Bachtak, techo de la durqa'a, El Cairo (dibujo de Mohammed Rushdy).

Sala de Muhib al-Din, plano, El Cairo.

a los conciertos de canto (*agani*) que tenían lugar en la *durqa'a*, a los que concurrían los varones.

Hay que señalar que los materiales de construcción se adecuaban a las condiciones climáticas y las altas temperaturas de El Cairo. Así, para la construcción del edificio principal se emplearon piedras que favorecían el aislamiento térmico, con profusión de mármol en suelos y revestimiento interior de las paredes, así como una gran cantidad de *machrabiyyas* que aseguraban la privacidad de los habitantes del palacio, además de quebrar la deslumbrante luz del sol y suavizar así el aire del interior.

M. M.

II.1.g Sala de Muhib al-Din

La sala de Muhib al-Din se encuentra en la calle Bayt al-Qadi, frente al salón de recepciones de Mamay al-Sayfi. Se llega desde la calle al-Mu'izz, en dirección hacia Bab Zuwayla. A la altura del complejo Qalawun, girar a la izquierda por la calle Bayt al-Qadi. Horario: desde las 8 hasta la puesta del sol.

Sala de Muhib al-Din, sección AA, El Cairo (dibujo de Mohammed Rushdy).

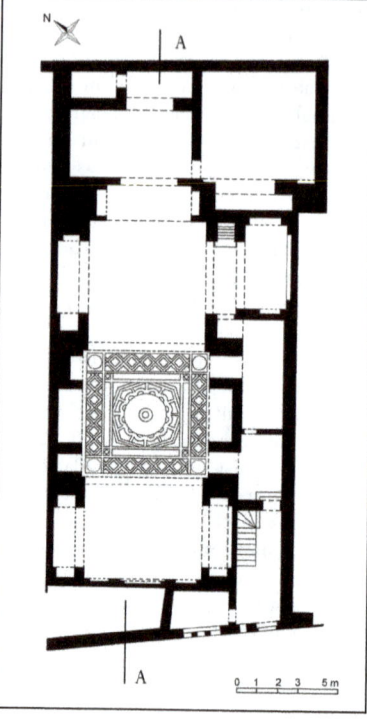

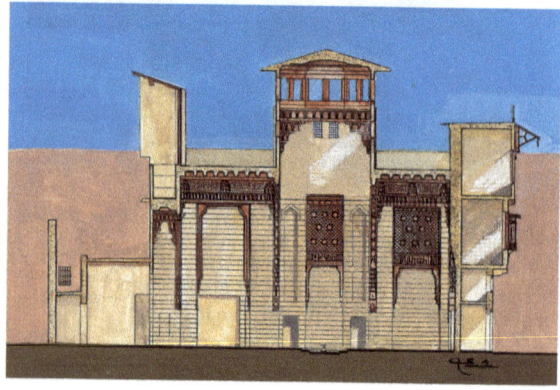

Desgraciadamente, los datos disponibles acerca de este edificio son pocos e insuficientes para conocer sus características. Solo se sabe que esta sala es lo único que permanece de un palacio edificado por el alfaquí Muhib al-Din Ibn al-Mu'aqqi al-Chafi'i, y posteriormente ha sido conocida como la Sala de Uzman Katjuda (el emir otomano Uzman Katjuda al-Qazugli), cuando pasó a ser de su propiedad en 148/1735 y este la convirtió en uno de sus *habices*.

De forma rectangular o alargada, la sala se compone, como es usual, de una *durqa'a* central cuadrada, flanqueada en dos de sus lados por dos *iwans* y en los

otros dos por sendas *sadla*s. Esta sala conserva todos sus techos de madera y las *machrabiyya*s prácticamente en su estado original, aunque la mayor parte del revestimiento de mármol que cubría la parte inferior de las paredes ha desaparecido.

Se puede observar que el rehundimiento con mocárabes situado en el centro del *iwan* sur indica que en este lugar existió una fuente mural. Existía otra fuente con surtidor en el centro de la *durqaʻa*, que databa de la época de construcción del edificio, aunque la actual fue trasladada en 1330/1911 desde Dar Waqf Aicha (Casa habiz de Aicha), situada en la calle al-Alfi de El Cairo.

Las maderas de los techos, pintadas y sobredoradas, contienen inscripciones y aleyas coránicas, mientras que en la parte superior de la *durqaʻa* hay otra inscripción en la que se menciona el nombre de su fundador y su fecha de construcción.

Los dos *iwans* están delimitados por grandes vigas de madera que sostienen el techo de la *durqaʻa* y se apoyan en sendas ménsulas de madera decoradas con largos mocárabes, conocidos en la época otomana por el nombre de *al-kurdi*. Las ménsulas están enfrentadas de dos en dos, formando un gran arco que ocupa la abertura total del *iwan*. El techo de la *durqaʻa* está situado a una altura superior a la del techo de los *iwans*. Se trata de una armadura octogonal que descansa sobre un tambor, en cuyos lados se abren ventanas para la iluminación y ventilación. En las esquinas de la prolongación de los muros de la *durqaʻa* se pueden ver restos de mocárabes.

El *iwan* septentrional tenía un respiradero (*malqaf*) que consistía en un espacio libre entre las paredes del fondo del *iwan*, cubierto en su parte superior por un techo inclinado, abierto en sus lados norte y oeste para captar el aire húmedo —que durante la mayor parte del año sopla desde el noroeste—. Este aire penetra a través del techo inclinado hacia la parte inferior de la sala, donde sustituye al aire caliente que sale por las aberturas de la parte superior de la *durqaʻa*. El sistema asegura una excelente ventilación de la sala; además, la altura que alcanza el techo sugiere una sensación de gloria y majestad.

M. M.

II.1.h Salón de recepciones de Mamay al-Sayfi

El salón de recepciones de Mamay al-Sayfi se encuentra al final de la calle Bayt al-Qadi; al salir del monumento anterior dirigirse hacia la izquierda.

Horario: todo el día, salvo durante los rezos del mediodía (a las 12 en invierno y a las 13 en verano) y de la tarde (a las 15 en invierno y a las 16 en verano), debido a que se utiliza como mezquita.

Este salón de recepciones forma parte de lo que fue el palacio del emir Mamay, uno de los emires mamelucos que vivieron bajo los reinados del sultán Qaytbay y su hijo al-Nasir Muhammad. Ascendió sucesivamente de cargo en cargo hasta llegar a *muqaddim alf* (comandante de una tropa de mil soldados) del ejército mameluco, y murió asesinado en el año 901/1496. Es probable que la fecha de construcción del salón de recepciones y del palacio sea anterior a la época de Mamay, pues el historiador Ibn Iyas menciona que Mamay renovó el palacio.

En 1315/1897 el palacio fue destruido y de él solo se conserva el salón de recepciones, compuesto por una sala rectangular de 32 m de longitud, 8 m de anchura

RECORRIDO II *El cortejo del sultán*
El Cairo

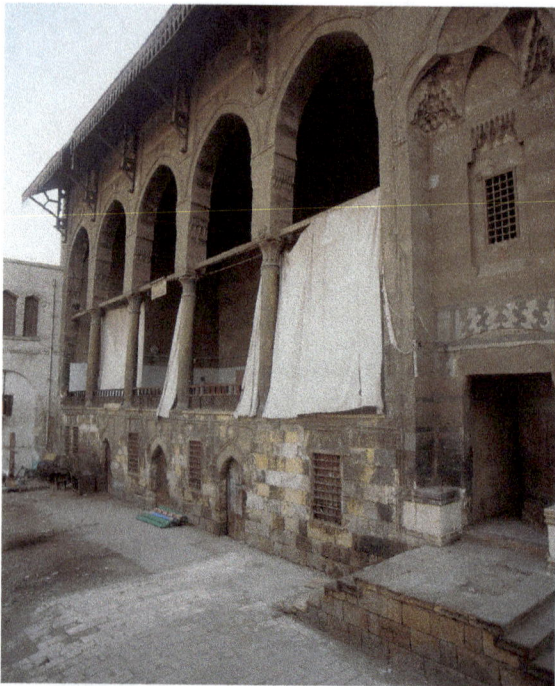

Salón de recepciones de Mamay al-Sayfi, vista parcial de la fachada, El Cairo.

Salón de recepciones de Mamay al-Sayfi, detalle de la decoración en la entrada, El Cairo.

y 11,5 m de altura. Está techada con un forjado de madera perfilado con dorados, cuya base presenta una banda de madera decorada con inscripciones en caligrafía *zuluz*, y las esquinas resaltadas por mocárabes de madera.

La sala tiene un acceso monumental, situado a la derecha de la fachada, formado por un arco trilobulado, realizado en piedra según la técnica *muchahhar* (mampostería bicolor). La entrada está flanqueada por dos bancos de piedra, y en las jambas de la entrada hay una inscripción fundacional.

La fachada del salón de recepciones está formada por cinco arcos apuntados, apoyados sobre cuatro columnas de mármol de fuste cilíndrico, cuyas basas son capiteles romanos invertidos, mientras los capiteles tienen forma de flor de loto. Las cuerdas de los arcos están materializadas por tirantes de madera, y entre las columnas se han colocado pequeños parapetos de madera tallada.

El salón de recepciones se extiende sobre un sótano formado por cuatro ámbitos techados con una cúpula de arista, a los cuales se accede a través de un arco apuntado.

En la época otomana, el cadí de los militares utilizó este palacio como su residencia, y en el salón de recepciones estableció la sede de sus audiencias. Por ello la gente se refería al salón de recepciones como *Bayt al-Qadi* o Casa del Cadí, nombre utilizado también para aludir al barrio donde se encuentra.

M. M.

RECORRIDO II

El cortejo del sultán

Ali Ateya, Salah El-Bahnasi, Mohamed Hossam El-Din,
Medhat El-Menabbawi, Tarek Torky

II.1 EL CAIRO

Segundo día
- II.1.i Mezquita del Sultán al-Mu'ayyad Chayj
- II.1.j Madrasa de Qushmas al-Ishaqi
- II.1.k Mezquita de al-Tunbuga al-Maridani
- II.1.l Puerta de la casa de Qaytbay en al-Razzaz (opción)
- II.1.m Madrasa de Umm al-Sultán Cha'ban
- II.1.n Mezquita de Aqsunqur (opción)
- II.1.o Palacio de Alin Aq al-Husami (opción)

Las celebraciones del Ramadán *y de la observación de la Luna Nueva*

RECORRIDO II *El cortejo del sultán*
El Cairo

II.1.i Mezquita del Sultán al-Mu'ayyad Chayj

Esta mezquita está contigua a la puerta fatimí, Bab Zuwayla, en el extremo sur de la calle al-Mu'izz li-Din Allah.
Horario: todo el día, salvo durante los rezos del mediodía (a las 12 en invierno y a las 13 en verano) y de la tarde (a las 15 en invierno y a las 16 en verano). Por hallarse actualmente en obras de restauración, no se puede acceder a su interior.

El sultán al-Mu'ayyad Chayj construyó esta mezquita en el lugar que ocupaba la cárcel donde fue confinado cuando era emir del sultán Farag Ibn Barquq. Hizo voto de transformar la prisión en lugar de estudio y oración, si Dios le concedía ser soberano de Egipto. La vasta fundación piadosa, que incluía una mezquita *aljama*, tres alminares, dos mausoleos y una *madrasa* para los cuatro ritos destinada a estudiantes sufíes, fue comenzada en 818/1415; a la muerte del sultán aún no se había terminado. Es una de las mayores mezquitas de El Cairo, y cuando el sultán otomano Salim I la contempló, exclamó: "Ciertamente, este es un edificio de reyes".
Algunos historiadores se refieren a ella como la mezquita del pecado, debido a que el sultán al-Mu'ayyad tomó muchos de sus componentes de otros edificios. Aunque gastó cuantiosas sumas en la construcción y dotación del edificio, cuando no podía disponer de materiales costosos expropiaba elementos de fundaciones anteriores. Pese a que pagaba las dotaciones de estas, la práctica seguía siendo ilegal, pues una vez entregados, los edificios y sus accesiones ya no podían cambiar de propietario. Así es que pagó con 500 dinares las arañas y los batientes de la puerta principal del complejo del sultán Hasan (I.1.g), revestidos de bronce y damasquinados. Los grandes paneles, los rodapiés y los frisos de mármol proceden del muro de la *qibla* de la mezquita de Qusun, y de otras mezquitas y casas. El sultán impuso a sus emires la obligación de pagar las pinturas de la mezquita, y a los artesanos que se hiciesen cargo de los gastos de los trabajos en madera.
En la fachada sureste, la entrada, revestida en bandas alternadas de mármol blanco y negro y coronada por un arco trilobulado, se compone de un profundo nicho techado por una bóveda de 9 hileras de mocárabes; todo ello encajado en un marco rectangular que se ele-

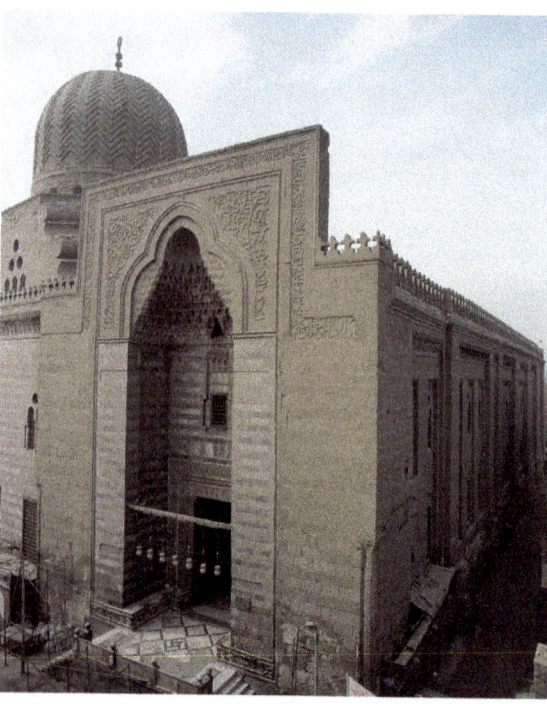

Mezquita del Sultán al-Mu'ayyad Chayj, entrada y cúpula, El Cairo.

RECORRIDO II *El cortejo del sultán*
El Cairo

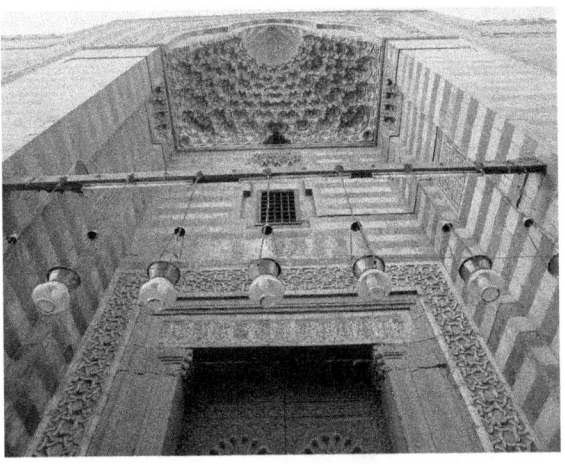

Mezquita del Sultán al-Mu'ayyad Chayj, entrada, detalle decorativo del arco trilobulado, El Cairo.

va sobre la cornisa, característica muy difundida en la arquitectura iraní. Las jambas y el dintel de granito rosa están enmarcados por una banda blanca entrelazada, con incrustaciones de cerámica en rojo y turquesa. La entrada conduce a una *derka,* cubierta con una bóveda de crucería; desde la derecha, a través de un pasillo enlosado en mármol, se accede al patio de la mezquita, donde una pila para las abluciones rituales sustituye a la antigua fuente central; y por la izquierda se entra al mausoleo donde están enterrados el sultán y su hijo mayor Ibrahim. De superficie cuadrada, dispone de un *mihrab* decorado con mármol y está cubierto por una cúpula sobre pechinas de varias hileras de mocárabes, decorada en su parte exterior con bandas horizontales de zigzag, igual que las cúpulas de la *janqa* de Farag Ibn Barquq. De la misma manera, la sala de oración había de ir flanqueada por dos mausoleos con cúpula, pero solo la tiene el que contiene los cenotafios del sultán y su hijo. El segundo mausoleo, reservado a las mujeres y cubierto por un techo plano, está situado en el extremo sur de la sala de la *qibla,* al pie de uno de los dos alminares.

De los tres alminares dispuestos en el eje suroeste, el del extremo oeste se derrumbó. Los otros dos, apoyados en las torres de Bab Zuwayla, también se cayeron poco después de su construcción en el año 842/1438, pero fueron reconstruidos en breve tiempo.

El empleo de las torres de Bab Zuwayla como base de los alminares dio a estos una preeminencia que los hace claramente visibles desde la Ciudadela, a gran distancia. Con sus dos fustes octogonales y el *gawsaq* coronado con un florón bulbiforme —cada transición marcada por un

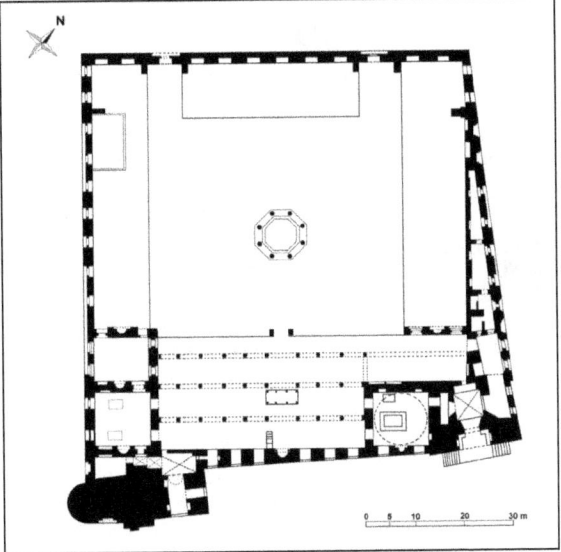

balcón sobre una cornisa de mocárabes— se elevan unos 50 m por encima del nivel de la calle y son el emblema de la Ciudad de El Cairo.

Mezquita del Sultán al-Mu'ayyad Chayj, plano, El Cairo.

117

RECORRIDO II *El cortejo del sultán*
El Cairo

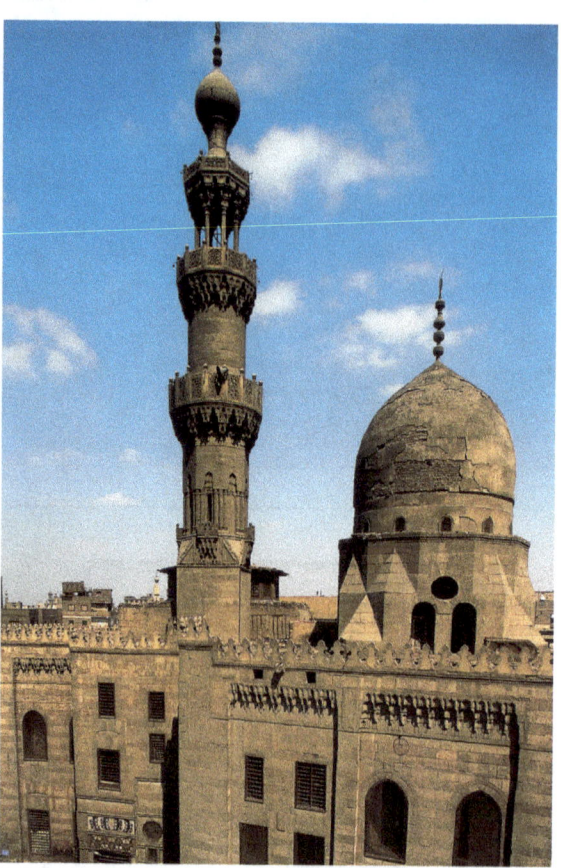

Madrasa de Qushmas al-Ishaqi, alminar y cúpula, El Cairo.

La planta de la mezquita sigue el modelo de las mezquitas hipóstilas tradicionales; el patio central descubierto estaba originariamente rodeado de cuatro pórticos, pero solo se ha conservado la sala de oración en el lado de la *qibla*. Las excavaciones arqueológicas realizadas han demostrado que los otros tres pórticos estaban formados por dos naves, separadas por una arquería.

Tres hileras de columnas de mármol, paralelas al muro de la *qibla*, sostienen un techo de madera lujosamente decorado. Todas las paredes de la sala de la *qibla* están cubiertas de mármol policromo procedente de edificios anteriores, aunque la decoración más importante se reservó para el muro de la *qibla*. El alto zócalo del *mihrab*, dividido en dos zonas diferenciadas por el tipo de ornamentación con mármol, está coronado por un friso de columnitas geminadas de color azul turquesa. A su derecha se alza el originario *mimbar* de madera, realizado con pequeñas piezas ensambladas y taraceadas con nácar y marfil, magnífico ejemplo de la riqueza de la carpintería contemporánea. En el centro de la segunda nave de la sala de la *qibla*, la *dikkat al-muballig* (tribuna del repetidor) de mármol está sostenida por 8 columnas del mismo material.

Su amplia dotación con más de 200 habitaciones para estudiantes y su gran biblioteca hicieron de esta mezquita una de las instituciones académicas más destacadas del siglo IX/XV; sus cátedras fueron ocupadas por los estudiosos más eminentes, como Ibn Hayar al-Asqalani (774/1372-853/1449), originario de Ascalón (antigua ciudad de Palestina) y experto en interpretación coránica.

S. B.

II.1.j **Madrasa de Qushmas al-Ishaqi**

La madrasa de Qushmas al-Ishaqi, conocida por el nombre de Abu Hriba, se encuentra en la calle Darb al-Ahmar, saliendo por Bab Zuwayla a la izquierda. Cabe mencionar que su fachada principal aparece dibujada en los billetes de 50 libras egipcias.
Horario: todo el día, salvo durante los rezos del mediodía (a las 12 en invierno y a las 13 en

RECORRIDO II *El cortejo del sultán*
El Cairo

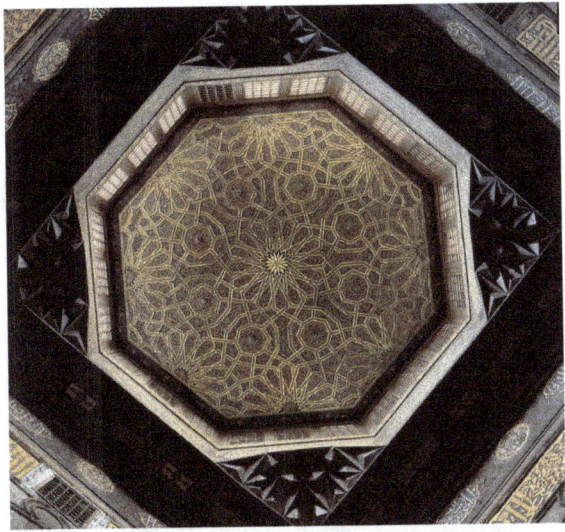

Madrasa de Qushmas al-Ishaqi, techo de la durqa'a, El Cairo.

Madrasa de Qushmas al-Ishaqi, entrada, El Cairo.

verano) y de la tarde (a las 15 en invierno y a las 16 en verano).

La *madrasa* fue construida por Qushmas al-Ishaqi, uno de los emires del sultán Abu Sa'id Yaqmaq. La fecha de su nacimiento no se conoce con exactitud, pero se sabe que fue contemporáneo de ocho sultanes mamelucos circasianos y murió en el año 892/1486, en Damasco, donde fue enterrado. Qushmas trabajó en el palacio del gobierno, luego desempeñó el cargo de *jaznadar* (tesorero), y en la época del sultán Qaytbay fue nombrado gobernador de Siria.

Este edificio elevado se construyó sobre un grupo de tiendas cuyos beneficios se empleaban para sufragar sus gastos de mantenimiento. Compuesto por una *madrasa*, una *qubba*, un *sabil*, habitaciones para los sufíes, un abrevadero sobre el cual hay un *kuttab*, una noria y una fuente para las abluciones rituales, representa el modelo de los complejos religiosos que tanta difusión tuvo en tiempos de los mamelucos circasianos. Aunque la distribución interior del edificio es similar a la de las *madrasas* cruciformes (*durqa'a* con 4 *iwans*) en el documento de su fundación está claramente indicada su función de mezquita *aljama*.

Como el solar es de forma triangular, el arquitecto tuvo que disponer las distintas dependencias de acuerdo con el trazado de la calle, aprovechando cada palmo del terreno. La fachada principal, situada sobre la calle Dar al-Ahmar, paralela a la muralla fatimí, aparte de incluir la del *iwan* noroeste y la suroeste de la *qubba*, presenta dos retranqueos en los cuales se han ubicado la entrada y el *sabil*. La entrada principal, coronada por un arco trilobulado relleno de mocárabes y elevada sobre el nivel de la calle, está flanqueada por

119

RECORRIDO II *El cortejo del sultán*
El Cairo

Mezquita de al-Tunbuga al-Maridani, detalle decorativo en la entrada, El Cairo.

el edificio. También aparece otra inscripción con la fecha en que se acabó de construir el edificio (886/1481).

Esta *madrasa* está considerada una de las mezquitas más importantes de las construidas en la época de Qaytbay y entre las de mayor nivel artístico, tanto por su decoración como por la homogeneidad de los colores de los revestimientos de mármol, los trabajos en piedra que aparecen en las paredes y los innovadores techos de madera decorada y sobredorada con bellísimas figuras.

A. A.

II.1.k Mezquita de al-Tunbuga al-Maridani

La mezquita de al-Tunbuga al-Maridani está situada en la calle Darb al-Ahmar, en dirección a la Ciudadela.
Horario: todo el día, salvo durante los rezos del mediodía (a las 12 en invierno y a las 13 en verano) y de la tarde (a las 15 en invierno y a las 16 en verano).

El emir al-Tunbuga al-Maridani al-Saqi ("copero"), nacido hacia 719/1319, fue uno de los emires del sultán al-Nasir Muhammad, su yerno y posteriormente gobernador de Alepo, donde murió a los veinticinco años.

La semejanza de la planta de su mezquita con la de al-Nasir Muhammad, en la Ciudadela, no es sorprendente, ya que ambas fueron trazadas por el mismo arquitecto de la corte, el maestro (*mu'alim*) al-Suyufi. Sin embargo, se distinguen en algunos de sus elementos. El acceso de la mezquita de al-Tunbuga, marcado por un arco apuntado, está exento de mocárabes, y en el centro del patio hay una pila octogonal de

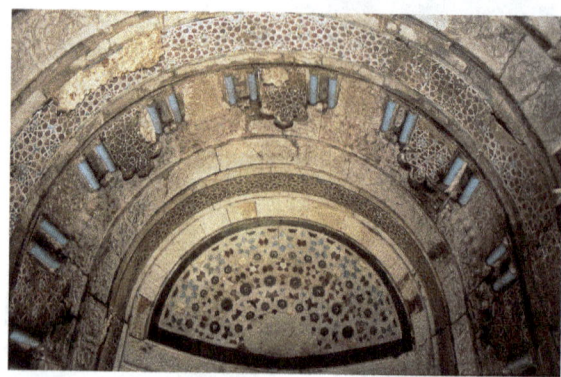

Mezquita de al-Tunbuga al-Maridani, detalle decorativo en el mihrab, El Cairo.

bancos de piedra, encima de los cuales hay una inscripción con la siguiente aleya del Corán: "En nombre de Dios el Compasivo, el Misericordioso, pues las mezquitas son para Dios, no maldigáis a Dios ninguno [de vosotros]". Esta aleya alude claramente a la función de mezquita que tenía

mármol, cubierta por una cúpula de madera procedente de la *madrasa* del sultán Hasan. Ya en la sala de la *qibla* se puede observar que la cúpula frente al *mihrab* abarca el ancho de dos naves, en vez de las tres que hay en la de al-Nasir Muhammad. Se trata de una cúpula de dimensiones similares a las que se levantaban sobre los *mihrab*s en la época fatimí y a las de la mezquita del sultán Baybars, el primero de los sultanes mamelucos *bahries*. Aunque fue restaurada en 1905, todavía las pechinas conservan hileras de mocárabes de madera, bajo las cuales, en una banda de madera con inscripciones doradas sobre fondo azul, hay aleyas coránicas.

La ornamentación interior de la mezquita es especialmente espléndida y exhibe la mayor parte del repertorio decorativo contemporáneo, como lienzos de mármol con incrustaciones de nácar, estuco y madera tallados, y ventanas con azulejos. Uno de los elementos más característicos de esta mezquita es la espléndida celosía de *machrabiyya* que separa la sala de oración del patio, una de las más antiguas que se conserva en Egipto.

El alminar de la mezquita de al-Tunbuga al-Maridani se considera el más antiguo de los alminares cuyo remate adopta la forma de florón bulbiforme, que luego se extendió como una de las características de la época mameluca.

A. A.

II.1.l Puerta de la casa de Qaytbay en al-Razzaz (opción)

La casa de al-Razzaz se encuentra en la calle Bab al-Wazir, a continuación de la calle Darb al-Ahmar. Para ver la puerta de Qaytbay se debe acceder al patio de la casa de al-Razzaz. Horario: desde las 8 hasta la puesta del sol.

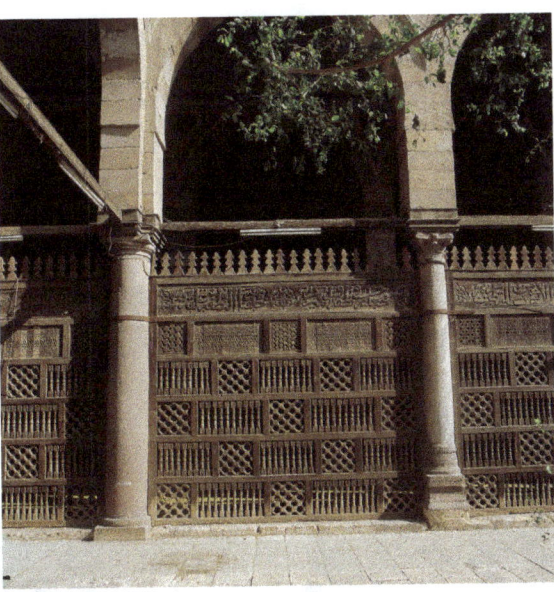

Mezquita de al-Tunbuga al-Maridani, celosía de machrabiyya que separa la sala de oración del patio, El Cairo.

La casa del sultán Qaytbay fue construida en el siglo IX/XV y de ella solo se conserva la puerta, que consiste en la entrada típica de la época mameluca aunque menos alta, por tratarse del acceso a una casa. Coronada por un arco trilobulado y decorada con mocárabes, está flanqueada por dos bancos de piedra que ocupan todo el ancho. El dintel de piedra, sobre el cual aparece el emblema del sultán, presenta una decoración floral tallada en relieve, y en las impostas un texto fundacional menciona el nombre del sultán: al-Achraf Cha'ban Abu al-Nasr Qaytbay.

T. T.

II.1.m Madrasa de Umm al-Sultán Cha'ban

La madrasa de Umm al-Sultán Cha'ban es contigua a la casa de al-Razzaz, en la calle Bab al-Wazir.

RECORRIDO II *El cortejo del sultán*
El Cairo

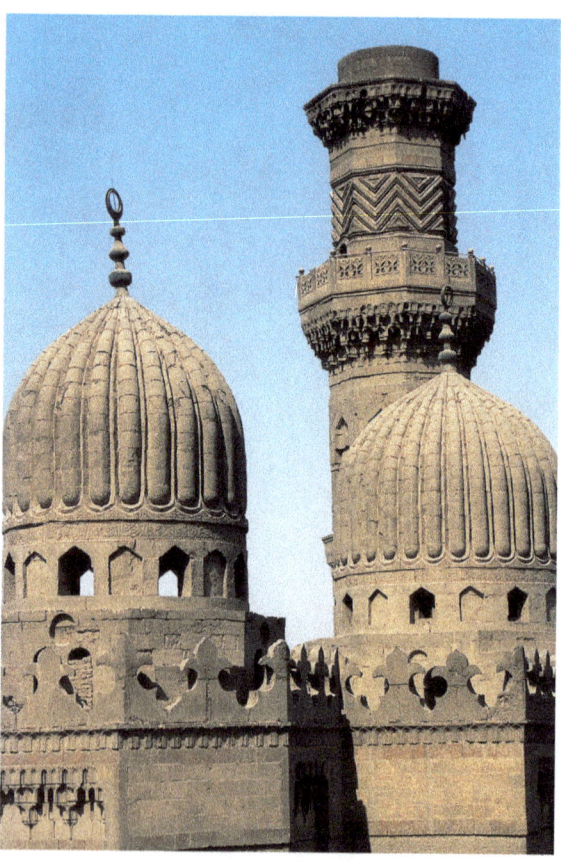

Madrasa de Umm al-Sultán Cha'ban, alminar y cúpulas, El Cairo.

Horario: todo el día, salvo durante los rezos del mediodía (a las 12 en invierno y a las 13 en verano) y de la tarde (a las 15 en invierno y a las 16 en verano).

El sultán Cha'ban, nieto de al-Nasir Muhammad, erigió esta madrasa para su madre Juwand Barka en el año 770/1369. El edificio, de planta cruciforme, se organiza con cuatro *iwan*s en torno a una *durqa'a* o patio central descubierto. Dotado de los clásicos anejos para sus diferentes funciones (abrevadero, *sabil*, *kuttab*, habitaciones para estudiantes, sala de oración, alminar y dos mausoleos), una de sus particularidades reside en su imbricación en el tejido urbano. La *madrasa* está situada sobre la calle principal, Bab Zuwayla, que conduce hasta la Ciudadela, en un ángulo con una calle secundaria. El alminar y la *qubba* principal se han colocado de manera estratégica en su extremo sureste, para que fuesen visibles durante el cortejo del sultán, de retorno a la Ciudadela.

De los dos accesos de esta *madrasa*, el principal se caracteriza por lo insólito de su diseño de influencia selyuquí, con el arco apuntado alanceptado, relleno por nueve hileras de mocárabes dorados y decorados con hojas vegetales.

A la izquierda de esta innovadora entrada, sobre la calle Bab al-Wazir, la fachada del *sabil* se compone de una celosía de madera ensamblada que, con sus motivos geométricos, se considera el primer ejemplo de este tipo.

En cuanto a las dos *qubba*s que flanquean el *iwan* de la *qibla*, la suroeste alberga las tumbas de Juwand Barka (enterrada en 774/1373) y su hija, en tanto que la sureste, más grande, alberga las del sultán Cha'ban (enterrado en 778/1377) y uno de sus hijos. Las dos cúpulas de piedra presentan una decoración exterior con nervaduras verticales en forma de gajos, mientras que el alminar conserva solo dos de sus tres fustes. El primero, de forma octogonal, tiene en sus lados arcos angulares sobre dobles columnas, con alternancia de uno ciego y otro con ventana, y balcón sobre mocárabes. El segundo, también octogonal, es de menor tamaño, con decoración de zigzags horizontales.

A. A.

RECORRIDO II *El cortejo del sultán*
El Cairo

II.1.n Mezquita de Aqsunqur
(opción)

La mezquita de Aqsunqur, conocida como la mezquita azul, se encuentra en la acera izquierda de la calle Bab al-Wazir, en dirección a la Ciudadela.
Horario: todo el día, salvo durante los rezos del mediodía (a las 12 en invierno y a las 13 en verano) y de la tarde (a las 15 en invierno y a las 16 en verano).

El emir Aqsunqur fue uno de los emires de al-Nasir Muhammad, uno de sus yernos y luego gobernador de Trípoli, ciudad del norte del Líbano. Entre las numerosas edificaciones de este emir, en la misma calle Bab al-Wazir se encuentran su casa, varias fuentes públicas y un abrevadero. Interesado en la construcción, se encargó personalmente de supervisar las obras de edificación de su mezquita que, construida en 747/1347, sigue el modelo de la planta hipóstila tradicional: un patio central rodeado por cuatro pórticos, el mayor de los cuales es el de la *qibla* con dos naves.
Su nombre de mezquita azul se debe al revestimiento de su pared este —desde el suelo hasta el techo— con mayólica de bellos colores entre los que predomina el azul, resultado de una de las reformas emprendidas por el otomano Ibrahim Aga Mustahfazan, en 1062/1652.
Lo más destacable de esta mezquita radica en su *mimbar* de mármol, tallado con una original decoración de racimos de uva y hojas de parra con incrustaciones de piedras de colores, uno de los pocos realizados en este material tan costoso y uno de los más antiguos conservados en El Cairo.

A. A.

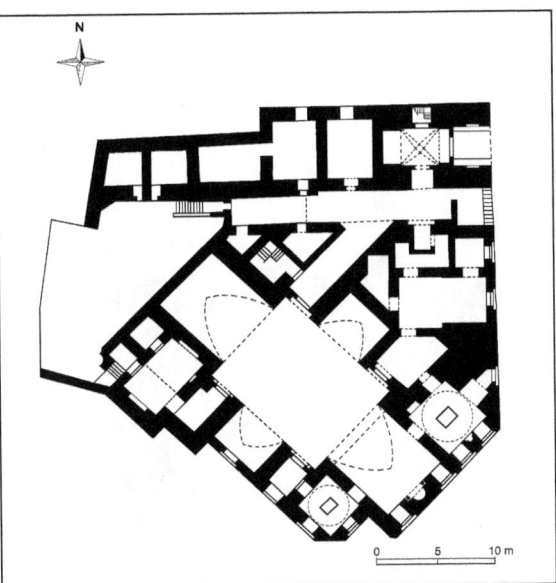

Madrasa de Umm al-Sultán Cha'ban, plano, El Cairo.

II.1.o Palacio de Alin Aq al-Husami (opción)

El palacio de Alin Aq al-Husami se encuentra en la calle Bab al-Wazir, a continuación del monumento anterior.
Cerrado por su mal estado, solo se puede visitar el exterior.

Los restos de este palacio, construido por Alin Aq al-Husami, uno de los emires del sultán Qalawun, indican que se trataba de un palacio residencial con dos plantas, de los más nobles de la época de los mamelucos *bahri*es. En la planta baja, a la cual se accede por una entrada en codo, se encontraban almacenes, establos, una tahona, un patio y un *tajtabuch*. La planta superior tiene un mirador que da al patio y consiste en pequeñas habitaciones cubiertas por bóvedas de cañón o de arista.

T. T.

LAS CELEBRACIONES DEL *RAMADÁN* Y DE LA OBSERVACIÓN DE LA LUNA NUEVA

Salah El-Bahnasi

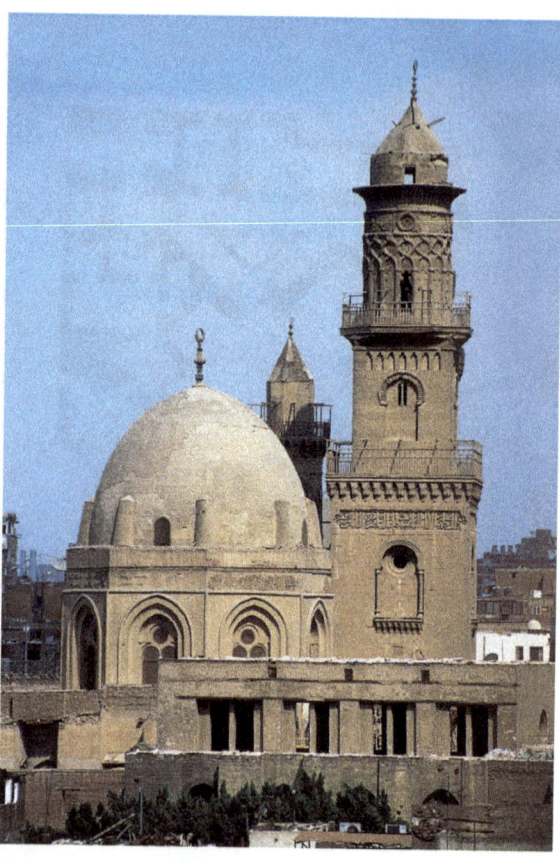

Complejo del Sultán Qalawun, cúpula y alminar de la madrasa, El Cairo.

Los inicios de los meses islámicos se determinan por la constatación de la luna nueva y, en la época mameluca, se realizaba en el transcurso de un cortejo en el que participaban el gran cadí, los cadíes de las cuatro escuelas jurídicas sunníes (*chafi'i, hanafi, hanbali y maliki*), los ulemas y el público en general de las distintas clases sociales de Egipto. Durante los tres primeros siglos de la Hégira, la observación del creciente se hacía desde la mezquita de Mahmud, que se encontraba en la falda del monte al-Muqattam. Posteriormente se construyó una *dikka* (tribuna) en la cima del monte, conocida como la *dikka* de los cadíes, destinada a su descanso tras la subida al monte para la observación de la luna nueva. Cuando el visir fatimí Badr al-Din al-Gamali construyó su mezquita en la falda del monte al-Muqattam, en el año 478/1085, esta pasó a ser el lugar desde donde se realizaba esta misión.

En la época mameluca, fue el alminar de la *madrasa* del complejo del Sultán al-Mansur Qalawun (III.1.c), en el barrio de al-Nahhasin, el lugar elegido para ello. Si la observación del creciente es un suceso de gran importancia en la vida de los musulmanes, el que determina el inicio del mes de *ramadán* se realizaba de manera muy especial, por el respeto y la belleza que este mes imbuye en sus almas. Muchos historiadores mencionan que el cortejo celebrado con este motivo igualaba a los cortejos del sultán: se adornaban las calles, en todas partes se encendían candiles y, en cuanto había constancia oficial del inicio del mes de *ramadán*, se manifestaba la alegría general con festejos y se disparaban cañones.

En algunas ocasiones no había unanimidad sobre el resultado de la observación de la luna nueva y las gentes se quedaban perplejas, pues no sabían si debían comer o ayunar. Una de esas curiosas paradojas ocurrió en tiempos del sultán Barquq (r. 784/1382-801/1398). No hubo unanimidad acerca de la observación de la luna nueva y, al día siguiente, el sultán se disponía a comer con algunos invitados cuando los pregoneros comenzaron a recorrer El Cairo anunciando la observación del creciente. Entonces el sultán echó a sus invitados, ordenó retirar los manjares y declaró oficialmente el inicio del ayuno.

Tras acabar el ayuno del mes de *ramadán*, los musulmanes celebran la Ruptura del Ayuno *('Id al-Fitr),* una importante festividad islámica, en el transcurso de la cual el sultán salía a cumplir con el rezo litúrgico en un cortejo solemne. En cuanto acababa la oración, las gentes comenzaban a felicitarse mutuamente las fiestas, y el sultán y los emires distribuían entre sus súbditos trajes, regalos y bolsas de dinero. También se preparaban ingentes cantidades de comida que recibía quien lo desease. En las plazas y los parques se celebraban fiestas con música, canto y juegos acrobáticos, como el de caminar por una cuerda extendida entre la parte superior de Bab al-Nasr y el suelo, o desde la *madrasa* del sultán Hasan hasta la Ciudadela.

Durante el reinado del sultán al-Guri (r. 906/1501-922/1516), el rey de la India envió dos enormes elefantes cubiertos por una tela de terciopelo rojo, que escenificaron un combate entre ellos; este espectáculo llenó de regocijo el corazón del sultán y de todo el público.

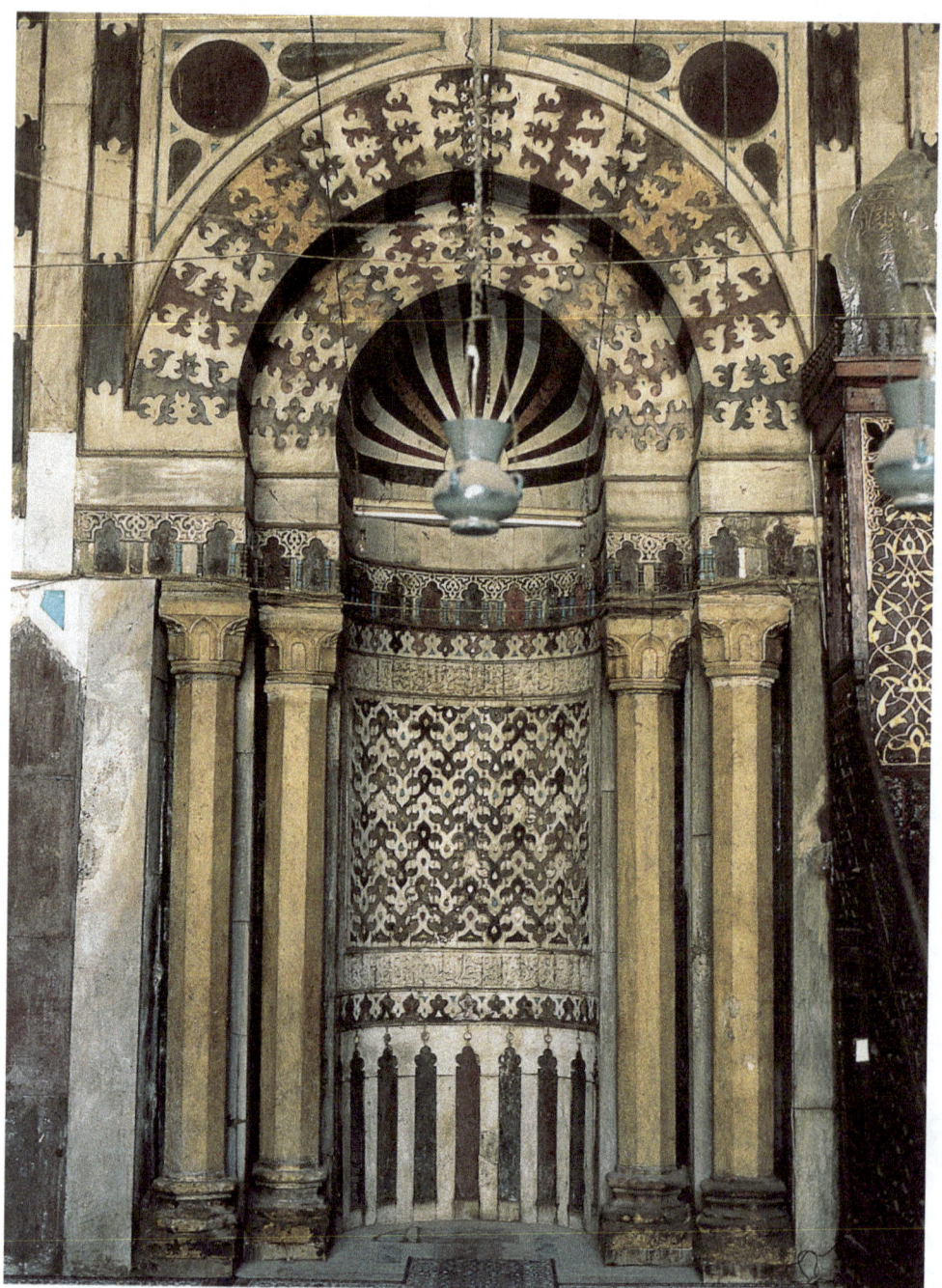

RECORRIDO III

Ciencia y erudición

Salah El-Bahnasi, Medhat El-Menabbawi, Mohamed Abd El-Aziz,
Mohamed Hossam El-Din, Tarek Torky

III.1 EL CAIRO
 III.1.a Mezquita al-Azhar y sus madrasas mamelucas
 III.1.b Madrasa del Sultán al-Guri
 III.1.c Complejo del Sultán al-Mansur Qalawun
 III.1.d Janqa y madrasa del Sultán Barquq
 III.1.e Janqa del Sultán Baybars al-Gachankir

Organización del waqf *en la época mameluca*

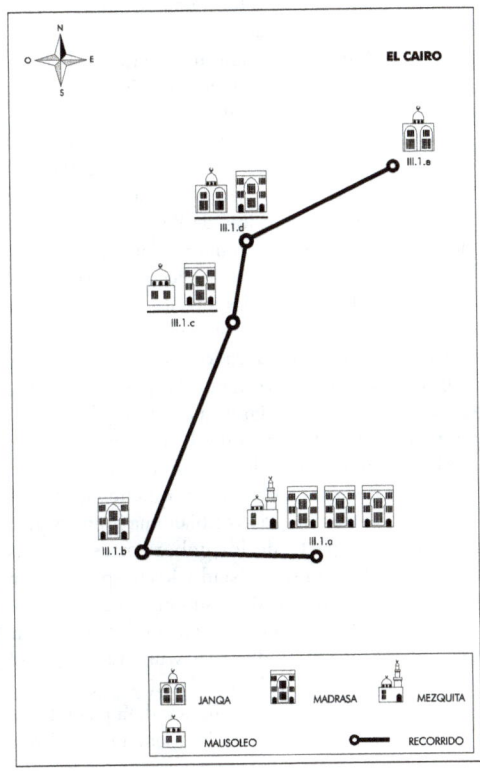

*Janga y Madrasa del
Sultán Barquq,
Mihrab, El Cairo.*

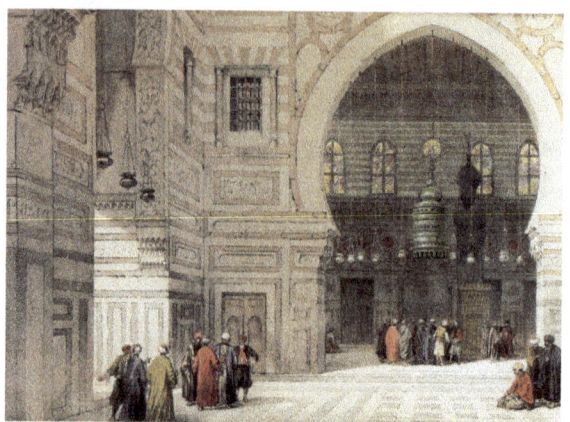

Interior de la mezquita del Sultán al-Guri, El Cairo (D. Roberts, 1996, cortesía de la Universidad Americana de El Cairo).

La seguridad de la que disfrutaba Egipto en aquella época —lejos de las invasiones mongolas y una vez controlada la amenaza que entrañaban los cruzados— aumentó la atracción que este país ejercía sobre los sabios de todos los rincones del mundo islámico y, especialmente, sobre los originarios de las regiones del este y del oeste, expuestas a la destrucción de las guerras producidas por los enfrentamientos con los mongoles y cruzados. Exactamente lo mismo ocurría en al-Andalus, donde se había emprendido la progresiva reconquista cristiana de los territorios musulmanes, lo que provocó la emigración de muchos andalusíes a Egipto.

Por esta razón el país se convirtió, según la descripción de al-Suyuti (n. 849/1445), en "centro de residencia de los ulemas y el lugar de parada de los viajeros más virtuosos". En el siglo VIII/XIV, el viajero magrebí al-Balawi, uno de los grandes cadíes de al-Andalus que visitó El Cairo en la época del sultán al-Nasir Muhammad, dijo que Egipto era "el manantial de la ciencia" y que "aunque no hubiese en El Cairo más que lo que se menciona como *al-maristan* (III.1.c) sería suficiente, pues es un palacio majestuoso, uno de los más asombrosos por su hermosura, elegancia y espaciosidad".

Igualmente, el viajero marroquí Ibn Battuta estuvo en Egipto en la primera mitad del siglo VIII/XIV y pudo observar el florecimiento de la vida científica que describió, en el relato de sus viajes, a través del papel de las *janqa*s en la divulgación de las ciencias, y la competitividad entre sultanes y emires para superarse unos a otros en su construcción. Cada *janqa* estaba destinada a un grupo étnico de sufíes —la mayoría de ellos de origen no árabe—, místicos musulmanes de gran cultura, instrucción y buenas maneras, que han dado luz a una orientación espiritual original.

También Ibn Jaldun, el famoso filósofo tunecino que llegó hasta Egipto, donde pasó el resto de su vida (784/1382-809/1406), completó su obra y asumió la administración de la *janqa* de Baybars al-Gachankir (III.1.e) en el año 792/1389—, escribió de Egipto:

"... palacios e *iwan*s brillan en su rostro, *janqa*s y *madrasa*s florecen con armonía, y la luna llena y las estrellas relucen por sus ulemas. Así pues se multiplicaron los *habices* y aumentaron los sedientos de saber y sus maestros estimulados por altas retribuciones, y emigraron a ella las personas en busca de ciencia desde Irak y el Magreb".

En la época de los sultanes mamelucos, los sabios egipcios y quienes hasta allí habían llegado recibían una gran acogida por parte de los gobernantes, que les ofrecían su amistad y los hospedaban en casas apropiadas a su rango. Los libros de historia mencionan que el sultán al-Nasir Muhammad Ibn Qalawun era amigo del historiador Abu al-Fida, y que los sultanes Barquq, al-Mu'ayyad, Yaqmaq, Barsbay, Qaytbay y al-Guri sentían pasión por

las reuniones de sabios y escritores. Barsbay hacía sentar a su lado al historiador Badr al-Din al-'Ayni para que le contase la historia de los otomanos, y al-Guri se mostraba generoso con la ciencia y los sabios. Este interés puede apreciarse en los textos de los documentos fundacionales de los habices, donde los donantes especificaban en qué actividad debían invertirse los bienes, además de los salarios correspondientes a sabios y maestros.

La consecuencia de este interés fue la aparición de numerosas enciclopedias, tanto en el ámbito de las humanidades como en el de las ciencias aplicadas. Entre ellas podemos encontrar enciclopedias históricas como al-Suluk li-ma'rifat duwal al-muluk ("Historia de los Ayyubíes y Mamelucos") de al-Maqrizi, al-Nuyum al-zahira fi muluk Misr wa al-Qahira ("Historia de Egipto desde la conquista árabe hasta la época mameluca") de Abu al-Mahasin Ibn Tagri Bardi, Bada'i' al-zuhur fi waqa'i' al-duhur ("Historia de Egipto en la época mameluca, especialmente de El Cairo") de Ibn Iyas; traducciones como Wafayat al-a'ayan ("Diccionario biográfico de ulemas y sabios egipcios destacados del mundo islámico") de Ibn Jalikan, al-Daw' al-lami' li-ahl al-qarn al-tasi' ("Diccionario biográfico de ulemas y sabios egipcios de la época mameluca") de al-Sajawi, al-Nahl al-safi de Ibn Tagri Bardi y 'Aqd al-yuman fi tarij ahl al-zaman de al-'Ayni, entre otras.

En cuanto a las enciclopedias literarias, encontramos Subh al-a'cha fi sina'at al-incha' de al-Qalqachandi y Nihayyat al-arb fi funun al-adab ("Historia de Egipto y Oriente islámico de principios del islam hasta la época mameluca") de al-Nuwayri. Asimismo Ibn Mandur compuso su diccionario Lisan al-'arab y al-Busiri escribió su famosa casida al-Kawakib al-durriyya fi madh jayr al-barriyya conocida como al-Burda.

También encontramos libros de geografía que describen los distintos países y su topografía, el carácter de sus gentes y el origen de su riqueza como al-Intisar li-wasitat 'aqd al-amsar y Masalik al-absar fi mamalik al-amsar de al-'Umari, entre otros.

Entre los escritos políticos encontramos el libro Azar al-awwal fi tadbir al-duwal de Hasan Ibn Abd Allah al-'Abbas, además de otras valiosas obras de las que los reyes de los Estados vecinos solicitaban copias.

En el ámbito de las ciencias religiosas y la jurisprudencia aparecieron algunos

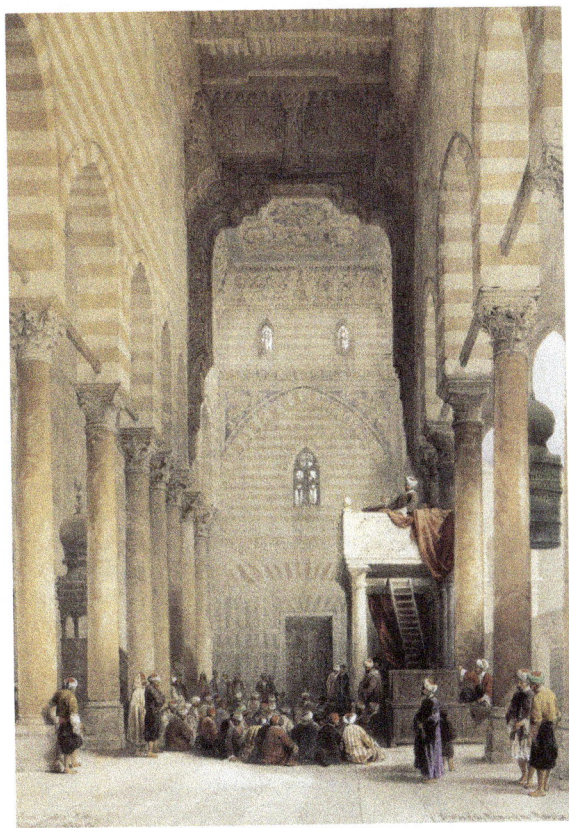

Clase en el interior de la mezquita del Sultán al-Mu'ayyad Chayj, El Cairo (D. Roberts, 1996, cortesía de la Universidad Americana de El Cairo).

comentarios y exégesis del Corán y de la *sunna*. Entre los más destacados, *Fath al-bari bi-charh sahih al-bujari* del imán Ibn Hayr al-'Asqalani, que lo dictó en la *janqa* de Baybars al-Gachankir (III.1.e).

El renacimiento científico egipcio no solo se produjo en el ámbito de las humanidades; también surgieron numerosos sabios versados en medicina, astrología y otros campos distintos. El interés en la astronomía y la astrología se manifiesta en el sobrenombre de muchos sabios, que se apodaron *al-miqati* (el que determina el uso horario), ya que es bien conocida la estrecha relación entre la astronomía y el establecimiento del inicio de los meses, las horas exactas en que deben comenzar las oraciones o realizarse otros deberes religiosos como el ayuno y la peregrinación. La medicina se estudiaba en distintos lugares, como el *maristan* (hospital) de Qalawun (III.1.c) o la mezquita tuluní, donde el sultán Layin organizó clases de medicina a las que asistían diez alumnos en el año 696/1296. La fama de los médicos egipcios era tal que el sultán otomano Bayazid I envió una embajada al sultán mameluco Barquq solicitándole un médico experimentado y algunas medicinas. Entre las contribuciones realizadas a esta ciencia por los médicos de la época mameluca está la de Ibn al-Nafis (siglo VII/XIII) que, con su descripción del principio de la hematosis pulmonar, puso término al mayor error del médico griego Galeno (129-201) sobre la comunicación interventricular. Aunque sus observaciones fueron totalmente ignoradas por los europeos, se anticipó en cerca de tres siglos al médico y teólogo Miguel Servet (1511-1553), que confirmó la existencia de la circulación pulmonar, y al médico y anatomista italiano Realdo Colombo (1516-1559), que refutó la fisiología cardíaca de Galeno. Ibn al-Nafis compuso la enciclopedia *al-Chamil fi al-tibb* y se dijo de él que en su tiempo su saber no tenía parangón sobre la faz de la tierra.

Entre los médicos más famosos también se cuentan el preceptor religioso conocido por Abu Haliqa, que estudió medicina en el hospital de Qalawun, Ibn al-'Afif; médico del sultán y de quien se conserva en el Museo de Arte Islámico uno de sus manuscritos con recetas para el tratamiento de las enfermedades intestinales; Chams al-Din al-Qusuni y Abu Zakariya Yahya Ibn Musa, que se hizo famoso por sus conocimientos sobre las enfermedades óseas.

El gran interés que los sultanes mamelucos mostraron por las ciencias de la medicina está relacionado con los centros de tratamiento que se llamaron *maristan*. El viajero al-Balawi, que visitó Egipto en el siglo VII/XIV, describió el mobiliario del hospital de Qalawun como que rivalizaba con los que decoraban los palacios de los emires y califas. En él había una sección de tratamiento musical, documentada por su fundación como *habiz* constituido por el sultán Qalawun, donde se estipula que "todas las noches se presentasen cuatro músicos provistos de sus instrumentos y que tocasen el laúd para velar a los enfermos". También los cantantes repetían votos y jaculatorias por la noche desde el alminar "para aliviar a los enfermos y que les abandonase el insomnio".

En el campo de las ciencias veterinarias, al-Dumayri compuso la enciclopedia *Hayat al-hayawan al-kubra*, en la que estudia la mayoría de los animales conocidos y los describe con gran precisión. En esta época brilló Chahab al-Din Abi al-'Abbas, que murió en el año 684/1285 y fue famoso por su ensayo científico *Kitab al-istibsar fi-ma tudrikuhu al-absar*, escrito por expreso deseo del sultán al-Kamil

para enviárselo al emperador Federico, y que versa sobre el arco iris. Se considera el primer estudio en el que se trata un tema de física tan importante. Todo esto nos da una idea del estado de las ciencias y los sabios en el Egipto mameluco.

S. B., M. H. D. y T. T.

III.1 EL CAIRO

III.1.a Mezquita al-Azhar y sus madrasas mamelucas

La mezquita al-Azhar se encuentra en la calle y el barrio del mismo nombre, frente a la mezquita al-Husein.
Horario: todo el día, salvo durante los rezos del mediodía (12 horas en invierno, 13 en verano) y de la tarde (15 horas en invierno, 16 en verano).

La mezquita al-Azhar se considera la más antigua y mayor universidad del mundo islámico a la cual acuden estudiantes de todos los países musulmanes.

Fue la primera mezquita que se construyó en El Cairo, erigida por el general Gawhar al-Siqilli por encargo de su señor el imán al-Muʿizz li-Din Allah, Príncipe de los Creyentes, cuarto califa fatimí y primero que gobernó en Egipto.

Su construcción se inició en el año 359/970 y finalizó dos años más tarde. La intención de su fundador era que fuese mezquita *aljama* en El Cairo, igual que la mezquita de ʿAmr Ibn al-ʿAs lo era para Fustat y la de Ahmad Ibn Tulun para al-Qataʾiʿ. Otro propósito de su patrocinador era su fundación como centro de divulgación de la jurisprudencia *chiʿi* a través de la enseñanza a un grupo determinado de alumnos.

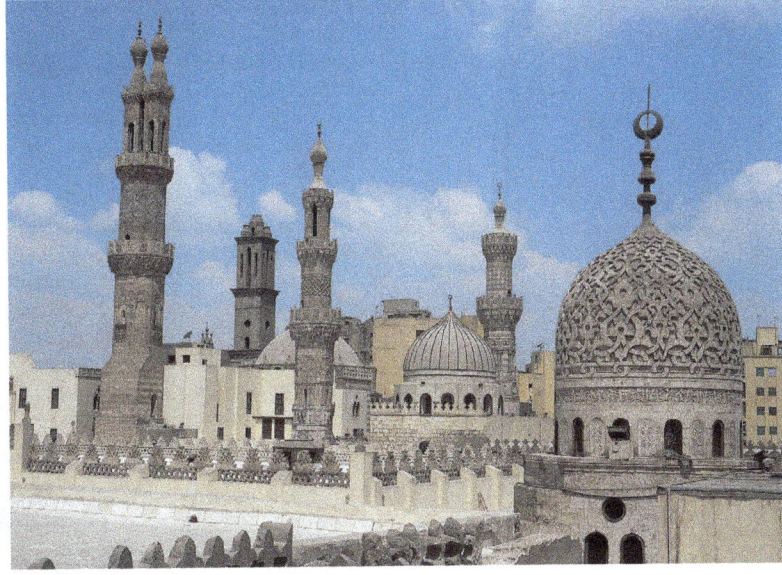

Mezquita al-Azhar, vista general con la cúpula de la madrasa al-Gawhariyya, El Cairo.

RECORRIDO III *Ciencia y erudición*
El Cairo

Mezquita al-Azhar, plano, El Cairo.
1. Madrasa al-Taybarsiyya
2. Madrasa al-Aqbugawiyya
3. Madrasa al-Gawhariyya.

Lo primero que se construyó de la mezquita al-Azhar ocupa la mitad de la superficie actual. Posteriormente se amplió, se construyeron dependencias y se realizaron reformas en épocas sucesivas, hasta darle su configuración actual. Cuando fue construida, la planta estaba formada por un patio rodeado por tres pórticos; el situado al este constaba de cinco naves paralelas al muro de la *qibla*, y los pórticos norte y sur de tres. Los pórticos que dan al patio se apoyaban sobre pilares de ladrillos. El lado noroeste, sin pórtico, tenía en su centro la puerta principal —que probablemente sobresalía de la fachada— sobre la cual se elevaba el alminar. Otras dos puertas se situaban una en el lado sureste y la otra en el lado este.

En la sala de la *qibla*, la nave central, al fondo de la cual se localiza el *mihrab*, es más ancha y más alta. Los arcos de esta nave perpendicular al muro de la *qibla* están decorados con inscripciones en caligrafía cúfica y diversos motivos florales; son los únicos que se conservan de la mezquita original. El *mihrab*, igualmente original de la época fatimí, está decorado con inscripciones en caligrafía también cúfica, mientras la cúpula situada encima data de la época mameluca (siglo IX/XV) y sustituyó a la antigua cúpula fatimí. En la época de Salah al-Din y los califas *sunnies*, la mezquita al-Azhar fue cerrada por considerarla un centro propagandístico de la doctrina *chi'i*.

Cuando el sultán Baybars reinstauró el califato abbasí en El Cairo, se aproximó a los ulemas, cadíes y alfaquíes e hizo del Corán y el *hadiz* (tradición profética), de las ciencias religiosas y otras la materia principal de la educación y la cultura.

En el año 665/1267, Baybars cumplió con el rezo del viernes en la mezquita al-Azhar, devolviéndole su rango de primera mezquita de El Cairo tras casi cien años de abandono. De las reformas realizadas por Baybars, solo se conserva la fina decoración en yeso que aparece en la parte superior del *mihrab* fatimí.

Más tarde, en 873/1468, el sultán Qaytbay ordenó demoler la puerta principal sobre la cual se elevaba el alminar, y la volvió a construir tal y como podemos contemplarla actualmente, con su decoración floral e inscripciones en caligrafía de estilo cúfico. A su derecha se alza el elegante y esbelto alminar, con sus tres fustes de delicado diseño y decoración, característicos de la época de Qaytbay.

A finales de la época mameluca, el sultán al-Guri mandó construir un segundo alminar, en el año 915/1510. Situado a la derecha del alminar de Qaytbay, se distin-

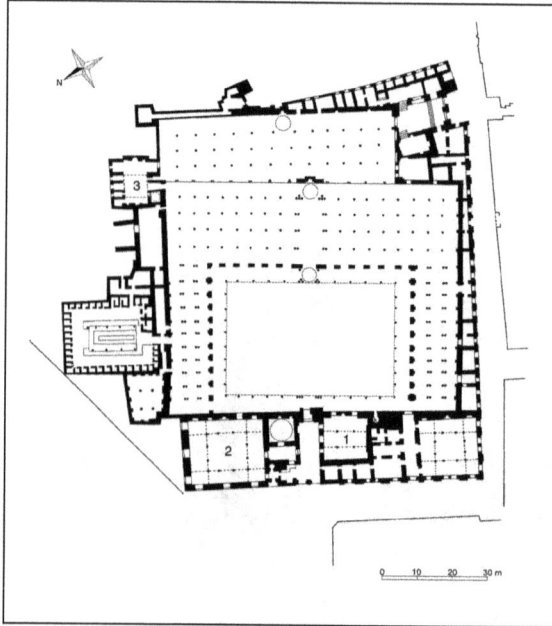

gue por su elevada altura, las originales incrustaciones de cerámica azul en forma de flechas en el segundo fuste, y su doble remate, parecido al de la *madrasa* de Qanibay Emir Ajur (I.1.f).

Este alminar se caracteriza por tener dos escaleras, separadas por un muro, que conducen a sendos remates, coronados por un florón bulbiforme. Otros alminares tienen esta misma estructura con dos escaleras en El Cairo: el alminar de Qusun (736/1336) y el de Azbak al-Yusufi (900/1495).

<p style="text-align:right">M. M.</p>

Madrasa al-Taybarsiyya

Esta madrasa está situada en el interior de la mezquita, a la derecha del acceso. Actualmente, su biblioteca conserva la más ilustre colección de los manuscritos más raros de al-Azhar.

Consagrada como mezquita aneja a al-Azhar, esta *madrasa* fue construida por el emir 'Ala' al-Din Taybars, *jazandar* (tesorero) y capitán de los ejércitos en la época de al-Nasir Muhammad. Dotada de un abrevadero y un lugar para las abluciones, el emir instituyó en ella cursos para los alfaquíes de las escuelas jurídicas *chafi'i* y *maliki*.

El dorado de los techos es totalmente innovador, y sus elegantes mármoles tienen un friso donde se representan pequeños *mihrabs* de fina factura, decoración mucho más elaborada en el propio *mihrab*, que se remonta a la primera época de los *bahries* y se considera obra maestra del arte mameluco.

La construcción de la *madrasa* finalizó en 709/1309, y durante el período otomano el emir Abd al-Rahman Katjuda renovó su fachada, en 1167/1753.

<p style="text-align:right">M. M.</p>

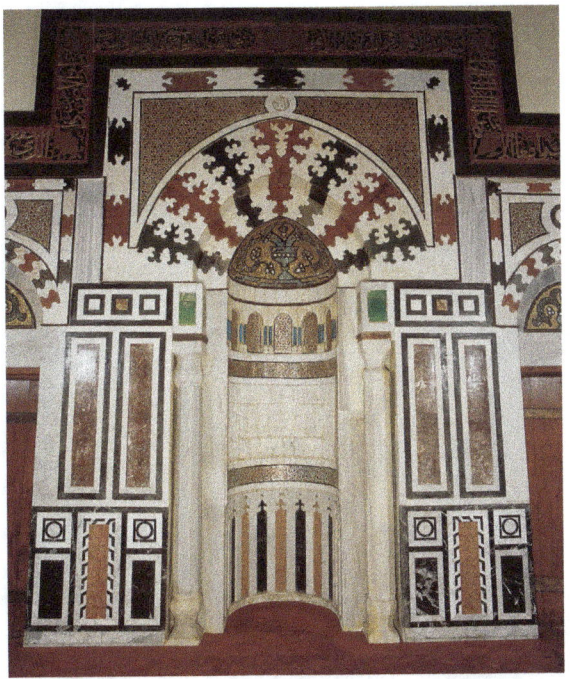

Mezquita al-Azhar, madrasa al-Aqbugawiyya, mihrab, El Cairo.

Madrasa al-Aqbugawiyya

Situada en el interior de la mezquita, a la izquierda de la entrada. Alberga la biblioteca de al-Azhar, fundada a principios del siglo XX por el jedive Abbas Hilmi II, donde se conservan manuscritos y coranes de gran valor.

El emir 'Ala' al-Din Aqbuga, *ustadar* (preceptor) de al-Nasir Muhammad, es el fundador de esta *madrasa* levantada en 740/1340. Los elementos originales que se conservan son la entrada, la fachada de la *qubba*, el *mihrab* y el alminar, el segundo construido en piedra después del alminar del complejo del sultán al-Mansur Qalawun; anteriormente, se edificaban con ladrillos.

RECORRIDO III *Ciencia y erudición*
El Cairo

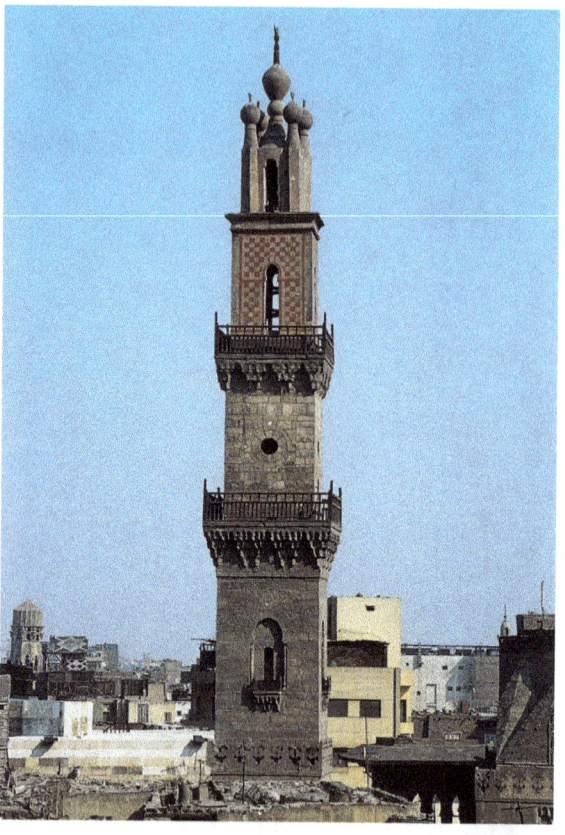

Madrasa del Sultán al-Guri, alminar, El Cairo.

(tesorero) del sultán al-Achraf Barsbay, es la más pequeña de las tres *madrasas* de al-Azhar. Compuesta por cuatro *iwans* en torno a una *durqa'a*, enlosada con mármol policromo y cubierta con una claraboya, las puertas son de madera incrustada con marfil y ébano, y las ventanas de vidrios de colores.

A la izquierda de la entrada desde la mezquita al-Azhar, se encuentra el mausoleo donde fue enterrado su fundador en el año 844/1440. La cúpula se caracteriza por su decoración exterior tallada en la piedra y cuyos motivos florales entrelazados, de una extrema belleza, corresponden a una importante etapa en el desarrollo de la decoración de cúpulas en la época mameluca.

M. M.

III.1.b Madrasa del Sultán al-Guri

Esta madrasa, *que también recibe el nombre de mezquita, está situada en la calle al-Mu'izz li-Din Allah, en el cruce con la calle al-Azhar. Horario: todo el día, salvo durante los rezos del mediodía (12 horas en invierno, 13 en verano) y de la tarde (15 horas en invierno, 16 en verano).*

El alminar y la *madrasa* fueron construidos por el maestro Ibn al-Suyufi, arquitecto jefe de la corte en la época de al-Nasir Muhammad.

M. M.

Madrasa al-Gawhariyya

Se encuentra en el extremo oeste de la mezquita al-Azhar.

Erigida en el año 844/1440 por el emir Gawhar al-Qunquba'i al-Habachi, *jaznadar*

Mujtass El Eunuco, copero en jefe del sultán Qansuh Abu Sa'id (r. 904/1498-905/1499) había emprendido la construcción de una mezquita en el lugar actual de esta *madrasa* de planta cruciforme. Cuando el sultán al-Guri asumió el poder en 906/1501, ordenó su detención, confiscó todos sus bienes y le exigió dinero adicional. Al no disponer de más liquidez, Mujtass cedió el solar de la mezquita con todo lo que en él se encontraba, como compensación parcial de lo exigido.

RECORRIDO III *Ciencia y erudición*
El Cairo

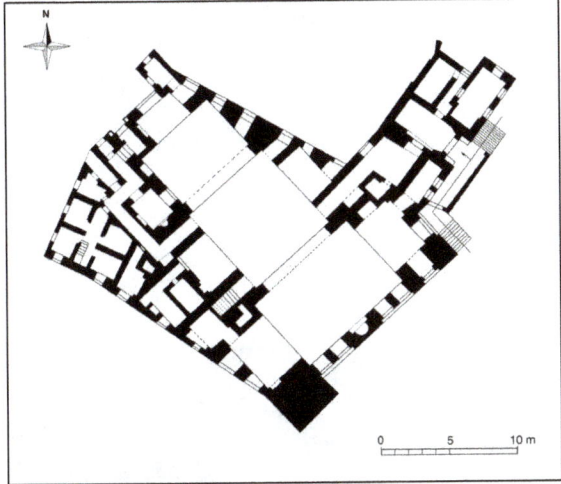

Madrasa del Sultán al-Guri, plano, El Cairo.

El sultán mandó destruir las edificaciones del solar, que amplió con la adquisición de propiedades colindantes. Con la edificación de tiendas en la planta baja, aumentó la capacidad comercial del lugar conocido como al-Guriya, y puso especial cuidado en la selección de sus mármoles y su decoración hasta la finalización de las obras en 909/1503. El arquitecto se lució y no dejó ni un solo rincón sin ornamentación; se esculpieron todos los dinteles, así como los intradós, las dovelas y las jambas de los arcos con inscripciones y motivos florales.

La fachada principal da sobre la calle al-Mu'izz y contiene, en la parte superior, una banda con inscripción *nasji* que reza una aleya coránica y alabanzas al sultán mencionado como "...hombre de espada, de pluma, de sagacidad, de ciencia..."

A la entrada situada en el cruce con la calle al-Azhar se accede por una escalera doble; cada uno de los tramos arranca en una de las dos calles. Este acceso monumental está coronado por un arco trilobulado relleno con varias hileras de mocárabes que forman una original composición geométrica, y en las albanegas unos círculos configuran el emblema del sultán.

Al patio interior descubierto se accede desde la *derka*, a través de un pasillo en recodo con una *muzammala*. El patio, de forma cuadrada, está decorado en la parte superior de su perímetro con cuatro hileras de mocárabes de madera dorada, y hasta una altura de 2 m sus paredes están revestidas con bandas verticales de mármol de colores, rematadas con una banda de inscripciones cúficas florecidas, realizada con incrustaciones de una masa negra en el mármol blanco. En torno a este patio se organizan los cuatro *iwans* donde los estudiantes recibían sus clases, y en la planta superior se distribuyen las

Madrasa del Sultán al-Guri, vista parcial de la fachada, El Cairo.

numerosas habitaciones que les servían de alojamiento.

El *iwan* de la *qibla*, el más grande, se abre con un arco apuntado de herradura que se apoya sobre jambas coronadas con mocárabes de piedra a modo de capitel. Este *iwan* está presidido por un *mihrab* de fino

135

RECORRIDO III *Ciencia y erudición*
El Cairo

Madrasa del Sultán al-Guri, mihrab, detalle del arco, El Cairo.

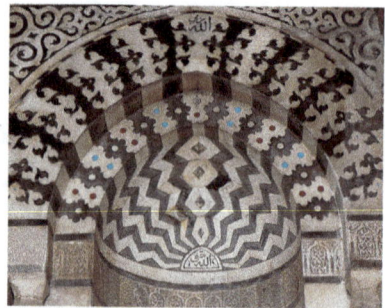

Madrasa del Sultán al-Guri, mimbar de madera, detalle, El Cairo.

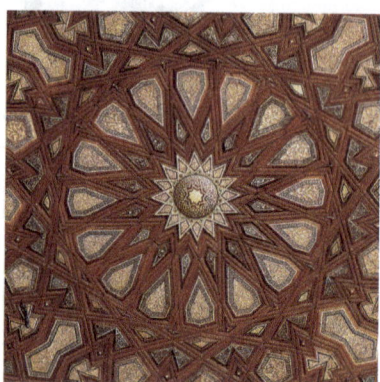

mármol, coronado por un arco apuntado que se apoya sobre dos columnas de mármol blanco. A la derecha del *mihrab* se encuentra el *mimbar* de madera, compuesto de pequeñas piezas ensambladas que forman figuras geométricas taraceadas con marfil y nácar. En el *iwan* de enfrente destaca la *dikkat al-muballig* de madera que, encajada a media altura en la luz del arco apuntado que alcanza el techo, se apoya majestuosamente sobre dos ménsulas de madera pintada con inscripciones y motivos florales dorados.

La base del alminar, situado en el extremo sureste de la *madrasa*, se eleva a la misma altura que la fachada, coronada por almenas en forma de hojas triples. De sus tres fustes separados por dos balcones de madera, sostenidos por finos mocárabes de piedra, el tercero presenta una decoración geométrica ajedrezada pintada, aunque en su origen estaba compuesta por piezas de cerámica. En cuanto al singular remate, era en su origen de piedra y se componía de cuatro cabezas coronadas con un florón bulbiforme. Al poco tiempo de su construcción, el peso de este único ejemplo de esta característica se inclinó y amenazó con provocar la caída del alminar. El sultán al-Guri decidió reducir las cabezas de cuatro a dos, y así permaneció hasta mediados del siglo XVIII, cuando fue reformado con los cinco remates de madera actuales.

El sultán al-Guri fue el último de los grandes constructores entre los sultanes mamelucos de Egipto, y sus edificaciones reflejan una particular voluntad de acondicionar zonas urbanas determinadas y favorecer la educación y las ciencias. De esta *madrasa*, el historiador Ibn Iyas nos transmite el entusiasmo que provocaba en el sentimiento general: "… es una construcción espléndida, de una suntuosa elegancia… Esta *madrasa* es una de las maravillas de esta época."

M. M.

III.1.c Complejo del Sultán al-Mansur Qalawun

El conjunto arquitectónico del sultán Qalawun se encuentra en la calle al-Mu'izz li-Din Allah, al otro lado de la calle al-Azhar, frente a la sala de Muhib al-Din (Bayt al-Qadi).
Horarios de la madrasa: *todo el día, salvo durante los rezos del mediodía (12 horas en invierno, 13 en verano) y de la tarde (15 horas en invierno, 16 en verano).*

RECORRIDO III *Ciencia y erudición*
El Cairo

Complejo del sultán al-Mansur Qalawun, vista general, El Cairo.

Complejo del Sultán al-Mansur Qalawun, plano, El Cairo.

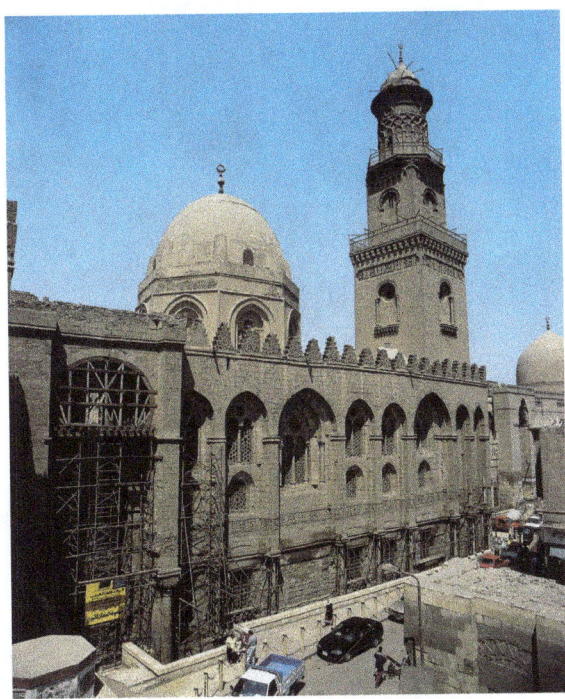

Horarios del mausoleo y hospital: desde las 8 hasta la puesta del sol.
Por hallarse actualmente en obras de restauración, no se puede acceder al interior del conjunto.

Cuando era uno de los emires del sultán Baybars al-Bunduqdari, Qalawun cayó enfermó en Damasco, donde fue tratado en el *maristan* (hospital) de al-Nuri. El hospital le impresionó y complació tanto que hizo voto de construir una institución semejante en El Cairo si Dios le concedía acceder al trono de Egipto. Poco después de asumir el poder en 678/1279, compró la tierra y los edificios a los propietarios del solar —en tiempos parte del palacio fatimí occidental o menor—, donde empezó con la edificación del hospital de este amplio complejo, que incluye además una *madrasa* y un mausoleo.

Las obras empezaron en el año 683/1284, y la construcción fue terminada al cabo de trece meses, un plazo desusadamente corto. El historiador al-Maqrizi nos relata algunas anécdotas al respecto; el encargado de las obras mandaba a los transeúntes acarrear los materiales de construcción hasta el interior del edificio. Este hecho se propagó rápidamente entre los ciudadanos y pronto muchos de los habitantes evitaron pasar por el lugar.

Se considera que este conjunto marca el inicio de un nuevo prototipo de edificios, los complejos arquitectónicos, compuestos por varias unidades de diferentes tamaños y usos diversos; modelo que será el predominante en la arquitectura otomana posterior.

El lugar de asentamiento de este imponente complejo sobre el lado occidental de la calle al-Muʿizz li-Din Allah fue elegido, por una parte, para hacer coincidir los muros de la *qibla* de la *madrasa* y de la

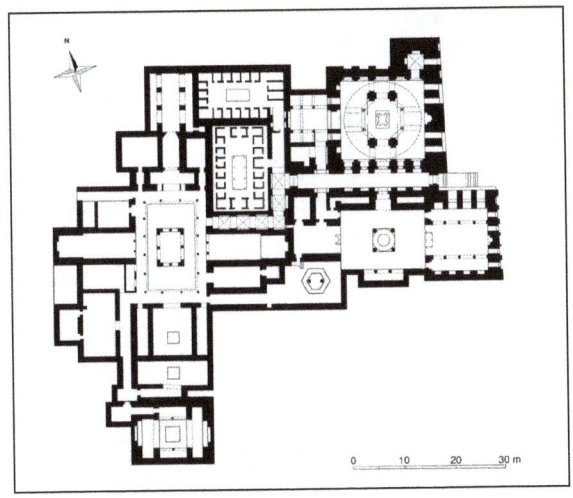

RECORRIDO III *Ciencia y erudición*
El Cairo

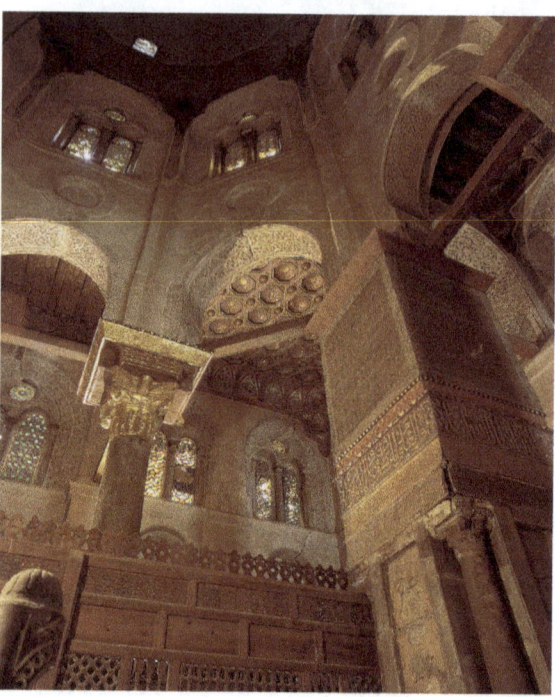

Complejo del sultán al-Mansur Qalawun, interior del mausoleo, El Cairo.

qubba con la fachada de la calle y, por otra, por la importancia estructural de este eje norte-sur desde la época fatimí.

El arquitecto resolvió el acceso a los tres edificios con una entrada única que desemboca en un largo pasillo en recodo y 5 m de ancho que, a su vez, distribuye el ingreso a las diferentes unidades. Este acceso único, que facilitaba el control del complejo, está compuesto de dos arcos superpuestos sobre el dintel de la puerta; el primero es ligeramente apuntado; el segundo, de herradura, es el primero de esta tipología en la arquitectura mameluca de El Cairo.

En la fachada a la calle, de 67 m de longitud, sutiles variaciones distinguen el mausoleo, situado a la derecha, de la *madrasa*, que sobresale algo más de 10 m a la izquierda. Los elementos arquitectónicos del mausoleo nos indican que fue la parte donde se concentró el mayor cuidado por albergar la tumba del fundador. Después de traspasar, a la derecha del pasillo, una *derka* con cúpula que conduce a un patio descubierto con arcos, se accede a la magnífica *qubba* del sultán al-Mansur Qalawun y su hijo al-Nasir Muhammad, a través de una celosía de madera tallada coronada por una de las más impresionantes decoraciones en estuco que se hayan conservado. El mausoleo está cubierto por una gran cúpula, apoyada en un alto tambor octogonal sostenido por cuatro columnas y cuatro pilares intercalados de dos en dos; esta disposición es una de las influencias sirias que se pueden destacar. En cuanto al *mihrab*, por la variedad de su decoración que incluye la utilización de mosaicos, se considera uno de los más espléndidos de la arquitectura islámica.

A la izquierda del pasillo, dos entradas conducen a la *madrasa*, formada por un patio central rodeado por cuatro *iwans*, el mayor de los cuales es el de la *qibla* (sureste). En el acta fundacional se especifica la disposición de las habitaciones de los estudiantes en torno a los *iwans* y la ubicación de los alojamientos de los alfaquíes en la planta superior.

El *iwan* sureste consta de tres naves perpendiculares al muro de la *qibla* y separadas por arcos; la más ancha y alta es la central. En esta disposición se observa la influencia del modelo de planta de las basílicas cristianas.

Aunque queda poco del hospital, al cual se accede desde el final del pasillo, se dejó constancia de su planta a través de las fuentes históricas y las excavaciones arqueológicas realizadas.

RECORRIDO III *Ciencia y erudición*
El Cairo

Siguió funcionando hasta mediados del siglo XIX, pero del edificio original solo se conservan dos grandes *iwans*: el este y el oeste. Sobre los otros elementos, el Ministerio de los *Waqf*s construyó un hospital especializado en oftalmología, en el año 1915.

Construido sobre los restos del palacio oeste fatimí, las excavaciones arqueológicas han descubierto fragmentos de bandas de madera tallada de la época fatimí en los que aparecen músicos, bailarinas, bebedores y escenas de pesca y caza. Estos fragmentos estaban colocados de cara a la pared, por ser considerados blasfemias en aquella época. Actualmente se pueden ver en el Museo de Arte Islámico de El Cairo. Por otra parte se ha comprobado que la distribución de la planta del edificio, similar al hospital de al-Nuri, en Damasco, estaba basada en una clara separación entre sexos en las dependencias de los diferentes cuidados. Disponía de cien camas, distribuidas entre las unidades: quirúrgicas, reducción de fracturas, enfermedades intestinales, oftalmología, neurología, psicología, además de unidades de consulta externa, otras de aislamiento para los enfermos contagiosos, farmacia y dependencias para almacenar el instrumental y otras en las que se ofrecían otros servicios.

En el hospital también se impartían clases de medicina y disponía de una biblioteca. La sala principal, que era una de las salas del palacio fatimí, se utilizaba como unidad de vigilancia y cuidados intensivos posteriores a las operaciones.

El alminar incorporado a la fachada del mausoleo, en el extremo este, se compone de tres fustes en retroceso; los dos primeros cuadrados y el tercero circular. Es obra del sultán al-Nasir Muhammad, hijo de Qalawun, que lo mandó construir en 703/1303 tras la caída del alminar original a consecuencia de un terremoto que hubo aquel año. Una inscripción situada en la parte alta del primer fuste conmemora este hecho mencionando al fundador, sus títulos e indicando la fecha de construcción.

<div align="right">S. B.</div>

III.1.d Janqa y madrasa del Sultán Barquq

La janqa *y la* madrasa *del Sultán Barquq se encuentran en la calle de al-Muʻizz li-Din Allah, a continuación del complejo del Sultán Qalawun. Horario: todo el día, salvo durante los rezos del mediodía (12 horas en invierno, 13 en verano) y de la tarde (15 horas en invierno, 16 en verano).*

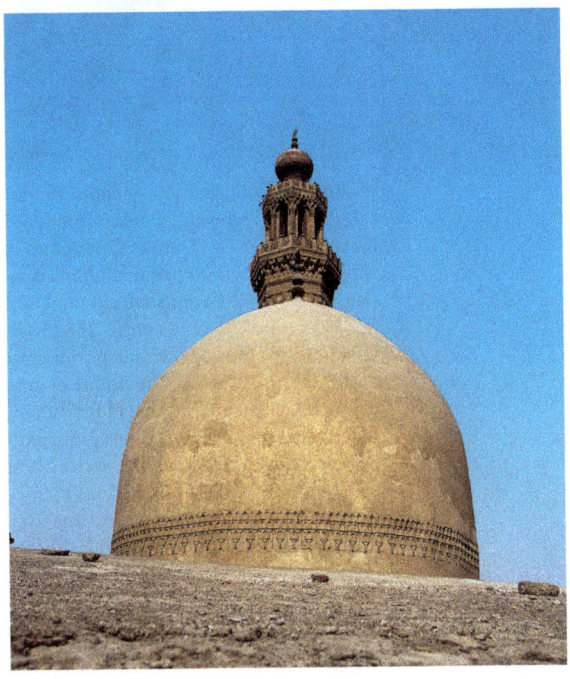

Janqa y madrasa del Sultán Barquq, cúpula y alminar, El Cairo.

RECORRIDO III *Ciencia y erudición*
El Cairo

Janqa y madrasa del Sultán Barquq, pasillo entre la janqa y la derka, El Cairo.

El sultán al-Dahir Barquq —conocido por este nombre (*barquq,* ciruelas) por tener los ojos saltones— asumió el poder en el año 784/1382 como primer sultán circasiano de Egipto. La construcción del edificio, que duró dos años entre 786/1384 y 788/1386, fue supervisada por el emir Yarkas al-Jalili, y su arquitecto fue el gran maestro Chihab al-Din Ahmad Ibn Tuluni, arquitecto en jefe e hijo de una gran familia de arquitectos, autores de varias obras en Egipto y *al-hiyaz*. En la época mameluca, los arquitectos gozaban de una gran deferencia por parte de los sultanes; el matrimonio de Ahmad Ibn Tuluni con la hija del sultán refleja la gran consideración que se le brindaba y su destacada posición en la corte.

Sobre el lado occidental de la calle al-Mu'izz li-Din Allah, misma disposición que el complejo de Qalawun, la fachada principal se extiende entre el alminar al noroeste y el monumental acceso en el extremo sureste. Destaca en ella su composición con rehundimientos verticales; a la altura de la calle, unas ventanas con rejas de cobre, coronadas por dinteles de mármol compuestos con dovelas ensambladas con la técnica *ablaq*; en la parte superior, arcos apuntados encierran ventanas con celosías de madera cuyo ensamblaje de pequeñas piezas adopta perfectas figuras geométricas. Algunas variaciones distinguen la fachada de la *madrasa* de la del mausoleo, pero toda la extensión está unificada por las almenas que recorren la parte superior y la magnífica inscripción tallada en piedra que corona el nivel de la tercera planta.

En el gran alminar de proporcionadas dimensiones y compuesto de tres fustes octogonales, el tercero abierto (*gawsaq*) y coronado por un gran florón bulbiforme, destaca la decoración del cuerpo central, compuesta de círculos entrelazados tallados en la piedra y originalmente revestidos de mármol; se trata del único ejemplar de este tipo.

Unas escaleras dobles ascienden a la puerta de entrada, cuyos dos batientes de madera están laminados en bronce con motivos geométricos en relieve, formando lacerías con motivos florales damasquinados en plata; el nombre del sultán se distingue en el centro de las estrellas de 18.

La *derka*, cubierta por una pequeña cúpula de piedra roja y blanca, conduce al patio de la *janqa* a través de un pasillo en recodo, descubierto en sus extremos y enlosado con mármol de colores.

La planta del edificio es resultado de la fusión del tipo de *madrasa* cruciforme

RECORRIDO III *Ciencia y erudición*
El Cairo

*Janqa y madrasa del
Sultán Barquq,
El Cairo.*
a. Planta baja:
 1. Doctrina hanafi.
2. Doctrina chafi'i.
3. Doctrina maliki.
4. Doctrina hanbali.
b. Primera planta.
c. Segunda planta.

(patio rodeado por 4 *iwans*) con el de mezquita hipóstila que se refleja en el *iwan* sureste, dividido en tres naves perpendiculares al muro de la *qibla*. El *mihrab*, flanqueado por dos altos nichos con ventanas enrejadas, está revestido con mármol de colores adornado con engastes de nácar. En uno de sus lados se encuentra el *mimbar* de madera, una de las obras del sultán Yaqmaq (r. 842/1438-857/1453); en el otro el atril para el Corán, una obra maestra de madera taraceada con marfil, y en la entrada del *iwan* se sitúa la *dikkat al-muballig* de mármol, sostenida por 8 columnas del mismo material. La magnífica decoración del techo está realizada sobre fondo azul con dibujos florales e inscripciones doradas, mientras los otros tres *iwans* están cubiertos por bóvedas de cañón apuntado; la del *iwan* noroeste, el mayor de los tres, está construida con hileras de piedra dispuestas según la técnica *muchahhar*.

En esta *janqa* se impartían clases de exégesis y recitación coránica, y se estudiaba la tradición profética (*hadiz*) de las cuatro escuelas jurídicas. El *iwan* de la *qibla*, el más grande, estaba reservado a la doctrina *hanafi* —el rito seguido por el sultán—, el noroeste a la doctrina *chafi'i*, y los otros dos laterales a las doctrinas *maliki* y *hanbali*.

En los laterales del *iwan* noroeste, dos pasillos conducen a las habitaciones de los estudiantes y las alcobas de los sufíes, la cocina, el pozo y la sala de abluciones. En este lado del patio, una puerta en la esquina noroeste da acceso a los 3 aposentos de los alfaquíes (*chafi'i, maliki* y *hanbali*). En la esquina opuesta, otra puerta da a las escaleras de ingreso a las plantas superiores, donde se encuentran la vivienda del alfaquí *hanafi*, varios dormitorios para estudiantes y diferentes dependencias.

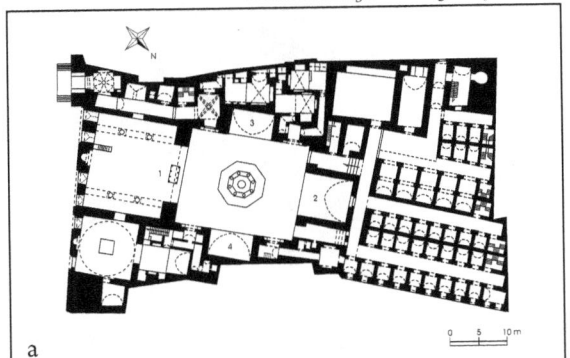
a

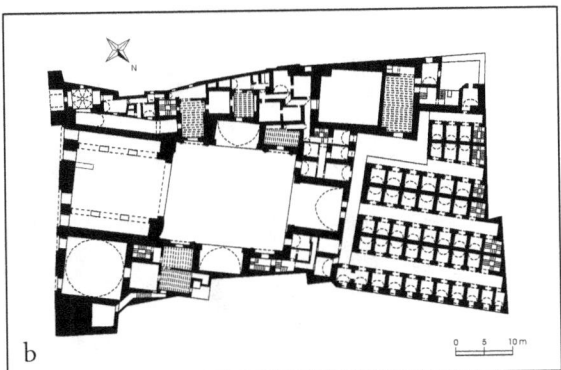
b

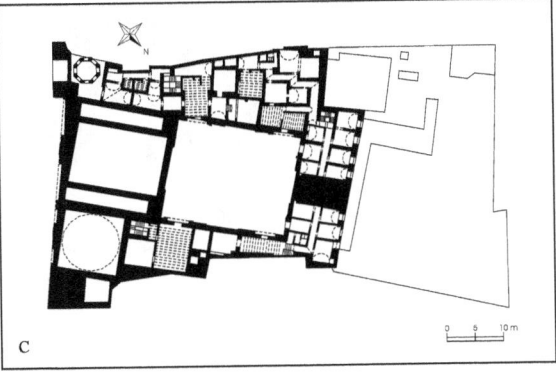
c

RECORRIDO III *Ciencia y erudición*
El Cairo

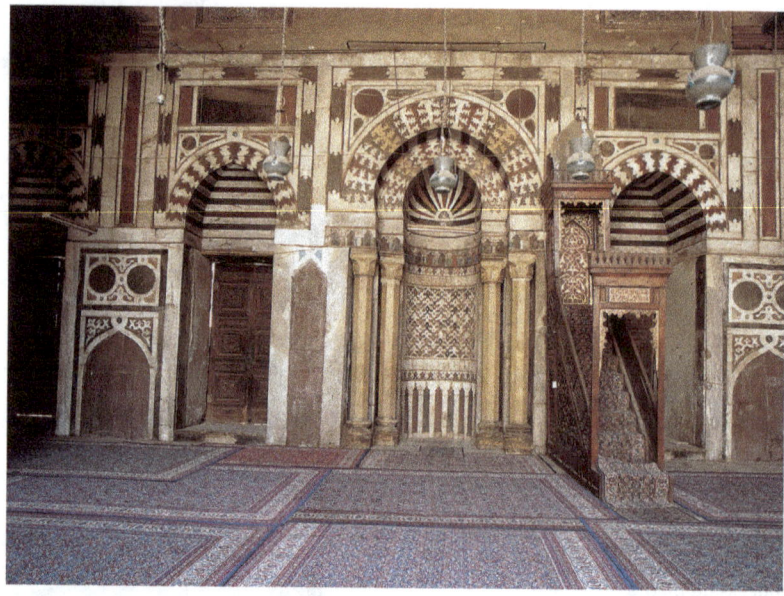

Janqa y madrasa del Sultán Barquq, mihrab y mimbar, El Cairo.

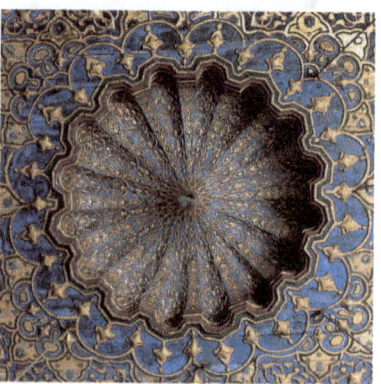

Janqa y madrasa del Sultán Barquq, iwan de la qibla, detalle del techo, El Cairo.

sobre ocho esbeltas columnas de mármol y con cúpula de madera, una puerta da acceso a varias estancias que se distribuyen en tres plantas donde el sultán y su familia residían durante diferentes festejos religiosos. Esta residencia, aneja a la *janqa*, es una de las particularidades de esta edificación.

<div style="text-align: right">M. M.</div>

III.1.e Janqa del Sultán Baybars al-Gachankir

La janqa *de Baybars al-Gachankir se encuentra en la calle al-Gamaliyya. Seguir la calle al-Mu'izz li-Din Allah en dirección a Bab al-Futuh y coger, a la derecha, la calle Darb al-Asfar que desemboca frente al monumento. Horario: todo el día, salvo durante los rezos del mediodía (12 horas en invierno, 13 en*

El mausoleo, que alberga las tumbas del padre y los hijos del sultán, y es accesible desde el *iwan* de la *qibla*, está cubierto por una cúpula sobre pechinas con siete hileras de mocárabes dorados. En la esquina sureste del patio, con una fuente central

RECORRIDO III *Ciencia y erudición*
El Cairo

verano) y de la tarde (15 horas en invierno, 16 en verano).

Las obras de la *janqa*, construida sobre parte de lo que fue la cancillería fatimí, empezaron en el año 706/1306, dos años antes de asumir el poder el sultán Baybars al-Gachankir. Después de inaugurar su edificación, en el mes de *ramadán* de 709/febrero de 1310, se vio obligado a renunciar al trono por el retorno de al-Nasir Muhammad de Siria, que lo arrestó y ejecutó, haciéndose con el poder por tercera vez. La *janqa* del sultán Baybars al-Gachankir, la más antigua de cuantas se conservan en la actualidad, permaneció cerrada cerca de 18 años por mandato de al-Nasir Muhammad, que la volvió a abrir en el año 726/1326.

Según menciona el documento de fundación *waqf*, esta *janqa* estaba destinada a 400 sufíes, cien de los cuales eran residentes, y un centenar de soldados e hijos de emires. Esta escritura fundacional nos proporciona también información sobre el personal vinculado a este tipo de establecimiento: dos alfaquíes —uno *hanafi* y otro *chafi'i*—, dos repetidores, un portero, un amo de llaves, un encargado de mantenimiento, uno que rociaba con agua, otro que la distribuía, uno que encendía las lámparas, un cocinero, un pesador, un ayudante para el pan, dos ayudantes para la sopa, un oftalmólogo y un amortajador, más otros empleados para la residencia y la tumba. Sus salarios y pensión salían de los ingresos de las propiedades *waqf*, entre las cuales se encontraban tierras en Egipto y al-Cham.

La *janqa* está edificada a lo largo de más de 68 m, de manera perpendicular a la calle al-Gamaliyya, donde la fachada se divide entre la del mausoleo y la del acceso, cubierto por media cúpula de mocá-

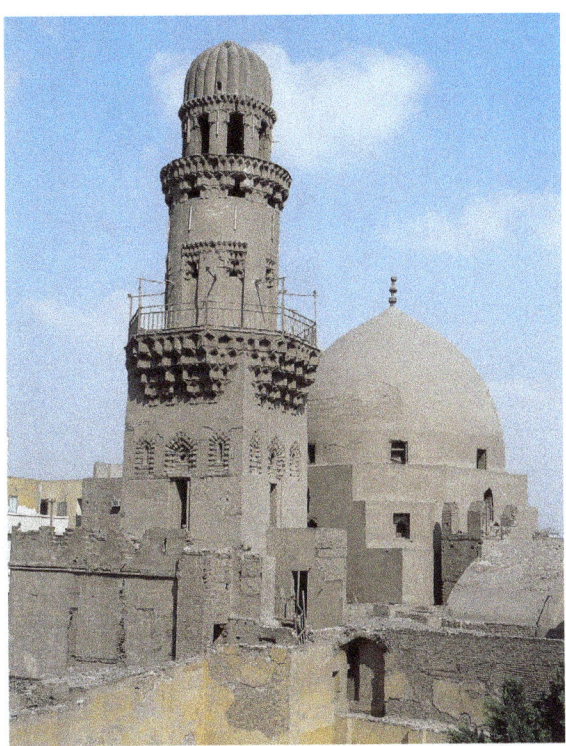

Janqa del Sultán Baybars al-Gachankir, cúpula y alminar, El Cairo.

rabes y coronado por un arco de medio punto. Este acceso presenta una evolución innovadora, que consiste en la abertura de nichos coronados por arcos de medio punto realizados con la técnica *ablaq* y apoyados en columnas de mármol, en medio de los muros laterales y encima de los bancos de mármol.

A media altura de la fachada, una banda con inscripción *nasji* recorre toda su extensión con un texto que menciona la fundación de la *janqa* como *waqf* para los sufíes, y en la parte que detalla el nombre completo del sultán Baybars al-Gachankir, falta la palabra "sultán" que lo precede —a la derecha de la fachada del mausoleo—,

RECORRIDO III *Ciencia y erudición*
El Cairo

Janqa del Sultán Baybars al-Gachankir, acceso, El Cairo.

Janqa del Sultán Baybars al-Gachankir, mihrab de la qubba, detalle del zócalo, El Cairo.

probablemente eliminada por el sultán al-Nasir Muhammad.

La *janqa*, edificio regular encajado en un solar irregular, está formada por un patio central rectangular descubierto, rodeado de cuatro *iwans*, de los cuales el sureste es el más grande y era el reservado a la enseñanza de la doctrina *chafi'i*. Una de las particularidades de este edificio es la ubicación de un *mihrab* en cada uno de los *iwans* laterales. En los lados del patio, enlosado con baldosas de piedra, se abren las celdas reservadas a los sufíes.

En la *qubba* sepulcral, destaca la singular decoración del zócalo del *mihrab* compuesta con la alternancia de dobles columnas pequeñas de piedra y conchas a modo de arco, cuyas albanegas están rellenas con motivos vegetales en relieve. En el lado opuesto que da a la calle, se sitúa una sala donde se impartían clases especializadas en la tradición profética (*hadiz*). El alminar, situado encima de la entrada principal, consta de tres fustes (cuadrado, circular y *qawsaq*) separados por dos balcones sostenidos por varias hileras de mocárabes, y está coronado por un remate acanalado —llamado *mabjara* por tener forma de pebetero— que originalmente estaba revestido con cerámica verde.

M. M.

ORGANIZACIÓN DEL *WAQF* EN LA ÉPOCA MAMELUCA

Mohamed Abd El-Aziz

Waqf o *habiz* significa "detener, inmovilizar" y expresa en el Islam el hecho de consagrar los bienes particulares a un uso piadoso, hacer de su propiedad un legado devoto con el objetivo de dedicarlo a la atención de las necesidades de la comunidad para el culto, el servicio público o la ayuda humanitaria. Es una dotación de patrimonio: tierras o bienes raíces que no se pueden vender, comprar, poseer, heredar, regalar ni hipotecar. Sus beneficios deben emplearse para sufragar cualquier obra pía, de acuerdo con las condiciones establecidas por el donante.

Igual que otros pueblos, los árabes conocieron el sistema del *waqf*, en su más amplia acepción, con anterioridad al Islam. La Ka'ba, la mezquita al-Aqsa y las iglesias situadas en el extremo de la Península Arábiga no eran propiedad de nadie en particular, sino que eran utilizadas por todos los adeptos de las distintas religiones.

El *waqf* se basa en uno de los principios religiosos que establece la jurisprudencia islámica: la limosna obligatoria. Prueba de ello es el *hadiz* (o tradición del profeta Muhammad), según el cual "cuando muere una persona se acaban sus actos, salvo en tres casos: si deja una limosna en curso, o un saber del que se beneficia la gente, o un buen hijo que invoca a Dios en su favor."

El sistema del *waqf* islámico llegó a Egipto tras la conquista árabe, y su constitución se consideraba una acción que acercaba a Dios. Desde el principio de la Era islámica, los musulmanes de Egipto adoptaron la costumbre de constituir *habices*, sin que esta práctica se viese interrumpida. El más antiguo *habiz* se remonta a unas tierras agrícolas de Egipto en el primer siglo de la Hégira, en la época del califa omeya Abd al-Aziz Ibn Marwan, en el año 68/687, conocido como el *habiz* del jardín de Amir Ibn Mudarrak en Giza. En la época del califa Hicham Ibn Abd al-Malik se creó una institución que se considera la primera de este tipo, tanto en Egipto como en el resto de los países islámicos, dedicada a la administración de los *habices* y cuya supervisión estaba encomendada a los cadíes, conocida como la "cancillería de los *habices*".

El período mameluco se considera la época dorada del sistema del *waqf* en

Janqa del Sultán Baybars al-Gachankir, detalle de la inscripción nasjí donde se menciona que fue fundada como Waqf para los sufíes.

ORGANIZACIÓN DEL *WAQF* EN LA ÉPOCA MAMELUCA

Egipto. Los factores políticos, económicos, sociales y culturales tuvieron una gran influencia en la difusión y el auge de este sistema y, a su vez, se vieron influenciados por este.

Los sultanes mamelucos, que no llegaron al poder por medios legítimos, eran considerados extranjeros por los habitantes oriundos del país, y en el sistema del *waqf* encontraron un medio de propaganda para su gobierno, con el que trataban de ganarse el afecto del pueblo. Por esta razón constituyeron gran número de *habices* donando tierras y bienes raíces —de su propiedad o del erario público— para construir fundaciones que proporcionasen servicios públicos, como fuentes para la distribución de agua potable, servicios educativos como las escuelas primarias, hospitales donde se trataban enfermedades y otros servicios, como los destinados a distribuir comida a los pobres o amortajar y enterrar a los muertos.

Gracias al sistema del *waqf*, los sultanes mamelucos y los hombres de Estado lograron alcanzar otro objetivo: impedir que sus propiedades fuesen confiscadas, asegurándose de este modo unos recursos económicos para ellos y sus descendientes a través de los beneficios generados por sus bienes, al margen de eventuales cambios futuros. Recordaremos que la sucesión de los sultanes no estaba basada en el sistema hereditario, salvo en algunas ocasiones, y con frecuencia el nuevo sultán confiscaba los bienes y rebaños del sultán destronado.

Había dos tipos de *habices*: el familiar, que constituía el donante y que a su muerte era administrado por sus descendientes, y a la muerte de estos por una comisión de una institución benéfica, y el *habiz* benéfico, que desde su constitución y hasta su extinción estaba administrado por una institución benéfica. En la época mameluca tuvo gran difusión un tercer tipo de *habiz* que se considera una mezcla de los dos anteriores, ya que el documento de constitución indicaba expresamente que, una vez sufragados los gastos de la institución benéfica a favor de la cual se instituía, el remanente de sus beneficios revertía en el fundador y, a su muerte, en sus herederos.

Entre los factores económicos que animaron a los sultanes mamelucos, y a la población en general, a constituir *habices* sus propiedades, está la exención de impuestos o tributos, ya que se consideraban bienes de manos muertas que al ser destinados a obras benéficas eximían de la obligación de pagar la limosna legal; pues el *habiz* era, en sí mismo, una limosna. Otra razón del aumento de los *habices* en la época mameluca fue la creación de una cancillería (*diwan al-hachriyya*) que administraba los bienes de quienes morían sin herederos.

Durante el periodo mameluco se desarrolló una actividad religiosa sin precedentes. Algunos motivos de este dinamismo están relacionados con el origen (esclavos y no árabes) y la educación de los sultanes y sus emires, y otros con la política general aplicada para fortalecer las relaciones entre la corte y los hombres de religión. Estos sultanes fundaron muchas instituciones religiosas: *madrasas*, *janqas* y casas de retiro, además de mezquitas, para confortar el vínculo religioso que les unía al pueblo y hacerle olvidar su pasado, su origen y su raza.

El *habiz* fue muy importante para el mantenimiento de las mezquitas y la divulgación de la religión. Esta institución contribuyó enormemente a la propagación del sufismo en el Egipto mameluco, pues parte de los beneficios se invertían en el

mantenimiento de los sufíes, que vivían apartados del mundo y se entregaban a la devoción.

Por otra parte, muchos de los donantes pusieron como cláusula en sus escrituras la inversión de parte de los beneficios de los *habices* en ayudar a quienes carecían de medios para cumplir con el deber religioso de peregrinar a La Meca.

El *waqf* también favoreció, en gran medida, la capacidad de los sultanes para defender el Islam y sus territorios; se construyeron ciudadelas y fortalezas en las fronteras, para contener los ataques de los cruzados y concentrar en ellas las tropas, las armas y los pertrechos necesarios para su defensa; con este medio se construyeron la Ciudadela de Qaytbay en Alejandría y su torre en la ciudad de Rosetta.

El auge de la actividad científica en Egipto durante la época mameluca puede considerarse una consecuencia natural de la profusión y extensión de este sistema. Los beneficios de estos *habices* eran la principal fuente de recursos para la mayoría de las *madrasa*s y las escuelas primarias para huérfanos. Por consiguiente, sin ellos y sus abundantes recursos no habría sido posible la amplia actividad científica y la divulgación religiosa que tuvo lugar en la época mameluca, que debe su existencia a la fundación de *madrasa*s y a la continuidad de la enseñanza que se impartía en ellas.

El sistema del *waqf* también tuvo una gran influencia en el florecimiento, desarrollo y apogeo del arte islámico en Egipto. Este sistema es el que ha permitido el mantenimiento de sus magníficos edificios, a través de los siglos, hasta nuestros días, y que nos hayan llegado estas obras maestras del arte islámico, así como los documentos de constitución de los *habices*, que describen con precisión estas edificaciones y sus dotaciones en obras de arte, proporcionándonos gran cantidad de términos artísticos.

Por otra parte, este sistema garantizó la continuidad de la labor de los artesanos y artistas, al igual que la progresiva evolución de las distintas artes, porque la mayoría de sus fuentes de ingresos venían de *habices*, fundamentalmente propiedades de personas ricas para garantizar su conservación y la continuidad de su usufructo, tanto si se trataba de fundaciones de carácter religioso como civil.

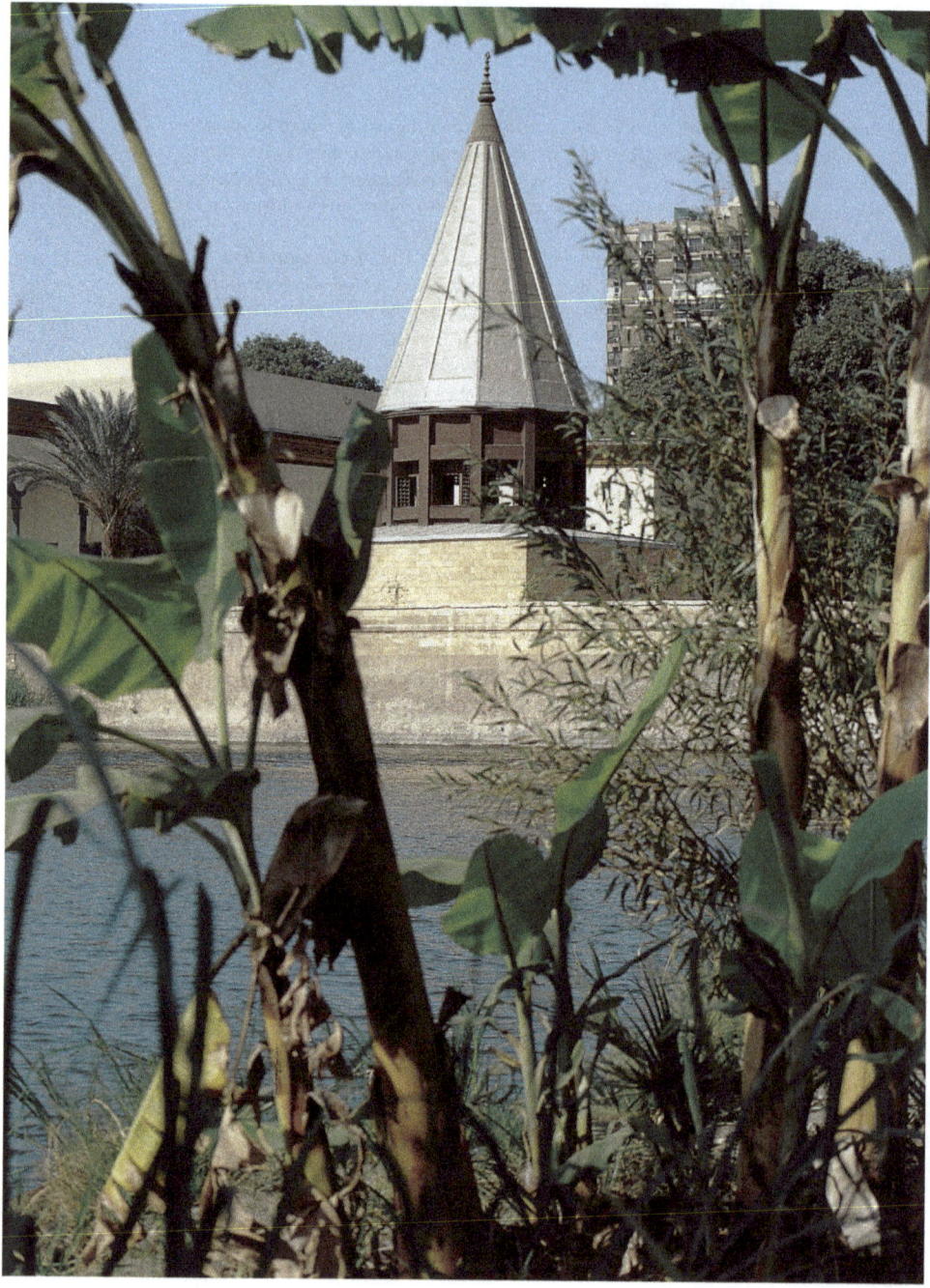

RECORRIDO IV

La celebración de la crecida del Nilo

Ali Ateya, Salah El-Bahnasi, Mohamed Hossam El-Din,
Gamal Gad El-Rab, Tarek Torky

IV.1 EL CAIRO
 IV.1.a Nilómetro
 IV.1.b Acueducto
 IV.1.c Sabil y kuttab del Sultán Qaytbay
 IV.1.d Madrasa de Qanibay al-Muhammadi (opción)
 IV.1.e Mezquita de Chayju
 IV.1.f Janqa y qubba de Chayju
 IV.1.g Madrasa de Tagri Bardi
 IV.1.h Madrasa de Sargatmich
 IV.1.i Mezquita de Ibn Tulun
 IV.1.j Madrasa y mausoleos de Salar y Singar al-Gawli

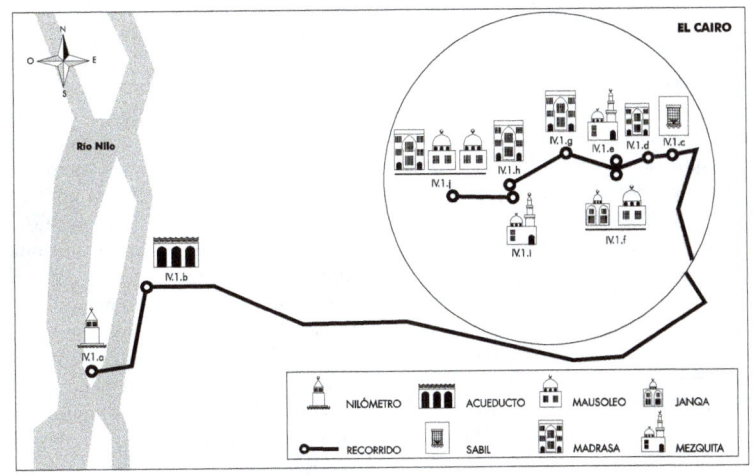

Nilómetro, isla de Rawda, El Cairo.

RECORRIDO IV *La celebración de la crecida del Nilo*

El Nilo, burg del acueducto, El Cairo (D. Roberts, 1996, cortesía de la Universidad Americana de El Cairo).

"Egipto es un don del Nilo" es una frase expresada por el historiador griego Herodoto, cuando visitó el país y observó la estrecha relación entre la vida de sus habitantes y el agua de este río, de la que dependían todas sus actividades. Herodoto no exageraba al pronunciarse de este modo, pues los egipcios, a lo largo de las distintas etapas de su historia, han sido conscientes de hasta qué punto sus cultivos e industrias dependían del Nilo y de que la sequía causaba hambruna, pérdida de cultivos y muerte. La gran alegría que mostraban con la crecida del río era la expresión de esta arraigada dependencia. Desde la conquista árabe de Egipto, los gobernantes y califas mostraron su interés por registrar con mediciones la elevación de las aguas y pregonársela al pueblo, para informarle de lo que le deparaba el futuro inmediato. Hubo una familia, conocida como la familia de Ibn Abi al-Raddad, que estaba dedicada a tomar estas mediciones y notificarlas, ocupación que siguió desempeñando hasta la época mameluca.

Para garantizar el servicio de distribución de agua, los distintos gobernantes se preocuparon de erigir diferentes tipos de construcciones. En la época ayyubí, las aguas potables del Nilo llegaban a la Ciudadela desde Fustat, a través del canal construido en la parte superior de la muralla de Salah al-Din, parcialmente conservada.

Con el aumento de la población y la extensión de la ciudad en la época mameluca, los sultanes tuvieron que responder a la creciente demanda de agua. En 710/1310-712/1312, el sultán al-Nasir Muhammad mandó construir cuatro norias a orillas del Nilo, para elevar el agua hasta un acueducto que unió a la muralla de Salah al-Din —a la altura de la zona de al-Sayyida Nafisa—, desde donde se transportaba hasta la Ciudadela.

Más tarde, en la época de los circasianos, estos acueductos fueron restaurados y, en el año 912/1506, el sultán al-Guri ordenó abandonar el uso del antiguo conducto, sustituirlo por uno nuevo (IV.1.b) y restaurar las norias.

La construcción de *sabil*s aumentó considerablemente. Se repartieron por las calles de El Cairo, proporcionando la mayoría de las aguas utilizadas para las necesidades de la ciudad. Unos porteadores se encargaban del transporte del agua hasta las casas, a cambio de una remuneración, mientras su uso directo desde la fuente por los habitantes y visitantes de El Cairo era gratuito, tal y como lo estipula el derecho musulmán. Además de pozos, en distintos lugares de la ciudad había abrevaderos para los animales. La abundancia de *sabil*s en la ciudad refleja el

RECORRIDO IV *La celebración de la crecida del Nilo*

nivel de desarrollo y progreso alcanzado en aquella época.

La celebración de la crecida del Nilo —es decir, el alcance del nivel apropiado para garantizar el abastecimiento de agua— gozaba del favor y patrocinio de los sultanes mamelucos, que presenciaban personalmente el acontecimiento o nombraban como representante a uno de sus generales.

Durante la época de la crecida del Nilo, la costumbre era informar diariamente del nivel del río, tal y como menciona el historiador Abu al-'Abbas al-Qalqachandi: "En la época de la crecida, era costumbre que el encargado del nilómetro midiese el nivel de las aguas todos los días por la tarde, y al día siguiente pregonaba el resultado y lo trasmitía por escrito a las personalidades del Estado", y añade que, además, les comunicaba la diferencia con el nivel del año anterior.

Cuando el nivel del agua llegaba a 16 codos (8 m) los mensajeros de albricias divulgaban la noticia por todas partes, anunciando al pueblo la buena nueva, y comenzaban los preparativos de la celebración.

La fiesta se celebraba durante todo el día. Empezaba por la mañana con el descenso del sultán de la Ciudadela por la calle al-Saliba (actualmente con distintos nombres en varios tramos). Luego cruzaba el canal (actual calle Port Saïd) por el puente de los Leones (actual plaza de al-Sayyida Zaynab). Luego se dirigía hacia el Viejo Cairo (Fustat), situado frente a la isla de Rawda, donde se encuentra el nilómetro. Desde allí embarcaba, junto con sus hombres de Estado, en los navíos de guerra que los trasladaban hasta el nilómetro, cuya columna central se untaba con perfume de azafrán. Después, los navíos, desde los cuales se lanzaban flechas de fuego, se dirigían entre exclamaciones de la multitud y música, hacia la zona de Fum al-Jalig. Allí se sitúa el desvío del canal cuya presa se abría para disminuir el caudal del Nilo y así evitar el peligro de inundación. En el transcurso de esta celebración, a orillas del río se montaban las tiendas del sultán, donde se instalaba con sus escoltas, y se preparaban banquetes a cargo del erario público. El sultán ofrecía regalos y vestiduras honoríficas a los emires y a la familia de Ibn Abi al-Raddad, responsable de las mediciones. En estas ocasiones, los poetas componían versos en honor de la fiesta.

Nilómetro, interior, columna de las mediciones, El Cairo (D. Roberts, 1996, cortesía de la Universidad Americana de El Cairo).

151

RECORRIDO IV *La celebración de la crecida del Nilo*
El Cairo

Nilómetro, sección, El Cairo (dibujo de Mohammed Rushdy).

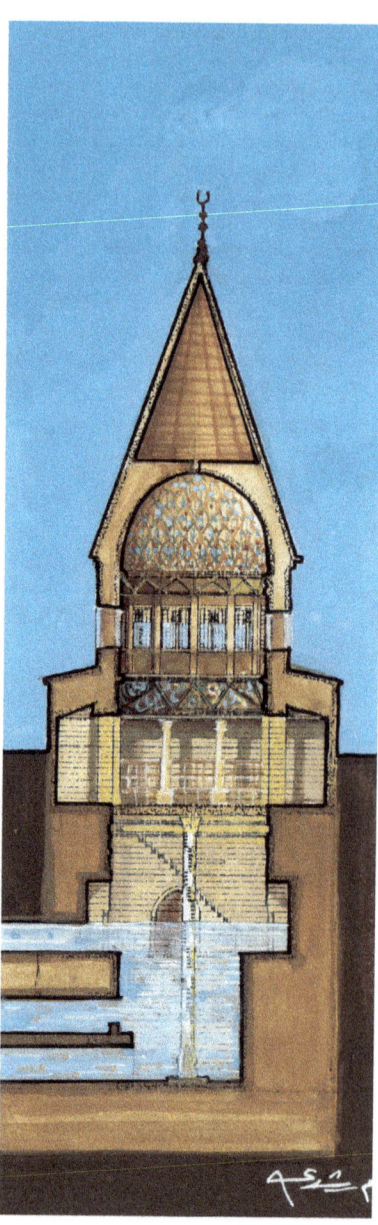

Sin embargo, si ocurría que el nivel del agua era inferior al necesario para el abastecimiento doméstico y el riego agrícola, el sultán ordenaba que se hiciesen rogativas para que lloviese.

Entre los sultanes que presenciaron personalmente esta celebración se encuentran Barquq (en 800/1397), al-Mu'ayyd Chayj (en 816/1413), Juchqadam (en 870/1465) y al-Guri (en 917/1511); este último levantó un palacio junto al nilómetro, para celebrar en él la crecida del Nilo. Por otra parte, las fuentes históricas destacan que el sultán al-Mu'ayyad Chayj, a pesar de estar enfermo, cruzó el río a nado para encalar el nilómetro.

La gran importancia del Nilo está reflejada en los anales de los historiadores que han recogido información diaria sobre el río; como en *al-Suluk* de al-Maqrizi y *Bada'i' al-zuhur* de Ibn Iyas, entre otros.

La celebración de la crecida del Nilo no estaba reservada al sultán y su séquito; en ella participaban todas las clases sociales del pueblo egipcio. Por la noche se encendían antorchas y la gente salía alegre a distraerse, jugar y comer manjares exquisitos; tocaban las bandas de música y los prestidigitadores hacían sus juegos, además de las celebraciones populares que tenían lugar en el interior de tiendas levantadas a orillas del Nilo.

M. H. D.

IV.1 EL CAIRO

IV.1.a Nilómetro

Al nilómetro se llega desde la Cornisa del Nilo, en el Viejo Cairo, por un puente peatonal de

RECORRIDO IV *La celebración de la crecida del Nilo*
El Cairo

madera, construido recientemente por el Ministerio de Cultura.
Horario: desde las 8 hasta la puesta del sol.

Por su estrecha relación con las estaciones agrícolas y la recaudación de los impuestos y tributos del Estado, el nilómetro está considerado una de las más importantes construcciones vinculadas al agua que se hayan levantado en Egipto. Aunque algunos historiadores atribuyen su edificación al califa abbasí al-Ma'mun (170/786-218/833), Ibn Jalikan, que escribió *Wafayat al-a'yan*, confirma su construcción por el califa al-Mutawakkil (r. 232/847-247/861).
El nilómetro, situado en el extremo sur de la isla de Rawda, es toda una hazaña de ingeniería y el monumento más antiguo que se conserva en su estado original.
Para realizar esta obra con la mayor precisión, el ingeniero que lo construyó debió elegir el momento más oportuno: el período del año en el que el brazo del Nilo situado entre la isla de Rawda y la ciudad de Fustat está prácticamente seco. Ancló la columna de las mediciones en medio de un pozo cuadrado de 10 m de lado y 12,5 m de profundidad, y practicó tres aberturas principales para permitir la entrada del agua.
La columna central es uno de sus elementos más importantes. Antes de levantar los muros, el constructor fijó esta columna octogonal de cerca de 10,5 m de altura con una base de madera, para evitar que se hundiera en el lecho del Nilo. Luego, la mantuvo derecha con unas vigas de madera fijadas en las paredes este y oeste. Para acceder al interior del nilómetro, se han practicado dos tramos de escaleras yuxtapuestos a las paredes y separados por un rellano.

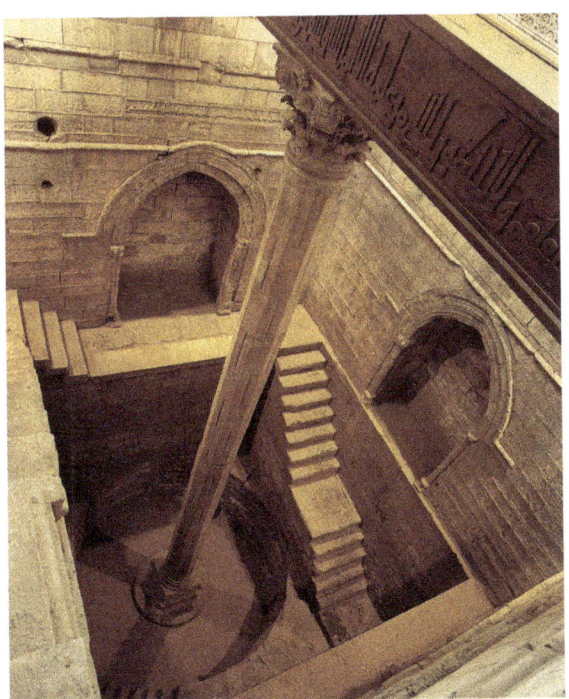

Nilómetro, interior, columna central de las mediciones y escaleras, El Cairo.

Nilómetro, interior, vano para la entrada del agua, El Cairo.

Una banda con inscripciones en caligrafía de estilo cúfico recorre el perímetro interior de la parte superior de las paredes.

RECORRIDO IV *La celebración de la crecida del Nilo*
El Cairo

Acueducto, vista parcial, El Cairo.

Se puede disfrutar de una hermosa vista sobre todo el ancho del Nilo desde el balcón del palacio al-Minesterli, situado junto al nilómetro, en el extremo sur de la isla de Rawda.

IV.1.b **Acueducto**

Con unos 3 km de longitud, el acueducto se extiende desde la torre de las Norias (zona de Fum al-Jalig), en la Cornisa del Nilo, hasta la plaza de al-Sayyida 'A'icha. Sin embargo, fue destruido parcialmente en diferentes tramos para dar paso a algunas calles y una línea de metro. En la actualidad, se está llevando a cabo un proyecto de restauración que incluye la torre de las Norias y las partes destruidas del acueducto, para recuperar su aspecto original.
Hasta la finalización de las obras, solo se puede visitar el exterior.

El proyecto de erigir un acueducto para transportar el agua desde las proximidades de Fustat hasta la Ciudadela se remonta a la época de Salah al-Din al-Ayyubi. El agua se elevaba, mediante norias, desde uno de los pozos hasta un canal situado en la parte superior del acueducto, y fluía hasta la Ciudadela con el fin de abastecerla de agua potable y garantizar el riego de los sembrados situados en sus alrededores. En la época de los mamelucos, estos se instalaron en la Ciudadela, que debió ser ampliada, debido al creciente número de soldados y habitantes. El sultán al-Nasir Muhammad construyó otra obra para aumentar el caudal de agua. En el año 712/1312 ordenó levantar a orillas del Nilo —aproximadamente 1 km al norte del pozo de Salah al-Din—, una enorme torre con cuatro norias que elevaban el agua hasta el nuevo acueducto. Extendiéndose en dirección este en una ligera pendiente, se conectó con el acueducto de Salah al-Din,

Esculpida en relieve sobre mármol, es una de las inscripciones más antiguas que se conservan en los edificios islámicos de Egipto; contiene aleyas coránicas y alusiones al agua y la agricultura.
En la época mameluca, el sultán Qaytbay ordenó su renovación y reformas en los cimientos en el año 886/1481. También renovó la cúpula anteriormente construida por el sultán Baybars al-Bunduqdari, aunque la actual es obra de la Comisión para la Conservación de los Monumentos Árabes, como indica una inscripción datada del año 1367/1947.
El nilómetro está fuera de uso en la actualidad.

G. G. R.

RECORRIDO IV *La celebración de la crecida del Nilo*
El Cairo

a la altura de la calle Salah Salim, en la zona de al-Sayyida Nafisa. Con esta obra, al-Nasir Muhammad consiguió su propósito de cubrir el suministro de agua para los soldados y los animales, y para el riego de los sembrados. Por otra parte, el mayor caudal conseguido le facilitó también la ampliación de la Ciudadela, entre cuyas construcciones se encuentran el palacio al-Ablaq y su mezquita (Recorrido I).

Según el historiador al-Maqrizi, en el año 741/1340 al-Nasir Muhammad ordenó excavar un canal que, desde la orilla del Nilo, llevase el agua tierra adentro, para luego elevarla hasta el acueducto desde unos pozos con norias y reducir así la longitud del acueducto para ampliar su caudal. Sin embargo, murió antes del inicio de las obras.

El acueducto fue restaurado en numerosas ocasiones. Yalbuga al-Salimi, uno de los emires del sultán Farag Ibn Barquq, realizó reformas en 812/1409; posteriormente gran parte de estas se derrumbaron, y el acueducto fue restaurado de nuevo en la época de Qaytbay. En el año 912/1506, el sultán al-Guri mandó reconstruir algo más de la mitad del acueducto desde el Nilo, y restaurar los otros tramos y la torre de las Norias. Entre los dos altos arcos que se encuentran en los lados de la torre, se pueden ver los emblemas con el nombre del sultán al-Guri.

Al llegar la expedición francesa a Egipto a finales del siglo XVIII, el acueducto dejó de utilizarse. Los soldados cerraron algunos arcos, que transformaron en su fortificación.

S. B.

IV.1.c **Sabil y kuttab del Sultán Qaytbay**

El sabil *y* kuttab *del sultán Qaytbay se sitúa al principio de la calle al-Saliba, que arranca desde la plaza de la Ciudadela.*

Horario: desde las 8 hasta la puesta del sol.

El *sabil* es un tipo de establecimiento que los emires y sultanes acostumbraban a construir, en la época mameluca, a través de la institución del *waqf*, como el medio propicio para cumplir con las prescripciones del Corán respecto a la ayuda mutua y a la solidaridad con los necesitados, además de obtener prestigio social. El *sabil* tiene la función de proporcionar agua a los transeúntes y a los habitantes de la cuidad. Su trascendencia es mayor durante el verano, cuando la necesidad de agua es superior, y los fundadores tuvieron especial cuidado en la selección de los funcionarios y trabajadores de los *sabils*, que debían estar indemnes de enfermedades intestinales.

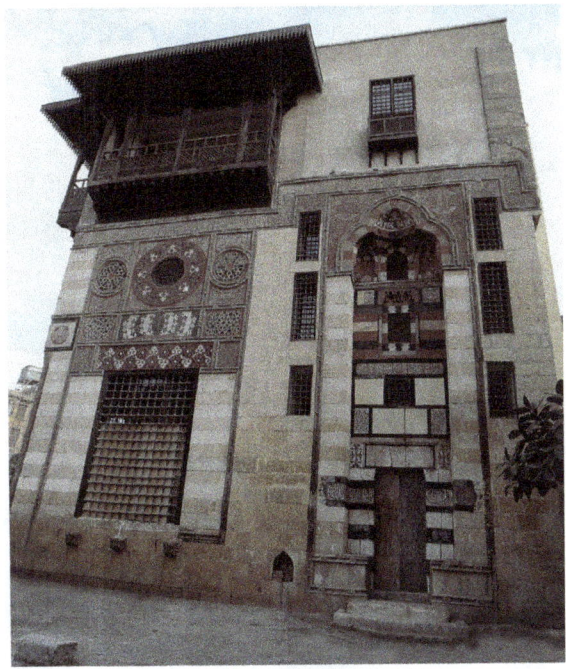

Sabil y kuttab del Sultán Qaytbay, fachada principal, El Cairo.

RECORRIDO IV *La celebración de la crecida del Nilo*
El Cairo

Sabil y kuttab del Sultán Qaytbay, plano, El Cairo.

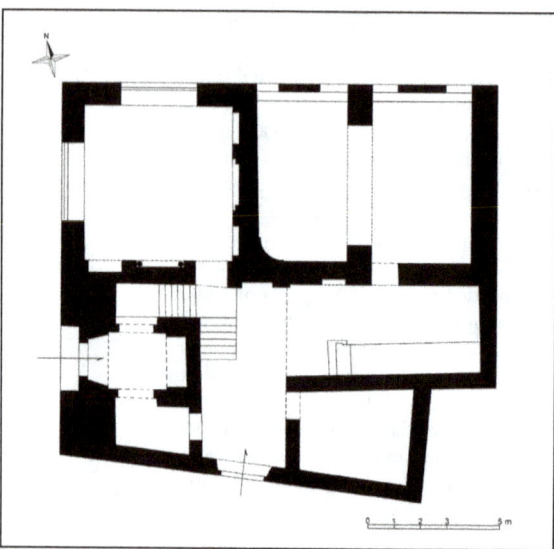

Sabil y kuttab del Sultán Qaytbay, columna de esquina, detalle, El Cairo.

En la mayoría de los casos, el *sabil* se compone de tres niveles. El primero, subterráneo, es una cisterna construida de piedra dura, con un orificio superior central para extraer el agua. En el segundo nivel se sitúa la planta desde donde se distribuye el agua a los transeúntes, a través de las ventanas que dan a la calle; un *salsabil* (fuente de mármol compuesta de una pila y un panel a través del cual fluye el agua) refresca el agua que luego se ofrece a los transeúntes. En la tercera planta se ubica el *kuttab*, escuela de enseñanza primaria y memorización del Corán para niños y huérfanos. La costumbre era anexar el *sabil* a los complejos arquitectónicos, como en la *madrasa* y mezquita del sultán Qaytbay (II.1.a) y la *janqa* de Farag Ibn Barquq (II.1.c).

Este edificio, el más notable de los construidos por Qaytbay en El Cairo, es el primer ejemplo de *sabil-kuttab* independiente de cualquier otro edificio; esta tipología se convirtió en la más extendida entre los mecenas con escasos recursos, sobre todo en la época otomana posterior.

Edificado en el año 884/1479, de planta cuadrada y aislado por cuatro calles, su alto y estrecho acceso, revestido de mampostería *ablaq* a franjas blancas, negras y rojas, está coronado por el típico arco trilobulado, aunque aquí con un característico goterón; dos medias bóvedas de abanico sostienen la media cúpula del lóbulo central del arco. Las albanegas contienen el emblema epigráfico de Qaytbay, que destaca sobre un fondo de decoración vegetal en bajorrelieve, y en los lados de la puerta el texto fundacional con el nombre del sultán —uno de los soberanos mamelucos que construyó más *sabils*— está esculpido en mármol sobre fondo rojo.

Al lado del acceso destaca la decoración

RECORRIDO IV *La celebración de la crecida del Nilo*
El Cairo

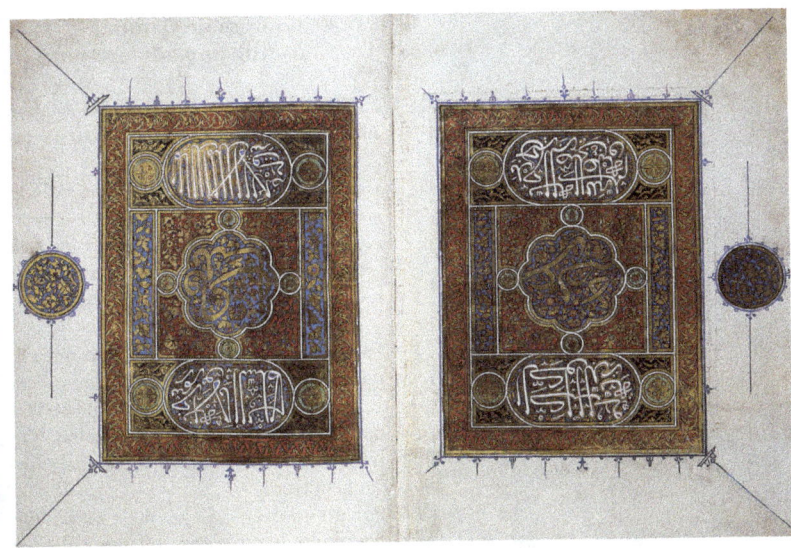

Manuscrito de al-Busiri, Al-Kawakib al-Durriyya, doble frontispicio (Chester Beatty Library, Dublín, Ms. 4168, ff.iv-2r).

de la fachada del *sabil*, coronado por el *kuttab*. En la parte inferior, la ventana presenta un enrejado de bronce, que permite la ventilación y la distribución del agua a los transeúntes. Corona esta ventana una fina decoración que se compone de nueve paños, dispuestos en tres filas de tres. En la primera fila, el dintel, flanqueado por dibujos vegetales en relieve, está decorado con hojas triples, entrelazadas con incrustaciones en blanco y negro sobre fondo rojo. La segunda fila contiene el arco de descarga, compuesto de dovelas de mármol ensambladas en forma de hojas vegetales triples en blanco y negro; está flanqueado por una lacería geométrica con embutidos de barro azul y blanco sobre fondo rojo. En la tercera fila, el paño central, con un gran medallón cuyo perímetro tiene una decoración vegetal en bajorrelieve, va flanqueado por otros dos, más pequeños, incrustados con barro blanco y azul en un entrelazo geométrico

que genera un hexágono central de color rojo.

El *kuttab* se distingue por el balcón y su techo de madera con cornisa, que sirve de quitasol y protección contra la lluvia. Encima de la columna de esquina, con una extraordinaria decoración vegetal y geométrica esculpida en piedra, un círculo con el emblema epigráfico del sultán reza: "Gloria a nuestro Señor el Sultán al-Malik al-Achraf Abi al-Nasr Qaytbay; sean gloriosos sus triunfos."

El lujo de esta decoración, poco usual en la arquitectura mameluca tardía, se puede explicar por el destacado emplazamiento del edificio —frente a la Ciudadela y en el punto inicial de la procesión de la crecida del Nilo—, como primer inmueble que había de destacar desde el exterior.

Por otra parte, este diseño de la fachada dividido en nueve paños recuerda la composición tripartita aplicada en el

RECORRIDO IV *La celebración de la crecida del Nilo*
El Cairo

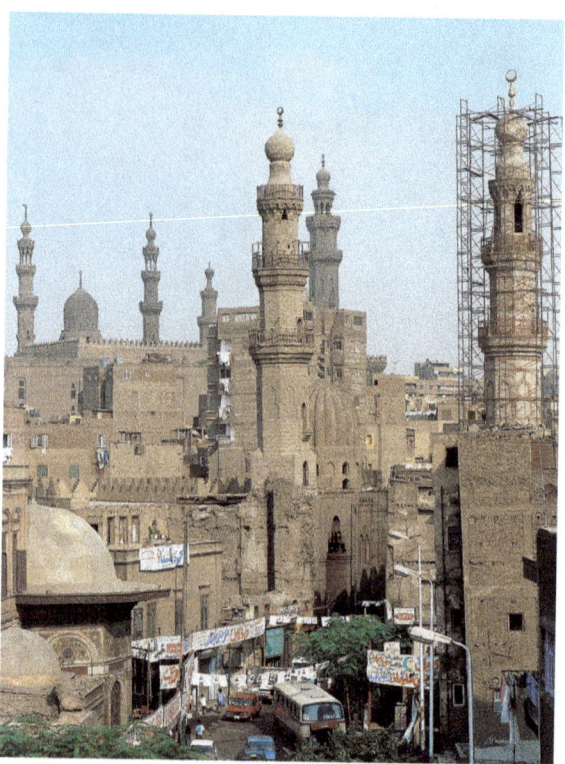

Mezquita y janqa de Chayju, vista general, El Cairo.

IV.1.d **Madrasa de Qanibay al-Muhammadi** (opción)

La madrasa *de Qanibay al-Muhammadi se encuentra en la calle al-Saliba, a continuación del monumento anterior.*
Horario: todo el día, salvo durante los rezos del medio día (12 horas en invierno, 13 en verano) y de la tarde (15 horas en invierno, 16 en verano). Por hallarse actualmente en obras de restauración, no se puede acceder a su interior.

Fue construida por Qanibay al-Muhammadi, uno de los emires del sultán Barquq. Esta *madrasa* pertenece al repertorio de edificios llamados "colgados", pues hay que franquear una serie de escalones para llegar al acceso.
Por otra parte, la planta de la *madrasa* se compone de una *durqa'a* flanqueada por dos *iwans*, el de la *qibla* al sureste, y otro, reducido a su mínima expresión, al noroeste. El mausoleo que da a la calle está cubierto por una cúpula con una decoración exterior muy similar a la de la *janqa* de Farag Ibn Barquq (II.1.c).

A. A.

frontispicio a doble página de un manuscrito hecho para Qaytbay (*Al-Kawakib al-Durriyya*) por al-Busiri, conservado en Dublín, y refleja que los diseños se trasladaban, con toda libertad, de un medio artístico (iluminación) a otro (arquitectura). Evitaremos al lector un estudio comparativo detallado, pero cabe resaltar que los prototipos se diseñaban primero sobre papel (fácilmente accesible y barato), y luego se ejecutaban en metal con incrustaciones, en pintura y tinta sobre papel o piedra tallada.

A. A.

IV.1.e **Mezquita de Chayju**

La mezquita de Chayju está situada en la calle al-Saliba, frente a la janqa del mismo nombre.
Horario: todo el día, salvo durante los rezos del mediodía (12 horas en invierno, 13 en verano) y de la tarde (15 horas en invierno, 16 en verano).

El emir Chayju, uno de los emires del sultán al-Nasir Muhammad, desempeñó numerosos cargos hasta llegar a ser intendente de palacio. Luego, al asumir el mando del ejército, se convirtió en gran

RECORRIDO IV *La celebración de la crecida del Nilo*
El Cairo

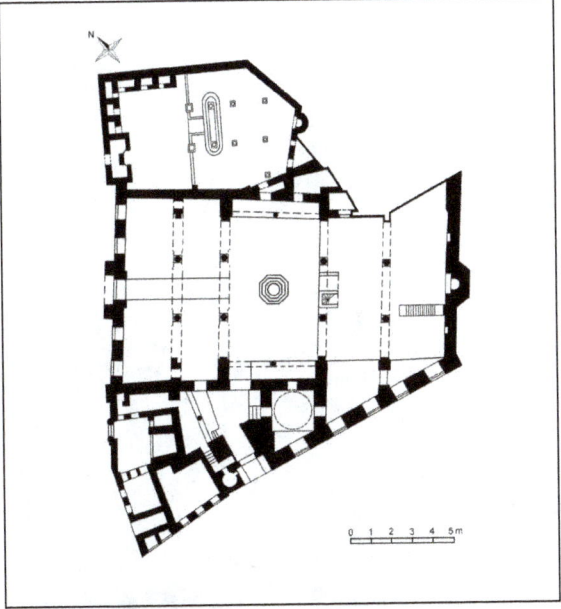

Mezquita de Chayju, plano, El Cairo.

emir, pero en 759/1357 fue asesinado por los mamelucos de palacio. Aparte de esta mezquita que construyó en el año 750/1349, erigió la *janqa* que se encuentra frente a ella y un *sabil* en la calle al-Hattaba, cerca de la Ciudadela.

Como el edificio está situado en un solar de esquina, el arquitecto aprovechó el ángulo formado por el cruce de una calle secundaria con la calle principal al-Saliba para ubicar diferentes dependencias y conseguir un trazado más regular para la mezquita. Su planta se compone de un patio rectangular descubierto con una fuente central, flanqueado en dos de sus lados por sendas *sadla*s, divididas en dos por una columna y, en los otros lados, por dos *iwan*s, divididos cada uno en dos naves paralelas al muro de la *qibla*.

Lo más relevante de esta mezquita es su *mimbar* de piedra. Su acceso está flanqueado por dos columnas entorchadas, sobre cuyos capiteles destacan bloques de piedra tallada con la misma decoración en forma de flechas que caracteriza el segundo fuste del alminar de Qaytbay en la mezquita al-Azhar (II.1.a). El dintel contiene una inscripción de tipo *nasji* con una aleya coránica, y está coronado por una serie de tres hileras de mocárabes, a la cual se superponen unos merlones en forma de hojas triples. De la decoración de los laterales solo queda la parte correspondiente al pasamanos, dividido en siete paneles. Algunos de estos paneles, también con decoración en forma de flechas, alternan con otros que presentan una composición de motivos geométricos. La parte alta del *mimbar*, el altar desde donde el imán predicaba ante los fieles, es de madera dorada y está rematada por un florón bulbiforme entorchado. Esta mezquita servía también como *madrasa*, para la cual el emir Chayju asignó raciones de

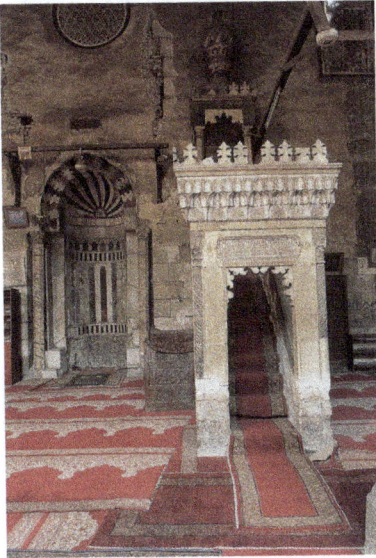

Mezquita de Chayju, mimbar de piedra y mihrab, El Cairo.

RECORRIDO IV *La celebración de la crecida del Nilo*
El Cairo

Janqa y qubba de Chayju, vista general de los dos alminares, El Cairo.

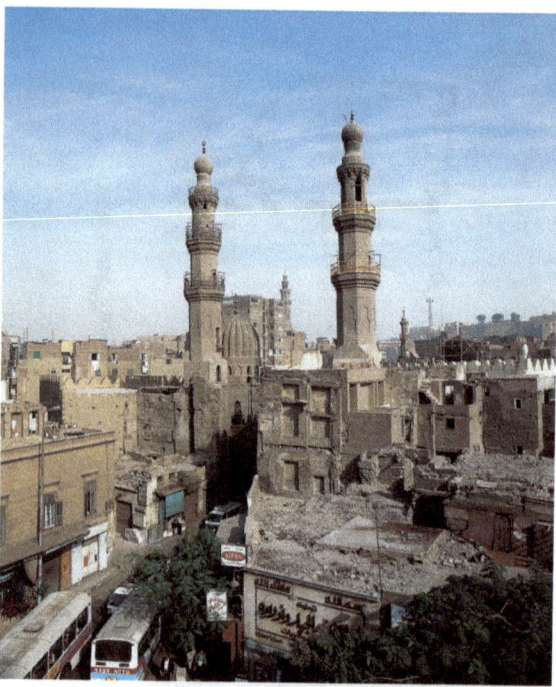

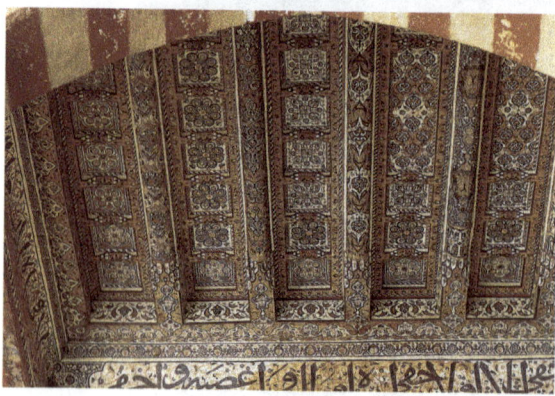

Sala de oración, detalle decorativo del techo, El Cairo.

pan, carne, aceite, jabón y dulces, y nombró a distintos maestros destinados a la enseñanza de las cuatro doctrinas jurídicas y a impartir clases de recitación coránica y de la tradición profética (*hadiz*).

A. A.

IV.1.f Janqa y qubba de Chayju

Este monumento se encuentra frente al anterior. Horario: todo el día, salvo durante los rezos del mediodía (12 horas en invierno, 13 en verano) y de la tarde (15 horas en invierno, 16 en verano). Por hallarse actualmente en obras de restauración, no se puede acceder a su interior.

Construida en el año 756/1355, en esta *janqa* se enseñaba la doctrina de las cuatro doctrinas, se impartían clases de recitación coránica y se estudiaba la tradición profética (*hadiz*). Para sufragar los gastos que generaba, fue dotada con diversos *habices*, recursos que le hicieron prosperar en importancia y destacar como cátedra religiosa. Su fama llegó a otros países, desde los cuales acudieron muchos estudiantes que se convirtieron en eminentes sabios. La manutención consistía en la preparación diaria de comida basada en carne y pan, y la distribución mensual de dulces, aceite y jabón.

En esta *janqa*, perteneciente al tipo de edificaciones de planta regular insertadas en solares irregulares, las habitaciones de los estudiantes sufíes se distribuyen en dos lados del patio, con una fuente central octogonal rematada por una cúpula. La sala de oración, a la cual se accede por debajo de tres arcos que ocupan el lado sureste del patio, se compone de tres naves paralelas al muro de la *qibla*. A su

RECORRIDO IV *La celebración de la crecida del Nilo*
El Cairo

derecha se ubica una *durqa'a*, flanqueada por sendos *iwan*es en sus lados sureste y noroeste.
En el lado opuesto se encuentra la tumba del emir Chayju, separada de la sala por una celosía de madera, aunque en la mezquita —edificada seis años antes— se había incluido el mausoleo del emir.
El rasgo más sorprendente de esta *janqa* es el artesonado de madera que cubre la sala de oración. La fina decoración floral, donde se combinan dorados, azul y marrón, es de un detalle extraordinario. El forjado en sí es un conjunto perfectamente trabajado de vigas cortas, acoladas por pequeños *peinazos*, formando unos artesones. Las extremidades de las vigas y la parte central de los *peinazos* están talladas en forma de mocárabes. No hay dos vigas decoradas con los mismos motivos florales, mientras los artesones, cuadrados y rectangulares, repiten los diseños con ritmos diferentes.
El alminar se encuentra detrás de la entrada principal y está formado por tres fustes; los dos primeros octogonales y el tercero abierto (*gawsaq*), coronado por una serie de mocárabes y rematado por un florón bulbiforme. Este alminar se caracteriza por la novedad del sistema constructivo aplicado en el segundo fuste, donde se han intercalado piedras rojas y blancas de forma triangular, que dan como resultado una ornamentación con zigzags verticales. Esta decoración es característica de los alminares de la época de al-Nasir Muhammad. En su mezquita en la Ciudadela, el alminar situado sobre la entrada presenta este ornamento de zigzags verticales, aunque tallado en relieve profundo.

A. A.

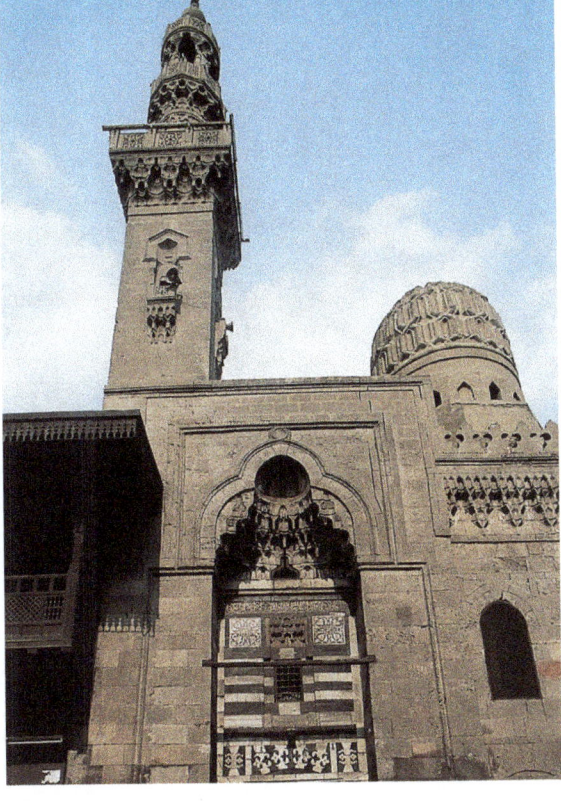

IV.1.g **Madrasa de Tagri Bardi**

Madrasa de Tagri Bardi, fachada principal, El Cairo.

La madrasa *de Tagri Bardi se encuentra en la calle al-Saliba, a continuación de los edificios del emir Chayju.*
Horario: todo el día, salvo durante los rezos del mediodía (12 horas en invierno, 13 en verano) y de la tarde (15 horas en invierno, 16 en verano).

La *madrasa* fue construida en 844/1440 por el emir Tagri Bardi, apodado *al-Mu'di*

161

RECORRIDO IV *La celebración de la crecida del Nilo*
El Cairo

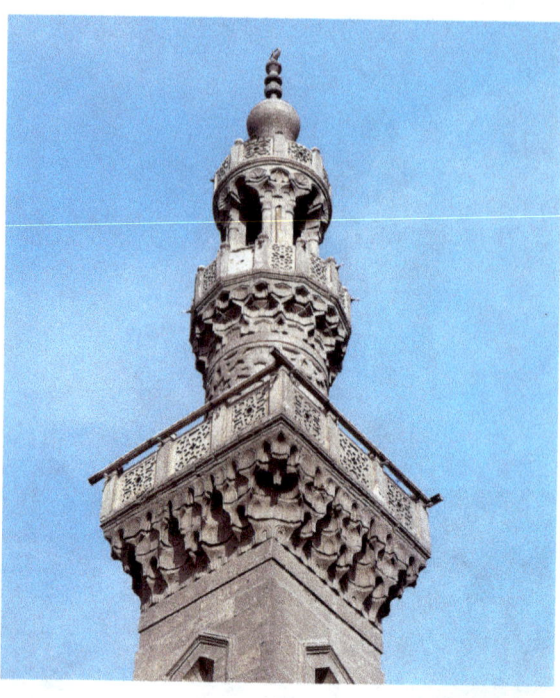

Madrasa de Tagri Bardi, alminar, detalle, El Cairo.

(el nocivo) por su mal carácter. Ocupaba un alto cargo en la época del sultán Barsbay; fue general del ejército que conquistó Chipre en 830/1426. Después, con el sultán Yaqmaq, fue nombrado *dawadar* (secretario de Estado), uno de los siete cargos más importantes del gobierno.

Aunque de superficie reducida, este edificio contiene una *madrasa*, un mausoleo, un *sabil* y un *kuttab*. La fachada principal, que da a la calle al-Saliba, refleja la organización interior de esta obra; en el centro, el acceso monumental está flanqueado a la derecha por la fachada correspondiente a la *madrasa*, y a la izquierda por el *sabil* y el *kuttab*.

La decoración del acceso, coronado por el típico arco trilobulado relleno de mocárabes, se organiza en tres órdenes que se superponen a la puerta. En la primera fila, el dintel y el arco de descarga presentan un ensamblaje *ablaq* de dovelas, llamado *al-'ara'is* (las muñecas) en el dintel, que se considera una nueva etapa en la evolución de la decoración de este tipo de arcos. Consiste en el trabado de piezas de mármol triangulares, cuyos cortes en forma de hojas abstractas recuerdan a un muñeco. La segunda es una sencilla composición *ablaq*, con una pequeña ventana enrejada en el centro, mientras la tercera está dividida en tres cuadrados; el central adornado con mocárabes, y los laterales decorados con motivos vegetales, coronados por una inscripción *nasji*. El conjunto del acceso está resaltado por un marco rectangular que se eleva sobre la cornisa, de la misma manera que en la mezquita de al-Mu'ayyad Chayj (II.1.i). El mausoleo, anejo a la *madrasa*, está cubierto por una cúpula alargada, con el exterior decorado en relieve con figuras geométricas, cuya verticalidad acentúa su altura.

El alminar consta de tres fustes separados por balcones, sostenidos por mocárabes, y que pasan de la planta cuadrada a la circular y al *gawsaq* coronado con el ya típico remate bulbiforme. El segundo fuste representa una nueva etapa en la decoración de los alminares: una lacería de ocho que rodea la mitad superior del cuerpo.

A. A.

IV.1.h **Madrasa de Sargatmich**

La madrasa *del emir Sargatmich está situada en la calle al-Judayri (antes al-Saliba), yuxtapuesta a la ampliación de la mezquita de Ahmad Ibn Tulun, en la zona denominada Qal'a al-Kabch.*

RECORRIDO IV *La celebración de la crecida del Nilo*
El Cairo

Horario: todo el día, salvo durante los rezos del mediodía (12 horas en invierno, 13 en verano) y de la tarde (15 horas en invierno, 16 en verano). Por hallarse actualmente en obras de restauración, no se puede acceder a su interior.

El emir Sargatmich fue un mameluco que al-Nasir Muhammad (uno de los sultanes que más esclavos adquirieron) compró a cambio de una gran suma de dinero y le asignó la función de *gamadar*, el que sostiene el espejo del sultán mientras se viste. Luego, en la época del sultán Hagui (r. 747/1346-748/1347), empezó a ascender en la jerarquía de los emires, y llegó a ser uno de los más influyentes cuando fue promovido al cargo de *ra's nuba kabir* (comandante en jefe de los mamelucos).
Con el sultán Salah al-Din Salah (r. 752/1351-755/ 1354) se mantuvo en el gobierno, y a la muerte del emir Chayju se quedó solo al frente de los asuntos del Estado. Cuando el sultán Hasan volvió al trono por segunda vez, vio en él una amenaza, por el poder económico y político que había adquirido, y mandó arrestarle. El emir Sargatmich murió en la cárcel de Alejandría en el año 759/1358.

Las fuentes históricas mencionan la especial predilección de este emir por los ulemas persas, a quienes trataba con particular cuidado, profundo respeto y gran estima. Este acercamiento y la gran consideración que les tenía lo condujeron a dedicarles esta *madrasa*, donde se enseñaba la doctrina de las cuatro escuelas jurídicas y en especial la de la escuela *hanafi*, ya que le fue asignado un gran número de ulemas *hanafi*es persas.

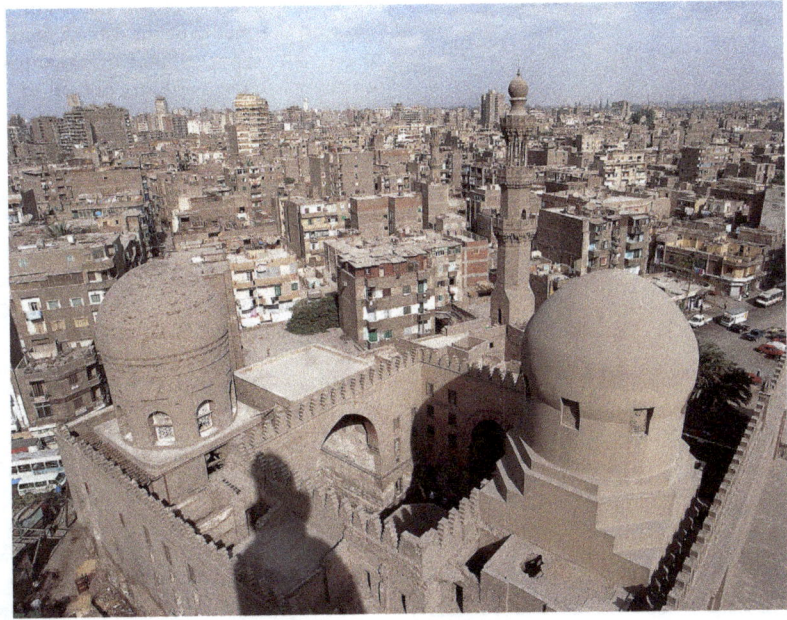

Madrasa de Sargatmich, vista general, El Cairo.

163

RECORRIDO IV *La celebración de la crecida del Nilo*
El Cairo

Madrasa de Sargatmich, plano, El Cairo.

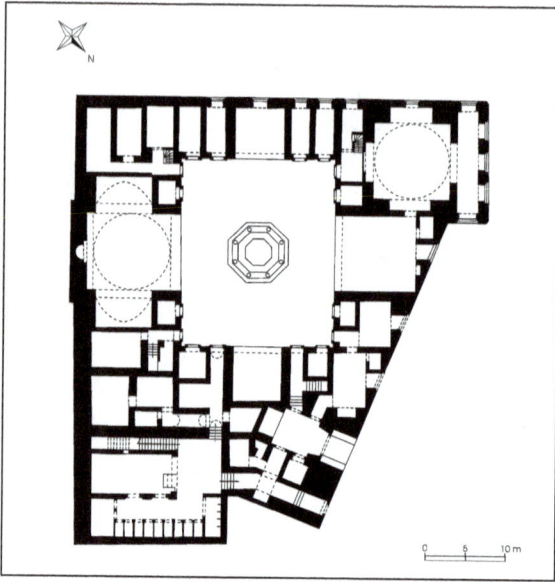

Construida en el año 757/1356, la *madrasa*, como tantas otras de la época mameluca, presenta una planta cruciforme, aunque se singulariza por algunas características arquitectónicas poco difundidas.

En torno al patio central descubierto, cuatro *iwans* se abren con arcos apuntados *muchahhar* (blanco y rojo), y en sus lados se organizan las habitaciones de los estudiantes en cinco niveles.

El *iwan* de la *qibla* se caracteriza por tener dos *iwans* laterales y estar cubierto por una cúpula alargada en forma de bulbo, tipología de las cúpulas utilizadas en Samarkanda (Irán). Es la cúpula más antigua de cuantas se levantan sobre el *mihrab* de una *madrasa* en toda la arquitectura islámica de Egipto. Este tipo de cúpula construida en piedra aparece por primera vez en esta *madrasa*; se compone de una cúpula exterior unida a otra interior, por medio de un sistema constructivo de soportes interiores ocultos en el espacio que hay entre el tambor y la cúpula interior. Se trata de un tipo de construcción ajeno a Egipto, introducido desde el mundo persa, donde la tradición de dobles cúpulas edificadas en ladrillo se remonta al siglo V/XI. La creciente saturación del tejido urbano de El Cairo hizo cada vez más difícil obtener lugares selectos, y la preocupación de los mecenas por la visibilidad de sus fundaciones desde un máximo de puntos de la ciudad se tradujo en una mayor altura de sus edificios.

A los lados del *mihrab* quedan restos de paneles de mármol con medallones rodeados de decoración vegetal, de clara influencia iraní. Nueve de estos paneles, que fueron trasladados al Museo de Arte Islámico de El Cairo (I.1.a; núm. reg. 278), presentan una

Madrasa de Sargatmich, alminar, El Cairo.

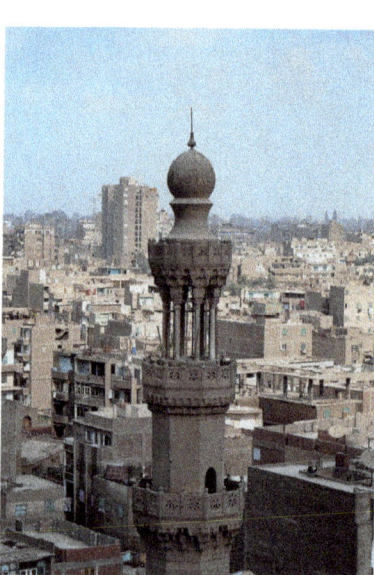

164

RECORRIDO IV *La celebración de la crecida del Nilo*
El Cairo

decoración vegetal y representación de animales, motivo poco usual en un edificio religioso.

La cúpula que cubre la tumba del emir Sargatmich es similar a la del *mihrab*, aunque algo más alta.

El alminar, a la izquierda del típico acceso monumental, se alza altivo con sus tres fustes, el último majestuoso con su *qawsaq* sobre columnas de mármol, coronado por una serie de mocárabes y rematado por un florón bulbiforme. Por encima de su base cuadrada, en los dos primeros fustes octogonales se han intercalado piedras rojas y blancas (*muchahhar*); en el segundo, las piedras triangulares forman una decoración con zigzags verticales, igual que en el alminar de la *janqa* de Chayju; y en el primero, las piedras se disponen en bandas horizontales hasta el segundo tercio, donde unas piedras triangulares intercaladas forman una serie de arcos apuntados.

S. B.

IV.1.i Mezquita de Ibn Tulun

La mezquita de Ibn Tulun está situada en la calle al-Judayri (continuación de la calle al-Saliba), detrás de la madrasa de Sargatmich. La entrada se encuentra en una perpendicular a la calle al-Judayri. Al salir del monumento anterior, retroceder y coger la primera a la derecha.

Horario: todo el día, salvo durante los rezos del mediodía (12 horas en invierno, 13 en verano) y de la tarde (15 horas en invierno, 16 en verano). Por hallarse actualmente en obras de restauración, no se puede acceder a su interior.

Esta mezquita es la tercera más antigua de Egipto, después de la de Amr Ibn al-'As y la de al-'Askar (ya desaparecida), el único monumento que nos queda de la ciudad de al-Qata'i' (la capital egipcia en la época tuluní), y se considera una de las más antiguas que se conservan en su estado original en Egipto.

El diseño de la mezquita sigue el modelo hipóstilo de las primeras mezquitas *aljamas*: patio central rodeado por cuatro pórticos, el mayor de los cuales es el de la *qibla,* formado por cinco naves

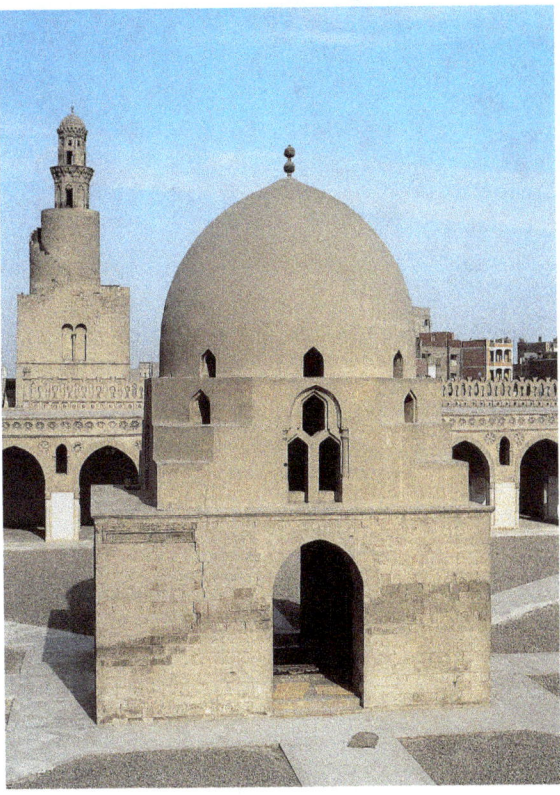

Mezquita de Ibn Tulun, alminar y cúpula de la fuente para las abluciones, El Cairo.

165

RECORRIDO IV *La celebración de la crecida del Nilo*
El Cairo

Mezquita de Ibn Tulun, mihrab, El Cairo.

separadas por arcos apuntados, apoyados en pilares de ladrillo con columnas adosadas. Los otros tres pórticos constan cada uno de dos naves. Una superficie descubierta llamada *al-ziyada*, "la ampliación", rodea la mezquita formando una U, y el palacio del gobierno, ya desaparecido, estaba yuxtapuesto a la mezquita.

Las fuentes históricas mencionan que el emir Layin, perseguido, fue a refugiarse en la mezquita de Ibn Tulun e hizo voto de que si se salvaba y asumía el poder, la restauraría y reconstruiría. Layin, lugarteniente del sultán Katbuga, accedió al trono en 696/1296, en medio de una situación económica y política difícil. Sin embargo, cumplió su promesa y realizó reformas en el alminar, el *mihrab* y la fuente central del patio de la mezquita donde se salvó.

Entre los diferentes elementos que caracterizan esta construcción, posiblemente la más armoniosa de las mezquitas del periodo abbasí, está su alminar en espiral, claramente derivado de Samarra (Irak), donde Ibn Tulun había pasado varios años. El alminar, separado de la mezquita, se sitúa en el lado noroeste de la *ziyada*. Su base cuadrada se prolonga por un fuste cilíndrico rodeado de unas escaleras en espiral. Las intervenciones de Layin, que pertenecen al primer periodo de los mamelucos *bahries*, respetaron el modelo original. Restauró con piedras las partes dañadas, y el arco de herradura que une el alminar al muro de la mezquita es de clara influencia magrebí. De la misma manera, las ventanas geminadas situadas en la base cuadrada son de influencia andalusí. Encima del fuste cilíndrico se superponen dos cuerpos octogonales, con aberturas y coronados por una serie de mocárabes, cuya elaboración se considera una etapa en la evolución de estos últimos elementos, utilizados por primera vez en la época mameluca en el alminar de la *zawiya* al-Hunud (calle al-Tabbana), que se remonta al año 648/1250. La pequeña cúpula acanalada que corona el alminar corresponde al tipo de remate utilizado en la primera época mameluca, cuyo empleo se prolonga hasta la época de al-Nasir Muhammad.

En su origen, la fuente central estaba protegida por una cúpula dorada que se cayó en 358/968. La actual, que se remonta a la restauración de Layin en 696/1296, está sostenida por un tambor octogonal apoyado en una base

RECORRIDO IV *La celebración de la crecida del Nilo*
El Cairo

cuadrada, con aberturas centrales. En la parte interior del tambor, la zona de transición hacia la cúpula —las pechinas— presenta hileras de pequeños arcos superpuestos, ligeramente cóncavos, elementos básicos de la posterior evolución de los mocárabes que aparecen como tales en la *qubba* de Tinkizbuga (761/1359), situada en el Pequeño Cementerio de El Cairo.

Por otra parte, en los lados exteriores del tambor, los tres arcos angulares, aunque aquí insertados en otro apuntado sostenido por pequeñas columnas, se utilizan por primera vez en la época mameluca en el mausoleo de Chayar al-Durr (calle al-Jalifa, detrás de la mezquita de Ibn Tulun), enterrada en 648/1250.

En la sala de la *qibla*, el sultán Layin añadió un maravilloso *mimbar* de madera y realizó reformas en el *mihrab*. La decoración de finas bandas verticales de mármol policromo en el zócalo pertenece al inicio del uso de esta original ornamentación en los *mihrab*s de estilo mameluco. En cuanto a la utilización de mosaicos dorados en el friso, empleados como fondo para la inscripción *nasji*, es unos cincuenta años posterior a la composición de mosaicos del *mihrab* del mausoleo de Chayar al-Durr, considerado el primero en Egipto con mosaicos dorados que representan un árbol ramificado.

A pesar del interés que posteriormente demostraron los sultanes y gobernantes por esta mezquita, es sobre todo gracias a las reconstrucciones llevadas a cabo por Layin que se ha conservado.

S. B.

Desde la cima del alminar (40 m de altura) se puede disfrutar de una vista panorámica de la ciudad de El Cairo: la antigua ciudad de al-Qata'i', a los pies de la mezquita, y la gran extensión de El Cairo, al norte, con la calle al-Saliba, donde se encuentra un gran número de monumentos mamelucos incluidos en este recorrido.

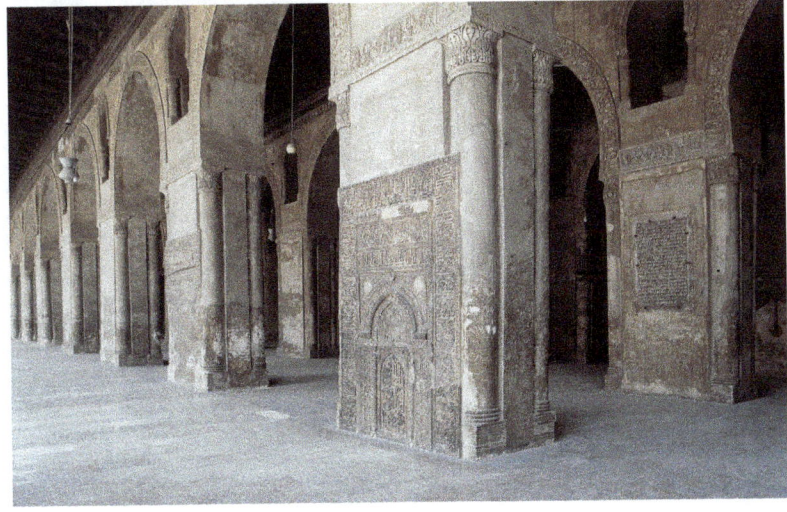

Mezquita de Ibn Tulun, zona de la sala de oración, El Cairo.

RECORRIDO IV *La celebración de la crecida del Nilo*
El Cairo

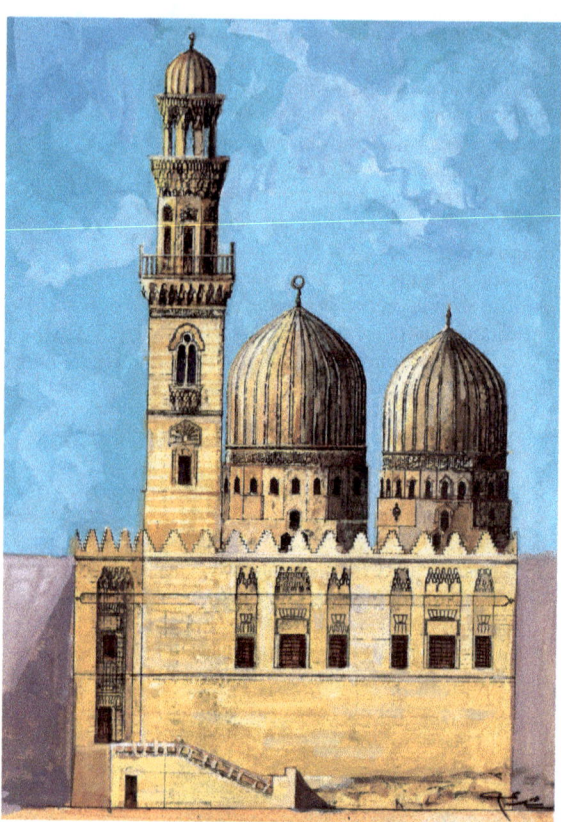

Madrasa y mausoleos de Salar y Singar al-Gawli, fachada, El Cairo (dibujo de Mohammed Rushdy).

necen al estilo oriental de los siglos XVIII y XIX. El interés principal reside en las diferentes habitaciones que componen estas dos casas. Posteriormente, este soldado del ejército inglés las donó al gobierno egipcio para que hiciese un museo que llevase su nombre.

Horario: desde las 9 hasta la puesta del sol; los viernes de 9 a 11:15 y de 13:30 a 16. Acceso con entrada.

IV.1.j Madrasa y mausoleos de Salar y Singar al-Gawli

El monumento se encuentra en la calle Abd al-Mayid al-Labban (antes al-Saliba), en el barrio de al-Sayyida Zaynab.
Horario: todo el día, salvo durante los rezos del mediodía (12 horas en invierno, 13 en verano) y de la tarde (15 horas en invierno, 16 en verano). Por hallarse actualmente en obras de restauración, no se puede acceder a su interior.

A la salida de la mezquita Ibn Tulun, se aconseja hacer un alto para visitar *Bayt al-Kritliya* o *Museo de Gayer-Anderson*. Situado en el lado sureste de la mezquita, ofrece una imagen de cómo eran las casas entre finales de la época mameluca y principios de la otomana. El museo consta de dos casas unidas a la altura del segundo piso por dos galerías que cruzan por encima de un pasaje, situado entre la calle y la ziyada de la mezquita. Fueron rehabilitadas por el mayor inglés Gayer-Anderson antes de la Segunda Guerra Mundial, y sus muebles y decoración perte-

La construcción de este edificio, el último de nuestro recorrido sobre los pasos de la procesión de la crecida del Nilo, se atribuye a dos emires de la época de los mamelucos *bahries*: Salar y Singar al-Gawli.
El primero fue comprado por Qalawun y luego pasó al servicio de sus hijos Jalil y al-Nasir Muhammad, mientras Singar era un antiguo mameluco de al-Gawli —uno de los emires de Baybars— que pasó a formar parte de los servidores de Qalawun. Estos dos emires se conocieron, pues, estando al servicio de la familia Qalawun, periodo durante el cual desarrollaron una estrecha amistad, según nos relata el historiador al-Maqrizi.
La *madrasa* y los dos mausoleos, con una superficie de unos 780 m^2, se construyeron en 703/1303 en la falda de una colina elevada. Sobre el abrupto terreno del

emplazamiento, el arquitecto distribuyó de manera ingeniosa el conjunto en varios niveles, convirtiendo el problemático emplazamiento en una ventaja para la distribución de los diferentes espacios.

La armoniosa composición de la fachada —considerada la única de este tipo por presentar dos *qubba*s junto al alminar—, oculta la complejidad del interior. En el alminar aparece por primera vez el tercer fuste de forma circular y con aberturas (*gawsaq*), que será, a partir de entonces, un elemento importante en la organización de los alminares con remate acanalado —llamados *mabajir* (sing. *mabjara* o pebetero)— que evolucionará en aberturas sobre columnas.

Al acceso monumental, elevado cerca de 3,5 m sobre el nivel del suelo, se sube por un único tramo de escaleras. La *derka*, abovedada, da a una larga escalera que desemboca en un rellano a modo de pequeño vestíbulo con cúpula que, situado en el centro del conjunto, sirve de articulación para el acceso a la *janqa*, por un lado, y a los mausoleos, por otro. A la izquierda, un corto pasillo con bóveda de arista desemboca en el patio de la *janqa*, con dos pisos de habitaciones donde se alojaban los estudiantes sufíes. A este mismo patio se puede acceder también desde una calle secundaria, al sur del edificio, a través de un pasillo con escaleras. El *iwan* de la *qibla*, situado en el lado este del patio, presenta una disposición del *mihrab* poco usual. La ubicación del solar y el emplazamiento de esta sala de oración y estudio limitaron sustancialmente las posibilidades del arquitecto para colocar el *mihrab* hacia el sureste; remedió la alineación con la *qibla* girando el *mihrab* unos 45° en el espesor del muro.

A los dos mausoleos se llega desde el descansillo a través de otro pasillo mucho más largo y provisto de bóvedas de arista que desemboca, al fondo, en un pequeño mausoleo cubierto por la primera cúpula de piedra de la época mameluca en El Cairo.

Desde el lado derecho del pasillo, se accede primero a la *qubba* del emir Salar, la más grande de las dos, y luego al sepulcro de Singar al-Gawli. Ambos mausoleos están cubiertos por cúpulas acanaladas de ladrillo revestido de estuco.

La decoración interior del mausoleo del emir Salar se centra en los finos adornos de mármol en el muro de la *qibla*, las puertas de madera tallada y los mocárabes de la cúpula, mientras la decoración en el mausoleo de Singar es más sencilla.

A. A.

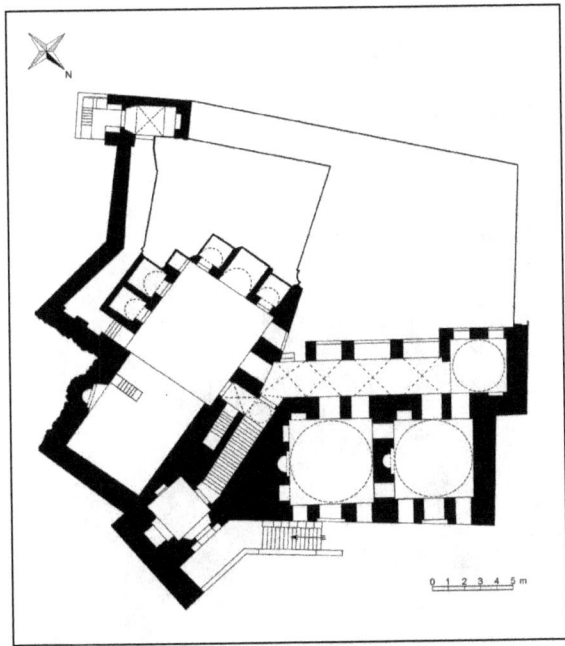

Madrasa y mausoleos de Salar y Singar al-Gawli, plano, El Cairo.

RECORRIDO V

Los zocos

Salah El-Bahnasi, Mohamed Hossam El-Din,
Medhat El-Manabbawi, Tarek Torky

V.1 EL CAIRO
 V.1.a Wikala del Sultán al-Guri
 V.1.b Complejo del Sultán al-Guri (zoco al-Guriya)
 V.1.c Madrasa del Sultán Barsbay y zoco al-'Attarin
 V.1.d Jan al-Jalili y zoco al-Saga

La artesanía y los oficios

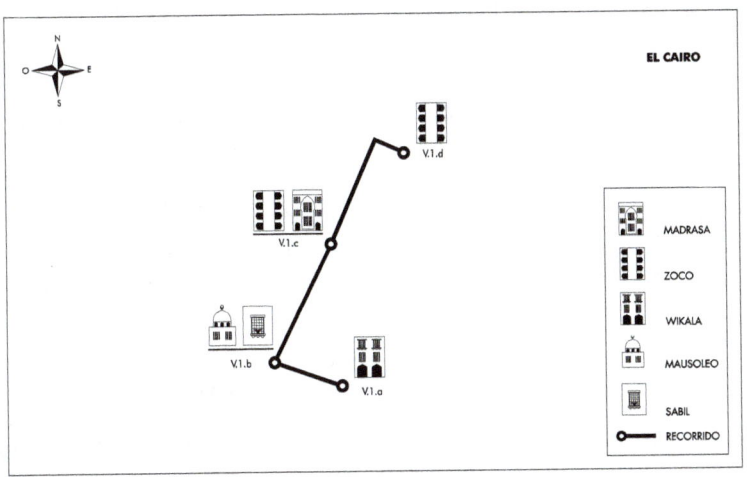

Zoco al-Guriya, vista general, El Cairo.

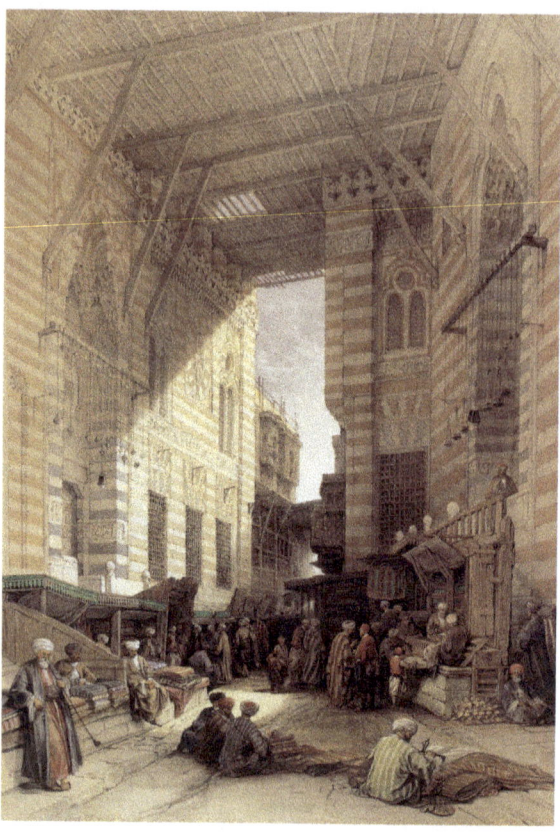

Complejo del Sultán al-Guri, zoco al-Guriya, El Cairo (D. Roberts, 1996, cortesía de la Universidad Americana de El Cairo).

Los mamelucos garantizaron la estabilidad de los mercados orientales al acabar con la amenaza mongola y la ocupación de *al-Cham* (antes Siria, Líbano, Palestina y Jordania) por parte de los cruzados. Esta fue la causa principal de la prosperidad de los mercados de El Cairo con la diversificación del comercio con Oriente (India y China) y Occidente (Europa y el norte de África). Egipto se mantuvo como bisagra del comercio mundial entre Oriente y Occidente a través del mar Rojo, en particular la ciudad de El Cairo que se convirtió, en época de los mamelucos, en uno de los centros comerciales más importantes de la región, hasta el descubrimiento de las rutas marítimas por los europeos, que afectó al gran comercio oriental.

Los sultanes mamelucos prosiguieron con las transformaciones emprendidas bajo los ayyubíes en el centro de la *medina*, en la plaza llamada "Entre los Dos Palacios" por los palacios de la época fatimí. Baybars al-Bunduqdari proclamó que la propiedad de algunas partes de los palacios fatimíes era del Tesoro Público, así como edificios que pertenecían a los descendientes de esta dinastía. Lote por lote fueron puestos a la venta, y poco a poco edificaciones religiosas, locales comerciales y viviendas los sustituyeron.

Rápidamente, el eje estructural norte-sur de *al-Qahira* (calle al-Muʻizz li-Din Allah) entre Bab al-Futuh al norte y Bab Zuwayla al sur, se llenó de comercios, tiendas y *wikalas*, incluso desbordando en las zonas vecinas. Las grandes actividades comerciales de Egipto se centraron en esta zona, donde se podía encontrar todo tipo de productos autóctonos y de importación. Los sultanes mamelucos se interesaron en los establecimientos comerciales por su beneficio rápido y constante, que les permitía disponer de dinero para invertir en sus grandes complejos religiosos o sociales, como el hospital de Qalawun (III.1.c), las *madrasas*, los *sabils* y los *kuttabs*.

Por toda la ciudad de El Cairo aparecieron distintos tipos de establecimientos comerciales, entre los cuales la *wikala* se caracteriza por combinar, además de los almacenes de la planta baja, tiendas que dan a la calle con unidades de habitación en los pisos superiores, llamadas *rabʻ*, donde se alojaba la clase media a cambio

de un alquiler. El *jan* y el *funduq* se reducen a las tiendas que dan a la calle y a unos depósitos anejos para almacenar las mercancías.

También tuvieron gran difusión los edificios de tipo *qaysariyya*, que consisten en una edificación rectangular, cubierta en la mayoría de los casos y cerrada con puertas, con patio central. Las tiendas interiores estaban reservadas a la venta de productos valiosos, mientras en las tiendas que daban a la calle se vendían distintas mercancías.

En las calles principales de El Cairo se alineaba este tipo de establecimientos entre los cuales el zoco de las Armas (*al-Silah*), anejo a la *madrasa* del sultán Hasan, y el Jan al-Jalili, construido por el sultán al-Guri, son los ejemplos mejor conservados hasta nuestros días. Por otra parte, el zoco del Oro (*al-Saga*), perpendicular a la calle al-Mu'izz li-Din Allah, presenta una particular estructura de tres pasillos con ocho hileras de tiendas.

Los zocos, distribuidos en las diferentes calles de la ciudad, se organizaban por gremios, especializados en la fabricación y venta de productos específicos. Entre los distintos mercados de la época mameluca en El Cairo cabe destacar el zoco de la seda importada de China y Asia; el de los peleteros, que vendían pieles tales como petigrís, cibelina, armiño, castor, etc.; el zoco de las jaulas (las mercancías estaban expuestas en jaulas, delante de la fachada del complejo del sultán Qalawun, que recibía un alquiler de los vendedores a cambio de ese espacio); el *suq al-jal'iyin*, donde se vendía ropa de segunda mano; el zoco del damasquinado, donde se vendía una cantidad de objetos de metal embutidos en oro, plata y piedras preciosas; y el zoco de los cofres utilizados para guardar la ropa. Igualmente, algunas

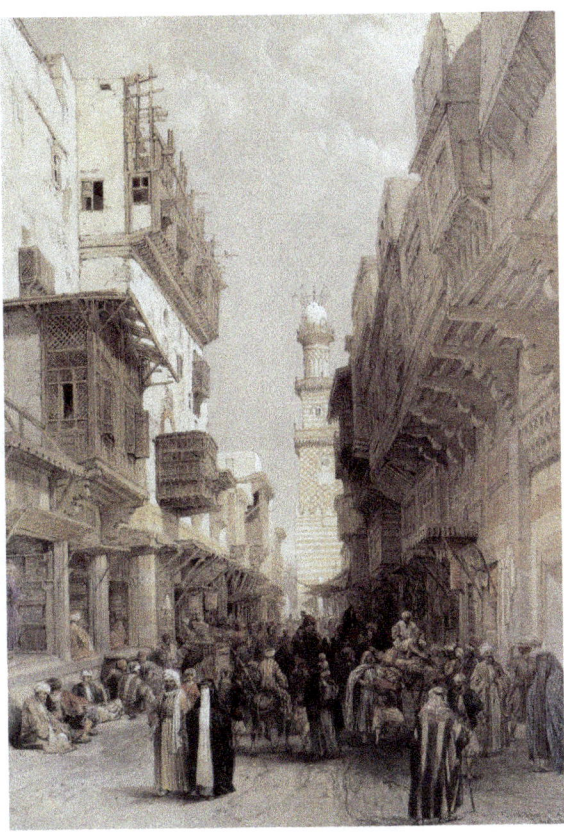

*wikala*s se especializaron en el almacenaje y la venta al por mayor de mercancías procedentes de determinados países, como la *wikala* de Qusun, especializada en mercancías procedentes de Siria.

El control de los mercados forma parte de las obligaciones religiosas de la "encomienda del bien y prohibición del mal", *al-hisba*. Para ello el soberano tiene la obligación de designar a un candidato cualificado para tal actividad, *al-muhtasib*, que pueda cumplir con estas obligaciones, con la ayuda eventual de asistentes para su tarea.

Tiendas en los laterales de la calle al-Mu'izz, El Cairo (D. Roberts, 1996, cortesía de la Universidad Americana de El Cairo).

RECORRIDO V *Los zocos*
El Cairo

Wikala del Sultán al-Guri, vista general desde el interior, El Cairo.

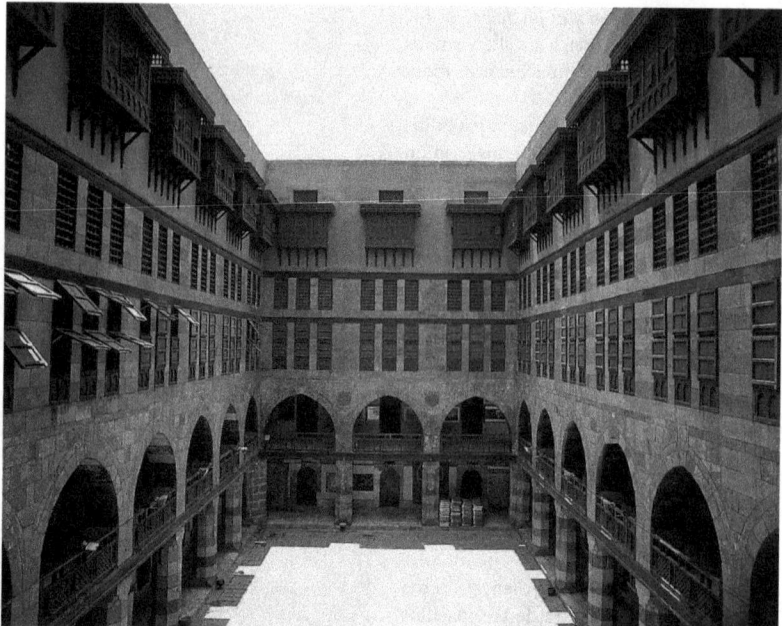

La función del *muhtasib* consiste, pues, en el control de las pesas y medidas dentro de la vigilancia del mercado, además de supervisar las condiciones higiénicas, evitar la adulteración de la mercancía o el fraude en la calidad de los productos, y asegurar la aplicación de los precios fijados por el gobierno. En El Cairo, el *muhtasib* disponía de un grupo de ayudantes que recorrían los mercados en las rondas de inspección. La estabilidad de los mercados dependía del buen desarrollo de este importante oficio. Cabe destacar que, en el año 818/1415, el sultán al-Mu'ayyad Chayj ejerció personalmente de *muhtasib* para asegurarse la buena aplicación de los precios y así hacer frente a la inflación artificial provocada por los emires.

M. H. D.

V.I EL CAIRO

V.1.a Wikala del Sultán al-Guri

Esta wikala *se encuentra en la calle al-Tablita, una paralela al sur de la calle al-Azhar. El Ministerio de Cultura la ha transformado en un centro para la conservación de los oficios tradicionales y la formación de aprendices, donde también hay talleres para los artistas plásticos.*

Horario: desde las 8 hasta la puesta del sol; viernes cerrado. Por hallarse actualmente en obras de restauración, no se puede acceder a su interior.

En El Cairo, la mayor parte de la población de clase media vivía en inmuebles de alquiler con muchas unidades (*rab'*). Estos

alojamientos, alquilados por meses, se disponían sobre estructuras comerciales como las *wikala*s (*caravansaray* urbano) y las tiendas de los mercados. Por lo general, cada apartamento se organizaba en un dúplex que tenía, en la planta inferior, un salón o sala de recepción, un lugar para las reservas de agua y las letrinas, mientras en el nivel superior se distribuían los dormitorios. La existencia de una cocina no era común y la comida se solía comprar ya elaborada.

Esta *wikala* del sultán al-Guri constituye un buen ejemplo de la combinación del establecimiento comercial con el residencial de alquiler. Construida en 909/1503 como centro comercial, residencia de mercaderes y almacén de mercancías, esta propiedad producía ingresos que el sultán al-Guri invertía en su complejo erigido unos 100 m más adelante, a ambos lados de la calle al-Mu'izz li-Din Allah.

Una de las particularidades de esta *wikala* es su acceso monumental seguido de una *derka*, sin recodo, que conduce directamente al patio rectangular. Esta disposición, que permitía a los transeúntes ver con facilidad el interior del edificio, tenía por objetivo atraer a los clientes, además de facilitar el trasiego de las mercancías desde los almacenes. Estos almacenes para mercancías ocupan las dos primeras plantas, detrás de los cuatro pórticos con arcos apuntados apoyados en pilares de piedra *muchahhar*.

Sobre esta zona de almacenamiento se superponen las veintinueve casas de alquiler, que se organizan en torno al patio en tres plantas.

Las finas *machrabiyya*s de las ventanas, sostenidas en ménsulas de madera decoradas con mocárabes, señalan la ubicación de los dormitorios en el último piso —tanto en la fachada exterior como en la del patio— y constituyen una de las características decorativas de esta *wikala*.

Entre las muchas *wikala*s que se remontan a las épocas mameluca y otomana, la de al-Guri se distingue por haber conservado la mayoría de sus elementos y

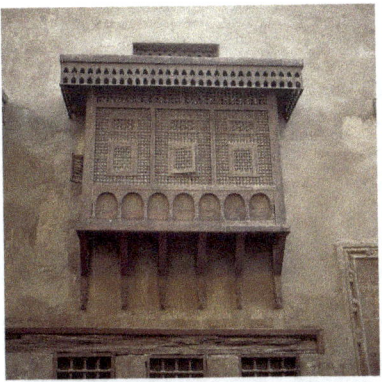

Wikala del Sultán al-Guri, machrabiyya, El Cairo.

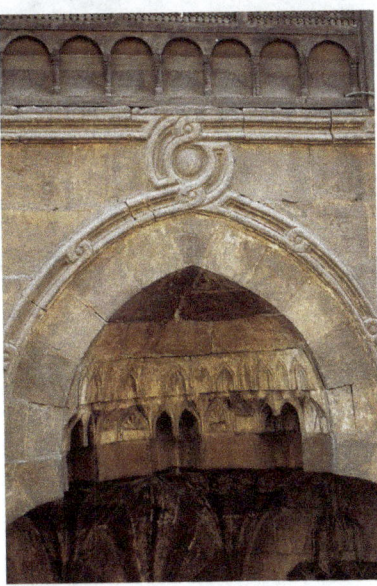

Wikala del Sultán al-Guri, entrada, detalle del arco, El Cairo.

RECORRIDO V *Los zocos*
El Cairo

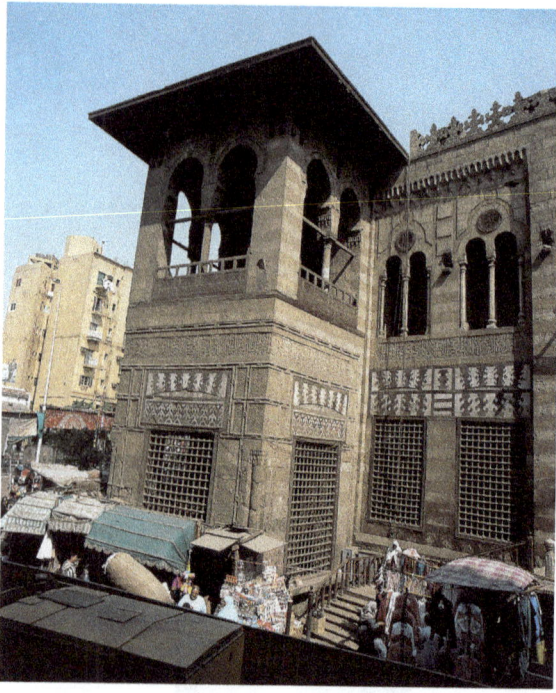

Complejo del Sultán al-Guri, sabil, El Cairo.

Complejo del Sultán al-Guri, friso de mármol en el interior, El Cairo.

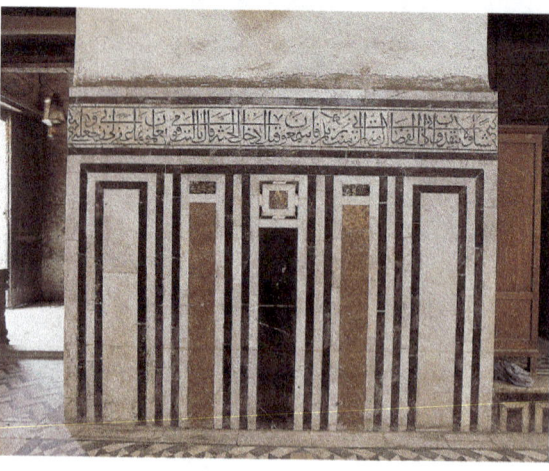

componentes arquitectónicos, además de su decoración original.

S. B.

V.1.b Complejo del Sultán al-Guri (zoco al-Guriya)

Este gran establecimiento se encuentra en el cruce de la calle al-Mu'izz li-Din Allah (al-Guriya) y la calle al-Azhar, frente a la madrasa del mismo nombre.
Horario: desde las 8 hasta la puesta del sol.

El edificio, que reúne un mausoleo, un *sabil* y un *kuttab*, constituye con la *madrasa* (III.1.b) de enfrente una de las mayores intervenciones urbanas del sultán al-Guri en pleno corazón de El Cairo fatimí. El historiador al-Maqrizi menciona que en este lugar se situaba el zoco al-Charabchiyin —especializado en la fabricación de gorros de fieltro rojo o feces— que incluía las tiendas de los *bazzazun* (vendedores de telas), constituidas *waqf* por el sultán al-Nasir Muhammad para el mantenimiento de la tumba de Yalbuga al-Turkmani, emir que gobernó Alejandría en nombre del sultán Cha'ban. En las diferentes calles de esta zona, donde se concentraba el comercio de las especias, las telas importadas, los productos de artesanía de lujo, etc., se localizaban los zocos al-Gamalun (cerrado por dos puertas en las extremidades de la calle), al-Gudariya y al-Bunduqaniyin (vendedores de frutos secos), que comunicaban entre sí.

Con la edificación de tiendas en la planta baja de la *madrasa*, el sultán al-Guri mantuvo la comunicación entre las diferentes calles comerciales a través de cuatro pasillos, y amplió la capacidad comercial del

lugar, conocido como zoco al-Guriya, donde se sigue vendiendo todo tipo de telas y vestimenta. El zoco fue construido en 909/1503, al mismo tiempo que la *madrasa*. El sultán acondicionó entre los dos edificios una pequeña plaza de 13 m de ancho, que se ha mantenido hasta nuestros días como un lugar predilecto del centro histórico de El Cairo. Con esta actuación, el sultán al-Guri manifestó su voluntad de propiciar la actividad comercial de la zona y regularizar el trazado urbano.

La entrada al *sabil* se encuentra en la calle al-Azhar, mientras que el típico acceso monumental de la *qubba* se sitúa en la de al-Muʻizz. La decoración de este mausoleo, donde el sultán no fue enterrado —murió en la batalla de Marsh Dabiq en 922/1516 y su cuerpo nunca fue encontrado—, empieza con el revestimiento de mármol policromo del rellano de las escaleras que conducen a la entrada principal. La puerta, laminada en cobre liso, da acceso a la *derka* con el suelo de mármol de colores y el techo pintado con dibujos dorados. Esta *derka* se ha ubicado entre el mausoleo y la pequeña *janqa* yuxtapuesta, para dar acceso a ambos a la vez. A espaldas de estos elementos, se encuentra el *maqʻad* donde el sultán se retiraba para meditar.

La cúpula, de base cuadrada, está decorada con un friso de mármol con inscripciones de estilo cúfico. Todo el espacio comprendido entre las inscripciones y los mocárabes de las pechinas está decorado con motivos florales, mientras el zócalo muestra una composición vertical con mármol de colores. La cúpula se cayó en 1908, y las reliquias sagradas del profeta que se guardaban en este mausoleo fueron trasladadas al santuario de al-Husayn, cerca de la mezquita al-Azhar.

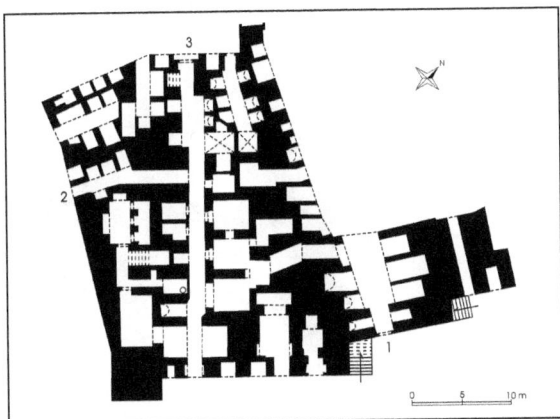

En cuanto al *sabil*, presenta un suelo revestido de mármol policromo de gran finura y perfección, y su techo muestra dibujos dorados. Como de costumbre, sobre el *sabil* se encuentra el *kuttab* donde los huérfanos recibían instrucción, además de otras habitaciones sencillas.

Madrasa del Sultán al-Guri, planta baja con las tiendas, El Cairo.
1. Calle al-Muʻizz.
2. Calle al-Gamalun.
3. Calle al-Charabchiyin.

M. M.

V.1.c Madrasa del Sultán Barsbay y zoco al-ʻAttarin

La madrasa del sultán Barsbay está situada en la calle al-Muʻizz li-Din Allah, al otro lado de la calle al-Azhar, en la esquina con la calle Gawhar al-Qaʼid (al-Musqi).

Horario: todo el día, salvo durante los rezos del mediodía (12 horas en invierno, 13 en verano) y de la tarde (15 horas en invierno, 16 en verano).

El sultán Barsbay, igual que sus predecesores desde Barquq, era de origen circasiano. Conquistó Chipre en el año 830/1426 y, aparte de las grandes sumas de dinero que consiguió a cambio de la liberación del rey Janus, impuso un

RECORRIDO V *Los zocos*
El Cairo

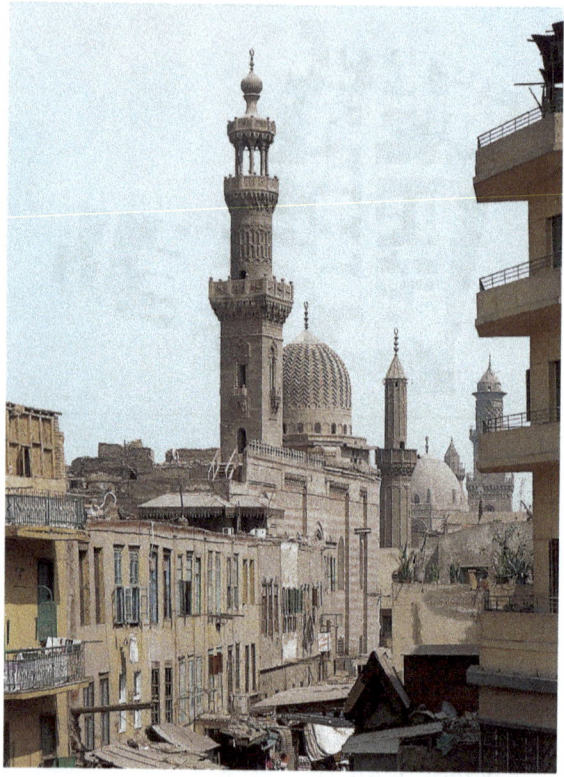

Madrasa del Sultán Barsbay, vista general, El Cairo.

tributo anual (*guizya*) a la isla, que convirtió en vasalla suya. Muy apegado al dinero, el sultán Barsbay estaba al acecho de cualquier posibilidad de aumentar sus rentas.

Esta *madrasa*, que cumplía también la función de mezquita, fue construida sobre un solar donde había tiendas a las cuales se superponían bloques de viviendas de alquiler (*rab'*), con la ubicación de su fachada principal sobre la calle del zoco al-'Attarin. Este mercado, que reunía vendedores de todo tipo de aromas y esencias orientales (especias, ámbar, perfumes), fue monopolizado por el sultán, que invirtió los ingresos producidos en sus edificios y sus campañas militares.

El sultán Barsbay nombró un predicador que pronunció el primer sermón del viernes el día 7 de *gumada* I de 827/7 de abril de 1424, cuando solo se había construido el *iwan* principal de la *qibla*, antes de la finalización total de las obras en 829/1425.

Debido a su entrada elevada sobre el nivel de la calle, esta *madrasa* pertenece al grupo de los edificios clasificados como "colgados", a los cuales se accede por una serie de peldaños. En este caso, se ha aprovechado este desnivel, en el lado sur, para ubicar seis tiendas.

Esta *madrasa* no se diferencia de las demás de la época mameluca en cuanto a la disposición general de los diferentes elementos que la componen. De planta cruciforme, sus cuatro *iwans* se organizan en torno a la *durqa'a* descubierta, sobre dos ejes transversales. Detrás del mausoleo, situado a un lado del *iwan* de la *qibla*, se ha ubicado una habitación para uso exclusivo de los encargados de su mantenimiento, mientras el alfaquí disponía de una estancia detrás del *sabil*, sobre el cual se hallaba el *kuttab*, y las alcobas de los estudiantes se distribuían en la planta superior.

Todo el edificio está construido en piedra *muchahhar*, cuya alternancia horizontal de bandas en rojo y blanco en toda la fachada disminuye la sensación de vértigo provocada por la gran elevación del edificio. Sin duda, se trata de uno de los recursos de la arquitectura mameluca para contrarrestar estas elevadas alturas en medio de las densas zonas residenciales y conseguir una mejor integración.

Al lado del *mihrab*, decorado con mármol y mosaico del mismo material, cabe destacar el esbelto *mimbar* de madera por su composición de finas piezas de madera torneada, ensambladas y taraceadas con marfil y nácar, así como el atril del Corán realizado del mismo modo.

<p align="right">M. M.</p>

V.1.d Jan al-Jalili y zoco al-Saga

Este conjunto de edificios antiguos y modernos, que pertenecen a diversos propietarios, se encuentra al otro lado de la calle Gawhar al-Siqilli. Al salir del monumento anterior, coger esta calle a la derecha hasta encontrar el acceso a mano izquierda.
Horario: abierto las 24 horas del día.

Cuando Gawhar al-Siqilli fundó la ciudad de El Cairo, construyó el gran palacio oriental y dispuso detrás de él un mausoleo, conocido por el nombre de *turbet al-Zaʻafran* (tumba del azafrán), donde reposaban los restos mortales de los califas fatimíes.
En la segunda mitad del siglo VIII/XIV, cuando el emir Yaharkas al-Jalili construyó su *jan* en este lugar, la osamenta fue transportada en cestas y tirada en una colina en las afueras de la ciudad, en una zona de escombros. Al-Maqrizi nos relata que, para legitimar este acto, el emir Yaharkas al-Jalili se apoyó en una *fatwa* (dictamen jurídico) que declaraba a los fatimíes (*chiʻies*) herejes de la religión musulmana y que, por lo tanto, no tenían derecho a permanecer en sus tumbas. Este historiador, que vivió la época de transición entre los mamelucos *bahries* y circasianos, interpreta la violenta muerte del emir —asesinado en la batalla de al-Nasiri, cerca de Damasco (791/1389)— y el abandono de su cuerpo desnudo a la putrefacción como un castigo de Dios por haber profanado la sepultura de los imanes y sus descendientes.
A pesar de que el nombre de este mercado se ha mantenido como Jan al-Jalili, en

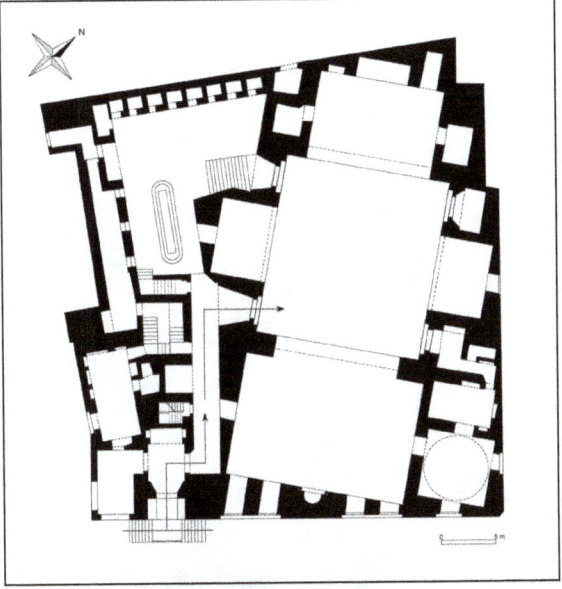

Madrasa del Sultán Barsbay, plano, El Cairo.

Madrasa del Sultán Barsbay, mimbar de madera, detalle decorativo, El Cairo.

RECORRIDO V *Los zocos*
El Cairo

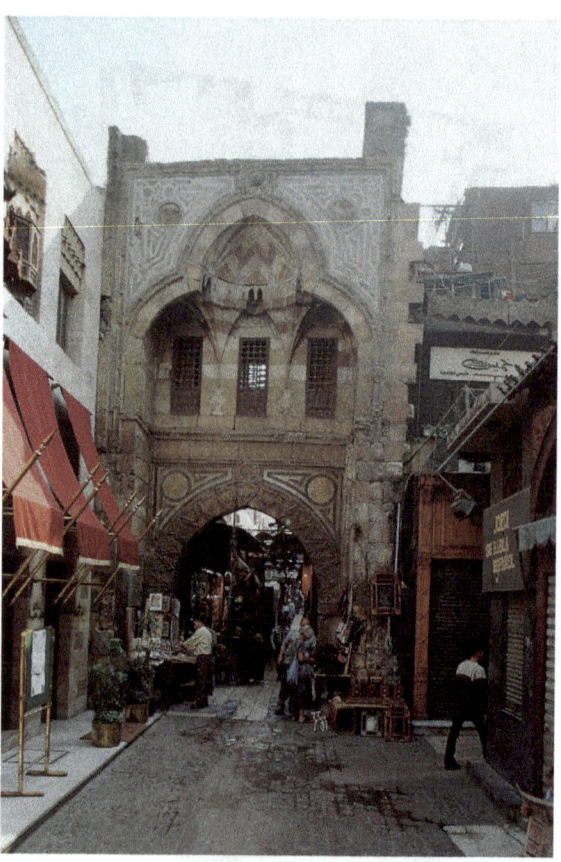

Jan al-Jalili, Bab al-Badistan, vista general, El Cairo.

referencia a Yaharkas al-Jalili, emir de los establos del sultán Barquq, no queda nada del edificio original.

En el año 917/1511, el sultán al-Guri mandó destruir el Jan al-Jalili y en su lugar construyó almacenes, tiendas, casas de alquiler (*rabʿ*) y *wikala*s estructurados en calles perpendiculares, con tres puertas monumentales que imitan el modelo de los majestuosos accesos de mezquitas, *madrasa*s y *janqa*s. Dos de ellas, cerca del santuario de al-Husayni, están enfrentadas y se abren con un gran arco apuntado, coronado por otro trilobulado relleno de finos mocárabes. La dovela del arco apuntado está decorada también con mocárabes, mientras las albanegas están llenas de motivos florales con el emblema epigráfico del sultán en su centro. Encima del alfiz, una banda con inscripción *nasji* reza: "Ordenó construir este bendito lugar el sultán al-Malik al-Achraf Abi al-Nasr Qansuh al-Guri; gloria a su victoria."

La tercera puerta, llamada Bab al-Badistan, se encuentra en el extremo oeste de la calle que se adentra en el zoco desde el santuario de al-Husayni. Presenta la misma disposición que las dos anteriores —el arco apuntado coronado por otro trilobulado—, pero una decoración diferente. Las albanegas de los dos arcos están rellenas con un ornamento en mármol de motivos geométricos, que encaja el emblema epigráfico circular del sultán: "Gloria a nuestro señor el sultán al-Malik al-Achraf Abi al-Nasr Qansuh al-Guri; sean gloriosos sus triunfos". El arco trilobulado está realizado en piedra *muchahhar*, mientras la dovela del arco apuntado presenta una original decoración geométrica que forma una sucesión de triángulos.

M. M.

Zoco al-Saga

Al-Maqrizi hace referencia a la localización del zoco al-Saga (de los orfebres) en la calle situada entre los dos palacios de la época fatimí: "este sitio está en dirección a la *madrasa* al-Salihiyya, en una línea entre los dos palacios".

RECORRIDO V *Los zocos*
El Cairo

En la época de los fatimíes, el lugar estaba ocupado por las cocinas del gran palacio oriental desde donde salían, todos los días del mes de ramadán, más de mil ollas de comida para repartir entre los pobres. La puerta del palacio, situada en la esquina suroeste, utilizada exclusivamente para introducir la carne y otros tipos de vituallas, se quedó con el nombre de Bab al-Zuhuma, por el mal olor a grasa (*zuhm*) que se desprendía del lugar. Se trata de la puerta que fue demolida para construir, entre los años 641/1243 y 647/1249 (época ayyubí), la sala (*qa'a*) del jeque de los *hanbali*es en la *madrasa* al-Salihiyya, la primera en El Cairo en reunir la enseñanza de las cuatro doctrinas jurídicas.

Al principio de la época de los mamelucos *bahri*es, el sultán Barakat Jan (r. 676/1277-678/1279), hijo de Baybars al-Bunduqdari, constituyó el zoco al-Saga *waqf* en beneficio de los alfaquíes y recitadores del Corán de la *madrasa* al-Salihiyya.

El interior de este mercado, donde los orfebres fabricaban y vendían todo tipo de objetos y joyas de metales preciosos, albergaba también todas las operaciones de cambio de dinero. Situado en el lugar más céntrico de la espina dorsal del comercio internacional del Egipto mameluco, este zoco de las joyas está estructurado en pequeñas calles y estrechos pasadizos, y contaba con varias puertas; la puerta principal se encontraba frente a la puerta de la *madrasa* al-Salihiyya. Muchas de las tiendas pertenecían a armenios, coptos y judíos, estos últimos instalados en un barrio (*harat al-yahud*) cercano al oeste del zoco.

M. M.

Jan al-Jalili, Bab al-Badistan, arco trilobulado, detalle, El Cairo.

Jan al-Jalili, Bab al-Badistan, albanega con el emblema epigráfico del sultán, El Cairo.

LA ARTESANÍA Y LOS OFICIOS

Salah El-Bahnasi, Tarek Torky

Constructores (Description de l'Égypte).

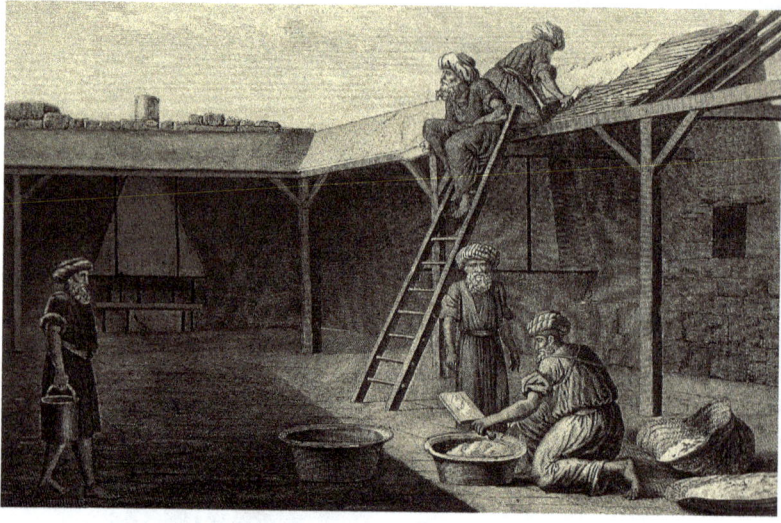

La época mameluca fue un período de prosperidad económica, cuyo resultado fue la animación de los mercados y el desarrollo de diversas industrias y oficios. Los relacionados con la arquitectura son de los más importantes que se han conservado hasta nuestros días. La gran actividad constructora de sultanes y emires necesitó de diversos grupos de obreros, que realizaron todo tipo de trabajos relacionados con la construcción y convirtieron El Cairo en una de las capitales musulmanas más ricas en mezquitas, *madrasa*s, *janqa*s, mausoleos, *wikala*s... Todos los oficios vinculados con la edificación tomaron su nombre del material con el que se especializaron, como *al-haggarin* (disponedores de piedras), *al-tabba'in* (que revestían las paredes de barro), *al-mubayaddin* (blanqueadores), *al-gabbasin* (yeseros), *al-gayyarin* (encaladores), *al-naggarin* (carpinteros), *al-murajamin* (marmolistas), *al-dahhanin* (pintores), *al-haddadin* (herreros), o del tipo de trabajo que realizaban como, *al-banna'in* (albañiles), *al-qatta'in* (canteros), *al-saqqalin* (pulidores de mármol), etc.

Por otra parte, la elaboración y la realización de los proyectos de construcción se dividían entre *al-mu'allim* o arquitecto, que los diseñaba y elegía los materiales, y *al-muchrif* o aparejador, que supervisaba las obras. Ilustran esta división del trabajo los casos de Muhammad Ibn Bilik al-Muhsini, *al-muchrif* que controló la construcción de la mezquita y *madrasa* del sultán Hasan (I.1.g), e Ibn al-Suyufi, el arquitecto jefe de la corte de al-Nasir Muhammad, autor del primer alminar de piedra, o Ibn al-Tuluní, *mu'allim al-mu'allimin* (arquitecto jefe) de la corte del sultán Barquq, entre otros.

En el ámbito de la industria textil encontramos a los sederos, cuyos oficios se dividían en varias especialidades como *al-ha'ik* (sastre), *al-qabil* (hilador), *al-hariri* (o sedero que trabajaba en la industria del hilado y tejido de la seda). Asimismo existía

la corporación de los *raffa'in* o zurcidores, la de los *rassamin* o dibujantes que decoraban las telas con pinturas o superposición de telas cosidas formando distintos motivos, o la de *al-farra'in*, los peleteros que forraban y adornaban los trajes con pieles. También había lugares donde se lavaba y planchaba la ropa, equivalentes a las tintorerías.

Los oficios relacionados con la industria de los metales fueron muy importantes. *Al-nahhasin*, los artesanos especializados en los trabajos del cobre, siguen ejerciendo su oficio en el mismo tramo de la calle al-Mu'izz, a la altura del complejo del sultán Qalawun, y de la *janqa* y *madrasa* del sultán Barquq (III.1.c y III.1.d). *Al-kaftiyin*, los artesanos del damasquinado que embutían los metales con oro y plata, tienen hoy sus tiendas-talleres en una calle paralela al oeste de la de al-Mu'izz. El nombre de un oficio solía designar tanto la profesión como el mercado donde se vendía el producto correspondiente o el lugar donde se desarrollaba la actividad. El cobre damasquinado con metales preciosos se empleaba por lo general en la manufactura de objetos de lujo, que reflejaban la opulencia de la corte mameluca; se han conservado muchas piezas que incorporan en su decoración los nombres de los sultanes y emires para quienes se han fabricado. No cabe duda de que el Egipto mameluco era un gran centro de elaboración de este tipo de manufactura que producía puertas, arañas, mesas, cofres, plumeros, jofainas, candelabros, astrolabios, espadas, etc. El damasquinado egipcio era tan apreciado que mecenas extranjeros encargaban piezas para la exportación a Oriente y Occidente. Ejemplo de ello es la jofaina de mediados del siglo VIII/XIV conservada en el Museo del Louvre en París y que lleva inscrito el nombre del rey de Chipre, Hugo IV de Lusiñán (r. 1324-1359). Otro ejemplo es la jarra fabricada para el sultán yemení al-Afdal Dirgam al-Din al-Abbas (r. 765/1363-779/1377), conservada en el Museo Nazionale del Bargello, en Florencia.

Los artistas mamelucos demostraron un gran dominio en la fabricación de todo tipo de objetos en vidrio para múltiples usos: frascos para perfumes, jarrones, copas, cuencos, jofainas, lámparas, botellas, donde predominan las técnicas del

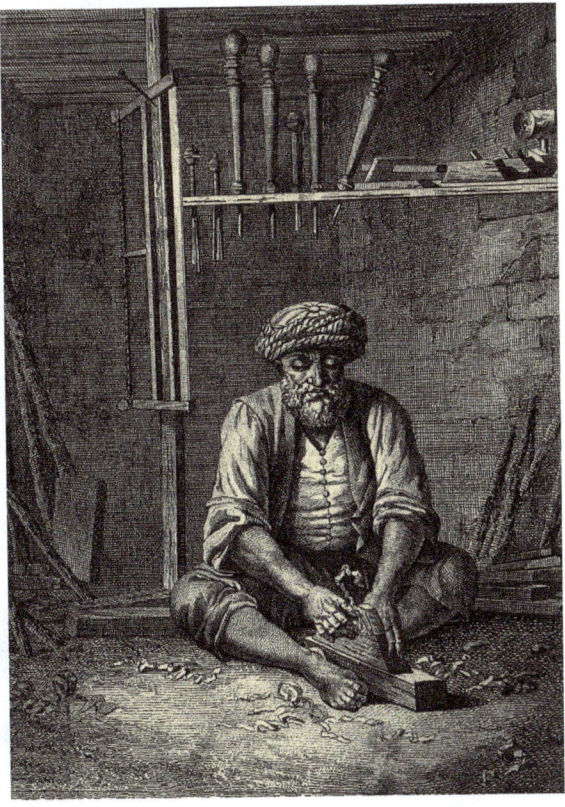

Carpintero, (Description de l'Égypte).

LA ARTESANÍA Y LOS OFICIOS

esmaltado y el dorado, y cuya producción estaba destinada tanto al consumo doméstico como a la exportación.

En el Egipto mameluco, el arte de trabajar la madera alcanzó su apogeo. Los escultores y tallistas de esta gran época de desarrollo artístico nos han dejado *mimbar*s, mesas, estrados para los repetidores, *machrabiyya*s, techos, puertas y cofres donde la refinada decoración es todavía más fascinante de cerca que de lejos. Sobre maderas de color, incrustaciones con marfil, hueso o ébano, componen con armonía motivos sobre todo geométricos, en una variedad infinita de dibujos que daban renombre al artista, dotado, como los demás miembros de su gremio, de un elevado estatuto social.

La particular forma de escultura sobre madera, la *machrabiyya*, fabricada con pequeñas piezas torneadas y ensambladas para formar paneles con motivos geométricos, florales o inscripciones de fina factura, alcanzó un alto grado de elegancia.

Estas celosías de madera, características de la época mameluca, se colocaban alrededor de tumbas de sultanes, entre el patio de alguna mezquita y su espacio de oración, pero sobre todo en las ventanas de los edificios, desde donde se podía disfrutar del espectáculo de la calle sin ser visto, y permitían una buena ventilación de los interiores y rebajar la intensidad de los rayos del sol, sobre todo en verano.

El más importante de los servicios públicos relacionados con la vida cotidiana era el aprovisionamiento de agua, asegurado por el gremio de los aguadores. Estos porteadores la distribuían por las casas y los comercios. También los había que recorrían las calles con odres, para dar de beber a los transeúntes a cambio de un poco de dinero, además de los trabajadores de los *sabil*s, como los *muzammalati*, que supervisaban la limpieza del agua.

Asimismo, eran conocidos los oficios de panadero y hornero, que eran fundamentales, pues la gente enviaba la harina

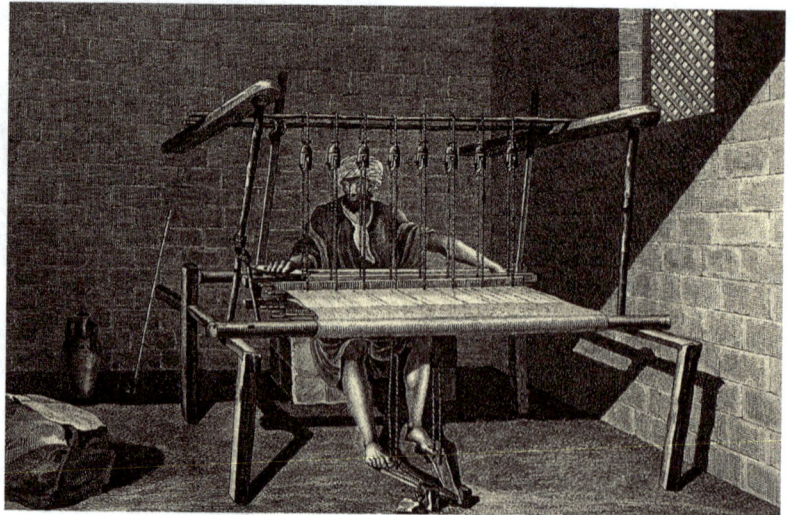

Hilador, (*Description de l'Égypte*).

amasada a los hornos para que la cociesen. Igualmente había cocineros del azúcar, que eran los empleados de las fábricas de azúcar.

Todas las personas que desempeñaban estos oficios estaban sometidas al control del *muhtasib*, tanto en lo referente a las condiciones higiénicas —no se permitía desempeñar ninguno de estos oficios a nadie que padeciese una enfermedad infecciosa— como a la moralidad y a la aplicación de los parámetros de calidad establecidos para la fabricación de sus productos. El sistema de la *hisba* se considera el más importante de los que haya conocido el mundo musulmán. Para el cargo se nombraba a un agente judicial o alfaquí, cuyo cometido y el de sus ayudantes consistía en recorrer los zocos, hornos, restaurantes, *sabil*s y *hammam*s para garantizar el cumplimiento de las estipulaciones higiénicas, el control de las pesas y medidas, y evitar el fraude.

La mayoría de estos oficios se concentraba en la ciudad de El Cairo, y los artesanos alcanzaron una admirable destreza en su desarrollo. Este logro fue, en gran medida, fruto del papel ejercido por la organización de los gremios. Cada oficio estaba organizado en una corporación profesional encabezada por un *chayj*, elegido entre los maestros más experimentados y dotado de autoridad moral y religiosa, que velaba por el buen funcionamiento de la organización interna, los intereses de cada uno de sus miembros y la orientación artística adecuada. Antes de llegar a ser artesano reconocido, el aprendiz debía pasar por distintas etapas de formación y varias pruebas. Después de ello, recibía del *chayj* del gremio un título que acreditaba su conocimiento del oficio; el *chayj* le nombraba maestro y así se convertía en miembro del gremio correspondiente. Por otra parte, cada oficio tenía su emblema y atabales, con los que participaba en los cortejos del sultán y en las distintas celebraciones.

Plumero de cobre damasquinado en cobre, oro y plata, Museo de Arte Islámico (núm. reg. 15132), El Cairo.

RECORRIDO VI

Alejandría: la puerta de Occidente
Mohamed Abdel Aziz, Tarek Torky

VI.1 ALEJANDRÍA
 VI.1.a Ciudadela de Qaytbay
 VI.1.b Muralla de la Ciudad Vieja y sus torres

El centro comercial de las especias entre Oriente y Occidente

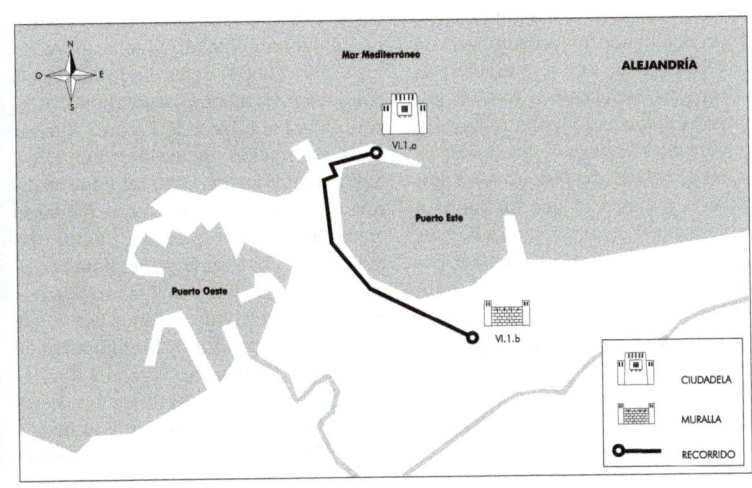

El puerto de Alejandría (D. Roberts, 1996, cortesía de la Universidad Americana de El Cairo).

RECORRIDO VI *Alejandría: la puerta de Occidente*

La ciudad de Alejandría, conocida por el sobrenombre de "novia del mar Mediterráneo", se encuentra 220 km al noroeste de El Cairo. Hasta ella se puede llegar en autobús (algo más de 3 horas) por la carretera del desierto, en tren (2 horas y media) o bien en coche. Salir de El Cairo por Chari' al-Ahram (Avda. de las Pirámides), en la periferia de El Giza. Después de la necrópolis de Abu Rawach, la carretera atraviesa la zona de los cultivos. Seguir hasta llegar a la costa y entrar en Alejandría por el lado oeste, después de rodear el lago Maryut.

La ciudad de Alejandría, asomada al mar Mediterráneo y considerada el puerto marítimo más importante de Egipto, está situada en el extremo oeste del delta. Fue fundada por Alejandro Magno, cuando conquistó Egipto en el año 332 a. C., en el lugar que ocupaba el pueblo llamado *Raquda* (Rakotis), donde vivían una comunidad de pescadores y una de las guarniciones militares.

Alejandro encargó la planificación de la ciudad al arquitecto Dinócrates, que la diseñó según el modelo griego. La ciudad, de planta rectangular, con 3 km de largo por 1 km de ancho, fue estructurada en ocho calles paralelas que se cruzaban con otras ocho perpendiculares, y rodeada por una muralla de piedra que fue restaurada y reconstruida a lo largo de los siglos. En el *Mu'yam al-buldan*, del historiador Yaqut al-Hamawi, se menciona que Alejandro el Macedonio fundó trece ciudades a las cuales puso su nombre, aunque posteriormente solo lo conservaba (en el siglo VII/XIII) la gran ciudad egipcia.

Tras la muerte de Alejandro, su general Tolomeo I Sóter I fundó la dinastía tolomea e inició los trabajos de construcción del faro para guiar a los barcos en la isla de Faros, unida a la ciudad con un muelle, probablemente en su época. Las obras concluyeron entre los años 279 y 280 a. C., durante el reinado de Tolomeo II Filadelfo (r. 285-246 a. C.), y en el barrio real se fundó el Museo, casa de la ciencia frecuentada por los poetas, filósofos y sabios más ilustres del mundo griego.

Egipto siguió siendo gobernado por los tolomeos hasta caer en manos de los romanos, en el año 30 a. C., tras la victoria de Augusto en la batalla de Accio, y ser anexionado a Roma. Hacia el año 40 se inició la evangelización de la ciudad y, en el siglo II, el cristianismo se expandió en Alejandría, que se convirtió en un importante centro religioso donde se construyeron numerosas iglesias, entre ellas las de San Marcos Evangelista y San Ignacio. El siglo siguiente, marcado por la persecución de los adeptos de la nueva religión, representa el inicio de la decadencia y termina con la toma de Alejandría y el saqueo de la ciudad por Diocleciano, en el año 295. La población se recuperó a lo largo del siglo siguiente, a pesar de ser escenario de frecuentes actos de violencia que tuvieron por consecuencia la destrucción de gran parte del patrimonio monumental de aquella época.

En el año 21/642, cuando los árabes la conquistaron tras un largo asedio, Alejandría era la capital de Egipto. A pesar de la admiración que despertó en ellos, no la mantuvieron como tal y fue sustituida por Fustat, la ciudad que fundaron como la primera capital del Egipto islámico. Sobre el trazado general de la ciudad se asentaron numerosas tribus árabes, con el consiguiente aumento de la actividad constructora y la edificación de mezquitas. El gobernador árabe de Alejandría se ocupó de fortificar las costas expuestas a los ataques desde el mar, y Abd Allah Ibn Abi al-Sarh, segundo

RECORRIDO VI *Alejandría: la puerta de Occidente*

gobernador árabe de Egipto, construyó un astillero en Alejandría.

En la época abbasí, para proteger las zonas pobladas de la ciudad, sobre las ruinas de la muralla antigua se edificó un nuevo recinto con cuatro puertas que se situaron en los mismos ejes estructurales que las anteriores: al este, la Puerta de Rosetta; al oeste, la Puerta del Cementerio; al sur, Bab Sidra; y al norte, Bab al-Bahr o Puerta del Mar.

Alejandría recuperó su antiguo florecimiento en la época fatimí (358/969-569/1171), período durante el cual resplandeció y participó en muchos de los acontecimientos políticos de Egipto, pues era sede de la flota del califato fatimí. En el año 404/1013, por orden de al-Hakim bi-Amr Allah, se llevó a cabo el drenaje de su canal para facilitar la navegación entre la ciudad y el Nilo, lo que contribuyó a conectar Alejandría con el resto de las provincias del país. Entre las mezquitas más famosas de esta época se encuentra la mezquita al-'Attarin.

Al ser sus habitantes seguidores de la doctrina *sunni*, Alejandría fue la primera ciudad egipcia donde se dejó de pronunciar el sermón del viernes en nombre del califa fatimí. Desde finales de este período, para acabar con la doctrina *chi'i* se construyeron varias *madrasas* destinadas a la difusión de los preceptos de la escuela *sunni*. Entre ellas destacan la *madrasa* al-Sufiyya (o de los sufíes) y la *madrasa* al-Salafiyya (o de los adeptos).

Las fuentes históricas señalan que cuando Salah al-Din al-Ayyubi visitó Alejandría, se interesó por sus defensas y la renovación de su flota, y participó personalmente en la restauración de sus murallas, en 572/1176. Desde la época ayyubí (569/1171-648/1250), Alejandría se convirtió en centro del comercio mundial

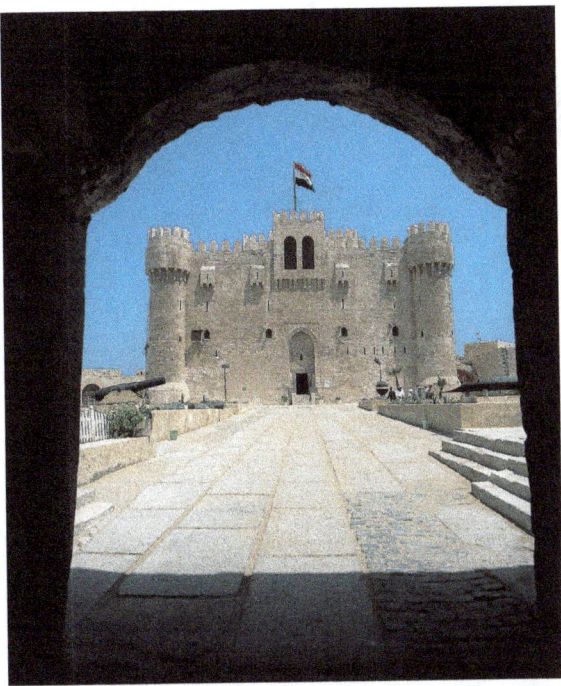

Ciudadela de Qaytbay, vista general de la torre principal, Alejandría

donde se descargaban productos orientales, entre los cuales eran muy apreciados los perfumes y las especias. El viajero judío español Ibn Yubayr (Benjamín de Tudela, siglo XII) mencionó veintiocho ciudades o países que tenían relaciones comerciales con Alejandría, donde cada uno disponía de un *funduq* para el alojamiento de sus ciudadanos y el depósito de sus mercancías. Sin embargo, en el año 569/1173 Alejandría se enfrentó a la invasión del rey de Sicilia, en un intento por resucitar el Estado fatimí, confabulado para ello con los francos y los *ismailies hachachin*, aunque la campaña fracasó.

Alejandría vivió su etapa islámica de mayor prosperidad y alcanzó el apogeo de su actividad en la época de los mamelucos

Ciudad Vieja, restos de la muralla oeste, Alejandría.

bahríes y burguíes, cuando se convirtió en el puerto marítimo más importante de Egipto y en el mayor centro comercial del mundo islámico de aquel tiempo. Estos hechos coincidieron con la pérdida de importancia de la ciudad de Damietta debida, por una parte, a los continuos ataques de los cruzados, y por otra, a la imposibilidad de navegar por el río, cuya desembocadura se había obstruido, provocando el abandono de esta ruta por los comerciantes.

A pesar de los problemas que amenazaban a su gobierno, el sultán Baybars (r. 658/1260-676/1277) está considerado el primer soberano mameluco que dedicó particular atención al puerto de Alejandría. Ordenó restaurar sus murallas y construir el puerto de Rosetta, que sería un puesto de observación para controlar el mar. Se preocupó de renovar la flota; ordenó que se la dotase con navíos de guerra y que se talasen los árboles necesarios para su construcción.

Tras el ataque de los chipriotas acaecido en el año 767/1365, los sultanes mamelucos reforzaron las fortificaciones de Alejandría para intentar disuadir de sus ambiciosos propósitos a los cruzados, que ya habían fracasado dos veces en sus ataques a Damietta, en tiempos de los sultanes al-Kamil y al-Salih Nashm al-Din Ayyub. El sultán al-Nasir Muhammad ordenó que se volviese a excavar y se ensanchase el canal de Alejandría que tenía su origen frente a la ciudad de Fuwa, en el punto donde el río desvía su trayectoria. Este hecho tuvo una gran influencia en el auge del comercio en la época mameluca. Asimismo, ordenó reconstruir el Faro de Alejandría, seriamente dañado por un terremoto en 702/1302.

Sabemos por descripciones de historiadores que la ciudad, en la segunda mitad del siglo VIII/XIV, conservaba en gran medida su antigua estructura urbana; el principal eje transversal la atravesaba de este a oeste (actual calle Gamal Abd al-Naser), desde la Puerta de Rosetta hasta la Puerta del Cementerio; otro eje principal cruzaba la ciudad de norte a sur, y comunicaba la Puerta del Mar con la Puerta Sidra. Cabe mencionar que del canal de Alejandría se derivaba una red de conductos subterráneos que distribuían el agua entre las casas y los jardines. Y fuera de la Puerta del Mar había una zona llana y exenta, que llegaba hasta el antiguo faro, posterior Ciudadela de Qaytbay. Se conocía como "la plaza" y en ella había un campamento donde se alojaban los sultanes y jugaban a la pelota con los emires,

RECORRIDO VI *Alejandría: la puerta de Occidente*
Alejandría

como en los casos de Qaytbay y al-Guri durante su estancia en la ciudad. Para las ceremonias que engalanaban la visita de los sultanes a Alejandría, se colgaban candiles de los merlones de la muralla de la ciudad, se izaban las banderas, se hacían sonar las campanas y tañer las trompetas desde las torres de la muralla.

La prosperidad de Alejandría dependía, en gran medida, de la viabilidad de la navegación sobre el canal que la unía con el Nilo. La posibilidad de transportar las mercancías en cualquier período del año, entre el río y el puerto, era fundamental para la vida económica del Egipto mameluco, basada en el comercio entre el mar Rojo y el Mediterráneo. En el puerto transitaba todo tipo de productos de Oriente y Occidente —especias, pimienta, coral, telas de lino, seda, algodón, etc.—, así como esclavos, que se vendían y compraban en sus mercados. Los derechos de aduana, impuestos y tasas proporcionaban grandes sumas de dinero al Tesoro Público. Los productos de la agricultura del país, como los cereales y la cera, o de su industria, como el azúcar, además de las producciones artesanales, como los objetos de vidrio, se exportaban a través de su puerto. En cuanto a las famosas telas de Alejandría, muy apreciadas por la alta sociedad tanto oriental como occidental, se fabricaban en sus talleres, que se contaban por miles. Todos los viajeros que la visitaron se quedaban maravillados por su impresionante actividad y la gran riqueza de sus habitantes. Para el gran viajero Ibn Battuta, Alejandría era uno de los puertos más importantes del mundo.

Tras la muerte del sultán Qaytbay, que coincidió con el descubrimiento por parte de los portugueses de la ruta del cabo de Buena Esperanza y su consiguiente dominio del comercio con Oriente, Alejandría empezó a decaer. Todo ello causó la paralización del comercio, la decadencia de la economía egipcia y, posteriormente, la caída de los mamelucos. A consecuencia del descubrimiento de la ruta del cabo de Buena Esperanza y de la conquista otomana del país, Alejandría perdió su importancia comercial y el contacto que mantenía con la mayoría de los países que comerciaban con Egipto, al igual que con los puertos de Siria y del Estado otomano, y su lugar fue ocupado por los puertos de Damietta y Rosetta. De la época otomana en Alejandría solo se conservan unos pocos vestigios, algunos pequeños edificios como la mezquita de Ibrahim Tarbana, construida en 1097/1685, y la mezquita de 'Abd al-Baqi Yurbagui, erigida en 1171/1758.

VI.1 ALEJANDRÍA

VI.1.a Ciudadela de Qaytbay

La Ciudadela se encuentra en la zona de al-Anfuchi (puerto oriental), en el extremo oeste del paseo marítimo de Alejandría.
En la Ciudadela hay una cafetería y aseos.
Horario: de 9 a 15 en invierno y de 9 a 17 en verano. Aunque está actualmente en obras de restauración, se puede acceder a su interior.
Acceso con entrada.

La Ciudadela de Alejandría, como su nombre indica, fue erigida por el sultán Qaytbay, que asumió el poder en el año 872/1467. Cuando visitó Alejandría y las ruinas del antiguo faro en el año 882/1477, ordenó construir sobre sus cimientos un *burg* a favor del cual constituyó importantes *habices*. Los trabajos

RECORRIDO VI *Alejandría: la puerta de Occidente*
Alejandría

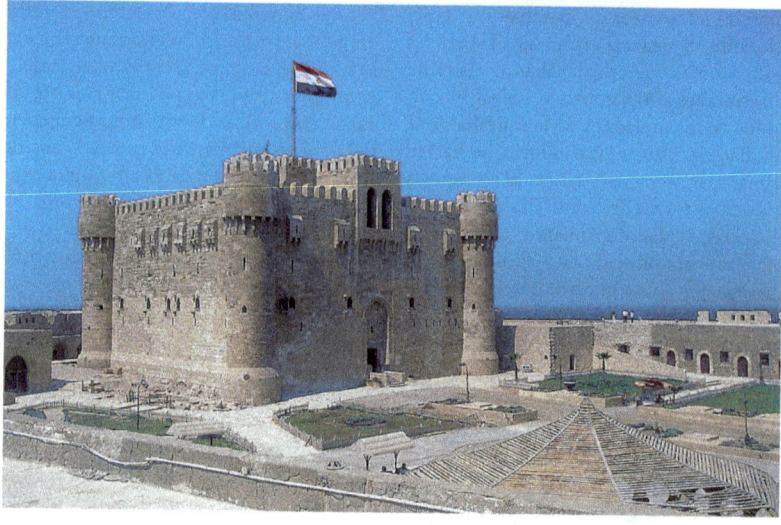

Ciudadela de Qaytbay, burg principal, vista general desde el adarve, Alejandría.

Ciudadela de Qaytbay, burg principal, arco de la entrada, detalle, Alejandría.

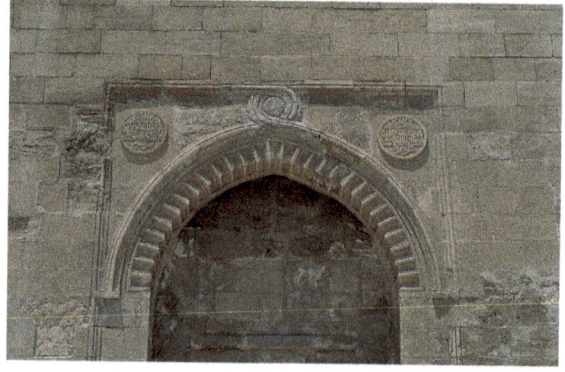

duraron dos años, y se gastaron más de 100.000 dinares para su construcción. Ibn Iyas nos indica que estaba dotado de una mezquita *aljama*, una tahona, un horno y depósitos de armas.

La Ciudadela se edificó sobre una superficie superior a dos *faddans* (más de 8.400 m^2), y para la elevación de los muros se utilizaron enormes bloques de piedra que le dieron su presencia de bella construcción maciza, acorde con su aspecto de fortaleza inexpugnable. Consta de dos recintos, y el *burg* se encuentra en el extremo noreste del gran patio. La muralla exterior de la Ciudadela rodea el conjunto por sus cuatro lados. El lienzo este, que linda con el mar (2 m de espesor y una altura de 8 m) no tiene ninguna torre, mientras en el paramento oeste se intercalan tres torres semicirculares. Es el más antiguo y de mayor grosor; en su fábrica se pueden ver insertados troncos de madera y de palmera. El tramo sur, con otras tres torres semicirculares intercaladas, da al Puerto Este, y en su centro se encuentra la actual entrada principal de la Ciudadela. En cuanto al lado norte, se asoma al mar y presenta dos niveles. La parte inferior es un gran corredor cubierto, que se extiende por toda la longitud de este lado de la muralla. Está divido en varias estancias cuadradas que disponen cada una de un vano arqueado, corres-

RECORRIDO VI *Alejandría: la puerta de Occidente*
Alejandría

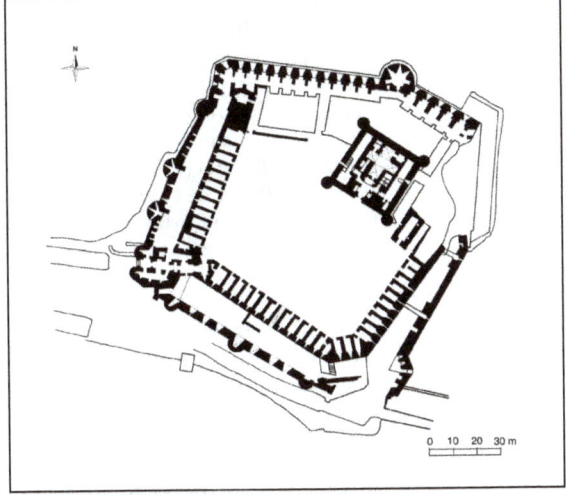

Ciudadela de Qaytbay, plano, Alejandría.

Ciudadela de Qaytbay, burg principal, pasadizo del acceso a la mezquita, Alejandría.

pondiente a la abertura por la cual se colocaban los cañones. La parte superior es un adarve con estrechas aberturas, destruido en su mayor parte.

La muralla interior rodea el patio de la Ciudadela por tres lados (este, oeste y sur), y la distancia que la separa del recinto exterior varía entre los 5 m y los 10 m. En el espesor de esta muralla se intercalan estancias que sirvieron de cuarteles para los soldados. En medio del lienzo sur se sitúa la segunda puerta de acceso (frente a la de la muralla exterior) que lleva, en la parte superior, la placa de mármol con el decreto emitido por el sultán al-Guri en 907/1501. En este texto se estipula la prohibición de sacar armas, fusiles o pólvora de la Ciudadela, y el ahorcamiento del transgresor en la puerta del *burg*. El sultán al-Guri había hecho instalar en la Ciudadela fábricas de armas y de cotas de malla, además de aumentar el número de soldados.

Situado al noreste del patio de la Ciudadela y construido sobre los restos del antiguo faro, el *burg*, de planta cuadrada con 30 m de lado, alcanza una altura de 17 m. Cada uno de sus cuatro ángulos está reforzado por torres redondas; encima de la puerta, un matacán sostenido por ménsulas de piedra y suelo aspillerado defendía su acceso. Esta construcción, coronada por merlones, se distribuye en tres plantas. La mezquita de la Ciudadela ocupa más de la mitad de la planta baja. Consta de un patio cuadrado con cuatro *iwans*, y el suelo está revestido con mosaicos de mármol policromo que forman motivos geométricos. Por las descripciones de los viajeros, sabemos que el alminar —hoy desaparecido— se encontraba en la parte superior del *burg* y era del estilo predominante en la época de Qaytbay. En la segunda planta se distribuye una

RECORRIDO VI *Alejandría: la puerta de Occidente*
Alejandría

serie de pequeñas habitaciones comunicadas por pasillos, y en el tercer piso una gran sala, situada en medio de la parte meridional, es mencionada por Ibn Iyas como *al-maq'ad* o el salón de recepciones. Este *burg* es similar al de la Ciudadela de Qaytbay en Rosetta (VII.1.a) y al de Ra's al-Nahr en Trípoli de Líbano, construidos todos por el sultán Qaytbay en los mismos años, aunque el último es de dimensiones más reducidas.

Desde lo alto de las torres de la Ciudadela, se puede disfrutar de una maravillosa vista sobre el paseo marítimo de Alejandría, el Puerto Este y la plaza al-Raml.

VI.1.b Muralla de la Ciudad Vieja y sus torres

La muralla de piedra de la ciudad de Alejandría se conservaba todavía en 1234/1818. Constaba de dos recintos separados por una distancia de entre 20 y 25 pies (10 y 12,5 m); el exterior era de una altura de unos 20 pies (10 m) con torres intercaladas, y el interior de mayor altura era de unos 6,5 m de espesor.

Al-Nuwiri al-Skandari describió la visita del sultán Cha'ban a Alejandría en el año 746/1345. En su texto menciona que cada una de las entradas a la ciudad tenía tres puertas de hierro; esta disposición se asemeja al diseño de la puerta de Córdoba en Sevilla. Por otra parte, de su relato se deduce que el lienzo norte de la muralla que se extendía entre la Puerta del Mar y la Puerta Verde (o del Cementerio) era doble, siguiendo el modelo predominante en las construcciones bizantinas y en la arquitectura militar de al-Andalus.

Fue restaurada y reconstruida en varias ocasiones a lo largo de su historia, pues los sultanes mamelucos se preocuparon de mantenerla en condiciones óptimas para asegurar la defensa de la ciudad. El sultán Baybars, pendiente de los posibles ataques desde el mar, mandó consolidar las murallas en el año 659/1260. Durante el gobierno de al-Nasir Muhammad, fueron reconstruidas tras el terremoto de 702/1302, que destruyó 46 contrafuertes y 17 torres, según al-Maqrizi. El viajero Ibn Battuta pudo constatar el carácter inexpugnable de las murallas de Alejandría cuando la visitó en el año 725/1324. Posteriormente, el sultán al-Guri dedicó parte del dinero recaudado a través de los impuestos a la restauración de las murallas de Alejandría, que fue incluida en su programa de refuerzo y reorganización de fortalezas en el territorio mameluco.

Además de las cuatro puertas principales existentes desde la época abbasí (la del Mar, la de Rosetta, Sidra y la del Cementerio), se abrieron otras cuatro puertas en la muralla, probablemente en la época mameluca y al principio del gobierno de Baybars, en opinión de la mayoría de los historiadores.

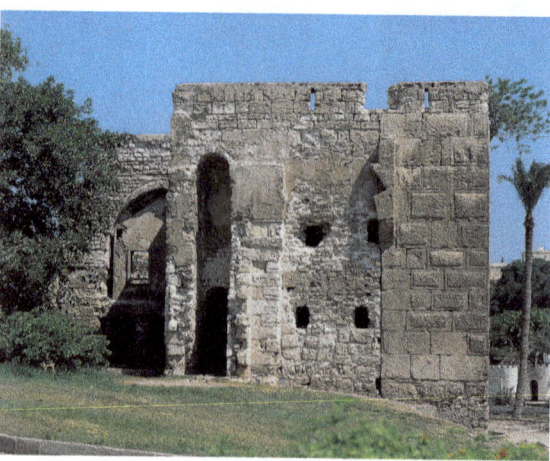

Muralla de la Ciudad Vieja y sus torres, restos del lienzo oeste y su torre rectangular, vista general, Alejandría.

RECORRIDO VI *Alejandría: la puerta de Occidente*
Alejandría

Muralla este y sus torres

Desde la Ciudadela, ir paseando por la Cornisa, coger a la derecha la calle Nabi Daniel, luego la calle Gamal Abd al-Naser a la izquierda y seguir hasta el cruce con la calle Chahid Salah Mustafa.

En este lienzo se situaba la Puerta de Rosetta, en el lugar donde se cruzan las calles Gamal Abd al-Naser y al-Chahid Salah Mustafa. Era la puerta principal de la ciudad, por donde entraban los sultanes cuando visitaban el puerto de Alejandría; al ser utilizada también por las personas procedentes de la capital, se conoció por el nombre de Puerta de El Cairo. Cuando los chipriotas atacaron la ciudad en el año 767/1365, esta puerta permitió la huida de los asediados. Los habitantes prendieron fuego a todas las demás puertas de la ciudad para evitar que los enemigos se atrincherasen en su interior y para asegurar el fácil acceso de las tropas mamelucas que venían de El Cairo a liberar la ciudad.

La Puerta de Rosetta empezó a degradarse a partir de 1882, hasta desaparecer por completo tres años más tarde. Sin embargo, se ven todavía dos fragmentos de la muralla este en la zona de los jardines de las cascadas. Uno se encuentra al norte del emplazamiento de la Puerta de Rosetta y en él se pueden distinguir dos torres: una semicircular y otra rectangular. Cabe señalar las piedras almohadilladas de su fábrica, de gran difusión en la época ayyubí, que se asemejan en gran medida a las que encontramos en El Cairo en las murallas de Salah al-Din y en algunas torres de la Ciudadela. El segundo fragmento se ve entre edificios modernos, en la parte sur de las cascadas.

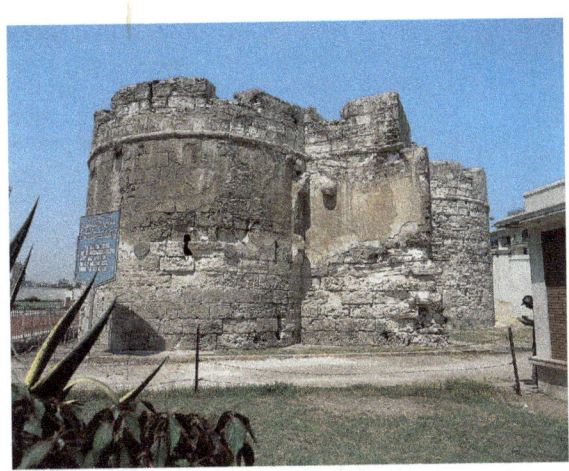

Muralla de la Ciudad Vieja y sus torres, restos del lienzo sur y su torre oeste, vista general, Alejandría.

Muralla sur y sus torres

En la zona de los jardines de las cascadas, coger la calle al-Sutar. La torre se sitúa actualmente en el Estadio de Alejandría.

En este lienzo había dos puertas: Bab Sidra y Bab al-Zahri. De la primera, solo queda el nombre, que heredó la calle donde se situaba. De la segunda se conserva una parte en la torre este, que se encuentra en el interior del estadio deportivo de Alejandría. La torre es circular y en ella se pueden observar las aspilleras desde las que se disparaba. Esta construcción se cuenta entre los escasos monumentos islámicos que se han conservado en Alejandría.

EL CENTRO COMERCIAL DE LAS ESPECIAS ENTRE ORIENTE Y OCCIDENTE

Tarek Torky

Tras su conquista por los árabes, Alejandría conservaba su posición de gran puerto del Mediterráneo en la principal ruta del comercio entre Oriente y Occidente. Gracias a su estratégica situación geográfica en el mar Mediterráneo, por un lado, y a que estaba conectada con el Nilo a través de su canal, por otro, durante la época abbasí mantuvo su importancia comercial, a pesar de que Bagdad dominaba el comercio en el mundo islámico.

Los sultanes mamelucos animaron a los comerciantes extranjeros a ir a Alejandría y a comerciar en los *funduqs* que habían establecido las comunidades europeas. En el año 690/1291, tras la caída de Acre en manos de los mamelucos, el Papado había intentado intervenir en los asuntos religiosos de los países europeos a fin de que interrumpieran toda relación comercial con Egipto. Impuso un bloqueo económico a las costas egipcias y declaró ilegal el comercio entre Egipto y Occidente. En contrapartida, se esforzó por establecer relaciones entre los europeos y los mongoles, de manera que la ruta del golfo Pérsico y la vía comercial que se había abierto con Asia central sustituyesen a las rutas del mar Rojo. Sin embargo estos intentos fracasaron. Las repúblicas italianas y otros Estados europeos que tenían tratos con el Egipto mameluco reconocieron su capacidad para resistir y mantenerse independiente, tras los reiterados intentos de los cruzados. Además, estos Estados se dieron cuenta de que la ruta egipcia que pasaba por Alejandría era indispensable y continuaron trabajando para ganarse el favor de los sultanes por todos los medios posibles. Firmaron provechosos acuerdos comerciales con Egipto y pusieron especial cuidado en estar representados en Alejandría por cónsules que defendiesen sus intereses comerciales. En el puerto construyeron varios *funduqs*, en su mayoría situados cerca de la Puerta del Mar, reservados para sus comerciantes.

A Alejandría llegaron embajadas enviadas por los reyes de Aragón, Castilla, Francia, los duques de Venecia y Génova, el emperador bizantino, el rey de Bulgaria y del río Volga (principal eje de la navegación rusa), y por las cortes otomana e iraní.

Los comerciantes genoveses y venecianos importaban a Egipto productos que resultaban necesarios, como maderas, tejidos, pieles, hierro, estaño, cobre, aceite, jabón, cueros y cera. Estos grandes mercaderes exportaban de Egipto incienso y especias, como la pimienta, el jengibre, la canela, la nuez moscada y el clavo, que a su vez se importaban de la India, el Yemen y Somalia, además de la cerámica China y las perlas del Golfo Pérsico, y materiales para el curtido y el tinte, azúcar, pintura, resina, algodón, tejidos de lino y seda, alumbre egipcio, perfumes y plantas medicinales. Cada género importante tenía su propio mercado, y el de las especias y la pimienta se concentraba en el zoco al-'Attarin.

Alejandría era uno de los centros más importantes de exportación de especias, el principal objeto de comercio entre Egipto y la Europa cristiana. Esta actividad representaba el ingreso de grandes sumas de dinero en las arcas del Tesoro Público. Los sultanes mamelucos se apoyaron en este negocio para ampliar las fuentes de lucro del Estado, que aumentaron considerablemente cuando establecieron el monopolio sobre el comercio de las especias y otros productos, como el azúcar y las maderas.

El monopolio alcanzó su punto culminante con el sultán Barsbay, que en el año 832/1428 emitió un decreto en vir-

tud del cual se prohibía la compra de especias en cualquier lugar que no fuesen los almacenes del sultán. Gravó con impuestos extremadamente altos las exportaciones e importaciones, y convirtió el puerto de Alejandría en el único donde se comerciaba con estos productos. Los precios de algunas mercancías, como las especias y la seda procedentes de Oriente, aumentaron enormemente, hecho que provocó la indignación de los extranjeros. En el año 836/1432, los representantes de los venecianos en Alejandría se reunieron con Barsbay y le amenazaron con romper sus relaciones con Egipto. Llegaron a enviar sus flotas a Alejandría para repatriar a los comerciantes, pero cuando Barsbay vio aquello recobró el discernimiento y les concedió mejores condiciones para el comercio internacional de las especias, reservándose el monopolio sobre la pimienta.

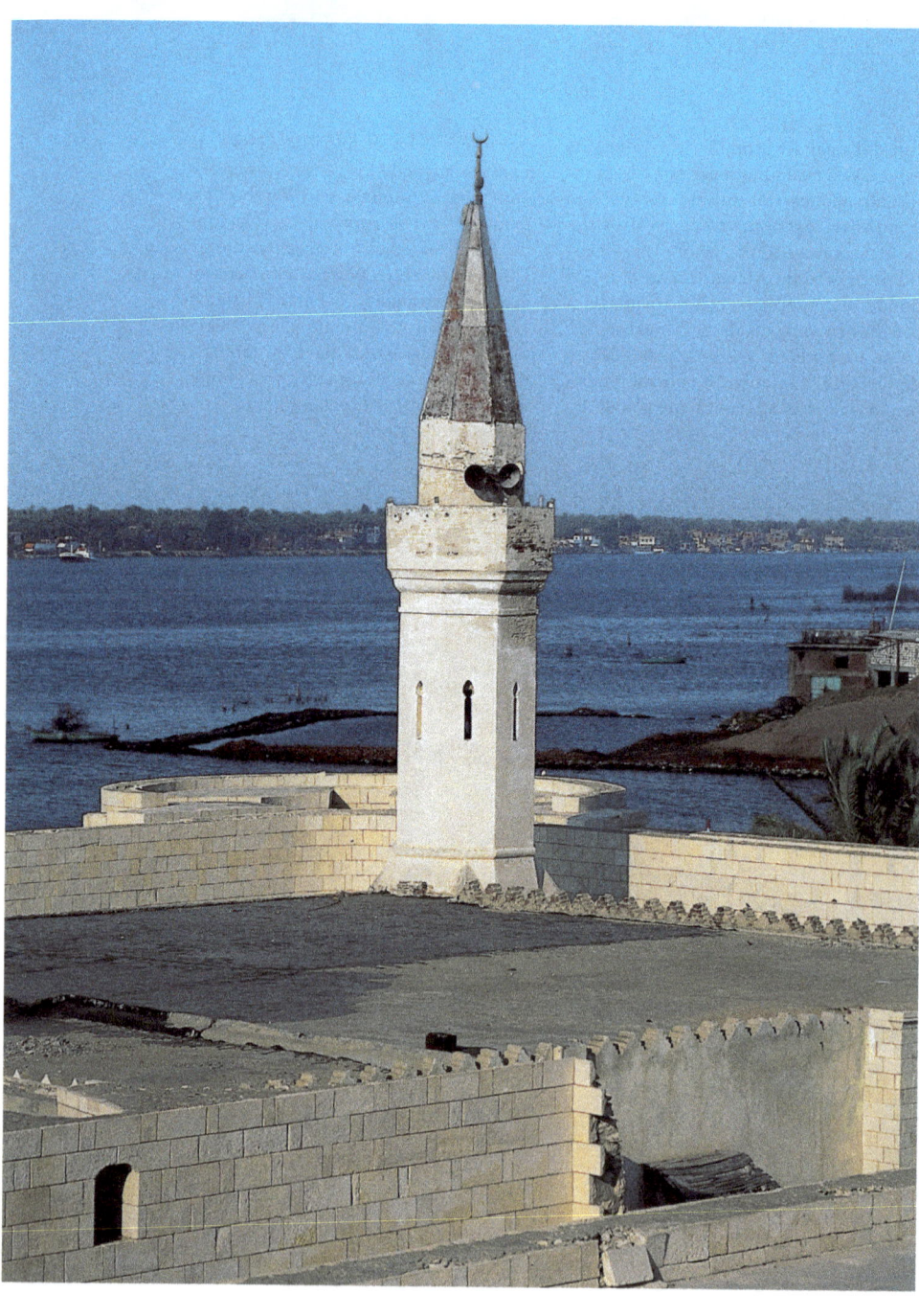

RECORRIDO VII

Rosetta: el centro comercial del Delta

Mohamed Abdel Aziz

VII.1 ROSETTA
 VII.1.a Ciudadela de Qaytbay
 VII.1.b Mezquita de al-Mahalli

Ciudadela de Qaytbay, alminar, Rosetta.

RECORRIDO VII *Rosetta: el centro comercial del Delta*

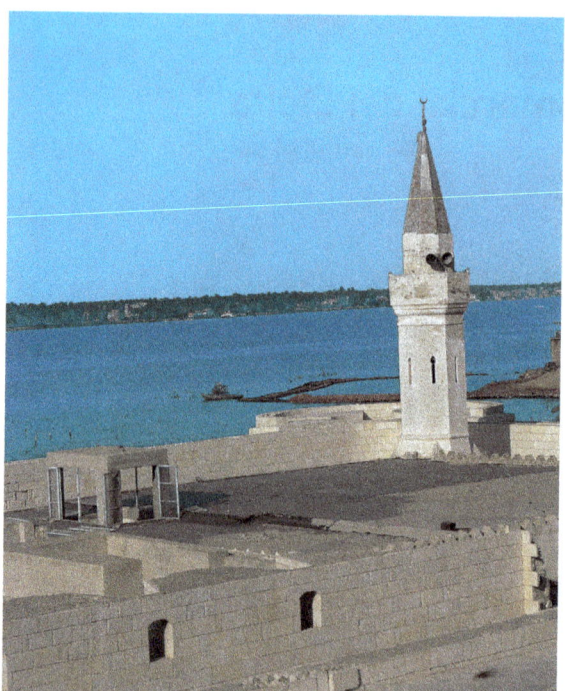

Ciudadela de Qaytbay y brazo de Rosetta en su parte más ancha, antes de su encuentro con el mar Mediterráneo, Rosetta.

La ciudad de Rosetta (Rachid, en árabe) se encuentra en el extremo oriental del golfo de Abu Qir, 65 km al este de Alejandría. Desde Midan al-Gumhuriya (Plaza de la República), cerca del teatro romano de Alejandría, salen diariamente autobuses para Rosetta. Se recomienda preguntar por los horarios de regreso.

En coche, salir de Alejandría por la zona de al-Muntazah. Después del barrio al-Ma'mura, en el cruce de Abu Qir (pequeño pueblo de pescadores), coger a la derecha la carretera en dirección a Ma'diya, donde se encuentra el lago Idku. Seguir hasta el primer cruce después de pasar la ciudad de Idku y coger a la izquierda la carretera que conduce a Rosetta. El viaje dura aproximadamente una hora.

En la ciudad, a orillas del Nilo, hay un club social con cafetería, restaurante y aseos.
Las instituciones egipcias responsables del patrimonio se han ocupado de la rehabilitación y conservación de los importantes monumentos históricos de esta ciudad. También se ha construido un centro de artesanía popular para recuperar las técnicas de los oficios que dieron fama a la ciudad, como las labores de torneado, ensamblaje, encastrado, talla, taracea y vaciado.

La ciudad de Rosetta, uno de los antiguos puertos egipcios, fue mencionada por el geógrafo e historiador griego Estrabón como Bolbitine, por estar situada en la desembocadura del brazo oeste del Nilo del mismo nombre. Según otras fuentes históricas, el nombre copto de Rosetta era Rachit, palabra derivada del nombre faraónico "Rajbatu", que tiene por significado "el vulgo". En cuanto a los europeos, la llamaron Rosetta o Rosette, "la rosa", porque se caracterizaba por la presencia de jardines y palmeras.
Los historiadores mencionan que sus habitantes combatieron al rey Menes en su marcha para la unificación del norte, y fue fortificada por uno de los primeros reyes de la XIX dinastía faraónica. En tiempos de la XXVI dinastía faraónica, fue un mercado lucrativo y era conocida por la fabricación de carros de guerra. En la época tolomea se construyó el templo Bolbatinium. De otros períodos históricos se han conservado algunas columnas y capiteles de estilo jónico y corintio, que fueron utilizados en la construcción de muchos edificios públicos y privados posteriores.
Tras la conquista de Alejandría en el año 21/642, Rosetta se islamizó de la mano de Amr Ibn al-'As, que firmó con su gobernador copto Quzman un tratado de

paz en virtud del cual se conservaron las iglesias para los habitantes que siguiesen profesando la religión cristiana.

Las fuentes históricas cuentan que Rosetta fue trasladada desde su primitivo emplazamiento, situado al sur de su posición actual, en el año 256/870 (época abbasí), cuando el califa al-Mutawakkil 'Ala Allah ordenó construir allí diversos fortines para defender los puertos egipcios amenazados por los ataques bizantinos.

En cuanto al historiador egipcio Ibn Duqmaq (m. 809/1406), nos ha dejado una descripción de la ciudad de los últimos años del siglo VIII/XIV donde dice que "El puerto protegido de Rosetta es obra de devotos, en el punto de encuentro de los dos mares [el río Nilo y el mar Mediterráneo], con una mezquita, un *hammam* y un emir de zona; es un pueblo de piadosos donde se celebran numerosas fiestas". Igualmente menciona el faro restaurado por el sultán Baybars al-Bunduqdari y, más abajo de este, una torre construida a orilla del Nilo por Salah al-Din Ibn 'Aram, en el siglo VIII/XIV. En el año 876/1472, el sultán Qaytbay construyó el *burg* que todavía se conserva.

Según menciona Ibn Iyas, el sultán Qaytbay levantó una muralla alrededor de la ciudad para defenderla de los ataques y mandó colocar una enorme cadena de hierro en el cauce del río, para cerrar el paso a los navíos enemigos; su instalación fue llevada a cabo bajo la supervisión del emir Yachbak al-Dawadar. Más tarde, a principios del siglo X/XVI, el sultán al-Guri ordenó construir otra muralla y torres para su defensa.

En la época mameluca, Rosetta fue uno de los principales puertos de Egipto, cuya importancia siempre fue inversamente proporcional a la de Alejandría. Los hechos históricos indican que de allí partían barcos hacia tierras lejanas y expediciones militares. Por ejemplo, el emir Nasir al-Din Bek Ibn Alí Bek Ibn Qurman, tras ser puesto en libertad, volvió a su país, en Asia Menor, en una nave que zarpó desde su puerto. Asimismo, Rosetta participó activamente en las campañas marítimas del sultán Barsbay, que acabaron con la invasión de la isla de Chipre y su sometimiento al poder mameluco en el año 829/1426. Por otra parte, la ciudad tuvo que enfrentarse a los ataques marítimos de los Hermanos Hospitalarios de la isla de Rodas, en la época del sultán Yaqmaq, cuando cuatro navíos atacaron el puerto en el año 842/1439.

El viajero francés Gilbert de Lanoy, que visitó Egipto en el año 826/1422, dijo de Rosetta que era un caserío grande con casas de adobe, situado a 5 millas (unos 7,5 km) de la desembocadura del Nilo.

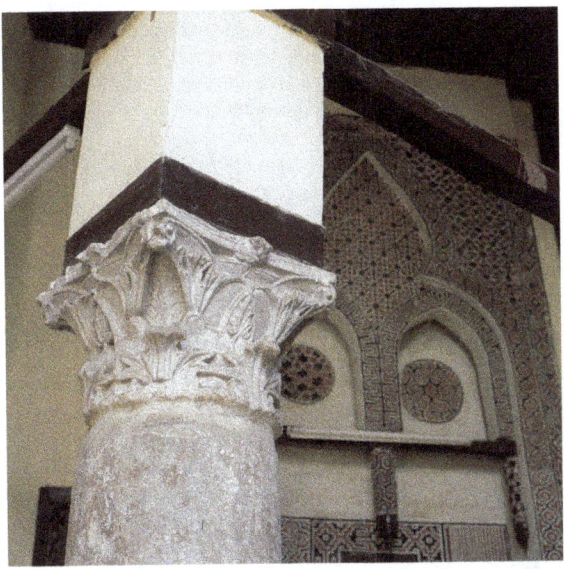

Mezquita de al-Mahalli, capitel en la nave de la qibla y parte de la fachada del mausoleo, Rosetta.

RECORRIDO VII *Rosetta: el centro comercial del Delta*

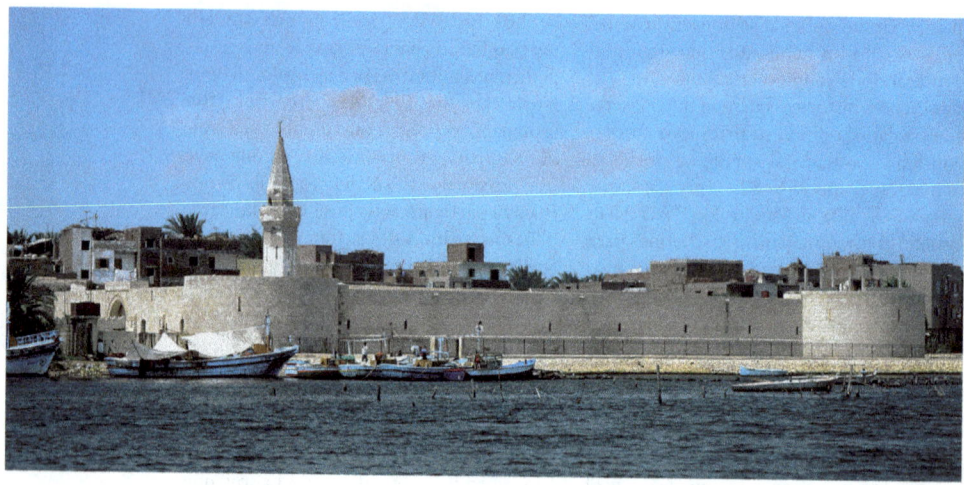

Ciudadela de Qaytbay, vista general desde el Nilo, Rosetta.

También se refiere a la isla Verde, que se encuentra en la desembocadura del Nilo en el mar, e indica la existencia de un puerto marítimo.

De lo mencionado se puede deducir que Rosetta era más bien una ciudad con una función defensiva, tal y como la han evocado los geógrafos árabes calificándola de *zagr*, o puesto fronterizo. Un gran número de personas ilustres eran *murabitin*, o monjes guerreros, y la actividad de la mayoría de sus habitantes era la pesca.

Con el descubrimiento de la ruta del cabo de Buena Esperanza en el siglo IX/XV, las vías comerciales se desviaron hacia el sur de África, y Rosetta perdió importancia pero, a pesar de su decadencia, la ciudad continuó siendo un centro comercial importante y uno de los principales depósitos de arroz del país. Llegó al apogeo de su desarrollo a partir del siglo X/XVI, cuando Egipto se convirtió en una de las provincias del imperio otomano. En ella se construyeron *funduqs*, *qaysariyyas*, *wikalas*, viviendas y otros edificios. El puerto de Rosetta despertó en los otomanos un interés mayor que el resto de los puertos egipcios. Lo convirtieron en un centro comercial internacional por su cercanía con Estambul y los países ribereños del mar Egeo que formaban parte del Estado otomano. Desde allí se exportaba arroz, tejidos, trigo y sal, y los barcos regresaban cargados de madera, jabón y tabaco. La expedición francesa proporcionó a Rosetta su fama universal. Cuando los franceses la ocuparon en 1798 e instalaron en ella una guarnición, el general Menou fue su gobernador. Tras convertirse al Islam, se casó con Zubayda, la hija de al-Bawab, un rico comerciante, y residió en una casa conocida como al-Mizuni, una de las antiguas viviendas que aún se conservan como testimonio de la época. Los franceses se preocuparon por rehabilitar la Ciudadela de Qaytbay, y durante las obras encontraron en uno de sus muros la famosa estela que ha pasado a la historia de la arqueología como la "piedra de Rosetta", clave para descifrar la escritura jeroglífica.

Rosetta: el centro comercial del Delta
Rosetta

Posteriormente a la detención de la expedición inglesa por parte de sus habitantes en 1807, Muhammad Alí fortificó Rosetta, considerada, después de El Cairo, la segunda ciudad egipcia más importante por la cantidad de monumentos islámicos que en ella se conservan. El sistema de construcción con ladrillo visto, rojo y negro, y argamasa blanca en las juntas, llamado *al-mangur*, le da su especial aspecto pintoresco, aparte de la gran variedad de motivos de ebanistería empleados en las *machrabiyya*s de las ventanas, y el mosaico de ladrillos y terracota en los estribos y tímpanos de las puertas, que incrementan el aspecto artístico de la ciudad.

VII.I ROSETTA

VII.1.a Ciudadela de Qaytbay

La Ciudadela o burg *de Qaytbay está situada 6 km al norte de Rosetta, en la orilla occidental del brazo del Nilo.*
El Organismo de los Monumentos Egipcios rehabilitó la Ciudadela en 1985. Se reconstruyó la muralla, en su mayor parte derruida, y se restauraron las torres. La noreste se rehabilitó desde sus cimientos, descubiertos por las excavaciones arqueológicas, y la torre principal se restituyó basándose en las que aún se conservan. Los trabajos de restauración tomaron en cuenta tanto los elementos de la época mameluca como los de la francesa; se mantuvo el revestimiento de las torres efectuado por los franceses, por considerarlo un elemento importante de la arquitectura de la Ciudadela.
Horario: desde las 8 hasta la puesta del sol.

Para defender Egipto de los peligros que entrañaban los ataques por mar, el sultán Qaytbay decidió edificar esta Ciudadela y la ubicó de manera estratégica a la entrada del brazo del Nilo que desemboca en Rosetta. Su construcción empezó en el año 876/1472 y las obras duraron siete años. Para ello se trajeron piedras desde la antigua Bolbitine, que se combinaron con ladrillos elaborados en Rosetta.
Su trazado general es muy parecido al del *burg* principal de la Ciudadela de Alejandría, y sus murallas presentan pilares circulares de granito insertados horizontalmente, similares a los empleados en el *burg* principal de la de Qaytbay, en Alejandría. Durante la expedición francesa, la Ciudadela fue bautizada con el nombre de St. Julien, y las torres suroeste y noroeste fueron renovadas con un revestimiento de ladrillo de Rosetta.
De forma rectangular, sus esquinas están reforzadas con torres, y la puerta principal se encuentra en medio del muro sur. En el centro del espacio interior se sitúa el *burg* principal, que consta de una mezquita —recientemente construida en el emplazamiento de la antigua—, depósitos y una gran cisterna que data de la época

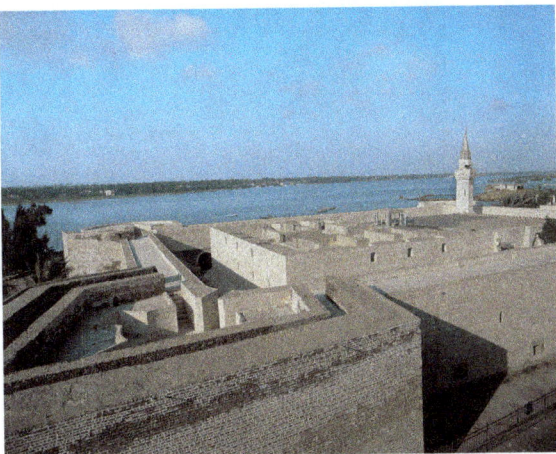

Ciudadela de Qaytbay, parte superior de la muralla, vista general, Rosetta.

RECORRIDO VII *Rosetta: el centro comercial del Delta*
Rosetta

Ciudadela de Qaytbay,
pasillo interior, Rosetta.

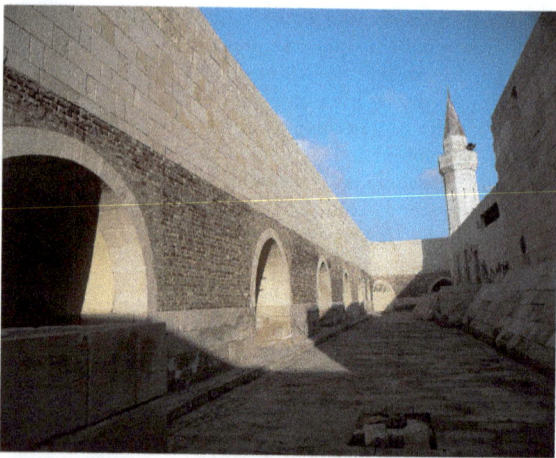

A raíz de la restauración llevada a cabo en el año 1214/1799, Bouchard, uno de los oficiales de la expedición francesa que estuvo a cargo de las obras, halló la famosa piedra de Rosetta. Actualmente una de las más importantes piezas conservadas en el British Museum, la losa de basalto negro con una larga inscripción trilingüe (jeroglífico, demótico y griego) permitió al erudito francés François Champollion descifrar la antigua escritura egipcia y descubrir muchos secretos de la civilización del Antiguo Egipto.

> Desde lo alto de la Ciudadela se puede disfrutar de la maravillosa vista de la desembocadura del Nilo en el mar Mediterráneo, a unos 2 km de distancia.
> También se puede ir en coche, en dirección norte, y luego caminar una corta distancia por la playa hasta llegar al fascinante punto donde el Nilo vierte sus aguas en el Mediterráneo, a través del brazo de Rosetta.

VII.1.b Mezquita de al-Mahalli

La mezquita de al-Mahalli está situada en el centro de la ciudad de Rosetta, cerca del mercado de verduras.
Horario: todo el día, salvo durante los rezos del mediodía (12 horas en invierno, 13 en verano) y de la tarde (15 horas en invierno, 16 en verano).

La mezquita lleva el nombre de su fundador, Alí al-Mahalli, que murió en Rosetta en el año 901/1495. Fue restaurada en 1134/1722, época otomana, y está mencionada en un documento *habiz* fechado en el año 990/1582.
De forma irregular, dispone de un patio central rodeado por arquerías, y tiene un total de 99 columnas de diferentes formas que sostienen el techo bajo el cual se

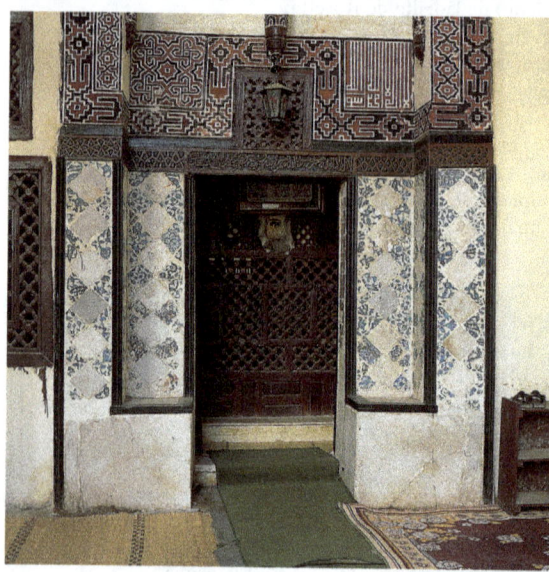

Mezquita de
al-Mahalli, puerta
del mausoleo, Rosetta.

mameluca. Junto a la mezquita, todavía se conservan las escaleras que conducían a la planta superior de este *burg* principal, desaparecida hace ya mucho tiempo.

RECORRIDO VII *Rosetta: el centro comercial del Delta*
Rosetta

Mezquita de al-Mahalli, cúpula y alminar, Rosetta.

Mezquita de al-Mahalli, plano, Rosetta.

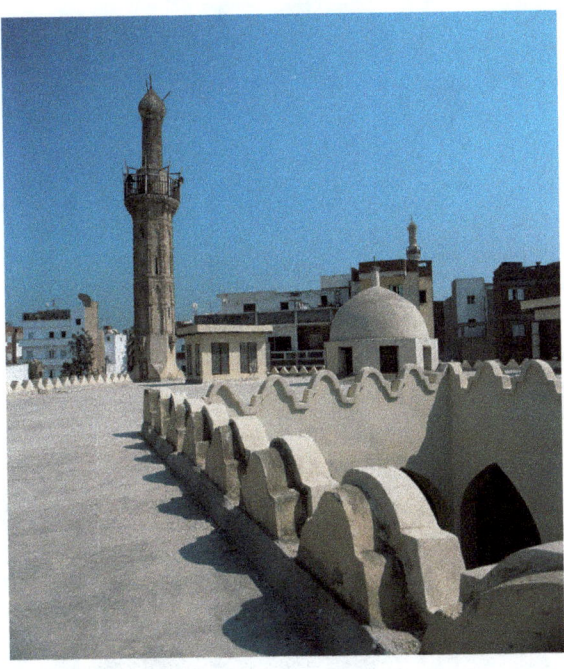

impartían clases. Se puede decir que la tipología de esta mezquita es representativa del modelo adoptado en la ciudad, donde la disposición de los cuatro *iwans* en torno a un patio es sustituida por una sala hipóstila.

Le dan acceso seis entradas, en cuyas fachadas, coronadas por un arco triple, se puede ver el particular sistema constructivo *al-mangur*, cuyos motivos decorativos son distintos en cada una de ellas.

En el extremo occidental de la mezquita está el área de las abluciones, que tiene un pórtico sostenido por 14 columnas. La tumba del *chayj* Alí al-Mahalli se encuentra en el centro de la mezquita, y a su alrededor se colocó una *maqsura* en cuya puerta una inscripción reza: "No hay más Dios que Dios y Muhammad es su profeta, la victoria es de Dios y el triunfo está cerca. 6 de cha'ban de 1283".

Alí Bek Tabaq, alcalde de Rosetta en la segunda mitad del siglo XIII/XIX, adquirió dos *wikala*s situadas al norte de la mezquita, a la cual fueron incorporadas para su ampliación. Alí Mubarak, ministro de educación en tiempos del jedive Ismail, elogió la mezquita diciendo que por su amplitud y el gran número de columnas que tiene se parecía a la mezquita al-Azhar de El Cairo.

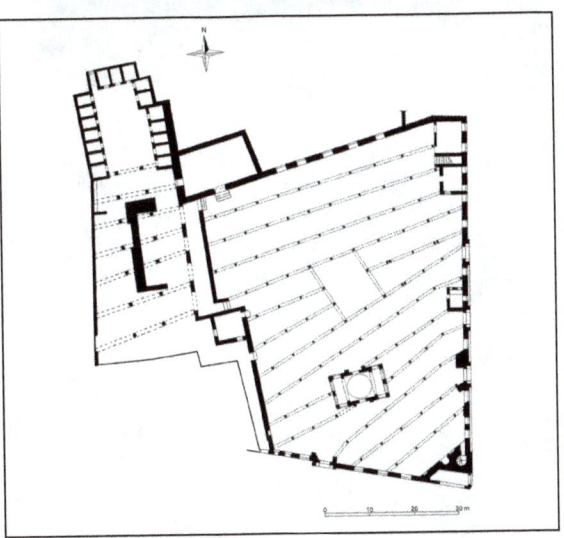

Se recomienda coger un barco en la ribera del Nilo y remontar el río hacia el sur, hasta la mezquita del chayj *Abu Mandur, situada en su orilla derecha. En la colina que domina esta mezquita, se han realizado excavaciones arqueológicas que han sacado a la luz sucesivos estratos pertenecientes a la época faraónica y diferentes épocas islámicas. Se está llevando a cabo la edificación de un museo para exponer los hallazgos de las excavaciones en este mismo lugar.*

RECORRIDO VIII

Fuwa: la provincia del arroz a orillas del Nilo

Mohamed Abdel Aziz

VIII.I FUWA
 VIII.1.a Mezquita de al-Qina'i
 VIII.1.b Mezquita de Hasan Nasr Allah
 VIII.1.c Mezquita de Abu al-Makarim

La manufactura del kilim en Fuwa

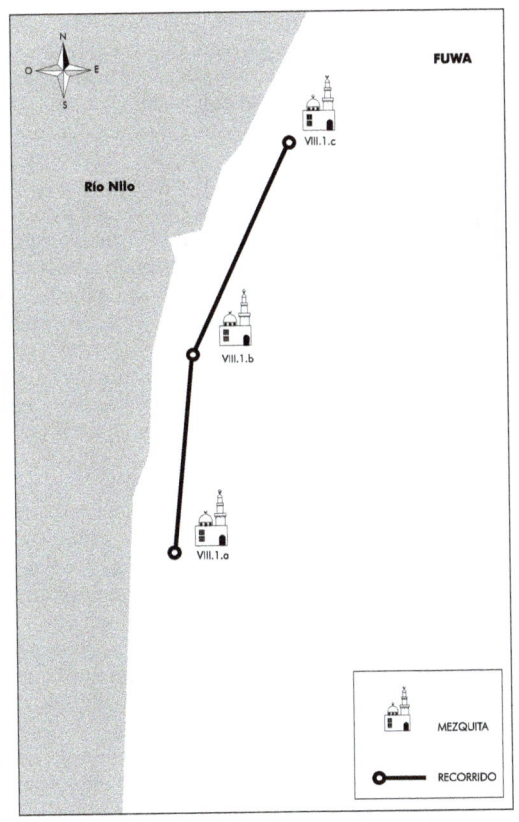

Mezquita de Abu al-Makarim, vista general desde el Nilo, Fuwa.

RECORRIDO VIII *Fuwa: la provincia del arroz a orillas del Nilo*

Vista de la ciudad con la mezquita Hasan Nasr Allah y el brazo de Rosetta, Fuwa.

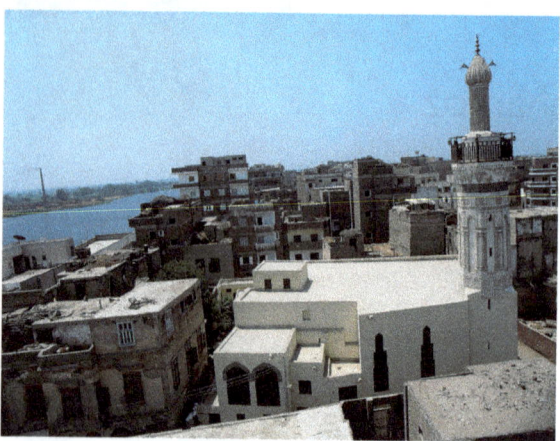

Mezquita Abu al-Makarim, vista general desde el Nilo, Fuwa.

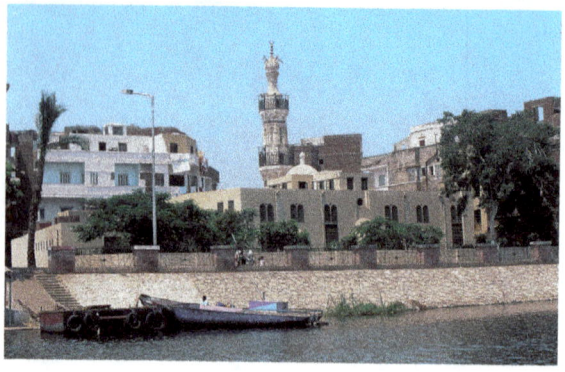

La ciudad de Fuwa, importante centro de producción de alfombras y kilims de fama local e internacional, se encuentra a una distancia de 105 km de Alejandría, en la orilla oriental del brazo de Rosetta. Hasta Fuwa se llega en coche desde Alejandría, pasando por las ciudades de Damanhur y Dusuq.

A principios de los años noventa se rehabilitó un gran número de monumentos, y actualmente se está llevando a cabo un proyecto integral para completar la restauración del patrimonio histórico de la ciudad e incorporarla a los lugares arqueológicos protegidos de Egipto.

La ubicación de Fuwa al norte de la provincia de Kafr al-Chayj, en pleno centro del delta y en un recodo del Nilo sobre la orilla oriental del brazo de Rosetta, le ha permitido estar al resguardo de las devastadoras epidemias de los años 775/1373 y 873/1467, provocadas por el desbordamiento del Nilo, y de las inundaciones que han afectado a las ciudades costeras como Rosetta y Alejandría.

Fuentes históricas aluden a ella con el nombre de Poei y la sitúan cerca del emplazamiento de la ciudad de Metelis, cuyo origen se remonta a la época faraónica. Fuwa comenzó a adquirir su importancia regional con la introducción del cristianismo, cuando pasa a ser sede episcopal. Luego, se menciona en los relatos de la conquista árabe de Egipto y en la carta que Amr Ibn al-'As escribió al califa Umar Ibn al-Jattab para informarle de la conquista de Maryut, Alejandría, Rosetta, Fuwa, Damanhur, Beheira y Damietta.

Desde principios del siglo V/XI, Fuwa fue la principal ciudad de la región de al-Muzahamatin —actual provincia de Kafr al-Chayj—, comprendida entre las comarcas de al-Beheira y al-Garbiyya. Junto con al-Muzahamatin, la ciudad era parte de las *iqta'at* (sing. *iqta'*) o dotaciones de hacienda, cedidas por Salah al-Din al-Ayyubi a su sobrino al-Mudaffar Taqi al-Din. Representaba la segunda línea defensiva, después de las ciudades costeras de Alejandría, Rosetta y Damietta.

Fue atacada en el año 600/1203 por los cruzados, que la saquearon durante cinco días y se llevaron de vuelta a Rosetta cuantas riquezas pudieron.

Ya en la época mameluca, el drenaje del canal de Alejandría por el sultán al-Nasir

RECORRIDO VIII *Fuwa: la provincia del arroz a orillas del Nilo*
Fuwa

Muhammad y, más tarde, por el sultán Barsbay, favoreció el desarrollo de la agricultura y del comercio. Fuwa se convirtió en un importante centro comercial, en cuyo puerto atracaban los barcos procedentes de Europa en dirección a Oriente, a través del canal de Alejandría. En el testimonio del viajero francés Pilon acerca del desarrollo comercial de Fuwa en el siglo IX/XV, se indica que había un gran número de cónsules europeos, como en Alejandría.

Se menciona el puerto de Fuwa en un documento de 680/1281, donde el sultán Qalawun consiguió hábilmente la firma de diez años de paz por parte de los cruzados para contrarrestar la tentativa de unión entre mongoles y cristianos, cuya amenaza creciente ponía en peligro la integridad de los territorios mamelucos. Por otra parte, los documentos del tribunal canónico (*al-Mahkama al-Char'iya*) de Fuwa indican la existencia de un muelle en las cercanías de la mezquita de Abu al-Naga, a orillas del Nilo, probablemente parte del antiguo puerto de la ciudad. La visita que realizó el sultán Salim I a Alejandría en el año 923/1517 también incluyó a Fuwa, que le asombró por sus riquezas. Durante el período otomano se construyó un gran número de *jans*, elemento revelador de la permanencia de una actividad comercial. A principios del siglo XIII/XIX, Muhammad Alí se interesó por la ciudad, ordenó excavar de nuevo el canal de Alejandría, que pasó a llamarse canal de al-Mahmudiyya y, en su época, Fuwa se convirtió en uno de los centros industriales más importantes de Egipto. Se instalaron fábricas de feces y de hilatura, para cubrir la demanda del ejército egipcio.

Cuando se creó la provincia del arroz en el oeste del país, en 1242/1826, Fuwa se erigió como su capital. En 1288/1871 fue nombrada Centro de la Región del Arroz y luego, en 1896, Ciudad de Fuwa. Se considera la tercera ciudad egipcia, por el gran número de monumentos islámicos que reúne.

VIII.1 FUWA

VIII.1.a Mezquita de al-Qina'i

La mezquita se encuentra cerca de la orilla del Nilo, entre la plaza al-Tilal al oeste y el Nilo al este.
Horario: todo el día, salvo durante los rezos del mediodía (12 horas en invierno, 13 en verano) y de la tarde (15 horas en invierno, 16 en verano).

La mezquita de al-Qina'i se atribuye a Sidi Abd al-Rahim al-Qina'i, que perteneció

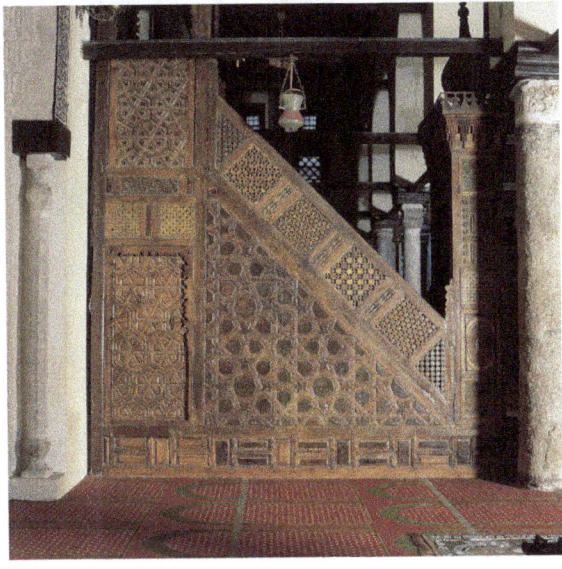

Mezquita de al-Qina'i, mimbar, lateral, Fuwa.

RECORRIDO VIII *Fuwa: la provincia del arroz a orillas del Nilo*
Fuwa

Mezquita de al-Qina'i, plano, Fuwa.

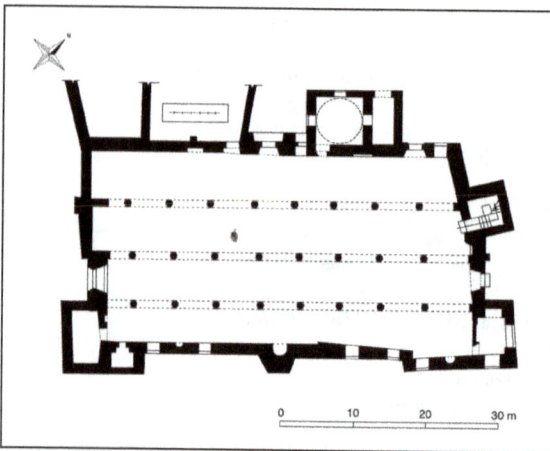

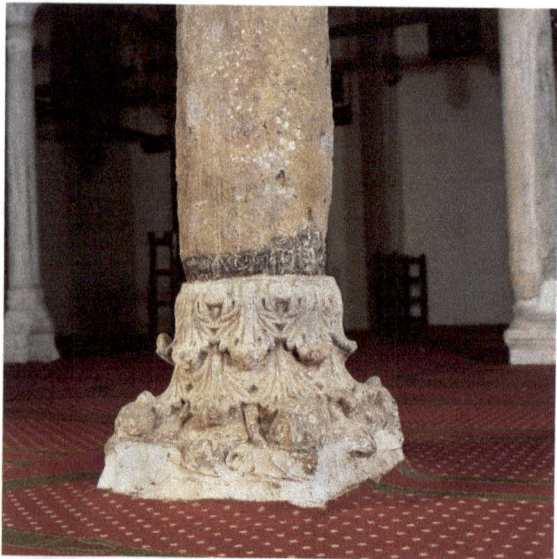

Mezquita de al-Qina'i, sala de oración, capitel utilizado como basa de columna, Fuwa.

donde permaneció dos años antes de regresar a su ciudad natal y ser nombrado *chayj* de la mezquita mayor, donde impartió clases. En esta misma mezquita había recibido su enseñanza de manos de su padre. Visitó El Cairo y Alejandría cuando efectuó su viaje de peregrinación a La Meca, cumpliendo con el deber religioso, y de regreso fue a Qus (sur de Egipto), que en la época de los sultanes mamelucos era el principal depósito comercial del Alto Egipto y nudo de las rutas de caravanas que procedían del mar Rojo. Luego eligió la ciudad de Qina —de la cual heredó el nombre—, situada poco más de 20 km al norte de Qus, para permanecer dos años dedicado al rezo y al ejercicio de la perfección espiritual, tras lo cual fue designado *chayj* de la ciudad. Su estancia en Fuwa fue motivada por la visita que efectuó a Sidi Salam Abi al-Nagah, marroquí de origen y maestro suyo, enterrado en el mausoleo del mismo nombre. En Fuwa se dedicó también al retiro y a la meditación en el lugar donde se construyó, en el siglo IX/XV, la mezquita que se le atribuye. Sidi Abd al-Rahim al-Qina'i volvió a Qina, donde murió en el año 593/1196.

Restaurada en 1133/1721, la mezquita, formada por un rectángulo de lados irregulares, tiene tres fachadas, desde las cuales se accede a su interior. La noroeste es la principal e incluye las fachadas de la *qubba* y del alminar. En la parte interior de la entrada norte, a la izquierda, hay una placa de piedra con inscripciones de estilo *nasji* que se remonta a la época del sultán Barquq.

La sala de oración está dividida en cuatro naves paralelas al muro de la *qibla*, compuestas por tres hileras de un total de 24 columnas, que hacen de ella la mayor de las mezquitas monumentales de la

al linaje del profeta Muhammad a través de su primo y yerno Alí Ibn Abi Talib, el último de los califas ortodoxos. Nació en el año 521/1127, en la ciudad de Targa, provincia de Ceuta. Viajó a Damasco,

ciudad de Fuwa. Por otra parte, cabe señalar las 8 columnas de mármol y granito que se asoman al patio y cuyos arcos apuntados arrancan desde impostas; en una de ellas se pueden ver inscripciones jeroglíficas que atestiguan su procedencia de edificios anteriores.

De los tres *mihrabs* situados en el muro de la *qibla*, el central es el mayor, y junto a él una placa con inscripciones de estilo *nasjí* nombra al sultán al-Guri.

El alfiz del arco del *mihrab* presenta una decoración geométrica en rojo y negro, realizada con la típica técnica local *al-mangur*; consiste en la disposición alterna de ladrillos rojos (primera cocción) y negros (segunda cocción), unidos con una argamasa blanca.

El *mimbar* es la obra maestra de esta mezquita y se cuenta entre los más hermosos de su género, patrimonio de las mezquitas de Fuwa. Su decoración está realizada con madera taraceada, y pequeñas piezas torneadas y ensambladas que forman polígonos estrellados; en uno de los laterales del *mimbar* está esculpido el nombre del carpintero autor de la obra, Muhammad Umar al-Naggar al-Qa'idi al-Fuwi.

El alminar, al cual se accede desde la segunda nave norte, con sus más de 33 m de altura, es el más alto de los alminares de Fuwa. Es probable que, además de su función religiosa, fuese utilizado como faro, ya que se sitúa junto al emplazamiento del antiguo puerto de la ciudad. También tiene un reloj solar para determinar las horas a las que debía realizarse la oración.

VIII.1.b Mezquita de Hasan Nasr Allah

La mezquita de Hasan Nasr Allah se encuentra en la calle de su mismo nombre, cerca del Nilo.

Horario: todo el día, salvo durante los rezos del mediodía (12 horas en invierno, 13 en verano) y de la tarde (15 horas en invierno, 16 en verano).

Nativo de Fuwa, Badr al-Din Hasan Nasr Allah viajó a El Cairo para completar sus estudios en la *madrasa* del sultán Hasan (I.1.g), a raíz de lo cual se convirtió en uno de los pocos egipcios que desempeñaron los más altos cargos en tiempos de los mamelucos. Después de ejercer la

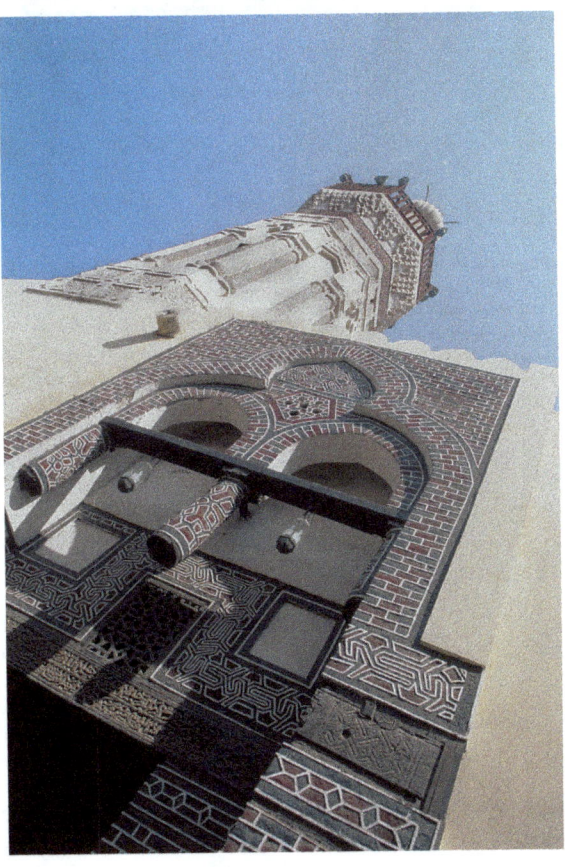

Mezquita de Hasan Nasr Allah, fachada de la entrada y alminar, Fuwa.

RECORRIDO VIII *Fuwa: la provincia del arroz a orillas del Nilo*

Fuwa

Mezquita de Hasan Nasr Allah, uno de los tres decretos sobre placa de mármol en el muro de la quibla, Fuwa.

nasji, hacen referencia a la exoneración del pago de impuestos; uno es específico del sultán al-Mu'ayyad Chayj, y los otros dos del sultán Barquq.

La entrada principal de la mezquita se encuentra en la fachada noroeste y está coronada por tres arcos apuntados cuya tipología es típica del delta. En el espesor del muro y encima del dintel de la puerta, el arco central, ciego, se superpone a los otros dos con una columna colgante en medio, realizada con la técnica *al-mangur*. Tanto la fachada de la entrada como las albanegas de este arco triple están decoradas con esta misma técnica: ladrillos de color rojo y negro, con argamasa blanca en las juntas. Por su original decoración, esta fachada de la mezquita se considera una de las más características de Fuwa. Por otra parte, su techo se distingue por tener finas vigas de madera decoradas en negro y rojo.

De los tres *mihrabs* situados en el muro de la *qibla*, el central es el mayor, y el *mimbar* de madera taraceada con marfil y nácar presenta en sus laterales una decoración geométrica que forma una estrella central de ocho puntas, mientras el pasamanos está realizado con pequeñas piezas torneadas y ensambladas en pequeños paneles de celosías.

En la parte noreste de la mezquita hay una *maqsura* de madera, torneada en tres de sus lados con distintos motivos, y en su puerta está escrito el nombre del carpintero, Sayyid Abd al-Karim al-Fuwi, y la fecha de su construcción, 1287/1870.

función de *muhtasib* de los mercados de El Cairo y luego la de visir, bajo el gobierno del sultán Barquq, con el sultán al-Mu'ayyad Chayj fue nombrado *ustadar* en el año 822/1420 y tuvo a su cargo los asuntos personales del sultán, en particular sus viviendas y tesorería. En el año 842/1440, época del sultán Yaqmaq, fue destituido, y sus bienes (tierras y palacios), confiscados. Cuatro años después murió y fue enterrado en su mausoleo, situado en el Cementerio Norte o de los Mamelucos, en El Cairo.

La mezquita, que heredó el nombre de su fundador, Hasan Nasr Allah, fue erigida en el siglo IX/XV pero, restaurada en 1115/1703 por el emir otomano Alí Sulayman —recaudador de impuestos de Fuwa—, solo conserva de la época mameluca el alminar y los tres decretos sobre placas de mármol, situados en el muro de la *qibla*. Escritos en caligrafía

VIII.1.c **Mezquita de Abu al-Makarim**

Esta mezquita se encuentra en la calle Abu al-Makarim y su fachada posterior da al Nilo.

RECORRIDO VIII *Fuwa: la provincia del arroz a orillas del Nilo*

Fuwa

Horario: todo el día, salvo durante los rezos del mediodía (12 horas en invierno, 13 en verano) y de la tarde (15 horas en invierno, 16 en verano).

La mezquita, que lleva el nombre de su fundador, Sidi Muhammad Dahir Abi al-Makarim, fallecido en el año 980/1571, se menciona en los documentos del tribunal canónico (*al-Mahakim al-Char'iya*), donde se precisa que tenía anexados un oratorio, celdas, el alojamiento del *imam*, una noria para el abastecimiento de agua y una conducción que la llevaba hasta el lugar de las abluciones.

En la parte superior de la puerta principal hay un dintel de madera en el que aparece grabada la fecha de su restauración, el mes de *cha'ban* de 1267/1850.

Considerada entre los monumentos más famosos de Fuwa, está formada por un rectángulo de lados irregulares, y la sala de oración se compone de cinco naves paralelas al muro de la *qibla*, separadas por cuatro filas de seis columnas de mármol y granito en las que se apoyan arcos apuntados. En el muro de la *qibla* hay tres *mihrab*s; el más profundo es el central, cuyas albanegas presentan una decoración geométrica realizada con la técnica *al-mangur*, argamasa blanca en las juntas de los ladrillos rojos y negros.

El *mimbar* muestra una decoración geométrica, mientras la *maqsura* cuadrada de madera está cubierta por una cúpula sostenida por arcos.

La fachada principal se encuentra en la parte noroeste y tiene tres entradas decoradas con la técnica *al-mangur*; la principal, en el centro, es la más alta, con su alfiz que se eleva sobre la cornisa.

El alminar, de 23 m de altura, se sitúa entre la puerta central y la norte, y tiene su acceso desde el interior de la mezquita. Representa la tipología de alminar posterior al estilo mameluco, que se siguió empleando en las mezquitas de las provincias durante la época otomana.

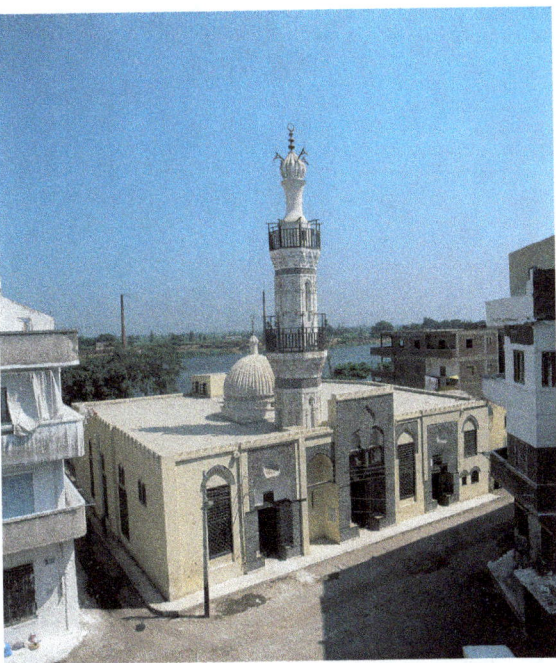

Mezquita de Abu al-Makarim, vista general, Fuwa.

Se recomienda atravesar la pequeña plaza que se encuentra delante de la mezquita para visitar al-Rub' al-Jattabiyya, donde se puede ver todavía cómo los artesanos siguen tejiendo a mano las alfombras y kilims que hicieron famosa a la ciudad.

El propio edificio es un excelente ejemplo del estilo en el que se construyeron los edificios en la época mameluca y posteriormente en la otomana.

213

LA MANUFACTURA DEL KILIM EN FUWA

Salah El-Bahnasi

Fabricación de un kilim en Fuwa.

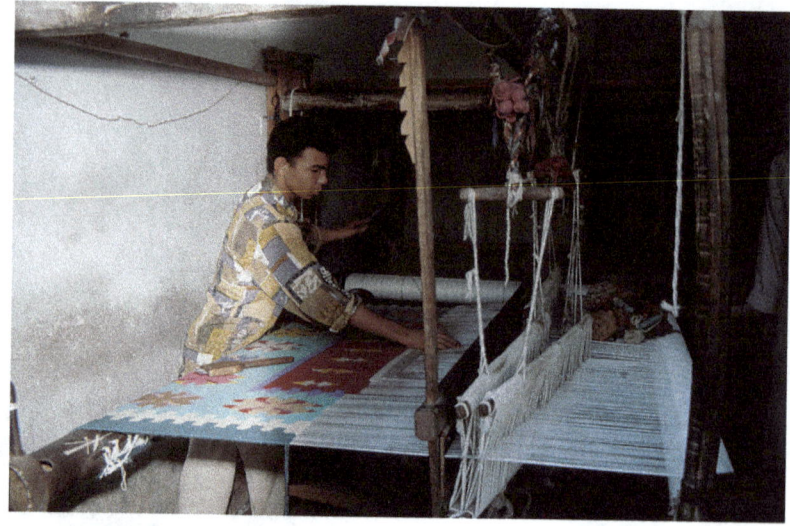

El origen del nombre de Fuwa viene de la planta (rubia) que crece alrededor de la ciudad y cuya raíz se utiliza para teñir telas, pues sirve para preparar una sustancia colorante roja muy usada en tintorería.

La industria del tejido y del kilim, promovida en la época mameluca, tuvo un gran desarrollo con Muhammad Alí, cuando la ciudad se convirtió en el centro industrial más destacado del país. La gran importancia de esta manufactura se refleja en la organización de las casas, donde la primera planta estaba reservada a la ubicación de los telares en los cuales se fabricaban los kilims a mano.

La palabra *kilim*, de origen turco, se usa para indicar alfombras fabricadas con el mismo procedimiento que *al-qabbati*, o tapiz, cuyo método de decoración utiliza una trama que no abarca el ancho del tejido.

El viajero francés Pilon, que visitó Fuwa en el siglo IX/XV, hizo una descripción de la ciudad en la cual señala, aparte de sus extraordinarios edificios, una gran actividad comercial, situándola entre las ciudades más importantes de Egipto, después de El Cairo. Parte de los productos manufacturados en la fábrica de lino de Fuwa se exportaba a Europa a través de la isla de Malta, y por ello la puerta de esta fábrica es todavía popularmente conocida como la Puerta de Malta.

El hecho de que el precio del kilim fuese barato tuvo gran influencia en su difusión. Por lo general se fabricaba con los materiales que abundaban en el entorno, como la lana, el material más importante, que procedía especialmente de las ovejas, o el pelo de las cabras y los camellos; y se utilizaban los colores naturales, sin recurrir a los tintes: blanco, negro, marrón, beige y gris. No obstante, se empleaban tintes naturales extraídos de algunas plantas, como el rojo de la raíz de la planta de la rubia, el amarillo de la cúrcuma, el color cebolla de la piel de

esta planta hortense y el violeta de la cáscara de la granada.

La variada decoración del kilim de Fuwa ha generado distintos tipos, entre los cuales cabe destacar los siguientes.

El **kilim gobelino** se caracteriza por sus escenas ilustrativas tomadas, la mayoría de las veces, del entorno y legado histórico egipcio. Algunas contienen paisajes con monumentos islámicos o del Antiguo Egipto, así como panoramas de pueblos locales. Este tipo de kilim requiere una gran pericia técnica, pues la ejecución de las escenas con hilos de diferentes colores para realizar verdaderos cuadros artísticos alcanza una perfección no inferior a la de escenas similares dibujadas sobre papel o paredes. Cabe señalar que la palabra "gobelino" viene del nombre de la manufactura nacional francesa de los Gobelinos, creada en el siglo XVII, época de Luis XIV, que debe su fama a sus tapicerías fabricadas según el procedimiento empleado para *al-qabbati* (hilado) y caracterizadas por sus escenas historiadas, en lo que se acercan a la tapicería "Aubusson".

El **kilim doble** se distingue por su espesor y tamaño, mayores a los del tipo gobelino. La decoración, en la mayoría de los casos, se realiza con figuras geométricas encajadas o medallones alineados.

El **kilim manawichi** tiene unos característicos colores pálidos y su superficie está rodeada por un ribete de triángulos alternos de distintos colores. La superficie central no tiene decoración, pero sí unos puntos difuminados y poco perceptibles, debido al irregular color de los hilos empleados.

Los fabricantes de kilims en Fuwa contribuyeron eficazmente al desarrollo de su decoración, con una ornamentación de figuras geométricas y elementos vegetales simples, y al crecimiento de esta industria. Con sus sencillos instrumentos tradicionales, el tejedor de kilims en Fuwa consiguió alcanzar un alto nivel técnico y realizar representaciones de distintos paisajes de considerable calidad.

GLOSARIO

Ablaq	(Del turco *iplik*, "cuerda" o "hilo".) Técnica de construcción que consiste en la disposición alterna de hileras de piedras blancas y negras.
Al-Cham	Antiguamente, territorios de Siria, Líbano, Palestina y Jordania; actualmente Siria.
Aljama	Mezquita mayor donde se celebran la oración cotidiana y la del viernes.
Atabek	Comandante en jefe de los ejércitos.
Bahri	Relativo al Nilo (*al-Bahr*). Los mamelucos *bahri*es deben su nombre a que su cuartel se hallaba en la isla de Rawda, sobre el Nilo.
Burg	Fortín, bastión. Torre, a veces rodeada de una muralla secundaria.
Burgui	Los mamelucos *burgui*es o circasianos deben su nombre al hecho de haberse formado en las torres (sing. *burg*) de la Ciudadela.
Caravansaray	Hospedería situada a lo largo de las grandes vías de comunicación, destinada al albergue de viajeros y el almacenamiento de sus mercancías.
Chafi'i	Una de las cuatro escuelas jurídicas del Islam ortodoxo.
Chayj	Anciano, hombre respetado por su edad y conocimientos. Jefe de una escuela jurídica, título de algunos dignatarios religiosos.
Chi'i	(Lit. "escisión, sección, partido".) Partidarios de Alí y de sus descendientes, los *chi'i*es recusan la legitimidad de todos los califas instaurados posteriormente al asesinato de Alí (40/661).
Dawadar	Cargo que ostentaba el secretario de Estado.
Derka	Pequeña zona de transición, cuadrada o rectangular, a continuación de la puerta de entrada que precede a las estancias principales de un edificio. Vestíbulo.
Dikka	Tribuna para el funcionario religioso encargado de repetir las oraciones del día, de manera que todos los fieles las oyeran y siguieran el oficio.
Durqa'a	En mezquitas y *madrasa*s, espacio central desde el que se accede a las distintas dependencias, flanqueado por dos o cuatro *iwan*s, y generalmente cubierto por un techo de madera con aberturas para la ventilación y la iluminación cenital.
Emir	Gobernador, príncipe, alto dignatario.
Emir ajur	Emir encargado de los establos del sultán y todo lo referente a los camellos y el servicio de correo.
Emir al-silah	Emir encargado de las armas.
Emir kabir	Gran emir.

Glosario

Fatwa	Dictamen, respuesta de jurisconsulto sobre una consulta de derecho religioso.
Funduq	En el norte de África, hospedería (alhóndiga) para mercaderes y sus animales de carga, almacén para mercancías y centro de comercio equivalente al *caravansaray* o al *jan* del Oriente islámico.
Gawsaq	Último cuerpo del alminar, abierto por todos los lados, que a finales del siglo VII/XIII aparece con pilares de ladrillo, y a partir de 739/1340, con arcos sostenidos por columnas.
Habiz	Donación de inmuebles hecha bajo ciertas condiciones a una mezquita u otra institución religiosa, como la *madrasa* o la *janqa*, o civil, como el *sabil* o incluso una casa.
Hachachin	(Sing. *hachach*, del árabe *hachich*, "hierba"). Seguidor de una rama de la secta *ismaili* en Siria.
Hadiz	(Lit. "dichos".) Tradición relativa a los hechos, dichos y actitudes del Profeta Muhammad y sus compañeros.
Hammam	Baño público o privado.
Hanafi	Una de las cuatro escuelas jurídicas *sunnies* (Islam ortodoxo). Nació con Abu Hanifa al-Nu'man (79/699-149/767) y se convirtió en la escuela predilecta de los otomanos, que la exportaron a sus provincias.
Hanbali	Una de las cuatro escuelas jurídicas *sunnies* (Islam ortodoxo).
Hisba	Prefectura de los mercados. Cargo que desempeñaba el *muhtasib*.
Hiyab	Velo, cortina, visillo.
Iqta'	Dotación de hacienda.
Ismaili	Miembro de una disidencia *chi'i* que admite a Ismail como séptimo y último imán.
Iwan	Sala abovedada sin fachada, con muros por tres de sus lados, y provista de un gran arco al frente, o gran nicho abovedado, con fondo llano.
Jan	Posada, lugar de alojamiento para viajeros y mercaderes en las grandes vías de comunicación. Almacén y hospedería en aglomeraciones de cierta importancia. (Ver *funduq* y *caravansaray*.)
Janqa	Monasterio u hospedería para sufíes o derviches.
Jaznadar	Tesorero. Encargado de los cofres (*jaza'in*, donde se guarda el dinero y el oro) del sultán o del emir.
Ka'ba	(Lit. "cubo".) Templo de La Meca convertido en el centro del culto islámico.

Kiswa	Seda negra que cubre las paredes externas de la *Ka'ba* en La Meca, tradicionalmente donada por Egipto.
Kuttab	Escuela coránica primaria.
Lala	Cargo que ostentaba el preceptor de los hijos del sultán.
Machhad	Santuario.
Machrabiyya	Rejilla de madera torneada y ensamblada. Celosía.
Madrasa	Escuela de ciencias islámicas (teología, derecho, Corán, etc.) y lugar de alojamiento para estudiantes.
Mahmal	Palanquín decorado que llevaba la *kiswa* de la *Ka'ba* a La Meca.
Maliki	Una de las cuatro escuelas jurídicas *sunnies* (Islam ortodoxo). Surge con el imán Malik (94/713-178/795) y sus discípulos, y se difunde por el oeste del mundo musulmán, incluyendo al-Andalus).
Mangur	Estilo de construcción decorativa, característico de las ciudades del delta, que emplea ladrillos de color rojo (primera cocción) y negro (segunda cocción) con argamasa blanca en relieve en las juntas. Se utiliza sobre todo en las fachadas de las entradas y de los *mihrab*s.
Maq'ad	Salón de recepciones.
Maqsura	Recinto destinado al califa o al imam, en la sala de oración de las mezquitas *aljamas*, para las oraciones públicas.
Maristan	Hospital.
Mastaba	Banco largo de piedra adosado al muro exterior de un edificio en los laterales de sus accesos. En el Egipto faraónico, la mastaba era la sepultura de los nobles y dignatarios de la corte. Tenía forma de pirámide truncada, de base rectangular, y comunicaba con un hipogeo funerario.
Medina	Ciudad. En el norte de África, parte antigua de una aglomeración por oposición a la extensión europea de las ciudades.
Mihrab	Nicho situado en el muro de la *qibla* que indica la dirección de La Meca hacia donde los creyentes deben dirigir sus rezos.
Mimbar	Púlpito de una mezquita desde donde el imam dirige el sermón (*jutba*) a los fieles.
Miqati	(Lit. "el que establece el tiempo".) Astrónomo encargado de determinar el principio y el final de los meses lunares, y de fijar el horario de las oraciones.
Mu'di	Ofensivo.
Muchahhar	Técnica de construcción que consiste en la disposición alterna de hileras de piedras blancas y rojas.
Muhtasib	Funcionario encargado de la *hisba*, cuyas competencias eran vigilar los mercados y las transacciones comerciales, contrastar las

	pesas y medidas, prevenir fraudes, ocuparse de la limpieza pública y de las construcciones urbanas, etc. Regidor de las costumbres.
Murabitin	(Sing. *murabit*) Monjes guerreros que vivían en hospicios para peregrinos (*ribats*).
Muzammala	Nicho en el cual se colocan jarras de arcilla porosa para el agua. En su parte superior, un respiradero con diversos orificios permite la entrada del aire para suavizar el ambiente y enfriar el líquido.
Muzammalati	Encargado de supervisar la limpieza del agua.
Nasji	(Lit. "copiado".) Nombre de una de las caligrafías más extendidas del alfabeto árabe.
Peinazo	Tabla que se inserta entre las vigas y dentro de las calles de una armadura de madera, para completar la ornamentación de lazos.
Qabaq	Juego de la diana.
Qaysariyya	Mercado cubierto, alcaicería.
Qabbati	Tapiz.
Qibla	Dirección de la *Kaʿba*, hacia donde se orientan los creyentes para la oración. Muro de la mezquita en el cual se sitúa el *mihrab* que señala esta dirección.
Qubba	Cúpula. Por ext., monumento elevado sobre la tumba de un santo.
Sabil	Construcción dedicada a la distribución de agua potable. Fuente pública.
Sadla	*Iwan* pequeño o *iwan* lateral.
Saqi	Copero y encargado de la organización de la mesa del sultán y de las bebidas.
Sunna	(Lit. "tradición"). Para el Islam ortodoxo, conjunto de tradiciones del Profeta donde se apoyan los jurisconsultos y teólogos para precisar el contenido de la ley islámica que dimana del Corán.
Sunni	Partidario de la *Sunna*. El "sunnismo" es un sistema político-religioso que se opone al "chiismo". Los *sunnies* se subdividen en cuatro escuelas: *maliki, hanbali, hanafi, chafiʿi*.
Tachtajana	Lugar donde se guardan los utensilios y vajilla del palacio del sultán.
Tajtabuch	Lugar abierto con techo alto, situado cerca de las entradas de las casas y palacios, para recibir a los huéspedes.
Turbet	Lugar funerario privado.

Glosario

Ustadar	Preceptor. Encargado de supervisar los asuntos particulares del sultán, sus viviendas y tesorería.
Waqf	Donación a perpetuidad —usualmente suelo o propiedades— cuyos rendimientos se reservaban para el mantenimiento de fundaciones religiosas. (Ver *habiz*.)
Wikala	Uno de los distintos tipos de establecimientos comerciales. (Ver *caravansaray*.)
Yihad	Esfuerzo de perfeccionamiento moral y religioso. Puede conducir al combate "en la senda de Dios" contra disidentes o paganos.
Yizya	Impuesto personal de los no musulmanes en un estado musulmán.
Yuja	Manto de lana.
Zawiya	Establecimiento dedicado a la enseñanza religiosa, orientada a formar a los *chayj*s, que incluye el mausoleo de un santo, construido en el lugar donde vivió.
Zelish	Pequeños azulejos de cerámica esmaltada, que se utilizan en la decoración de monumentos o en interiores.
Zuluz	Estilo caligráfico.

SUCESIÓN DE LOS SULTANES MAMELUCOS

SULTANES *BAHRIES* (648-1250/784-1382)

Al-Mu'izz 'Izz al-Din Aybak al-Turkmani (r. 648/1250-655/1257)
Originario del Turquestán y esposo de Chayar al-Durr, fue el primero de los sultanes *bahries*.

Al-Mansur Nur al-Din Alí (r. 655/1257-657/1259)
Hijo de Aybak, asumió el poder a la edad de veinticinco años, tras la muerte violenta de su padre. Tomó el sobrenombre de al-Mansur y gobernó durante dos años y unos siete meses.

Al-Mudaffar Sayf al-Din Qutuz (r. 657/1259-658/1260)
Venció a los mongoles en la batalla de Ayn Yalut, Palestina, en el año 658/1260.

Al-Dahir Rukn al-Din Baybars I al-Bunduqdari (r. 658/1260-676/1277)
Considerado el verdadero fundador del Estado mameluco por las obras y reformas que emprendió y las guerras que libró, instauró el califato abbasí en Egipto y permaneció en el poder durante diecisiete años. Fue el primero en enviar el *mahmal* a La Meca, para manifestar que era el protector del califa.

Al-Sa'id Nasir al-Din Barakat Jan (r. 676/1277-678/1279)
Hijo de Baybars, en el año 662/1264 su padre le nombró heredero del reino con diecisiete años y concertó su boda con una hija del emir Sayf al-Din Qalawun.

Al-'Adil Badr al-Din Salamich (r. 678/1279)
Hijo de Baybars, asumió el poder cuando era un niño de siete años, tras ser depuesto su hermano Barakat Jan, y solo gobernó durante cien días.

Al-Mansur Sayf al-Din Qalawun (r. 678/1279-689/1290)
Está considerado el segundo instaurador del Estado de los mamelucos *bahries*. Su familia ostentó el poder cerca de cien años. Murió durante el asedio de la ciudad de Acre, en el año 689/1290.

Al-Achraf Salah al-Din Jalil (r. 689/1290-693/1293)
Hijo de Qalawun, en el año 690/1291 recuperó la ciudad de Acre de manos de los cruzados y, luego, el resto de las ciudades de Siria en poder de los cristianos, que después de casi doscientos años volvieron a formar parte de las posesiones islámicas.

Al-Nasir Nasir al-Din Muhammad (Primer reinado: 693/1293-694/1294)
Hijo de Qalawun, asumió el poder a la edad de siete años y gobernó durante más de cuarenta en distintos períodos, pues fue apartado del poder en dos ocasiones. Su época está considerada entre las más espléndidas de la arquitectura islámica, por la intensa actividad constructiva y por la difusión de un estilo de fachadas decoradas con mocárabes.

Al-'Adil Zin al-Din Katbuga (r. 694/1294-696/1297)
Delegado del sultán durante el primer período de gobierno de al-Nasir Muhammad, a quien depuso.

Al-Mansur Husam al-Din Layin (r. 696/1297-698/1299)
Delegado del sultán durante el gobierno de Al-'Adil Zin al-Din Katbuga, su asesinato puso fin a su reinado y permitió la vuelta al trono del sultán al-Nasir Muhammad.

Al-Nasir Nasir al-Din Muhammad (Segundo reinado: 698/1299-708/1309)

Al-Mudaffar Rukn al-Din Baybars II al-Gachankir (r. 708/1309-709/1310)
Caudillo de los mamelucos circasianos adquiridos en las regiones situadas al norte del Mar Caspio y al este del Mar Negro.

Al-Nasir Nasir al-Din Muhammad (Tercer reinado: 709/1310-741/1340)

REINADO DE LOS HIJOS DE AL-NASIR MUHAMMAD IBN QALAWUN

Al-Mansur Sayf al-Din Abi Bakr (r. 741/1340)

Al-Achraf Ala' al-Din Kayk (r. 742/1341)

Al-Nasir Chihab al-Din Ahmad (r. 742/1341-743/1342)

Al-Nasir Imad al-Din Isma'il (r. 743/1342-746/1345)

Al-Kamil Sayf al-Din Cha'ban (r. 746/1345-747/1346)

Al-Mudaffar Sayf al-Din Hagui (r. 747/1346-748/1347)

Al-Nasir Nasir al-Din Hasan (Primer reinado: 748/1347-752/1351)
Asumió el poder a la edad de trece años y permaneció en él aproximadamente seis, tras los cuales fue destronado por su hermano al-Mudaffar Hagui.

Al-Salih Salah al-Din Salah (r. 752/1351-755/1354)
Gobernó durante tres años, tras los cuales fue derrocado del sultanato, que fue asumido por segunda vez por al-Nasir Hasan.

Al-Nasir Nasir al-Din Hasan (Segundo reinado: 755/1354-762/1361)

REINADO DE LOS NIETOS Y BISNIETOS DE AL-NASIR MUHAMMAD IBN QALAWUN

Al-Mansur Salah al-Din Muhammad (r. 762/1361-764/1363)

Al-Achraf Nasir al-Din Cha'ban (r. 764/1363-778/1377)

Al-Mansur Ala' al-Din Hagui (r. 778/1377-782/1380)
Hijo de al-Achraf Cha'ban.

Al-Salih Salah al-Din Hagui (r. 782/1380-784/1382)
Hijo de al-Achraf Cha'ban y último de los nietos de al-Nasir Muhammad Ibn Qalawun, accedió al trono cuando todavía era un niño y fue derrocado por el emir Barquq, que puso así fin al gobierno de la familia Qalawun.

SULTANES *BURGUIES* O CIRCASIANOS (784/1382-923/1517)

Al-Dahir Sayf al-Din Barquq (r. 784/1382-801/1399)
Primer sultán de los mamelucos circasianos.

Al-Nasir Nasir al-Din Farag (Primer reinado: 801/1399-808/1405)
Hijo de Barquq, asumió el poder a los diez años de edad.

Al-Mansur Izz al-Din Abd al-'Aziz (r. 808/1405-809/1406)
Hijo de Barquq.

Al-Nasir Nasir al-Din Farag (Segundo reinado: 809/1406-815/1412)

Al-'Adil al-Musta'in bi-lah Abi al-Fadl al-'Abbas (r. 815/1412)

Al-Mu'ayyad Sayf al-Din Chayj (r. 815/1412-824/1421)

Al-Mudaffar Chihab al-Din Ahmad (r. 824/1421)
Hijo de al-Mu'ayyad Chayj.

Al-Dahir Sayf al-Din Tatar (r. 824/1421)

Al-Salih Nasir al-Din Muhammad (r. 824/1421)
Hijo de Tatar.

Al-Achraf Sayf al-Din Barsbay (r. 825/1422-842/1438)
Invadió la isla de Chipre y se apoderó de la ciudad de Nicosia, la capital, en el año 830/1426.

Al-Dahir Sayf al-Din Yaqmaq (r. 842/1438-857/1453)
Acordó una tregua y estipuló un tratado con los Hermanos Hospitalarios o de San Juan de Jerusalén, cuyo cuartel general se encontraba en la isla de Rodas.

Al-Mansur Fajr al-Din Uzman (r. 857/1453)
Hijo de Yaqmaq.

Al-Achraf Sayf al-Din Inal (r. 857/1453-865/1461)

Al-Mu'ayyad Chihab al-Din Ahmad (r. 865/1461)
Hijo de Inal.

Al-Dahir Sayf al-Din Juchqadam al-Ahmadi (r. 865/1461-872/1467)
Era de origen griego, a diferencia de los otros sultanes, que eran de origen circasiano.

Al-Dahir Sayf al-Din Yalbay (r. 872/1467)

Al-Dahir Tumurbaga (r. 872/1467)
Era de origen griego.

Al-Achraf Sayf al-Din Qaytbay (r. 872/1468-901/1496)
Su extenso gobierno, que se prolongó veintinueve años, se considera excepcional por sus victorias militares y su duración, pues en esa época los sultanes permanecían poco

tiempo en el poder. Durante su reinado se erigieron en El Cairo y las provincias de Egipto, Siria y al-Hiyaz muchos edificios caracterizados por la esbeltez de su construcción, su finura, belleza y decoración.

Al-Nasir Nasir al-Din Muhammad (r. 902/1496-904/1498)
Hijo de Qaytbay.

Al-Dahir Qansuh Abi Sa'id (r. 904/1498-905/1499)

Al-Achraf Ganbalat (r. 905/1499-906/1500)

Al-'Adil Sayf al-Din Tumanbay (r. 906/1500)

Al-Achraf Qansuh al-Guri (r. 906/1500-922/1516)
Sultán perdidamente enamorado de la arquitectura y las bellas artes, fue asesinado en combate a la edad de 76 años, en la batalla de Marsh Dabiq, al norte de la ciudad de Alepo, en el año 922/1516, mientras guerreaba contra el sultán Salim, el Otomano.

Al-Achraf Tumanbay (r. 922/1516-923/1517)
Último sultán del Estado de los mamelucos, solo gobernó tres meses. Fue ahorcado en Bab Zuwayla por orden del primer sultán otomano, cuando este hizo su entrada en Egipto.

PERSONAJES HISTÓRICOS, CIENTÍFICOS Y LITERARIOS

Ala' al-Din Aqbuga, Emir
Ustadar del sultán al-Nasir Muhammad Ibn Qalawun, fue el fundador de la *madrasa* al-Aqbugawiyya en la mezquita al-Azhar.

Ala' al-Din Taybars, Emir
Capitán de los ejércitos y *jaznadar* en tiempos del sultán al-Nasir Muhammad Ibn Qalawun, es el fundador de la *madrasa al-Taybarsiyya* en la mezquita al-Azhar.

Abd al-Rahim al-Qina'i
Perteneció al linaje de al-Husayn Ibn Alí Ibn Abi Talib, primo y yerno del profeta Muhammad. Nació en el año 521/1127 en la ciudad de Targa, región de Ceuta, y se estableció en la ciudad de Qina', en el Alto Egipto.

Abu al-Mahasin Ibn Tagri Bardi (812/1409-874/1470)
En 815/1412, a la muerte de su padre —*atabek* en 810/1407 y virrey (*na'ib al-sultana*) de Damasco— fue criado por su hermana en un medio de cadíes. En 836/1432 participó activamente en la campaña de Barsbay en Siria. Entre las obras de este historiador se encuentran: *Manhal al-Safi'*, biografía de sultanes y grandes emires de 650/1248 a 863/1458; *Al-Nuyum al-zahira fi muluk Misr wa al-Qahira*, historia de Egipto de 20/641 a mediados del siglo IX/XV; y los *Hawadiz al-Duhur*, crónicas de los años 845/1441-874/1469 sobre acontecimientos económicos e históricos.

Ahmad al-Maqrizi (765/1363-845/1442)
Historiador nacido en El Cairo, de familia acomodada, ocupó diversas funciones en la administración y fue también profesor e imán. Residió unos diez años en Damasco, y luego una temporada en La Meca, antes de volver a Egipto. Entre sus obras principales se encuentra *Al-Mawa'iz wa-l-I'tibar fi-dikr al-jittat wa-l-azar*, conocida como *Al-Jittat*, que trata de la topografía de Fustat, El Cairo y Alejandría, y la historia de Egipto en general. Su historia de los ayyubíes y mamelucos (*Al-Suluk li-ma'rifat duwal al-Muluk*) hace referencia a los factores económicos. También ha escrito un texto sobre las hambrunas y la inflación en Egipto.

Al-Tunbuga al-Maridani, Emir
Yerno del sultán al-Nasir Muhammad Ibn Qalawun, ocupó el cargo de *saqi* y posteriormente el de gobernador de Alepo.

Bachtak, Emir
Yerno del sultán al-Nasir Muhammad Ibn Qalawun, fue uno de los emires más influyentes de su época.

Badr al-Din Hasan Nasr Allah
Desempeñó la función de *muhtasib* en El Cairo, en la época del sultán Barquq, y luego tuvo a su cargo los asuntos personales del sultán, en particular sus viviendas y tesorería, en tiempos de al-Mu'ayyad Chayj. Sus posesiones fueron confiscadas durante el reinado del sultán Yaqmaq, en el año 842/1440.

Chayju, Emir
Fue uno de los emires del sultán al-Nasir Muhammad Ibn Qalawun. Asumió el mando supremo de los ejércitos y fue asesinado en el año 759/1357.

Chihab al-Din Abi al-'Abbas
Se hizo famoso por su tratado científico *Kitab al-istibsar fima tudrikuhu al-absar*, que versa sobre el arco iris. Murió en el año 984/1285.

Chihab al-Din Ahmad Ibn Tuluni
Arquitecto, es autor de numerosos edificios mamelucos, como la *janqa* y la *madrasa* del sultán Barquq.

Faruq I
Último rey de Egipto, perteneciente a la familia de Muhammad Alí, asumió el poder en el año 1936, a la edad de dieciocho años, y fue derrocado tras el golpe militar de julio de 1952.

Galal al-Din Abi al-Fadl al-Suyuti
Nacido en 849/1445, es considerado una de las personalidades más relevantes entre los redactores de enciclopedias sobre ciencias islámicas y árabes.

Gawhar al-Lala, Emir
Esclavo emancipado, fue el *lala* de los hijos del sultán Barsbay.

Gawhar al-Qunquba'i al-Habachi, Emir
Jaznadar del sultán Barsbay.

Ibn Battuta (703/1304-767/1368?)
Viajero marroquí comparable a Marco Polo, nacido en Tánger. Con 21 años emprendió una peregrinación a La Meca, que le llevó posteriormente al descubrimiento de Próximo Oriente, la costa oriental de África, India, China (hasta Pekín) y los países del Volga. De vuelta a Marruecos en 750/1349, volvió a marchar en 753/1352-754/1353 hacia las regiones situadas al sur del Sahara: Malí, Tombuctú, Aïr (Níger). Hacia el final de su vida, dictó el relato de sus viajes a un letrado de nombre Ibn Yuzay, que terminó la obra en 757/1356.

Ibn Iyas
Historiador de la conquista otomana de Egipto, criado en la ciudad de El Cairo. Se distinguió en el ámbito de las ciencias y la literatura. Es autor del libro *Bada'i' al-zuhur fi waqa'i' al-duhur*, que trata de los sucesos acaecidos durante los dieciséis años de gobierno del sultán al-Guri, último monarca del Egipto independiente.

Ibn al-Nafis
Sabio egipcio, puso término al mayor error del médico griego Galeno (129-201) sobre la comunicación interventricular, al descubrir el principio de la hematosis pulmonar en el siglo VII/XIII, y es autor de una enciclopedia titulada *al-Chamil fi al-tibb*.

Mamay al-Sayfi, Emir
Muqaddim alf (comandante de una tropa de mil soldados) del ejército mameluco en la época del sultán al-Nasir Muhammad Ibn Qaytbay.

Manyak al-Silahdar, Emir
Emir *al-silah* en la época del sultán Hasan Ibn Qalawun.

Muhammad Alí (r. 1220/1805 y 1265/1849)
Asumió el poder en Egipto en nombre del califato otomano de Turquía y está considerado el verdadero fundador del Egipto moderno.

Muhammad Ibn Bilik al-Muhsini
Supervisó la construcción de la *madrasa* del sultán Hasan.

Qanibay al-Sayfi, Emir
Emir *ajur* en tiempos del sultán al-Guri.

Qurqumas, Emir
Delegado del sultán al-Guri y *atabek*. Murió en el año 916/1510.

Qusun, Emir
Ocupaba el cargo de *saqi* y se casó con una hija del sultán al-Nasir Muhammad Ibn Qalawun.

Salar, Emir
Desempeñó un papel importante en una época convulsiva, a principios del siglo VIII/XIV, y fue condenado a morir lapidado en el año 709/1310.

Sargatmich, Emir
Atabek en la época del sultán Hasan. Su enorme éxito despertó la hostilidad del soberano, quien lo mandó asesinar en el año 759/1358.

Singar al-Gawli, Emir
Sirvió en diversos cargos en Egipto y otras provincias, en la época del sultán al-Mansur Qalawun y de su hijo Muhammad. Durante el reinado de este último, fue nombrado delegado del sultán y gobernador de Jerusalén, Nablus, Galilea y Gaza, ciudades donde construyó numerosas mezquitas. Murió en la cárcel el año 745/1344.

Tagri Bardi, Emir
Gobernador de Alepo, fue el *atabek* que invadió el reino cruzado de Chipre en la época del sultán Barsbay. Murió asesinado a manos de sus mamelucos, poco después de haber sido nombrado gran *dawadar* del sultán Yaqmaq.

Yachbak min Mahdi, Emir
Atabek en tiempos del sultán Qaytbay.

Yaharkas al-Jalili, Emir
Emir *ajur* en la época del sultán Barquq.

ORIENTACIÓN BIBLIOGRÁFICA

ARNOLD, T. W., *Preaching of Islam. A History of the Propagation of the Muslim Faith*, Westminster, 1896.

ATIL, E., *Art of the Mamluks*, Washington, 1981.

BARRAU-DIHINO, L., "Deux traditions sur l'expédition de Charlemagne en Espagne" en *Mélanges d'Histoire du Moyen Âge offerts à M. Ferdinand,* París, 1925, pp. 169-179.

BREND, B., *Islamic Art*, Londres, 1991.

CLOS, A., *L'Egypte des mamelouks. L'empire des esclaves (1250-1517)*, París, 1996.

CRESWELL, K. A. C., *The Muslim Architecture of Egypt*, vol. II, Oxford, 1959.

DENOIX, S., *Décrire Le Caire Fustat-Misr d'après Ibn Duqmaq et Maqrizi. L'histoire du Caire d'après deux historiens égyptiens des XIVe-XVe siècles*, El Cairo, 1992.

Description de l'Égypte publicada por orden de Napoleón Bonaparte, AAVV, Colonia, 1994.

IBN AL-ATIR, A., *Annales du Maghreb*, trad. y notas de Fagnand, Argel, 1898.

IBN BATTUTA, M., *A través del Islam*, introd., trad. y notas de Serafín y Federico Arbós, Madrid, 1987.

IBN BATTUTA, M., *Travels in Asia and Africa: 1325-1334*, trad. y selección de H. A. R. Gibb, Londres, 1983.

IBN BATTUTA, M., *Voyages d'Ibn Batoutah*, textos árabes acompañados de una traducción de C. Defremery et B. R. Sanguinetti, París, 1914-1926. Reimpresión de la edición de 1854, París, 1969.

IBN IYAS, *Le journal d'un bourgeois du Caire*, trad. y notas de G. Wiet, París, 1955.

IBRAHIM, L., *Mamluk Monuments of Cairo*, El Cairo, 1976.

LEWIS, B., *The World of Islam*, Londres, 1976.

LEZINE, A., "Les Salles Nobles des Palais Mameluks", *Annales Islamologiques*, 10, 1972.

MAQRIZI, A., *Al-Maqrizi wa-l-I'tibar fi dikr al-jittat*, trad. anotada del texto de Maqrizi por A. Raymond et G. Wiet, El Cairo, 1979.

MAQRIZI, A., *Al-Maqrizi's Book of contention and strife concerning the relation between the Banu Umayya and Banu Hashim*, Manchester, 1980.

MOSTAFA, M., "Miniature Paintings in some Mamluk Manuscripts", *BIE*, 11, 1970-1972.

PAPADOPOULO, A., "Religious Architecture in Egypt under the Mamluks", *Azure* 7, 1980.

Prisse d'Avennes, *Islamic Art in Cairo,* El Cairo, 1999.

RAYMOND, A., *Le Caire*, París, 1993.

REVAULT, J., y MAURY, B., *Palais et Maisons du Caire du XIVe au XVIIIe siècle*, 3 vols., El Cairo, 1975-1979.

ROBERTS, D., *Yesterday and today Egypt,* litografías y diarios por David Roberts, R.A. textos por Fabio Bourbon, El Cairo, 1996.

WIET, G., *Les Mosquées du Caire*, París, 1966.

AUTORES

Gaballah Ali Gaballah
Estudió Antigüedades Egipcias en la Universidad de El Cairo y obtuvo el doctorado en la Universidad de Liverpool, Inglaterra. Trabajó durante un largo período como profesor en la enseñanza femenina en la Universidad de El Cairo, hasta que fue nombrado Decano de la Facultad de Antigüedades en esa universidad. Es Secretario General del Consejo Supremo de Antigüedades y miembro de diversas organizaciones nacionales e internacionales. Autor de cinco libros y más de veinte estudios, ha obtenido el Premio Nacional de Historia y Antigüedades, y el Premio Honorífico de las Ciencias y las Letras en Egipto.

Abdullah Abdel Hamid El-Attar
Nacido en 1943, obtuvo la licenciatura en la Facultad de Letras de la Universidad de El Cairo en 1966 y realizó una tesina sobre Antigüedades Islámicas en 1976. Desde que se licenció, ha trabajado en el Consejo Supremo de Antigüedades, en el campo de las excavaciones arqueológicas y la rehabilitación de los monumentos islámicos de El Cairo. Ha participado en congresos y pertenece al departamento ejecutivo de la organización ICCROM. Ha viajado a Marruecos, España, Japón, Brunei, Siria, Jordania, Palestina y Qatar. Actualmente es Subsecretario de Estado para los Monumentos Coptos e Islámicos del Consejo Supremo de Antigüedades.

Mohamed Abd El-Aziz
Nacido en 1942, obtuvo un diploma universitario en Antigüedades Islámicas en la Universidad de El Cairo, donde completó sus estudios de licenciatura y doctorado en la misma especialidad. Actualmente es Director General de los Monumentos Coptos e Islámicos en el Consejo Supremo de Antigüedades. Ha escrito numerosas obras sobre las antigüedades del Bajo Egipto, donde ha trabajado durante un largo período.

Salah El-Bahnasi
Nacido en 1951, se ha especializado en Arte y Antigüedades Islámicas, y obtuvo el doctorado en esta disciplina en la Universidad de El Cairo en 1994. Tiene una larga experiencia en la rehabilitación y conservación de antigüedades islámicas. En la actualidad es profesor de las Facultades de Letras y Bellas Artes de la Universidad de Al-Minya, y del Instituto Superior de Hostelería y Turismo de El Giza. Autor de numerosas investigaciones y estudios sobre arte islámico, también ha escrito varios libros sobre las antigüedades islámicas de Egipto y otros países árabes.

Mohamed Hossam El-Din
Nacido en 1955, se licenció en la Facultad de Antigüedades de la Universidad de El Cairo en 1977 y obtuvo el doctorado con la más alta calificación en la Universidad de Asyut en 1994. En el ámbito de la enseñanza, se ha desempeñado como profesor y consejero del Centro Estadounidense de Investigaciones de El Cairo. Ha participado en numerosas excavaciones arqueológicas, en proyectos de rehabilitación de monu-

mentos, documentación y publicación, y desde 1982 se dedica a las antigüedades islámicas. Ha publicado numerosos libros, entre ellos *Jan al-Jalili* y *Rosetta: fundación, florecimiento y decadencia*.

Medhat El-Manabbawi
Licenciado por la Facultad de Letras de la Universidad de El Cairo, donde estudió Antigüedades Coptas e Islámicas, tiene una amplia experiencia en excavaciones arqueológicas, rehabilitación de monumentos e investigación científica. Es Director General de la Zona Norte de El Cairo en el Consejo Supremo de Antigüedades y miembro de diversos comités del Consejo Supremo de Cultura. Ha escrito más de cincuenta estudios y ensayos.

Atef Abdel Hamid Ghoneim
Nacido en 1944, se licenció en la Facultad de Letras de la Universidad de Alejandría en 1976. Su experiencia profesional se ha desarrollado en los museos y ha dado conferencias dirigidas a los jóvenes con vistas a fomentar su conciencia histórica. Ha viajado a distintos países acompañando exposiciones arqueológicas egipcias. Actualmente es Director General del Museo Arqueológico del Consejo Supremo de Antigüedades.

Ali Ateya
Nacido en 1949, obtuvo un diploma en Antigüedades Islámicas en la Universidad de El Cairo en 1975. Tiene experiencia en excavaciones arqueológicas y rehabilitación de monumentos, en cooperación con diversas expediciones arqueológicas extranjeras en El Giza y Wadi Natrun. Es Director General del Consejo Supremo de Antigüedades.

Tarek Torky
Nacido en 1960, obtuvo un diploma en Antigüedades Islámicas en la Universidad de El Cairo en 1982. Trabaja en el Centro de Documentación del Consejo Supremo de Antigüedades desde 1987. En la actualidad es Inspector de Antigüedades y Secretario Adjunto del Comité Permanente de las Antigüedades del Consejo Supremo de Antigüedades.

Gamal Gad El-Rab
Nacido en 1965, es licenciado en Estética por la Facultad de Letras, Departamento de Antigüedades Islámicas de la Universidad de Asyut. Ha trabajado en los programas de formación sobre antigüedades para los alumnos de enseñanza secundaria, que organiza el Consejo Supremo de Antigüedades. En la actualidad trabaja en la inspección de las antigüedades de la Ciudadela.

Museum With No Frontiers (MWNF)
Itinerarios-Exposición y guías temáticas
EL ARTE ISLAMICO EN EL MEDITERRANEO

Las guías temáticas MWNF son elaboradas por expertos locales que nos presentan la historia, el arte y el patrimonio cultural desde la perspectiva del país tratado.

Egipto
EL ARTE MAMELUCO
Esplendor y magia de los sultanes *236 páginas*

cuenta la historia de casi tres siglos de estabilidad política y económica, obtenida gracias a la exitosa defensa del territorio por los sultanes, ante las amenazas de mongoles y cruzados. El florecimiento intelectual, científico y artístico se manifiesta en la arquitectura y las artes decorativas mamelucas, de una elegante y vigorosa simplicidad casi moderna, que atestiguan la vitalidad de su comercio, su energía cultural, y su fuerza militar y religiosa.

España
EL ARTE MUDÉJAR
La estética islámica en el arte cristiano *318 páginas*

descubre la riqueza fascinante de una simbiosis cultural y artística genuinamente hispánica, que se convirtió en un elemento distintivo de la España cristiana al finalizar la dominación árabe. Los mudéjares eran musulmanes a quienes se permitió permanecer en los territorios reconquistados, y los artistas y artesanos mudéjares tuvieron una gran influencia en la cultura y el arte de los nuevos reinos cristianos. Las iglesias, los monasterios y los palacios de ladrillo, bellamente decorados, en Aragón, Castilla, Extremadura y Andalucía, son un ejemplo sin igual de la creativa preservación de formas islámicas en el arte cristiano en España, entre los siglos XI y XVI.

Italia (Sicilia)
EL ARTE SÍCULO-NORMANDO
La cultura islámica en la Sicilia medieval *328 páginas*

ilustra cómo el gran patrimonio artístico y cultural de los árabes, que gobernaron la isla en los siglos X y XI, fue asimilado y reinterpretado durante el posterior reinado normando, y alcanzó su apogeo en la era resplandeciente de Ruggero II, en el siglo XII. Los espectaculares paisajes costeros y de montaña proporcionan el telón de fondo para las visitas a las ciudades, los castillos, jardines, iglesias y antiguas mezquitas cristianizadas.

Jordania
LOS OMEYAS
Los inicios del arte islámico *224 páginas*

presenta un recorrido por el gran florecimiento artístico y cultural que dio origen a la fase de formación del arte islámico durante los siglos VII y VIII. Los omeyas unificaron el Mediterráneo y las culturas persas, y desarrollaron una síntesis artística innovadora que incorporó e inmortalizó el legado clásico, bizantino y sasánida. La elegante arquitectura de los castillos del desierto así como los frescos, mosaicos y obras maestras del arte figurativo y decorativo aún evocan el fuerte sentido del realismo y la gran vitalidad cultural, artística y social de los centros del califato omeya.

Marruecos
EL MARRUECOS ANDALUSÍ
El descubrimiento de un arte de vivir *264 páginas*
cuenta la historia de los intercambios entre la frontera más alejada del Magreb y al-Andalus, durante más de cinco siglos. Las circunstancias políticas y sociales condujeron a una encrucijada de culturas, técnicas y estilos artísticos, evidenciada por el esplendor de las mezquitas, los minaretes y las madrasas idrisíes, almorávides, almohades y meriníes. La influencia de la arquitectura cordobesa y los modelos decorativos, los arcos de herradura, los motivos florales y geométricos andalusíes, así como el empleo del estuco, la madera y las tejas policromadas, muestran el intercambio continuo que hizo de Marruecos uno de los ámbitos más brillantes de la civilización islámica.

Territorios Palestinos
PEREGRINACIÓN, CIENCIAS Y SUFISMO
El arte islámico en Cisjordania y Gaza *254 páginas*
explora un período durante los reinados de las dinastías ayyubíes, mamelucas y otomanas, en el cual llegaban a Palestina numerosos peregrinos y eruditos de todo el mundo musulmán. Las grandes dinastías encargaban obras maestras del arte y la arquitectura para los centros religiosos más importantes. Por atraer a los sabios más destacados, muchos centros gozaban de un prestigio considerable y promovían la difusión de un arte peculiar que sigue fascinando. Los monumentos y la arquitectura islámica de este Itinerario-Exposición reflejan claramente las conexiones entre el mecenazgo dinástico, la actividad intelectual y la rica expresión de la devoción popular, arraigada en esta tierra durante siglos.

Portugal
POR TIERRAS DE LA MORA ENCANTADA
El arte islámico en Portugal *200 páginas*
descubre los cinco siglos de civilización islámica que dejaron su impronta en la población del antiguo Garb al-Andalus. Desde Coimbra hasta los más lejanos confines del Algarbe, los palacios, mezquitas cristianizadas, fortificaciones y centros urbanos atestiguan el esplendor de un pasado glorioso. Este recuerdo artístico es la expresión de una delicada simbiosis, que ha determinado las particularidades de la arquitectura vernácula y sigue omnipresente en la identidad cultural de Portugal.

Túnez
IFRIQIYA
Trece siglos de arte y arquitectura en Túnez *312 páginas*
es un viaje a través de la historia de la arquitectura islámica del Magreb, para descubrir una civilización milenaria que convirtió en obras de arte sus espacios más importantes. Las grandes dinastías islámicas —abbasíes, aglabíes, fatimíes, ziríes, almohades, hafsíes, otomanos—, así como las escuelas y los movimientos religiosos islámicos dejaron la impronta de su expresión artística a lo largo de los siglos. El arte islámico de Túnez es una encrucijada de culturas y ha sido ampliamente influenciado por las costumbres artísticas locales, por los elementos arquitectónicos y decorativos andalusíes y orientales, por tradiciones árabes, romanas y beréberes, y por la diversidad del paisaje natural.

El arte islámico en el Mediterráneo

Turquía
LOS INICIOS DEL ARTE OTOMANO
La herencia de los emiratos *252 páginas*

presenta las expresiones artísticas y arquitectónicas del oeste de Anatolia y el surgimiento de la dinastía otomana en los siglos XIV y XV. Los emiratos turcos desarrollaron una nueva síntesis estilística de las tradiciones centro-asiática y selyúcida con el legado de las civilizaciones griega, romana y bizantina. Los esquemas arquitectónicos de las mezquitas, los hammam, hospitales, madrasas, mausoleos y grandes complejos religiosos, las columnas y cúpulas, la decoración floral y caligráfica, la cerámica y la iluminación atestiguan la riqueza de estilos. El florecimiento cultural y artístico que acompañó al surgimiento del Imperio Otomano estuvo profundamente marcado por la herencia de los Emiratos.

Solo disponible en inglés:

Siria
THE AYYUBID ART
Art and Architecture in Medieval Syria *288 páginas*

was conceived not long before the war started. All texts refer to the pre-war situation and are our expression of hope that Syria, a land that witnessed the evolution of civilisation since the beginnings of human history, may soon become a place of peace and the driving force behind a new and peaceful beginning for the entire region.

Bilad al-Sham testifies to a thorough and strategic programme of urban reconstruction and reunification during the 12th and 13th centuries. Amidst a period of fragmentation, visionary leadership came with the Atabeg Nur al-Din Zangi. He revived Syria's cities as safe havens to restore order. His most agile Kurdish general, Salah al-Din (Saladin), assumed power after he died and unified Egypt and Sham into one force capable of re-conquering Jerusalem from the Crusaders. The Ayyubid Empire flourished and continued the policy of patronage. Though short-lived, this era held long-lasting resonance for the region. Its recognisable architectural aesthetic – austere, yet robust and perfected – survived until modern times.

www.ingramcontent.com/pod-product-compliance
Lightning Source LLC
Chambersburg PA
CBHW070842160426
43192CB00012B/2272